深圳职业技术学院学术著作出版资助

昆曲与明清江南文人生活

郑锦燕 著

苏州大学出版社
Soochow University Press

图书在版编目（CIP）数据

昆曲与明清江南文人生活/郑锦燕著.—苏州：苏州大学出版社，2019.12
（博习文丛）
ISBN 978-7-5672-3028-6

Ⅰ.①昆… Ⅱ.①郑… Ⅲ.①昆曲－研究②文人－社会生活－研究－中国－明清时代 Ⅳ.①J825.53 ②D691.71

中国版本图书馆CIP数据核字（2019）第267270号

书　　名	昆曲与明清江南文人生活
著　　者	郑锦燕
策　　划	刘　海
责任编辑	刘　海
装帧设计	吴　钰
出版发行	苏州大学出版社（Soochow University Press）
出 品 人	盛惠良
社　　址	苏州市十梓街1号　邮编：215006
印　　刷	苏州工业园区美柯乐制版印务有限责任公司
网　　址	www.sudapress.com
E - mail	：Liuwang@suda.edu.cn　QQ：64826224
邮　　箱	sdcbs@suda.edu.cn
邮购热线	：0512-67480030
销售热线	：0512-67481020
开　　本	：700 mm×1 000 mm　1/16　印张：15.25　字数：250千
版　　次	：2019年12月第1版
印　　次	：2019年12月第1次印刷
书　　号	：ISBN 978-7-5672-3028-6
定　　价	：88.00元

凡购本社图书发现印装错误，请与本社联系调换。服务热线：0512-67481020

序

从文人案头的文学创作，翻为艺人场上的戏剧搬演，昆曲艺术一端浸润着文化人伦，另一端又维系着世俗民情，成为明清江南社会生活的重要组成部分，进而对全民族的审美精神和生活方式产生重大而深远的影响。"四方歌曲，必宗吴门"（徐树丕《识小录》），伴随着昆腔戏曲一起风靡天下的还有苏园、苏作、苏妆与苏白，乃至"苏州人以为雅者，则四方随而雅之；俗者，则随而俗之"，"海内僻远皆效尤之"（王士性《广志绎》）。"舞台小世界，世界大舞台"，从昆曲的特定视角观照社会生活，又从社会生活的广阔视野反顾昆曲，进而探索中华民族迥异于西方的审美理想和文化精神，这真是一个很有意义的论题，正如本书作者郑锦燕博士所说：

> 美是生活，是人类"应当如此的生活"。审美的生活方式对人的影响既是潜在的，又是缓慢而深沉的。与昆曲一样，其采用的方式是"化人"。中国文化一直以来试图解决的难题是将雅俗文化融合在一起，而在历史实践中，其代价往往是牺牲优雅文化的细腻、秀逸、精深。要将精致、高雅、高深的文化旨趣，与日常人生的平实、普通、自然的文化趣味融合起来，不在日常人生之外企求一种超越与孤绝的神境，而就在日常人生与平实自然之中，涵具精神的润泽与人生的远意。中西文化中不同的心理结构，影响并形成了不同的文化精神和对世界的观照方式。中国传统文化强调直觉，体现了轻工具、重心灵，以及对感性生命的重视。在明清江南文人生活方式中，人不再是手段，而是目的，人可以创造自己的生活方式。

像她的许多同龄人一样，锦燕大学毕业后进京闯荡，边工作边继续深造。我和她相识于2006年冬，当时她已在北京打拼十年，刚获得北京师范大学文学硕士学位，在中国文化报社下属的艺术教育杂志社工作。艺术教育杂志社主办全国艺术院（校）长高峰论坛，每两年一届，由各地艺术院校轮流承办。那年是第三届，在江西南昌举行，由江西师范大学承办。我忝为特邀专家到会做关于昆曲教育的主旨演讲，并参与承办方组织的井冈山红色之旅。锦燕操劳会务，安排行程，陪同参观考察。她热情开朗，熟悉几乎每一位与会者。跟我更是倾盖如故，刚认识就问我能不能跟我去苏州读博。我以为只是随便问问，便告诉她："要考试呢，都说苏大英语试卷很难。"锦燕笑笑说："我英语还行吧。"第二年秋天，她以专业第一名入学苏州大学文学院，开启又一程校园生活。三年里，她和戏曲学方向的师弟师妹们一起跟着我看戏拍曲、雅集唱和。由于入门较晚，锦燕在曲唱方面不够自信，很少开口。但是她非常享受在苏州的这段生活。徜徉在平江路、山塘街，小桥流水，粉墙黛瓦，园林古迹，吴侬软语，契合了她对于旧时江南的所有想象。散落在古城内外的府第、会馆、歌楼、戏厅遗址，印证着袁宏道、张岱等人笔下的历史场景，印证着曾经在此地延绵数百年之久的对于昆曲的狂热和痴迷。虎丘灵岩，周庄同里，湖光山色，秋雨春风，处处刻录下锦燕流连忘返的身影和足迹，她的博士学位论文选题也在朝夕寻访求索中逐渐明朗："昆曲与明清江南文人文化"。

在开题报告会上，锦燕这样向教授们讲述选题动因："我在北京也看过昆曲，但是总觉得缺少了点什么。现在我懂了，那是昆曲得自江南文化的精神特征。不在苏州生活个一年半载，还真难以明白这个道理。我想把自己对于这个问题的思考和理解写出来，这对昆曲的保护传承也许有用。"她的具体构思是把论题分解为若干个专题，分别关注以苏州为传统中心的江南地区的衣、食、住、行、器用、娱乐、应酬交往等日常生活形态，探讨其与昆曲的关系，寻求二者之间的内在契合点，进而反推江南传统生活方式对昆曲的深刻影响，揭示艺术与生活共生互动的内在规律。

我当时的感觉是选题有学术眼光和理论深度，只是牵涉的领域太广，需要查阅的资料和厘清的问题很多，写作难度和工作量不小，时间恐怕有点紧。锦燕的回答照例轻描淡写："老师，我试试。"

论文进展还算顺利。锦燕举重若轻，在读期间不仅按照学校有关要求，在相关学术期刊上发表了7篇文章，同时还不耽误上街游逛。有时报

告写作进度或征求修改建议,电话里车马嘈杂,锦燕大声说着:"老师,我在观前街呢,到人多的地方来找找灵感。"她还忙里偷闲,跟随我参加了2009年6月在苏州举办的第五届中国昆曲国际学术研讨会和2010年5月在台北市举办的两岸八校昆曲学术研讨会,并从论题中摘出若干章节跟海内外学者交流请益。论文最终如期完稿,主体部分五章,分别讨论昆曲与江南地区的人居文化、饮食文化、服饰文化、出行文化和节俗文化的影响关系,结语把对论题的思考上升到哲学高度,同时提出如下学术目标:

> 对昆曲及作为其土壤的生活方式的美学及文化学上的思考,其实是对人能否完整、全面、健康地发展的思考。本文希望通过对昆曲审美价值以及相关文化价值的思索,重新厘清人的文化精神坐标,进而促进对当下生活和现实的反省以及对真正幸福的认同。通过探索和谐与美的原则,对中国古代美学中的"游""乐""畅神""怡情"和"品味"等概念进行进一步的厘清,对西方美学中的"游戏""超越"和"自我实现"等观念加以沟通,从而从文化哲学的层面回答:昆曲作为一种现实存在,与之息息相关的文化到底"是感性的还是理性的","是精神的还是物质的","是一种意义还是一种行为"?即通过特定历史时代的人们对他们所面临的生命历程和所抱有的生活理想而确立起来的文化样式、生活方式和价值取向,来构建一种人类文明程度的标尺,一个意义世界。

这样的学术目标,应该是作者的远期目标或终极追求,断非一篇20万字的论文所能承载得起。而就文章本身而言,无疑已经达到博士学位论文的学术要求和形式规范,盲审和答辩都是一致通过,评委们提出的修改意见大多着眼于文化视野和研究领域的进一步开拓。例如昆曲与苏作工艺文化、昆曲与文人交游文化、昆曲与官场应酬文化的关系,甚至跳脱"文人"圈子,放眼更加广阔、更加丰富的江南市井文化,都是值得讨论的话题。当然,这些只能留待作者日后继续求索了。

锦燕于2010年6月毕业离校,兹后先后在中国戏曲学院学报编辑部和浙江传媒学院文学院有过短期工作的经历,2012年春应聘到深圳职业技术学院任教。该校是全国高职类院校的旗舰,校园规模宏大,办学水平很高。2013年春该校举行20周年校庆,锦燕通过校方邀请我专程前往讲

学观礼。她陪同我参观学校，拜会领导，参加庆祝活动，游览深圳市容，轻车熟路，应付裕如，好像已经融入新的生活。她告诉我："老师，这儿什么都好，就是听不到昆曲。"我说："你可以关注粤剧，它也是人类非遗。"她摇摇头："也听不到，得去广州、香港呢。"又补充道："去了也听不懂。"

转眼又是8年。也许是专业的原因，我差不多每年都去广州、香港，可再没到过深圳。锦燕倒是常来苏州，有时开会，有时旅游，还协助我编纂《昆戏集存乙编》，与顾迁博士合作主编卷五。该书曾获2016年度全国优秀古籍图书奖，锦燕功不可没。但是除此以外，也就没有看到她再写什么。去年底，我先后南下广州、阳江和惠州讲学，跟深圳又是擦肩而过。锦燕自驾两小时来惠州宾馆看望，谈起《昆曲与明清江南文人生活》即将交付出版，请我作序。归来取书稿翻阅一过，与2010年的博士学位论文相比，仅第六章有较为明显的修改，其余章节几乎悉仍其旧。那么除了追溯师生情缘、写作背景而外，我还能说些什么呢？

> 碧云天，黄花地。
> 西风紧，北雁南飞。
> 晓来谁染霜林醉？
> 总是离人泪。

这是元杂剧《西厢记》第四本第三折旦唱【正宫·端正好】。如果把第二句第五字"雁"改为"燕"，那就恰好是锦燕生活轨迹的贴切写照：生长东北，深造北京，学成江南，落户岭南。相比而言，三载负笈吴门，时间最为短暂。而其间生命的感悟，人格的历练，通过《昆曲与明清江南文人生活》一书得以总结记录，对锦燕来说，意义非同小可。锦燕还很年轻，前程远大。她是会继续呆在深圳呢，还是终将要"飞"向下一程？我们无从推测。作为一日之师，我希望锦燕一如既往地珍惜当下，永葆生活热情和学术敏感。希望不久的将来就能关注到她关于"粤剧与岭南社会生活"的思考和研究。

<p style="text-align:right">周秦
2020年3月于苏州大学</p>

目 录

绪 论 ·· 1
 一、相关概念的界定 ·· 1
 二、学术回顾 ··· 5
 三、选题意义及研究方法 ·· 10

第一章 风景旧曾谙——特定时空下对江南的描述 ·········· 13
 第一节 明清时期江南文化精神 ··· 13
 一、地理环境下的江南文化 ·· 13
 二、明清江南文化的精神传承 ··· 15
 第二节 明清江南生活风尚 ·· 16
 一、穿衣吃饭与人伦物理等思想观念的影响 ······················ 17
 二、人生自适的艺术化生活风尚 ······································ 18
 第三节 作为文人生活方式之昆曲的发展 ··························· 20

第二章 握月担风好耦耕——昆曲与江南人居文化 ············ 23
 第一节 昆曲与山水城市 ··· 23
 一、昆曲与山水 ··· 23
 二、昆曲与城市 ··· 29
 第二节 昆曲与园林 ··· 31
 一、昆曲中的园林 ·· 32
 二、园林里的昆曲 ·· 43
 三、昆曲与园林的关系 ··· 47
 第三节 昆曲与居室 ··· 55
 一、昆曲中的居室 ·· 57
 二、居室里的昆曲 ·· 59

第四节　山水人居的舞台呈现 ………………………………… 65
一、舞台呈现方式 ……………………………………………… 65
二、景物造型中体现的美学思想及艺术观念 ………………… 69

第三章　春后银鱼霜下鲈——昆曲与江南饮食文化 …………… 72
第一节　昆曲与食文化 …………………………………………… 72
一、明清江南食文化的发展 …………………………………… 72
二、文人食文化的精神内涵 …………………………………… 75
三、传奇文本中的江南饮食 …………………………………… 77
四、昆曲舞台上的食戏 ………………………………………… 80
第二节　昆曲与酒 ………………………………………………… 81
一、明清江南酒文化的发展 …………………………………… 81
二、传奇文本中的酒 …………………………………………… 84
三、昆曲舞台上的醉 …………………………………………… 90
第三节　昆曲与宴饮 ……………………………………………… 94
一、昆曲中的宴饮 ……………………………………………… 94
二、昆唱侑觞的生活方式 ……………………………………… 101
第四节　昆曲与茶 ………………………………………………… 126
一、昆曲中的茶 ………………………………………………… 128
二、"茶"戏的表演 ……………………………………………… 129

第四章　云想衣裳花想容——昆曲与江南服饰文化 …………… 132
第一节　昆曲与服饰 ……………………………………………… 132
一、传奇中的服饰描写 ………………………………………… 132
二、昆曲戏服 …………………………………………………… 140
三、昆曲戏服与生活常服的关系 ……………………………… 151
第二节　昆曲与妆容 ……………………………………………… 157
一、昆腔传奇中的妆容 ………………………………………… 158
二、昆曲中才子佳人的审美范式 ……………………………… 159
三、昆曲脸谱 …………………………………………………… 164

第五章　一湖烟月总归船——昆曲与江南出行文化 …………… 168
第一节　昆曲与江南舟楫文化 …………………………………… 168
一、舟上之戏：作为昆腔传奇的观演场所 …………………… 168
二、戏中之舟：作为传奇的意象和符号 ……………………… 176

三、舟戏表演的艺术特点 ……………………………………… 181
　第二节　昆曲与江南乐游文化 …………………………………… 186
　　一、昆曲中的乐游 ………………………………………………… 187
　　二、乐游中的昆曲 ………………………………………………… 191
　　三、乐游对昆曲的影响 …………………………………………… 193

第六章　金杯角黍送流年——昆曲与江南节俗文化 ……………… 196
　第一节　江南节令民俗与昆曲 …………………………………… 196
　　一、民俗中的昆曲 ………………………………………………… 196
　　二、昆曲中的民俗 ………………………………………………… 204
　第二节　节令民俗对昆曲的影响 ………………………………… 216
　　一、民俗对昆曲美学风格的影响 ………………………………… 217
　　二、民俗对舞台美术的影响 ……………………………………… 218
　　三、民俗对昆曲传播的影响 ……………………………………… 218

余论：昆曲审美特质与江南文化的深层结构 ……………………… 219
　　一、昆曲与江南物态文化审美上的异质同构 …………………… 219
　　二、启蒙话语下的传统及消费时代生活方式反思 ……………… 227

后记 …………………………………………………………………… 231

绪　论

一、相关概念的界定

（一）"江南"的界定

人类的一切社会活动都在既定的时间和空间中进行，而地理环境就是人类创造历史的空间。在人类社会早期，地理环境对其有着决定性的影响。进入文明社会以后，地理环境对社会发展仍具有重要作用。黑格尔在《历史哲学》一书的"绪论"中曾简要描述历史的地理基础，认为生活在高原地区、平原流域、沿海地带这三个不同自然环境中的居民，其精神面貌及行为表现差异很大。① 在中国，北方黄河文明选择了政治——伦理为其生活理念模式；建立在鱼稻文化基础之上的江南则选择了审美——诗性作为它的生活理念模式，并在江南特色的生活习惯和思维习惯下，形成了独具江南文化气息的审美——诗性文化。②

从南北区域的视角来考察文学，体现了一直以来学者对南北文化异同的关注，如唐魏徵在《隋书·文学传序》中说："江左宫商发越，贵于清绮；河朔词义贞刚，重乎气质。"而近代一些学者如梁启超、王国维、钱穆等人也探讨过文学、文化与地理的关系，如刘师培认为：

> ……大抵北方之地土厚水深，民生其间，多尚实际。南方之地水势浩洋，民生其际，多尚虚无。民尚实际，故所著之文不外

① 〔德〕黑格尔著、王造时译：《历史哲学》，上海书店出版社2006年版。
② 刘士林：《江南文化与江南生活方式》，《绍兴文理学院学报》（哲学社会科学版）2008年第1期。

纪事析理二端。民尚虚无，故所作之文或为言志抒情之体。①

这里他指出了江南地区言志抒情文学传统的人类地理学原因。南北文化差异同样也被反映到了戏曲上，戏曲被深深地打上了地域文化的烙印：

> 听北曲使人神气鹰扬，毛发洒淅，足以作人勇往之志，信胡人之善于鼓怒也，所谓"其声噍杀以立怨"是已；南曲则纡徐绵眇，流丽婉转，使人飘飘然丧其所守而不自觉，信南方之柔媚也，所谓"亡国之音哀以思"是已。夫二音鄙俚之极，尚足感人如此，不知正音之感何如也。②

昆曲之雅是艺术形式与声腔历史变迁、选择的结果。明王骥德在《曲律》中说："入唐而以绝句为曲，如清平、郁轮、凉州、水调之类；然不尽其变，而于是始创为忆秦娥、菩萨蛮等曲，盖太白、飞卿辈，实其作俑。入宋而词始大振，署曰'诗余'，于今曲益近，周待制柳屯田其最也；然单词只韵，歌止一阕，又不尽其变。而金章宗时，渐更为北词，如世所传董解元西厢记者，其声犹未纯也。入元而益漫衍其制，栉调比声，北曲遂擅盛一代；……迨季世入我明，又变而为南曲，婉丽妩媚，一唱三叹，于是美善兼至，极声调之致。"③ 王骥德指出艺术的种类、形式在历史上不断变迁、发展，一代艺术有一代艺术的历史规律，艺术形式之所以会发生兴衰更替，是因为旧的形式不能适应新的社会内容和艺术需求。

同时，有学者指出，任何一种文化产品都是在特定的生态环境中生成的，正是这个特定环境作为"前生因"直接铸就了该文化产品的个性特征，并成为其"得以持续保存而需具备"的必要条件。④ 声腔艺术的个性特征源于各自原生环境的不同"风气"。而同样是昆腔，不同地区、不同流派因环境不同，其风格也不尽相同："长洲、昆山、太仓，中原音也。名曰昆腔，以长洲、太仓皆昆所分而旁出者也。无锡媚而繁，吴江柔而淆，上海劲而疏，三方者犹或鄙之。而毗陵以北达于江，嘉禾以南滨于

① 刘师培：《清儒得失论》，吉林出版集团2017年版，第225页。

② 徐渭：《南词叙录》，《中国历代剧论选注》，湖南文艺出版社1987年版，第118－119页。

③ 王骥德：《曲律》，《中国古典戏曲论著集成》（四），中国戏剧出版社1959年版，第55页。

④ 周秦：《论昆曲艺术的原生环境与文化特征》，《苏州科技学院学报》（社会科学版）2006年第2期。

浙,皆逾淮之桔,入谷之莺矣,远而夷之勿论也。"① 可见,离开江南的土壤,昆曲艺术就如同"逾淮之橘",其审美艺术性也就大大减弱了。

明清时期江南审美生活是中国历史上最为精致的古典生活方式。构成江南文化的"诗眼"、使之与其他区域文化真正拉开距离的,恰是它最大限度地超越了文化实用主义的诗性气质与审美风度。也正是在这个诗性与审美环节上,江南文化才显示出对儒家人文观念的重要超越。②

因此,本文中的江南主要指的是文化意义上的江南,进一步说是昆曲赖以滋生和发展的以苏州为中心的苏南、浙北一带,在清代大致包括苏、松、常、镇、宁、杭、嘉、湖、太等八府一州之地。由于本文着重探讨的是江南文人生活方式及其与昆曲的关系,因此,本文以明清时期江南的城市,尤其是经济、文化较发达的苏州、南京、杭州、扬州等城市为中心展开论述。

(二)"文人"及"日常生活方式"的界定

日常生活是一个具有十分丰富文化内涵的概念,它是以个人的家庭、天然共同体等直接环境为基本寓所,旨在维持个体生存和再生产的日常消费活动、日常交往活动和日常观念活动的总称,是一个以重复性思维和重复性实践为基本存在方式,凭借传统、习惯、经验以及血缘和天然情感等文化因素加以维系的自在的类本质对象化领域。③日常生活所具有的民族性、地域性、阶级性、时代性往往体现出具体鲜明的文化意义。从历史发展而言,每一个时代都具有这一时代独特的文化质因。这种时代文化同样显现于日常生活之中,体现在日常生活的物态文化层面和行为文化层面。日常生活中使用的器皿、服饰、饮食及其人居样式、民风民俗等,都具有明显的时代特征,因此,日常生活往往成为时代文化的代言者。从文化形态角度来划分,文化有三个层次,即物态文化层、制度文化层和行为文化层。其中,日常生活中的衣、食、住、行等属于物态文化层,而日常交往、民俗礼仪等属于行为文化层。本文所界定的日常生活指的是文人心态文化影响下的江南物态文化层面和行为文化层面。

生活方式是人们在一定条件下的生活样式和方法。生活方式作为人类

① 潘之恒著、汪效倚校:《潘之恒曲话》,中国戏剧出版社1988年版,第8页。
② 刘士林:《江南文化与江南生活方式》,《绍兴文理学院学报》(哲学社会科学版)2008年第1期。
③ 衣俊卿:《现代化与日常生活批判》,黑龙江教育出版社1994年版,第32-33页。

社会活动的基本形式，是社会学研究的重要内容。在马克思的著作里，生活方式是作为与生产方式相适应的概念而被提出来的。但是，生活方式作为有生命的人与生活资料相结合的特殊历史形式，毕竟不能等同于生产方式。人们怎么生活，人们的动机和需求，都与其思想、感情、价值观念等社会意识分不开。它们既影响着人们的生活方式取向，也影响着人们生活的方法和手段。生活方式不是孤立存在的，而是人们社会活动的一个完整体系。根据不同的内容和形式，生活方式大体分为三个系统：一是物质生活系统，包括劳动方式、物质生活消费方式、闲暇时间活动等；二是精神生活系统，包括政治生活、智能生活、规范生活、信仰生活、审美生活等；三是社会群体生活系统，包括家庭、家族、种族、民族、国家和集团等的生活。

　　本文研究的对象是明清文人的生活方式，主要研究的是文人日常生活方式与昆曲之间的交融关系。"文人"一词来源很早，《尚书·文侯之命》有云："追孝于前文人。"《毛诗·大雅·江汉》中也有"文人"一词，其古注"文人"即"先祖有文德之人"。文人，指的是有一定文化修养的人。在中国传统社会，"学而优则仕"是读书人的理想和出路，正如戏曲中"私订终身后花园，落难公子中状元，奉旨完婚大团圆"的传统模式所概括的那样，长期以来，读书致仕几乎是文人的唯一出路。文人同时还是一个阶层，是与"劳力者"相对的"劳心者"阶层，是介乎统治者和百姓之间的一个阶层。文人文化作为雅文化是与民间文化、俗文化相对的一个概念。

　　本文中的文人，主要指的是文人中的中上阶层，他们有一定的社会地位、经济基础，具有良好的文化教养，追求生活的精致化和审美化，并在昆曲的创作、理论、欣赏、组织等方面发挥一定作用，与昆曲有千丝万缕的联系。在这里需要指出的是，明清文人的生活方式大致有两类：一类是矫情，追求物欲放纵，生活颓废奢靡；一类是真情，追求自由和至美，善于在生活的点滴中发现乐趣。这两种生活方式有人格高下的区分，前一种正如李贽在《续焚书·三教归儒说》中抨击过的，是"阳为道学，阴为富贵，被服儒雅，行若狗彘"的假道学、伪君子。本文研究的主要是后一类文人的日常生活方式，他们追求一种自适、精致的生活，包括对声色之乐昆曲的痴迷，在特定时代下，在生活的另一边找到意义，而这种生活方式的背后是深厚的传统文化底蕴与人本主义时代精神的浸润。

二、学术回顾

（一）昆曲文化研究的简要回顾

戏曲研究真正成为一门具有现代意义的学科，是近一百多年来的事情。戏曲研究是在西学东渐的文化语境下逐渐形成的，王国维《宋元戏曲史》及相关戏曲著作，确立了戏曲研究的基本框架及研究范式。戏曲不是一种单纯的文艺形式，于消遣娱乐、抒发情感之外，还承担着祭祀、节庆、交际、教育等诸多社会功能，涉及社会的各个方面。可以说，一部中国戏曲史同时也是一部极为丰富的中国文化史。随着戏曲研究的不断深入，研究者不再局限于文本的文学式分析，而开始将戏曲置于一个大的文化场中进行观照，以大戏曲学的眼光对戏曲与各种社会文化因素之间的互动关系进行探讨。

大体说来，20世纪80年代以来的戏曲文化研究可以分成两个大的方面：一是对戏曲自身文化内涵的挖掘，如对中国古代家乐戏班、舞台剧场、优伶乐妓、表演导演、戏曲观众、宫廷戏曲、地方戏曲等诸多方面的研究；一是对戏曲外在文化生态环境的研究，比如对戏曲与徽商、晋商，戏曲与中国传统文化、地域文化、民间文化、宗教信仰等关系的研究等。上述这些研究皆有一批有分量的著作出版。各个领域的深入研究使中国戏曲的各种特性得到充分开掘和展现，就研究现状而言，这一领域的开掘刚刚开始，还有很大的学术空间。同先前相比，20世纪80年代以来进行的大戏曲研究，即在更为宽广、深厚的文化背景下研究戏曲，不仅将戏曲作为一种文学现象，更将其作为一种内涵丰富的文化现象进行深入剖析，既有对其内在体制、特性的精细研究，又有对其外在文化生态环境的深入开掘，从而使戏曲研究从对外国戏剧理论的照搬模仿中走出来。

进入21世纪以来，戏曲研究开辟了许多新的研究领域，提出了许多新的理论见解，在戏曲文化、民间戏曲、戏曲学术史、当代戏曲、近代戏曲以及少数民族戏曲、昆曲史论、地方剧种史论等方面有了新的进展。在昆曲文化研究方面，在昆曲被联合国教科文组织列入第一批"人类口头和非物质文化遗产代表作"后，昆曲的理论研究非常活跃。如近年来由中国艺术研究院戏曲研究所承担并组织专家撰写的"昆曲与传统文化研究"丛书。该丛书以昆曲与传统文化的关系为切入点，对昆曲进行理论和文化多

角度的深入探讨，这在戏曲研究史上是颇具开创性的。① 一方面提升了昆曲研究的学术水平，另一方面也呈现出昆曲艺术深厚的历史文化积淀，既填补了学术研究的空白，也开拓了戏曲文化研究的深度和广度。其中，周育德的《昆曲与明清社会》一书，从明、清两代的社会政治经济、文化思潮、社会心理、社会风尚以及文化市场等方面，阐释昆曲兴盛、繁荣和衰败的历史进程和社会原因，对明清时期的昆曲文化生态进行了较全面细致的分析。如在论述阳明心学时，指出王阳明的"求乐""常快乐便是功夫""自得"等思想观点，不仅大大拓展了士人的现实生活空间，同时也使其精神世界更为丰富，从而使他们的自我生命得到了安顿。② 该书对红氍毹上的昆曲、文人的观剧活动、昆曲与家乐等也都有较详细的论述。王宁的《昆曲与明清乐伎》一书探讨了江南青楼文化与文人生活方式的关系，分析了结社背景下明清文人的诗酒风流。刘祯、谢雍君的《昆曲与文人文化》一书追溯昆曲的文人渊源，研探昆曲的文人内涵，梳理昆曲的文人特征。王廷信的《昆曲与民俗文化》一书，以文献为基础，以昆曲演出为着眼点，力求通过对昆曲演出与节日时令、人生礼仪、宴集之风、神灵信仰等方面关系的梳理，探讨昆曲与民俗文化之间的关系。顾聆森的《昆曲与人文苏州》一书，则从吴侬软语、苏州园林、苏州丝绸、"苏州派"作家等几个方面阐释了昆曲与苏州文化水乳交融的关系。

其他昆曲文化研究方面的论文及论著，如周秦的《苏州昆曲》一书及《论昆曲艺术的原生环境与文化特征》等论文，也着力论述了苏州文化的个性特质，苏州人的文化气质，以及由此衍生而来的昆曲文化特征。他指出，原生环境是戏曲艺术的"前生因"，并直接铸就了戏曲艺术的文化特征。丧失地方性也就丧失了文化特征。因此，任何试图割断昆曲艺术与其特定存活生态之间血肉联系的行为都是极不理智的，必须就昆曲艺术因植根吴地而与生俱来的文化特征加以认真的分析理解，在此基础上提出保护昆曲遗产的准确思路和合适方法。③ 刘召明《剧中江南：晚明苏州传奇地域文化特色之一》一文，阐释了晚明苏州剧坛传奇作品表现出的鲜明的江南地域文化特色，并深入分析这一特色形成的原因，从而探究了戏剧与地

① 此评论出自孙家正为"昆曲与传统文化研究"丛书所作的总序。
② 周育德：《昆曲与明清社会》，春风文艺出版社2005年版。
③ 周秦：《苏州昆曲》，苏州大学出版社2004年版。

域文化的依存关系。①

（二）昆曲与日常生活关系的研究

在昆曲与日常生活关系研究方面有代表性的研究成果，如钱杭、承载的《十七世纪江南社会生活》。该书介绍了17世纪江南的民间戏曲、曲艺活动，并指出：包含昆曲在内的戏剧演出是江南文娱生活的重要组成部分。虽然该书对这一部分内容基本上只做了现象的铺陈，论述较为简略，但可贵的是作者把昆曲娱乐活动纳入了江南社会史研究领域。在社会生活史研究中，也偶有学者提及昆曲等戏曲文娱生活的情况。陈宝良的《明代社会生活史》在介绍明代人的休闲、娱乐生活时，谈到了士大夫与戏曲的关系，以及堂会戏、民间社戏等情况。② 朱小田在考察江南庙会时指出，庙会中时有昆曲演出，昆曲与其他戏曲一起充实了江南人的休闲生活。③ 朱琳的博士学位论文《昆曲与江南近世社会生活》，从社会学角度探讨了昆曲与近世江南社会生活的关系。江南的社会文化是滋生昆曲的土壤，反过来昆曲也在多个方面影响着社会生活。朱琳认为：在历史横断面上，昆曲向我们呈现的是一幅幅江南社会生活图景；在历史纵剖面上，其生命轨迹动态地折射出近世江南社会生活的变迁。可以说，昆曲是近世江南社会生活的"活化石"，这也是它作为世界非物质文化遗产所蕴藏的丰厚历史文化价值的冰山之一角。④

周秦在《苏州昆曲》中详尽描述了明清苏州寻常百姓岁时节令活动中的昆曲情结。其他探讨江南文化、民俗、宗教活动与戏曲关系的成果还有：王永健的《吴文化与昆曲艺术》，蔡丰明的《江南民间社戏》，姜彬主编的《吴越民间信仰民俗——吴越地区民间信仰与民间文艺关系的考察和研究》，等等。周育德的《昆曲与明清社会》较为详细地介绍了昆曲与明清社会的关系，但主要着眼于社会政治环境、文化思潮对于昆曲创作之盛衰以及剧本题材、思想内容方面的影响，很少涉及受众群体。关于昆曲的娱乐功能，陈建森在《戏曲与娱乐》一书中，从作家、剧本和演员等方面论证了戏曲的本质和功能在于娱乐。

① 刘召明：《剧中江南：晚明苏州传奇地域文化特色之一》，《苏州大学学报》（哲学社会科学版）2007年第3期。
② 陈宝良：《明代社会生活史》，中国社会科学出版社2004年版。
③ 小田：《在神圣与凡俗之间——江南庙会论考》，人民出版社2002年版。
④ 朱琳：《昆曲与江南近世社会生活》，苏州大学2006年博士学位论文。

关于昆曲与具体物态文化样式的关系，近年来有一些专著和论文涉及这一问题，并进行了理论上的升华，如翁敏华在《昆曲与酒》一文中指出，昆曲是浸泡在酒里的，昆曲成长的文化环境充满了歌与酒两大元素，昆曲的演出环境与酒宴关系密切，创作者多具有诗酒生涯；昆曲舞台上的酒人酒事，更是观众喜闻乐见的经典；除了醉态的观赏价值外，深层里还是有酒神崇拜的信仰心理存在。在研究李渔的一些学术论文中，也有提及昆曲艺术与园林、饮食、养生等的关系者。

（三）江南文化与文学研究

以文化地理学为视角，对江南文化尤其是江南文化的核心文化——吴越文化的研究论著很多。代表性的有费君清主编的《中国传统文化和越文化研究》。该书以中国传统文化和越文化研究为中心，从历史、考古、哲学、文学、艺术、经济、宗教、民俗、语言文字等诸多领域，对越文化进行了多层面、多视角的探讨。① 在社会学、历史学方面，对江南社会生活及文化的研究，如陈江《明代中后期的江南社会与社会生活》，从区域社会文化研究的视角切入，综合运用社会学、民俗学、文化人类学等多学科的理念和方法，对明代中后期江南社会和社会生活的各种变动予以多角度、多层面的考察，搜集、采录的资料相当丰富，其中对诗文戏曲、民谚俗语、出版物的发掘尤为突出。② 徐林的《明代中晚期江南士人社会交往研究》力图通过对外在社会交往的研究和探讨，揭示明代中晚期江南士人阶层的心路变迁及其与社会变迁的互动关系。③ 其他还有范金民的《明清地域商人与江南文化》④，等等。

在江南文化与文学关系方面，分析近年来江南文化研究领域有代表性的论著，其中有探索某一艺术门类、文学体裁、文学作品与江南文化的关系者⑤，有探讨江南文人风尚、生活方式与文学的关系者⑥，有强调文化

① 费君清：《中国传统文化和越文化研究》，人民出版社 2004 年版。
② 陈江：《明代中后期的江南社会与社会生活》，上海社会科学院出版社 2006 年版。
③ 徐林：《明代中晚期江南士人社会交往研究》，上海古籍出版社 2006 年版。
④ 范金民：《明清地域商人与江南文化》，《江海学刊》2002 年第 1 期。
⑤ 如顾希佳：《祭坛古歌与中国文化：吴越神歌研究》，人民出版社 2000 年版；孙旭：《话本小说与江南文化》，《北京科技大学学报》（社会科学版），2005 年第 3 期；傅承洲：《文人话本与吴越文化》，《江苏行政学院学报》2005 年第 4 期；盛志梅：《试论清代弹词的江南文化特色》，《江淮论坛》2003 年 1 期；顾鸣塘：《〈儒林外史〉与江南士绅生活》，商务印书馆 2005 年版；等等。
⑥ 如彭茵：《元末江南文人风尚与文学》，南京师范大学 2006 年博士学位论文。

整合过程中江南文化的价值者①,等等。研究视角也日益多样,有以区域文化为视角,探讨江南文化对文学的影响者②;有从民俗及民间信仰入手,探讨江南文化与文学的关系者③;有从女性主义视角关注江南文化与文学者④;等等。

对江南文人的生活方式进行描述,并进一步探索文人精神世界的论著有《岩中花树:十六至十八世纪的江南文人》⑤,作者选择王阳明、黄宗羲、张苍水、全祖望、章学诚等人物为个案,试图通过时代和个人生活的铺陈,呈现出16至18世纪江南文人思想、学术的嬗变轨迹和精神肖像;该书并着力论述了江南文人精神与思想的历史传承。姜建在《江南的趣味和智慧——再论"开明派"的精神建构》中指出了注重个人精神趣味、追求生活的艺术质地的江南文人生活方式,深刻地介入和规定了开明派文人的社会存在方式:以与现实政治保持距离的退守姿态换取心灵和艺术的生存空间,这种中和的文化态度保证了他们精神世界的丰富和完整。⑥

从审美的角度,探讨江南文化的诗性特质。刘士林在一系列论著中指出,由于审美存在代表着个体生命的最高理想,所以可以说,人文精神发生最早、积淀最深厚的中国文化,正是在江南诗性文化中才实现了自身逻辑上的最高环节。从现代性角度看,由于江南诗性文化代表着中国文化中的个体性因子,因而它也最有可能成为启蒙、培育中华民族个体性的传统

① 周衡:《江南文化的浮沉与吴中四士论》,《江苏大学学报》(社会科学版)2007年第1期。
② 薛玉坤:《区域文化视野中的宋词研究——以江南区域为中心》,苏州大学2003年博士学位论文,探讨了江南区域文化因素对宋词的影响;景遐东:《江南文化与唐代文学研究》,人民文学出版社2005年版。
③ 黄杰:《宋词与民俗》,商务印书馆2005年版。该书论述了宋词与节序民俗、礼仪民俗、花卉民俗、宴饮民俗等的关系。再如吕洪年:《江南口碑——从民间文学到民俗文化》,杭州大学出版社1993年版。
④ [美]高彦颐(Dorothy Ko)著、李志生译:《闺塾师:明末清初江南的才女文化》,江苏人民出版社2005年版。作者认为明末清初的江南闺秀在男性支配的儒家体系中创造了一种丰富多彩和颇具意义的文化生存方式,通过儒家理想化理论、生活实践和女性视角的交叉互动,重构了这些妇女的社交、情感和智力世界。
⑤ 赵柏田:《岩中花树:十六至十八世纪的江南文人》,中华书局2007年版。
⑥ 姜建:《江南的趣味和智慧——再论"开明派"的精神建构》,《浙江学刊》2007年第1期。

人文资源。① 陈望衡认为，杏花春雨的江南，曾是无数中国文人的精神原乡。"越名教而任自然"的江南文化，以其超功利的审美气质与诗性精神，蕴蓄和催生了历代文人无穷的想象空间和巨大的创造潜能。在技术理性吞噬人文精神、消费逻辑抑制创作欲望的今天，探讨江南文化之于中国美学的独特贡献和诗性内涵，揭示民族审美机能的历史发生及其现实活动机制，不仅是为了打捞文明的碎片，更是出于穿越现代性的内在需要，给日益祛魅的平面化和单向度的生活世界浇注些许澄澈通透的诗意活水和创化原能。② 在文学研究中，还有以某一典型文本为范例探讨江南文化诗性风格的文章，如程小青的《〈浮生六记〉与江南文化的诗性风格》。③ 张兴龙则认为，当前学界对江南文化在区域界定上过分强调地理学的意义，忽视人的主体性中"内在尺度"的作用，从而造成了江南元叙事中人文精神的流失和区域范围的狭隘。江南文化体现了中国民族独特的诗性精神，其维度有二：一是自由审美的维度，它既不同于北国政治伦理之美，也有别于江南其他区域文化的浪漫之美；二是宗教的维度，其有着本土巫风和外来佛教的双重基因。④

总的来说，对江南文化的研究，学界越来越关注，且对江南文化的特征、江南文化与文学的关系等有很多论述，尤其是文学、文化学、文化地理学、文化社会学、艺术学、哲学等多学科交叉，为这一领域的研究带来了新的学术研究视野，拓展了学术研究空间。因此，本文希望借鉴已有的研究成果和研究视角、方法，以昆曲这一戏剧样式为切入点，收集、整理、挖掘昆曲文本及昆曲演出中与江南文人生活方式有关的材料，尽可能翔实地从学理的角度对昆曲与江南文人文化的关系进行剖析、阐释，希望能在文献上和观点上有所贡献与突破。

三、选题意义及研究方法

人是一种文化的存在，文化表征着人的进步历程。明清时期的江南审

① 刘士林：《西洲在何处：江南文化的诗性叙事》，东方出版社 2005 年版；刘士林：《江南文化的诗性阐释》，上海音乐学院出版社 2003 年版；刘士林：《人文江南关键词》，上海音乐学院出版社 2003 年版；刘士林：《〈闲情偶寄〉与江南文化的审美情调》，《江苏行政学院学报》2003 年第 2 期。

② 陈望衡：《江南文化的美学品格》，《江海学刊》2006 年第 1 期。

③ 程小青：《〈浮生六记〉与江南文化的诗性风格》，《厦门教育学院学报》2006 年第 3 期。

④ 张兴龙：《江南文化的区域界定及诗性精神的维度》，《东南文化》2007 年第 3 期。

美生活是中国历史上最为精致的古典生活方式。"越名教而任自然",是代表着生命最高的自由理想的审美气质,它之所以能与其他区域的文化真正拉开距离,是因为它的人文世界有一种最大限度地超越了文化实用主义的诗性气质与审美风度。也正是在这个诗性与审美的环节上,江南文化才显示出它对儒家人文观念的一种重要超越。① 一方面,明朝人的生活在商业浪潮的影响下出现了俗化的现象,也就是更多地体现了对物质享受的追求;另一方面,其在追求物质享受和世俗利益的同时也有雅的一面,即尽可能地追求生活的艺术化,追求另一种层面上的生活享受。这种俗和雅,与以往时代不同,是活泼泼的,充满了生命力和多种审美元素。很难说这种生活方式对物质的追求、对完美的追求,是雅还是俗,可以说是雅和俗在特定时空以特定方式进行的结合,昆曲正是这种结合的产物。

　　生活方式背后,是明清文人鲜活的性格。这种性格是文化的支撑和灵魂,是几百年后掩卷之余仍觉温热的历史和文化的体温。《闲情偶寄》《陶庵梦忆》《祁忠敏公日记》《味水轩日记》《游居柿录》《遵生八笺》《长物志》《随园食单》《浮生六记》等明清笔记,是最闲适、最奢侈的中国情趣记录。明清文人从万物的细微处滋养美感,从生活的点滴中寻找乐趣。追求生活的艺术化,虽然有纨绔子弟奢靡放任的嫌疑,与正统文化和传统的道德观背道而驰,但在特定的时代,在生活的另一边找到了意义,这种寻找充满了边缘文化的反叛和不合作精神。

　　昆曲作为特定时空下的产物,离不开其滋生发展的土壤,离不开江南精致的文人文化。从明代后期到清代中叶,昆曲是中国最主要的剧种和文化艺术,是当时文人及各个阶层人们生活必不可少的一部分。精致完美的物态文化渗透在昆曲的戏文和演出中,反过来又影响了当时人的生活方式和状态。

　　本文的界定,在时间上是昆曲繁盛时期的明中叶到清中叶这一时间段,在空间上是昆曲产生和主要活动的地域,即狭义上的江南地区。本文以昆曲与明清江南文人生活为主要的研究对象,以文学、文化学、美学、哲学、社会学的视野对其进行审美观照。通过对精致、高雅、含蓄的昆曲与同样精致入微的明清文人的生活方式及其艺术人生的考察,剖析昆曲产

① 刘士林:《江南文化与江南生活方式》,《绍兴文理学院学报》(哲学社会科学版)2008年第1期。

生发展的土壤、精神命脉，探寻明清文人阶层的人生意趣和文化精神，尽量厘清作为娱乐文化之重要部分的昆曲与江南整体物态文化之间的关系，昆曲的诗性内涵与明清江南精致的诗性文化在灵魂上水乳交融的关系，其旨归是探求这一近乎完美的标本般的艺术形式与挽歌般一去不复返的江南传统生活方式存在的价值及意义。

　　本文试图通过反思美学和日常生活的重叠，把物质性带回到理智、趣味和伦理之中，不把昆曲作为只供分析的文本，也不把它恢复为大写的艺术的地位，而是还原其娱乐性的身份、地位，将其作为享乐的元素和文人生活方式的组成部分。对昆曲美学及文化学的思考，其实是对人能否完整、全面、健康地发展自己的思考。本文试图通过对昆曲审美价值以及相关文化价值的思索重新厘清人的文化精神坐标，进而促进对当下生活和现实的反省以及对真正幸福的认同。本文试图通过探索和谐与美的原则，进一步厘清中国古代美学中的"游""乐""畅神""怡情"和"品味"等概念，并将其与西方美学中的"游戏""超越"和"自我实现"等观念加以沟通，进而从文化哲学的层面回答：昆曲是一种现实存在，与之息息相关的文化到底是"感性的还是理性的"？"是精神的还是物质的"？"是一种意义还是一种行为"？本文试图通过特定历史时代的人们所确立的文化样式、生活方式和价值取向，来确立一种人类文明程度的标尺，构建一个意义世界。

　　本文是从审美的角度观照文化，探讨江南文化的诗性特质。需要说明的是，这里所说的文化研究并不是从剧本里寻找某些文化因子，如服饰、饮食、建筑等，进行简单的梳理、归纳，而是着眼于江南文化与戏曲发展演进之间的互动关系，尽量厘清明清文人的日常生活与昆曲之间的关系，希望能从学理上剖析日常生活与文学的内在契合点，并总结出日常生活对昆曲发生影响的基本规律。在研究方法上，本文以文学、文化学、美学、哲学、社会学的多学科交叉视野，对明中叶到清中叶江南地区的昆曲进行案头和场上两个方面的详细考察，由此对江南传奇创作的区域性艺术审美特点作出概括，对历史上的昆曲演出和观众再创造等进行还原，把这一时段江南文人创作的和以江南为场景的传奇文本所体现的江南文化，与明清文人生活加以对应，阐明艺术人生化和人生艺术化的双向过程，使艺术与人生互相映衬而彼此彰显。

第一章 风景旧曾谙
——特定时空下对江南的描述

明清时期,张扬个性解放的精神对束缚个性的封建纲常理学构成了强烈的冲击。这对文人享受生活此在,在点滴的日常生活中追求审美化的生活方式,包括寄情于昆曲声色,影响颇深。

第一节 明清时期江南文化精神

江南文化是特定地理环境下各种文化融合的产物,在精神上体现出对道的偏重,是主情、尚文的文化。江南文化发展了中国传统文化中的雅文化,并在特定历史时期受到市民文化的影响。

一、地理环境下的江南文化

中西方理论都谈到地理环境对文化的影响。中国人认为宇宙万物不过是"气"的形式,《淮南子·地形训》从五行的角度来解释地理物质环境对人的影响:"土地各以其类生。是故山气多男,泽气多女,障气多暗,风气多聋。"① 阿诺德·汤因比认为,人类文明的发展是挑战和反应的结果,所以人类最早的文明都出现于自然条件较差的地区。而江南地区地势饶食,无饥馑之患,人们在温软的土地上易于为生,"池塘生春草,园柳变鸣禽",容易产生对自然环境的自然顺应感和深度依赖感。

自然环境还会影响到人的审美心理。北方多崇山峻岭和高原,植被和

① 刘安:《淮南子》,上海古籍出版社2016年版,第88页。

色彩都相对单调。同时北方的自然山川又具有严峻、崇高和阔大的美，自然界的这种美感类型便成为人们记忆中一种固定的审美感受，而这种审美感受在以后的审美过程中又以审美经验的形式出现，成为审美判断的一个基础。所以，生活在北方的人，喜好刚毅雄强、粗犷豪迈的美感类型。而江南物产丰饶、山川秀美，植被繁密多彩，景观变化细微而多端，生活在这里的人们长期感受着的是温山软水、莺飞草长，其文化心理极易被导向精细和柔婉。这是昵狎温柔、凄迷温婉的江南地理环境对人的心理与性格的柔化。

不同的生产和生活方式对人的文化心理也会有不同的影响。最能代表江南地区生产和生活方式的，一是稻作，二是舟船。明代王士性在其《广志绎》卷二"两都"条中指出："江南泥土，江北沙土，南土湿，北土燥，南宜稻，北宜黍、粟、麦、菽，天造地设，开辟已然，不可强也。"①顺应自然规律、乐天知命的江南人，在对自然"渐变"的把握下形成了敏感、纤细、稳定、平和的文化心理。

舟船在江南出现得很早，河姆渡文化的出土文物中已经有了木船桨、陶舟和独木舟的遗骸了。《汉书·五行志》称："吴地以船为家，以鱼为食。"《淮南子》亦云："胡人便于马，越人便于舟。"这些都说明：很早的时候舟船就是江南地区主要的生产和生活工具了。"春水碧于天，画船听水眠"，在细腻、柔软、温顺的水波轻抚下，心灵变得松弛、舒展、自在、惬意，这是摆脱桎梏、融于自然后的审美愉悦。"山温水软似名姝"，水文化铸就了江南文化阴柔、清纤灵动的特点。

在地理环境影响下，文学艺术也会呈现出不同特点。江南地区"还在哲学与艺术方面催生出具有中国特色的自然美学思想"，文化与自然有一种天然的沟通，"通常将清虚的玄理寓于日常生活之中，并以此为基础孕育出一种活泼而又空灵的特殊的诗性特质"②。日本学者青木正儿在《中国文学思想史》中指出了南北方文学精神的不同：

 首先就风土来看，一般地说，南方气候温暖，土地低湿，草木繁茂，山川明媚，富有自然资源。北方则相反，气候寒冷，土地高燥，草木稀少，很少优美风光，缺乏自然资源。所以，南方

① 王士性：《广志绎》卷二，中华书局1981年版，第19页。
② 刘士林：《人文江南关键词》，上海音乐学院出版社2008年版，第108页。

人生活比较安乐，有耽于南国幻想与冥思的优闲。因而，民风较为浮华，富于幻想，热情，诗意。而其文艺思想，则趋于唯美的浪漫主义，有流于逸乐的华丽游荡的倾向。反之，北方人要为生活奋斗，因而性格质朴，其特点是现实的，理智的，散文的。从而，其文艺思想趋于功利主义的现实主义；倾向于力行的质实敦朴的精神。①

总之，江南文化精神是地理环境影响下各种文化融合的产物。南北方文化的交融，使江南在不同历史阶段、不同地域、不同社会阶层呈现出不同的文化特点。江南文化并非是单一向度的，而是存在着矛盾性，如伦理上的重利与轻死，文化中的安于现状的淡泊保守与突破束缚、敢为天下先的求新求变，不同文化特质的矛盾统一于江南文化这一机体之中。

二、明清江南文化的精神传承

首先，在传统的儒道互补中，江南文化在精神上体现出对道的偏重，并由此形成了主情、尚文的文化。中国的文化精神是儒道互补，儒家讲究修身齐家治国平天下，江南文人更看重修身养性，对个体价值的注重往往超越对社会价值的追求。从江南园林的题名可见文人的生命态度。如苏州网师园，"网师"就是渔翁，在中国文化中渔翁是隐栖江湖的高士的象征；苏州耦园的寓意为在城市一隅一对夫妇耦耕，像陶渊明一样乐天知命，审容膝之易安；曲园取意"卷石与勺水，聊复供流连"；其他如壶园、残粒园、半园等，都表现了主人安世知足的人生态度。

其次，从文化历史传承上来说，江南文化发展了中国传统文化中的雅文化，尤其是六朝文化中的雅文化。六朝文人的审美化人格精神表现在日常生活方式上就是追求优游逸乐，喜好柔靡轻佻、秾丽哀艳。六朝史书和六朝诗文中既有洒脱、飘逸、风流、旷达的"才子"形象，也有文人对个体生命的自由体验。苏州具有欣赏风流之风的特定文化氛围。明代著名文学家汤显祖认为诗歌是各地民风特质的反映，并将苏州的特质归纳为"风流"：

① ［日］青木正儿著、孟庆文译：《中国文学思想史》，春风文艺出版社1985年版，第3—4页。

> 诗者，风而已矣。……十三国之风，采而为诗。舒促鄙秀，澹缛夷隘，各以所从。……江以西有诗，而吴人厌其理致。吴有诗，江以西厌其风流。予谓此两者好而不可厌，亦各其风然，不可强而轻重也。①

清代钱谦益的《列朝诗集小传》评断诗人优劣的重要标准即是其作品风格是否符合"江左风流"。"风流"二字的含义较多，这里的意蕴与魏晋时期所谓的"名士风流"比较接近，大体上可以解释为富有才情、率性而为、不拘泥于法度的气质风度。明清时期的大批江南才子和狂士正是这种文化土壤培育出来的。明代唐伯虎自号"江南第一风流才子"，苏人并未以为浮夸，在他们看来这正是风流的一种表现。在苏州，尽管狂士们的生活颇为落拓，但他们绝不缺少欣赏者或捧场者。狂士的言行形成了一股追求独立人格的风潮，是代表市民阶层的人本主义思潮的开端。

第三，城市文化的影响。晚唐五代十国时期，江南地区的士子已经普遍是"才华横溢，多才多艺，醉心有较高文化价值的艺术天地和精神生活；追求物质享受，标新立异，对所谓'玩物丧志'、'玩人丧德'的圣贤之言，并不遵奉；政治思想上不蹈绳墨，有点儿越轨，为当权卫道士所不悦；富有某种创造力"②。而明清时期商品经济发展，享乐奢靡之风盛行，文人文化受到当时新兴的市民文化的影响，文化中的雅、俗不断交融，呈现出更加独特的文化色彩。

需要指出的是，作为本文研究对象的江南文人有两类，一种是传统意义上的士大夫，如祁彪佳、冯梦祯等，他们出官入仕，在俗事繁仍之余，追求精神上的隐逸，在辞官赋闲后，寄情于山水园林、歌舞声伎。另一种是不以功名为人生目的的文人，类似于现代的自由知识分子，如沈复、李渔等，他们的价值观与传统价值观完全不同，他们不以举业为重，而是在有限的生活条件中追求个体生活最大化的精致与诗意。

第二节　明清江南生活风尚

明清时期，封建社会进一步走向专制和腐朽，经济方面，江南地区商

① 汤显祖：《金竺山房诗序》，《汤显祖集》，中华书局1962年版，第1086页。
② 郑学檬：《五代十国史研究》，上海人民出版社1991年版，第226页。

品经济发达，在手工业等领域出现了早期资本主义的萌芽。在思想上，明中后期，心学、自然主义、自由主义等思想相当盛行，甚至出现了近代革新思想的萌芽。在文学方面，出现了排斥模拟而重视性灵的文学作品；在艺术方面，感性比技巧更受尊重，出现了大量富有个性、追求新奇与自由表现的作品。

一、穿衣吃饭与人伦物理等思想观念的影响

明清时期，进步的平等、个性观念及张扬个性解放的精神，对束缚人的个性的封建理学构成了强烈的冲击。李贽宣称"圣人不曾高，众人不曾低"①，表达了明确的平等观念；李贽并进一步指出了男女平等、爱情自由等进步观念。明代汤显祖的"贵生说"继承了"天地之性人为贵"的思想，认为"大人之学，起于知生。知生则知自贵，又知天下之生皆当贵重也"②。这种看法与程朱理学"存天理，灭人欲"的说教是相对立的，是一种进步的平民观点。针对封建士大夫动辄谈性理，汤显祖抛弃性理、科第利禄之见，"他人言性我言情"，体现了人的自我觉醒与强烈的个性解放精神。

王阳明等人的心学观念对明代江南文化影响极深。王阳明提出的"求乐""常快乐便是功夫""自得"等思想观点，不仅大大拓展了士人的现实生活空间，同时也使其精神世界更为丰富，从而使他们的自我生命得到了安顿。③ 明人不再向外寻求"理"，而是注重自己的内心挖掘。明代泰州学派的王艮发展了这一学说。他提出"百姓日用是道"，"道"不在别处，而在吃饭穿衣这样的日常生活之中。作为"道"的体现的"百姓日用"，无非就是"愚夫愚妇"日常的生产和生活活动，包括物质方面的欲望等，体现了平民阶层的意愿和要求。

对人欲的肯定及张扬个性的思想，是在明代商品经济快速发展的背景下形成的。在明清时的江南，很多文人都呼唤性情，"赤子之心""童心"，使性情的自然流露得到了尊重。人欲的重要性也被阐释得淋漓尽致，人欲被上升到天性不容置疑的位置。这对文人形成享受生活此在的观念，

① 李贽：《焚书·续焚书》，中华书局1975年版，第21页。
② 汤显祖：《贵生书院说》，《汤显祖全集》，北京古籍出版社1999年版，第1225页。
③ 周育德：《昆曲与明清社会》，春风文艺出版社2005年版，第29页。

在点滴的日常生活中践行审美化的生活方式，包括寄情于昆曲声色之中等，可以说影响都颇深。

二、人生自适的艺术化生活风尚

明清江南文人受佛、道思想影响颇深。在中国知识群体的发展过程中，入世与出世、仕与隐是两对看似矛盾实则相互支撑的范畴，正是由于这两种生活状态的存在，士大夫们才有了广阔的活动空间，独立的价值观念和品格也才有了寄托之处。文人们在世道黑暗或者遇到挫折之时，渴望突破束缚，张扬个性，往往会选择吹箫弄琴的自在、自适生活。如明陆采在《明珠记》第九出《拒奸》中就抒发了人生苦短，命运无常，须在有限的人生中及时行乐的人生态度：

> 【北后庭花煞】解下惹闲愁青锦袍。〔除帽介〕除下起飞灾乌纱帽，只为虚飘飘凌烟阁。送上那颤巍巍跨海桥，算到了是非窠。玉殿高，不如安乐窝。茅屋好，每日价，对明月，吹洞箫，弄春风，醉碧桃。向山中，睡得牢，喜人间，事不到，龙争虎斗都休料。床头留得琴樽在，门外由他雨雪飘。只落得无烦恼，免受他尘埃缚住，一任我云海逍遥。①

在肯定人欲、张扬个性的思想文化背景下，一些明清文人抛却正统价值观，把对外在功名的寻求转化为对内心精神向度的挖掘。明代公安人袁宏道生性疏脱，不耐羁锁，"山淫"是他的"痼疾"，南北东西，随缘即住。文人适世，主要表现为狂放和清闲两种基本形态。在狂放的同时，又常常陶醉于平淡清闲的生活，如养花、品茶、评酒等。袁宏道少有茶癖，喜欢养花，擅长于室内摆设；性不能饮酒，却常常酒态蒙眬，与朋友把杯，不竟夜不休："诸君且停喧，听我酒正约。禅客匏子卮，文士银不落。酒人但盆饮，无得滥杯杓。痛饮勿移席，极欢勿嘲谑。当杯勿议酒，屈罚无过却。种种皆欢候，违者三大爵。"② 他还曾著《觞政》，"采古科之简正者，附以新条"，作"醉乡之甲令"。③

① 陆采：《明珠记》第九出《拒奸》，《六十种曲》第三册，中华书局1958年版，第26页。
② 袁宏道：《和黄平倩落字》，《袁中郎全集·袁中郎诗集》，世界书局1935年版，第27页。
③ 袁宏道：《觞政》，《袁宏道集笺校》（下），上海古籍出版社1981年版，第1415页。

明清文人提出了"以寄为乐"的生活方式："人情必有所寄，然后能乐。故有以弈为寄，有以色为寄，有以技为寄，有以文为寄。"① 养花、品茗、饮酒以及昆曲等声色之乐都是文人自适的工具。如果说"狂"是习气、物欲的放纵，是情感的外泄，那么，清闲地养花、评酒，则是情感向物的沉入凝注。文人们在"酒政茶经"中消磨人生、雕刻时光，感受大自然的四时流转，享受生活的点滴馈赠，审美而自由地生活。

明公安人袁宏道授职吴县后，曾写信给社中朋友说："弟已令吴中矣。吴中得若令也，五湖有长，洞庭有君，酒有主人，茶有知己，生公说法石有长老。"② 身处江南，在大自然人化的同时，个体在自然中怡然自得。

在消遣娱乐上，明清文人对玩的态度，不仅仅把其当作娱乐，而且还投注了生命寄托、文化精神，有时甚至是理想的追求。张岱是明清之际在史学、文学、艺术等方面都卓有建树的杰出人物，其自陈有十七种嗜好："爱繁华，好精舍，好美婢，好娈童，好鲜衣，好美食，好骏马，好华灯，好烟火，好梨园，好鼓吹，好古董，好花鸟，兼以茶淫橘虐，书蠹诗魔。"③ 尤其是他将生命体验上升到了艺术哲学的高度。张岱好戏曲，深谙戏曲艺术，有家养的戏班。其《陶庵梦忆》中谈到戏曲的文字不下10篇。如《金山夜戏》中，兴之所至，"呼小仆携戏具，盛张灯火大殿中，唱韩蕲王金山及长江大战诸剧"④。张岱好琴艺，曾师从王侣鹅和王本吾学习古琴，并与志同道合的朋友组成了丝社。张岱亦喜古玩，能鉴赏，好把玩，其《奔云石》《木犹龙》等篇都写到了这一爱好。在明代个性解放思潮影响下，张岱等文人重视主观的感受和性灵体验，认为以赤子之心来看待生活，人、事、景都会在心灵中留下感动，可以说他们的审美感受有优越性，其审美感受自身也是一种出色的艺术。⑤ 清李渔深受晚明士风的熏染，讲美食、好女色、蓄声伎、治园亭、乐山水、精书画、爱闲书、印书籍……晚明士人乐于追求的时尚，李渔无一不热爱、无一不精通，凡窗牖、床榻、服饰、器具、饮食诸制度，悉出新意，人见之莫不喜悦，故倾动一时。

① 袁宏道著、钱伯城笺校：《袁宏道集笺校》（上），上海古籍出版社1981年版，第241页。
② 袁宏道著、钱伯城笺校：《袁宏道集笺校》（上），上海古籍出版社1981年版，第201页。
③ 张岱著、云告点校：《琅嬛文集》，岳麓书社2016年版，第159页。
④ 张岱著、成胜利点校：《陶庵梦忆·西湖梦寻》，岳麓书社2016年版，第10页。
⑤ 王朝闻：《张岱谈艺》，《瞭望》1996年第14期。

每一种文化模式都有它基本的生活观念与人格理想。一些文人以一种开放的态度把儒、释、道思想融于抽象虚空的心性之学,在生活观念与人格塑造上把保持真心、做真人作为首要的原则,"性之所安,殆不可强,率性而行,是谓真人"①。同时,由于个体的阶层、境遇、性格等不同,这种艺术化的生活选择往往呈现出不同的方式和质地。如,明祁彪佳在仕与隐之间徘徊焦灼,动与静的矛盾终其一生;张岱的工艺审美思想,与物交时所体现的诗性精神;沈复蕴含民主思想光芒的"情至"爱情观,情爱关系上的理想主义艺术色彩,同样是生活艺术化的一部分。

第三节 作为文人生活方式之昆曲的发展

明清时期江南经济、文化高度繁荣,早期资本主义在明代中期的苏州萌芽,市民阶层的出现使城市更加繁荣。自南宋以来,全国文化中心南移,明代的江南活跃着一大批才华横溢的文人雅士。通俗文学的迅速发展为传奇创作提供了素材和思路,一些剧作如《十五贯》《占花魁》等本身就改编自小说,"三言"的作者冯梦龙既是小说家又是传奇作家,这本身就说明了通俗文学与戏曲之间相互影响的关系。而江南庞大的刻书出版业则是昆曲的后援,著名的《六十种曲》《缀白裘》等戏曲选本就是由苏州人毛晋、钱德苍分别编选和出版的。

明中后期文学突破"文以载道"的正统教条,表现人的生活、人的性情、人对生活的真实感受。这种文学上的思潮,是人本主义思潮在文学领域的延伸。戏曲本为小道,为正统文人所不屑,而明清文人对戏曲的重视,与明清江南思想解放有关。明、清两代创作的昆剧作品(传奇)至少在3000部以上,江南文人是其创作的中坚力量。江南传奇作家创作的作品如《浣纱记》《鸣凤记》《玉玦记》《明珠记》《西厢记》《义侠记》《双雄记》《西楼记》《望湖亭》等在昆曲舞台上常演不衰。

明清时期热爱和痴迷艺术化生活及声色之乐戏曲的人员众多,上至皇室藩王,下至引车贩浆之流。如明太祖第十七子宁王朱权晚年深自韬晦,热衷于莳花艺竹、鼓琴著书,凡群书有秘本,莫不刊布国中。其有关音乐、戏曲的著作有《琴阮启蒙》《神奇秘谱》《太和正音谱》等,其中

① 袁宏道著、钱伯城笺校:《袁宏道集笺校》(上),上海古籍出版社1981年版,第193页。

《太和正音谱》在词曲界有着重要的地位。对其艺术及戏曲的造诣,明王骥德评价曰:"惟是元周高安氏有《中原音韵》之创,明涵虚子有《太和词谱》之编,北士恃为指南,北词禀为令甲,厥功伟矣。"① 而朱元璋的孙子、藩王朱有燉著有杂剧 31 种,是元明时期剧作家中现存剧作最多的一位。朱有燉在当时影响很大,李献吉《汴中元宵绝句》云:"齐唱宪王新乐府,金梁桥上月如霜。"②

明清江南社会,昆曲成为人们日常生活的一部分。《醒世姻缘传》描写当时出殡场合,为追求豪华的排场,往往请戏子戎装扮"昭君出塞"作马上驰骋。富家打围时为夺人眼目亦定制戏服戎服出行。如珍哥打围时头戴昭君卧兔,身穿窄袖衫和蟒挂肩子,家仆众人亦戎装随行,浩浩荡荡,十分招摇,引得坊间邻里或艳羡或非议。"昭君卧兔"是明清之际南方妇女的流行新装,是受昆曲戏服的影响而产生的。

一些文人视功名不如串戏。吴陈琰《旷园杂志》记载,嘉靖四年应科士子周诗参加乡试中魁首,发榜时他却在戏园里演戏。"榜前一夕,人皆争踏省门候榜发,周独从邻人观剧。漏五下,周登场歌《范蠡寻春》,门外呼'周解元'者声百沸,周若弗闻。歌竟下场,始归。"③ 一些痴迷昆曲的旷达文人,沉迷于观演昆曲的精神享受,不惜千金散尽。明末崇祯年间贡生、如皋人夏官是诗、书、画皆出色的旷达之士。清顺治乙酉年(1645),夏官受两淮盐运使周亮工之请来扬州。当时适逢夏官生辰,周赠贺银三百两,扬州城中商贾富室纷纷效仿,夏官顿得千两赠金。夏官召集大批名优伶人,在保障湖(今瘦西湖)张乐侑饮,昼夜不息,千金于顷刻之间耗尽,优伶们深感不安,夏却不以为然。④

一些文人对昆曲的痴迷,甚至性命以之。明中叶传奇作家张凤翼以"狂诞"著称,居家不仕,耽于昆曲,曾在新婚蜜月内写出传奇剧本《红拂记》。还与儿子在其家文起堂的门口串戏,扮唱《琵琶记》,当时观者填门,他却"夷然不屑意也"。⑤ 对于明代戏曲理论家潘之恒的生活,其

① 王骥德:《曲律·自序》,《中国古典戏曲论著集成》(四),中国戏剧出版社 1959 年版,第 49 页。
② 焦循:《剧说》,《中国古典戏曲论著集成》(八),中国戏剧出版社 1959 年版,第 210 页。
③ 焦循:《剧说》,《中国古典戏曲论著集成》(八),中国戏剧出版社 1959 年版,第 198 页。
④ 江苏戏曲志编辑委员会:《江苏戏曲志·扬州卷》,江苏文艺出版社 1997 年版,第 366 页。
⑤ 徐复祚:《曲论》,《中国古典戏曲论著集成》(四),中国戏剧出版社 1959 年版,第 246 页。

友黄居中有这样一段评述:

> 以余之楗户经年,焚膏丙夜,不能措一词,而鬐乃得之宴游、征逐、征歌、选伎之余,其间品胜、品艳、品艺、品剧,目成心通,匪同术解。殆天授,非人力也。或以其多蔓草之遇,芍药之赠,恋景光而媚窈窕,颇见尤于礼法。不知《国风》好色,靖节《闲情》,皆意有所至,而借以舒其幽懑,发其藻丽,岂其流缅以忘本,慢易以犯节,如桑间、濮上之云乎?①

看戏听曲、品艳品剧,虽有时"尤于礼法",却是江南一些文人生活中必不可少的组成部分。潘之恒认为理想的享乐方式,"或以色,或以饮,或以弈,或以文,或以剧"②。《扬州画舫录》的作者李斗不仅编撰过传奇脚本《岁星记》《奇酸记》,还擅长登台演戏。据《梦陔堂诗集》卷四注,李斗曾于清嘉庆四年(1799)在扬州召友人观剧,他本人亦参加表演。

文人对昆曲的痴迷,还体现在其对音律和唱法的刻意讲究。《万历野获编》记载了明后期文人对于戏曲的精审态度:"近年士大夫享太平之乐,以其聪明寄之剩技……吴中缙绅则留意声律,如太仓张工部新、吴江沈吏部璟、无锡吴进士澄,时俱工度曲,每广座命伎,即老优名倡俱皇遽失措,真不减江东公瑾。"③张新、沈璟、吴澄等人工度曲,对音律十分精通,名伶在他们面前表演时都很惶遽,唯恐出错。

总之,与江南其他物态文化一样,文人不仅把昆曲作为精神上的消遣,而且作为生活的寄托,在形式与风格上都求精求雅。昆曲与诗酒宴饮、妓女侑觞等联系在一起,构成了文人风雅生活的一部分。文人的雅玩态度也影响到昆曲的审美发展。一是体现在昆曲文本的雅化,表现为题材内容上层化、戏剧语言精美化、戏剧意境诗意化;二是舞台上对歌舞的侧重;三是度曲理论日益繁复严谨,追求昆曲声乐技巧的缜密精美。④

① 黄居中:《漪游草·潘鬐翁戊巳新集叙》,《潘之恒曲话》,中国戏剧出版社1988年版,第330页。
② 潘之恒著、汪效倚校:《潘之恒曲话》,中国戏剧出版社1988年版,第36页。
③ 沈德符撰、杨万里校点:《历代笔记小说大观·万历野获编》,上海古籍出版社2012年版,第526-527页。
④ 王宁:《"清赏"与"雅玩"——昆曲的文人环境与地域色彩》,《文艺争鸣》2005年第1期。

第二章　握月担风好耦耕
——昆曲与江南人居文化

江南山水秀美，人杰地灵。明袁宏道曾这样慨叹万历年间苏州的繁华："若夫山川之秀丽，人物之色泽，歌喉之宛转，海错之珍异，百巧之川凑，高士之云集，虽京都亦难之，今吴已饶之矣，洋洋乎固大国之风哉！"① 明中期以后，江南地区商品经济十分繁荣，也正因为此，江南文人尤其注重日常生活的精致和艺术化，考究衣、食、住、行诸多细节，造园是其中最为重要的环节。士大夫解绶归乡，往往造园以寄情山水、招朋宴游、吟风弄月。许多文人耽于泉石，乐此不疲，社会上还出现了职业园林设计家，如计成、张涟父子等，对园林艺术进行系统理论总结的著作如《园冶》《闲情偶寄》等也相继问世。

第一节　昆曲与山水城市

江南山水，成为文人退居归隐的理想栖居地。随着资本主义的萌芽，商业和手工业的蓬勃发展，江南城市呈现出一派欣欣向荣的景象。

一、昆曲与山水

（一）昆曲中的山水

江南山水之美，不仅在文人骚客的诗文中多有反映，在地域性特点浓郁的昆腔传奇中更是比比皆是。山水有性情，但要通过心灵之眼，与人的

① 袁宏道著、钱伯城笺校：《袁宏道集笺校》（上），上海古籍出版社1981年版，第239页。

"意"融为一体,才能形成神韵意境。明代画家唐志契曾指出:"凡画山水,最要得山水性情。"① 以写意为特征的传奇,同样也要"得山水性情",以心灵之眼观照山水。

1. 浓妆淡抹总相宜——西湖

西湖美景,曾引得多少文人墨客在诗文中反复吟咏赞叹。"湖上由断桥至苏堤一带,绿烟红雾,弥漫二十余里。歌吹为风,粉汗为雨,罗纨之盛,多于堤畔之草,艳冶极矣。"文人总是能从热闹繁华中找到作为其心灵对照的山水之清幽与雅致:"其实湖光染翠之工,山岚设色之妙,皆在朝日始出,夕舂未下,始极其浓媚。月景尤不可言,花态柳情,山容水意,别是一种趣味。"②

明清传奇中,西湖成为出现得最多的景致,是文人生命中代表爱情、梦和隐逸的理想之湖。西湖是美好的江南山水浓缩,是才子佳人邂逅的风花雪月与良辰美景,是人生春风得意时的湖光山色。可以说,西湖是明清昆腔传奇中具有符号意义的场景。传奇中以杭州为背景的作品有《双雄记》《十锦堂》《一捧雪》《芙蓉影》《西楼记》《灵犀佩》等。

明清传奇的主要题材是才子佳人的爱情剧。美好恋情的发生、展开往往离不开良辰美景,很多传奇都是以美丽的西子湖作为背景。如《牡丹亭》《桃花扇》《占花魁》等都有以西湖为背景的剧出。雷峰塔是西湖畔的一个标志性景物。清传奇《雷峰塔》就是以该塔为题,在这部极摹人情世态之歧、备写悲欢离合之致的传奇中,很多关目都是以西湖为场景展开的。清明节,白娘子与小青在西湖搭船,邂逅许宣,一见钟情,并结为佳偶。昆剧传统剧目《断桥》写白素贞偕小青自金山寺败退,许宣奉法海之命到杭州,三人在断桥亭相遇,小青欲杀许宣,白仍对许寄以深情,经许一再赔罪,三人言归于好。经过水斗等一系列的斗争,白娘子最终被法海收进西天佛祖所赐的金钵中,镇压在西湖边的雷峰塔下,爱情开始的地方也成为理想殉难之所,这使全剧充满了浓厚的悲剧色彩。全剧围绕西湖这个贯穿始终的场景,展开了紧张跌宕的悲欢情节,展示了人物前后不同的心境,前后呼应,结构完整。剧中出现的断桥、承天寺等西湖场景,清明节、浴佛日、七月七日龙王诞等岁时节令,以及赠符逐道、佛会改配、化

① 唐志契著、王伯敏点校:《绘事微言》,人民美术出版社2003年版,第11页。
② 袁宏道著、钱伯城笺校:《袁宏道集笺校》(上),上海古籍出版社1981年版,第423页。

香谒禅等民间宗教活动，赋予全剧浓郁的江南地域文化特色。

游泛西湖，是文人士子们乐此不疲之事。明高濂《玉簪记》第九出《会友》中，潘楷因会试开科辞亲赴选，"两场已进，颇自得意"，"东风故拍游人面，柳丝似绾离人惯，歌管春回处处声，凤凰山隐黄金殿。人望故园天渐远，欲寄音书无个便，寻春且唱踏莎行"。他呼朋引伴游览西湖寻春踏青，但见"春暖千门喧鼓吹，天开十里好湖山"：

【甘州歌】〔净〕图画天然。看郁葱佳气，凤舞龙蟠，丹崖翠壁，掩映浪花云片。千寻金碧山间寺，几曲笙歌水上船。香尘滚，紫陌连，避秦人住在桃源。穿花外，出柳边，六桥红雨衬金鞯。

【前腔】〔外〕松涛路径旋。看云深雾锁，上方宫殿，争驰车马，香风暗送红衫。僧房云惹茶烟起，村店风摇酒旆悬。花争笑，人竞喧，绣幢珠珞恍疑仙。山如旧，景自妍，春风吹鬓入流年。

【前腔】〔生〕山深路渺漫。更扳萝扣壁，直上层峦，云霞镜净，乘空便欲骖鸾。湖烟乍起风色冷，山树凉生日影偏。烟光外，树杪间，栖鸦时带夕阳还。花村渡，柳岸船。一蓑风月老渔竿。①

唱词勾勒出一幅西湖全景图：笙歌水上，六桥红雨，但见"花争笑，人竞喧"，人在春风中流连沉醉，乐而忘返，"只把杭州作汴州"。"湖上山光半有无，水云高下影模糊。"西湖之美就在于有无和虚实之间吧。西湖美景也不光有"烟波画船""烟丝醉软"的柔美一面，不同人的眼里有着不同的风景。《鸣凤记》第二出《邹林游学》中不同性格人眼里的西湖风光迥异：

（邹）你看湖水净而长天碧，烟光凝而暮山紫。断崖碛石磊磊然，似我打不破的坚心；古柏苍松森森乎，如我凋不残的大节。浓淡烟霞，堪比仕途清浊；参差花木，犹如甲第后先。矗天宝刹凌云气，吞日瑶山喷火光。到此地来，实添我壮怀也。

〔小生〕邹兄。你看岩穴崎岖虎踞，溪流旋绕龙蟠。禅关寂

① 高濂：《玉簪记》第九出《会友》，《六十种曲》第三册，中华书局1958年版，第23页。

寂，锁住了一点圣贤心；岚气腾腾，变化着万种风云态。坐来时吟弄光风霁月，闲观处徘徊云影天光。好鸟枝头亦朋友，落花水面皆文章。当此之时，岂不助我文兴乎！①

西湖即使在同时同地的邹应龙、林润眼中，景色也不尽相同。林润看到的是光风霁月，云影天光，好鸟枝头，落花水面，"禅关寂寂，锁住了一点圣贤心；岚气腾腾，变化着万种风云态"，美好的自然正可以助其文兴。而在邹应龙看来，湖水净、长天碧、烟光凝、暮山紫、断崖磊磊、松柏森森，"矗天宝刹凌云气，吞日瑶山喷火光"，体现了邹应龙的壮怀激烈，为其后来与奸臣恶吏进行斗争做了性格上的铺垫。可见，不同的性格及志向折射到景物上面，在山水观照的审美过程中，有着不同的自然人化的特点。

2. 三生花草梦苏州——姑苏

曾做过吴县县令的袁宏道这样赞叹苏州太湖及西洞庭山的美景：

> 西洞庭之山，高为缥缈，怪为石公，巉为大小龙，幽为林屋，此山之胜也。石公之石，丹梯翠屏；林屋之石，怒虎伏群；龙山之石，吞波吐浪。此石之胜也。隐卜龙洞，市居消夏，此居之胜也。涵村梅，后堡樱，东村橘，天王寺橙，杨梅早熟，枇杷再接，桃有四舠之号，梨著大柄之称，此花果之胜也。杜圻传范蠡之宅，甪里有先生之村，龙洞筑《易》《老》之室，此幽隐之胜也。洞天第九，一穴三门，金庭玉柱之灵，石室银户之迹，此仙迹之胜也。山色七十二，湖光三万六，层峦叠嶂，出没翠涛，弥天放白，拔地插青，此山水相得之胜也。②

山色七十二，湖光三十六。袁宏道说到苏州山之胜、石之胜、居之胜、花果之胜、幽隐之胜、仙迹之胜、山水相得之胜，从自然物产到人文历史，苏州得天独厚的山水可谓"天下之观止此矣"。昆曲发源于苏州昆山，许多明清传奇作家来自苏州本土。以苏州为背景的明清传奇有《双雄记》《望湖亭》《荷花荡》《人兽关》《回春记》《续情灯》《鸳鸯梦》等。

① 无名氏：《鸣凤记》第二出《邹林游学》，《六十种曲》第二册，中华书局1958年版，第3-4页。

② 袁宏道：《西洞庭》，《袁宏道集笺校》（上），上海古籍出版社1981年版，第161页。

因此，苏州的太湖、洞庭东山、洞庭西山、虎丘、山塘街、横塘等山水名迹屡见于传奇作家的笔端。

再如明沈自晋《望湖亭》中《泛景》一出，钱万选偕颜秀、尤少梅去洞庭山。在舟上，只见苏州洞庭山、太湖的春日美景如斯："震泽连江控全吴，只见水面双螺入画图。""镜里舟行景堪模，真个一片冰心冷玉壶，布帆无恙影儿孤，春波渺阔天边路，纵苇凭虚拍掌呼。"① 在洞庭山的妙香庵，白英携婢赴佛会。颜生惊其美，欲娶之，但又顾虑自己貌丑，于是让钱生代之，由此引发了一系列的错认和误会。剧中还有钱生代颜迎娶，迎亲船在太湖中宴客等情节，展现了游湖、赴佛会、迎亲等苏州民俗。

明代马佶人《荷花荡》第八出在描写苏州荷花荡景色的同时，也写到了当时的民间赛曲盛会。"铙声鼓声，美管调筝，荷花深处逞其能。按宫商，实可听。""那碧纱窗里相遮映，朱帘揭处多娇倩。呵呵，画舫一望集如云，再撑上去，到闹丛中去夺尊。"② 一派急管繁弦，人声乐声交织，激荡鼎沸的热闹场面，反映了苏州葑门外荷花荡画舫云集、群众赛曲的民间风俗。

3. 六朝如梦鸟空啼——金陵

曾经做过帝都的南京，有过歌舞升平的繁华、奢靡，也经历过战乱易世的缭乱，曾经的舞榭歌台，尽被雨打风吹去。清余怀《板桥杂记》记下了秦淮河畔曾经的纸醉金迷、灯红酒绿，并在追怀中悼念曾经失去的一种生活方式。回首时，江南文人往往从山水中获得沉重的历史体验和独特深沉的审美感受。清孔尚任《桃花扇·余韵》中这样记录金陵的残山剩水：

【离亭宴带歇指煞】俺曾见金陵玉殿莺啼晓，秦淮水榭花开早，谁知道容易冰消！眼看他起朱楼，眼看他宴宾客，眼看他楼塌了。这青苔碧瓦堆，俺曾睡风流觉，将五十年兴亡看饱；那乌衣巷不姓王，莫愁湖鬼夜哭，凤凰台栖枭鸟。残山梦最真，旧境丢难掉，不信这舆图换稿！诌一套哀江南，放悲声，唱到老！③

孔尚任的这段金陵景物描写，由实入虚，即实即虚，超入玄境，在山

① 沈自晋著、张树英点校：《沈自晋集》，中华书局2004年版，第101－102页。
② 转引自刘召明：《晚明苏州剧坛研究》，齐鲁书社2007年版，第165页。
③ 孔尚任：《桃花扇》，郑振铎：《中国文学常识》，天地出版社2019年版，第380页。

水间注入了深沉的精神感怀。这出《余韵》巧妙地通过老赞礼、柳敬亭、苏昆生三人之口,描画出金陵哀景,唱出悲凉苍劲的亡国之恨,如怨如诉,余音不绝如缕。以金陵为背景的明清传奇作品还有《永团圆》《芙蓉影》《西楼记》等。

"乾坤万里眼,时序百年心。"文学家、艺术家们以俯仰之心观照万物,于有限中见到无限,又于无限中回归有限。他们对山水宇宙是抚爱的、关切的,虽然立场是超脱的、洒落的。这是中国特有的空间观,是时间化的空间,是潆洄委曲、绸缪往复的境界。其中充盈着的是无往不复的"气"和永恒运行的"道"。①昆曲中的江南山水人文描绘,体现了中国传统艺术的空间意识。此外,江南山水作为传奇故事展开的背景,推动了情节的发展,展现了江南特有的水乡风韵、风物风俗,体现了传奇浓郁的江南地域文化色彩,增加了作品的文化信息,也体现了植根于江南的昆曲以当地观众为本位的创作思想。

(二) 山水间的昆韵

宗白华在《论〈世说新语〉和晋人之美》中说:"晋人向外发现了自然,向内发现了自己的深情。"人与景交,景就成为审美的对象,"山水虚灵化了,也情致化了"②,成为人的生命、情感、哲思的外化。而如画山水间的昆腔雅韵,则成为明清时期文人有声有色的理想生命图景,体现了士大夫适世娱世中注重山水悦己的人生态度。

在江南,没有什么地方比苏州更具有昆曲文化氛围。昆曲渗透到苏州人日常生活的方方面面,虎丘唱曲活动是当地延绵几百年的文化民俗。袁学澜有竹枝词云:"罗绮笙歌集虎丘,三春花月趁闲游。生公说法人听法,人不回头石点头。"这样的昆曲观演活动由上而下,从官方到民间。如冯梦祯与朋友在虎丘游玩度曲:"下午,沈伯宏自东山至。冯三峰善曲,夜移舟虎丘,扣省吾上人居。晚酌毕,洗浴,往石场,三峰歌声与月色、林影相映答。"③听歌赏曲、檀板悠悠已经成为文人生活的重要组成部分。

再如明代嘉兴湖山间的昆腔雅韵:"嘉兴人开口烟雨楼,天下笑之。然烟雨楼故自佳。楼襟对鸳泽湖,淀淀蒙蒙,时带雨意,长芦高柳,能与

① 宗白华:《中国诗画中所表现的空间意识》,《美学散步》,上海人民出版社1981年版,第112—117页。
② 宗白华:《美学散步》,上海人民出版社1981年版,第215页。
③ 冯梦祯撰、丁小明校:《快雪堂日记》,凤凰出版社2010年版,第117页。

湖为浅深。湖多精舫，美人航之，载书画茶酒，与客期于烟雨楼。客至，则载之去，舣舟于烟波缥缈。态度幽闲，茗炉相对，意之所安，经旬不返。舟中有所需，则逸出宣公桥、用里街，果蓏蔬鲜，法膳琼苏，咄嗟立办，旋即归航。"① 湖光山色、烟波浩渺，衬托出才子佳人悠闲适意的生活，如水般的昆腔韵律在江南山水间诗意展开，以自然为最高追求的昆曲与诗画般的江南山水完美地融合于文人的日常生活之中。

二、昆曲与城市

（一）昆曲中的城市

明清时期江南手工业、商业发展迅速，城市日益繁荣。如明末金陵就呈现出一派热闹繁华、纸醉金迷的城市图景。王孙公侯、文人士大夫寄情山水、留连城市往往离不开昆腔笛韵："金陵为帝王建都之地，公侯戚畹，甲第连云，宗室王孙，翩翩裘马，以及乌衣子弟，湖海宾游，靡不挟弹吹箫，经过赵李。每开筵宴，则传呼乐籍，罗绮芬芳，行酒纠觞，留髠送客，酒阑棋罢，堕珥遗簪，真欲界之仙都，升平之乐国也。"② 如苏州传奇作家陆采《明珠记》第四出《探留》，剧叙是唐朝长安城，但描述的其实是他最熟悉的江南城市繁荣景象：

> 迤逦行来，不觉早到京师也。〔丑〕官人。你看京师好景致！〔生〕怎见得？〔丑〕只见六街车马，三市人烟，慈恩寺金刹参天，灞陵桥垂杨拂地。花簇簇三百六十行买卖，锦重重十万八千户人家。朱楼绣槛，有十里香风；水阁凉亭，没半星暑气。酒肆中卖的是莲花白、竹叶清，都解金龟同一醉；勾栏内坐的是李端端、苏小小，笑歌新曲解留人。金章紫绶，达官贵戚去朝天；白狗苍鹰，公子王孙来打猎。八柱巍峨标玉阙，五云缭绕拥王居，果然好景致！③

有的传奇文本还展现了明清商品经济下的酒肆、茶馆和妓院。如昆剧传统剧目《占花魁·湖楼》就反映了当时江南妓院的情形。卖油郎秦钟登

① 张岱：《陶庵梦忆·西湖梦寻》，岳麓书社2016年版，第73页。
② 余怀：《板桥杂记》卷上《雅游》，南京出版社2006年版，第9页。
③ 陆采：《明珠记》，《六十种曲》第三册，中华书局1958年版，第8页。

楼饮酒，遇到常去妓院的时阿大，得悉号称"花魁"的名妓美娘的情况，决心与之相会。此剧舞台上多演《受吐》一折，写秦入妓院会美娘，美娘醉归，秦尽心服侍感动美娘。传奇中对明清江南酒店、妓院等的描写，勾勒出更广阔的江南社会场景，而酒保、酒婆、茶博士等人物在舞台形象及表演方面风趣幽默，起到了调节戏剧冷热场的作用。

（二）城市中的昆曲

随着经济的繁荣，新兴的有钱有闲阶层对城市娱乐功能的要求日益提高，新声昆曲日益成为城市文化不可或缺的一部分。

社会上层官商及文人士大夫对昆曲声色的需求，使昆唱成为妓女招揽客人的一项重要技能。《板桥杂记》记录了江南妓院的环境："旧院，人称曲中，前门对武定桥，后门在钞库街。妓家鳞次，比屋而居，屋宇精洁，花木萧疏，迥非尘境。到门则铜环半启，珠箔低垂；升阶则狗儿吠客，鹦哥唤茶；登堂则假母肃迎，分宾抗礼；进轩则丫环毕妆，捧艳而出；坐久则水陆备至，丝肉竞陈；定情则目挑心招，绸缪宛转。纨绔少年，绣肠才子，无不魂迷色阵，气尽雌风矣。"① 妓院屋宇雅洁，陈设讲究，笙歌笛管，昆唱悠悠，是让人宛转魂断的温柔乡，也是让人一掷千金的销金窟。文人的昆曲创作与欣赏与妓女的演唱形成一种互动。文人与妓女之间的这种关系，使长期与文人打交道的妓女也大量进入昆曲演出领域，与文人形成一种互栖共生的协作关系，并影响到昆曲的题材类型、表演形式、角色安排乃至审美情趣。

而苏州更是与昆曲结下了不解之缘。清代钱谦益在追忆明末苏州的舞榭歌台时深情地写道：

> 是时金阊全盛日，莺花夹道连虎丘。柳市金盘耀白日，兰房银烛明朱楼。时时排场恣调笑，往往借面装俳优。观者如墙敢发口，梨园弟子归相尤。就中张老最肮脏，横襟奋袂髯载抽。邻翁扫松痛长夜，相国寄子哀清秋。金陵丁老夸瞿铄，偷桃窃药筋力遒。月下刘唐尺八腿，捋衣阔步风飕飕。王倩、张五并婀娜，迎风拜月相绸缪。玉树交加青眼眩，鸾篦夺得红妆愁。朱生傲兀作狡狯，黔面鬈髻衣臂韝。健媪行媒喧剥啄，小婢角口含伊呕。矮

① 余怀：《板桥杂记》卷上《雅游》，南京出版社2006年版，第9页。

郎背弓担卖饼，牧竖口角牵蹊牛。鬓丝颊毛各弄态，摇头掉舌谁能侔……①

诗中铺陈描述了苏州城市中一次昆曲演出的热闹场景，其中提到了当时有名的昆曲串客、演员及擅演剧目情况。朱维章，明末清初江南著名昆剧串客，擅演丑角，如媒婆、小婢、武大郎、牧童等，与张燕筑、丁继之齐名，人称"三老"；张燕筑，演出《琵琶记》第三十八出《张公遇使》（又称《扫松下书》）、《浣纱记》第二十六出《寄子》；丁继之，演出孙悟空偷食蟠桃、仙丹故事，擅演《水浒记》中赤发鬼（尺八腿）刘唐；王倩、张樨昭，擅演《西厢记》《幽闺记》《鸾篦记》等。

明清时期，随着商品经济的繁荣和昆曲的发展，江南城市中还出现了商业性的演剧场所——戏园、酒馆及茶园等，是文人士大夫饮酒、品茶、听曲的新的交际、游乐之地。苏州在清雍正年间就出现了戏馆，清代顾公燮《消夏闲记》载："至雍正年间，郭园始开戏馆，既而增至一二馆，人皆称便"；"金阊商贾云集，宴会无时，戏馆数十处，每日演戏"。② 扬州出现戏馆的时间与苏州相仿佛。

由于观众成分比较复杂，戏园座位按照身份和等级安排，颇有讲究。印制于道光八年（1828）的张亨甫《金台残泪记》具体描述了剧场内部的观众席次：凡茶园，皆有楼，楼皆有几，几皆曰"官座"。右楼官座曰"上场门"，左楼官座曰"下场门"。楼下左右前方曰"散座"，中曰"池心"，池心皆坐市井小人。③

城市中这种作为戏曲演出场所的公共空间的出现，使昆曲进一步走向市场，昆班逐渐职业化，这对昆曲的题材选择、艺术风格、表演方式及发展都有很大影响。

第二节 昆曲与园林

吴越山水即天然园林，而园林是方寸间的一勺山水。江南文人在谈到

① 钱谦益：《甲午仲冬六日，吴门舟中饮罢放歌，为朱生维章六十称寿》诗，转引自赵山林选注：《历代咏剧诗歌选注》，书目文献出版社1988年版，第241-242页。
② 转引自陆萼庭：《昆剧演出史稿》，上海教育出版社2006年版，第198页。
③ 张亨甫：《金台残泪记》，《清代燕都梨园史料》（上），中国戏剧出版社1988年版，第249页。

吴越园林的风光时，往往洋溢着无上自豪，明钟惺《梅花墅记》云：

> 出江行三吴，不知复有江。入舟舍舟，其象大氐皆园也。乌乎园？园于水。水之上下左右，高者为台，深者为室，虚者为亭，曲者为廊，横者为渡，竖者为石，动植者为花鸟，往来者为游人：无非园者。然则人何必各有其园也？身处园中，不知其为园，园之中各有园，而后知其为园，此人情也。
>
> 予游三吴，无日不行园中，园中之园，未暇遍问也。①

在文中他还提到几处印象深刻的江南名园，有梁溪邹氏的惠山、姑苏徐氏的拙政园、范氏的天平山、赵氏的寒山和友人位于甪直的梅花墅。

江南园林往往借助自然山水，如明代包涵所位于杭州的园林居所，倚枕西湖畔的雷峰塔、飞来峰，充分借助湖光山色，可谓在西湖筑金屋："南园在雷峰塔下，北园在飞来峰下。两地皆石薮，积牒磊砢，无非奇峭。但亦借作溪涧桥梁，不于山上叠山，大有文理。大厅以拱斗抬梁，偷其中间四柱，队舞狮子甚畅。北园作八卦房，园亭如规，分作八格，形如扇面。当其狭处，横亘一床，帐前后开合，下里帐则床向外，下外帐则床向内。涵老据其中，扃上开明窗，焚香倚枕，则八床面面皆出。穷奢极欲，老于西湖者二十年。"② 南园、北园总体风格十分奢华阔畅，大厅甚至"队舞狮子甚畅"，而最让人称奇的是其中的八卦房，可谓极尽奢华。张岱肯定了包氏造园的艺术创作力，赞其"亦借作溪涧桥梁，不于山上叠山，大有文理"，并钦慕其"索性繁华到底"的气魄。

中国文人园林肇始于六朝，发展于唐、宋、元三代。明清时期，随着书画、诗文等的发展与成熟，园林艺术水平也不断提高。文人园林集建筑、山水、花木于一体，营造出富有诗情画意的意境，是文人生活、读书、游乐的场所。作为一门综合艺术，园林与诗文、书画、音乐、戏曲等的关系非常密切。在中国文化语境里，园林虽以实物表现，却有"写心"功能，是其主人人格精神、文化修养、审美趣味的反映。

一、昆曲中的园林

在植根于江南的昆腔传奇中，园林成为才子佳人定情之所，是传奇故

① 钟惺著、陈少松选注：《钟惺散文选集》，百花文艺出版社1997年版，第107页。
② 张岱：《陶庵梦忆·西湖梦寻》，岳麓书社2016年版，第38页。

事发生的重要背景和寄寓人物情感的外化自然空间。甚至有传奇作家把构筑园林的经过记录到传奇中去。清传奇作家左潢在创作之暇醉心于构筑园亭，其友蒋容昌回忆在其园林中聚会欢饮的情景："……见其园亭幽雅，花木繁稠，佳景良辰，流连不置。中有桂树一株，旋绕成塔，其直干之高标，枝叶之茂盛，周围之圆密，层级之均匀，洵属天然品格。每当粟绽花开，宾朋玩赏，诚众香国之奇观，大雅堂之盛会也。"① 左潢就以园中"旋绕成塔"的桂树为题，创作了《桂花塔》传奇，记录其经营园亭、友朋游宴等琐屑之事，"撮其近事，成为菊部"。

（一）昆曲中的亭台楼阁

以园林及亭台楼阁为题目的传奇作品有《牡丹亭》《绾春园》《翡翠园》《粉妆楼》《蝶归楼》《芙蓉楼》《桂花亭》《合欢殿》《花萼楼》《画锦堂》等。一大批园林折子戏如《牡丹亭》的《游园》《惊梦》《拾画》《叫画》，《玉簪记》的《琴挑》《茶叙》，《长生殿》的《小宴》《惊变》，《白西厢》的《跳墙》《着棋》，《红梨记》的《亭会》《踏月》，《连环记》的《拜月》等都流传至今。其他传奇作品也有涉及亭台楼阁者，如范鹤年的《桃花影》，剧中倩倩性爱桃花，其父为其构小园，遍植桃花，题名"红雨"；《风筝误》中韩琦仲在戚家花园为戚友先题诗风筝；《白罗衫》中《游园》一折，在园林中设宴款待巡按，席间邀请游园赏景；等等。

明清传奇模式多为"私订终身后花园，落难公子中状元"，后花园为男女见面、定情欢会设置了一个美好、恰当的场景。由于传统社会的女子多足不出户，所以后花园约会剧情有其现实合理性。园林有皇家园林、官宦园林、寺庙园林和私家园林之分。昆曲场景几乎包含了所有的园林类型，园林成为情节发展的重要背景。如《牡丹亭》的《游园》《惊梦》《拾画》《叫画》发生在官宦人家的后花园里；《娇红记》中申纯在后花园遇到娇娘，暗送牡丹诗，表达爱慕之情；《幽闺记》《连环记》中的王瑞兰、貂蝉选择在后花园拜月祝祷；《三笑缘》里华府两公子约婢女秋香在牡丹亭幽会。《玉簪记》中的《琴挑》《茶叙》在寺庙园林里静夜弄琴、芳院茶叙；《西厢记》的《跳墙》《着棋》，跳墙偷窥、下棋等妙趣横生的

① 左潢：《桂花塔·序》，转引自郭英德：《明清传奇综录》（下），河北教育出版社1997年版，第1120页。

情节也是在寺庙园林里面发生。而《长生殿》的《惊变》一折，唐明皇与杨贵妃则是在皇家园林中赏花、饮酒。

园林之景成为人物情绪及心灵世界的外化。《牡丹亭》第十出《惊梦》通过终日养在深闺未尝出门的杜丽娘之眼，发现并惊异于江南园林的美景，由心底发出"不到园林，怎知春色如许"的慨叹。

【皂罗袍】原来姹紫嫣红开遍，似这般都付与断井颓垣。良辰美景奈何天，赏心乐事谁家院。恁般景致，我老爷和奶奶再不提起。〔合〕朝飞暮卷，云霞翠轩，雨丝风片，烟波画船，锦屏人忒看的这韶光贱。

在《牡丹亭》第十二出《寻梦》中，园林之景成为杜丽娘春心的外化："【懒画眉】最撩人春色是今年，少甚么低就高来粉画垣，原来春心无处不飞悬。〔绊介〕哎，睡荼蘼抓住裙衩线，恰便是花似人心好处牵。"①

写景即是写情。在《琵琶记·赏荷》中，不同际遇、不同心情的人眼中的晚风新月、荷塘池馆是截然不同的，所产生的心理感受和情感反应也迥异。丞相家牛小姐看到的是一派清凉世界，安逸而美好：

【梁州序】〔贴〕新篁池阁，槐阴庭院，日永红尘隔断。碧栏杆外，寒飞漱玉清泉。自觉香肌无暑，素质生风，小簟琅玕展，昼长人困也好清闲，忽被棋声惊昼眠。〔合〕金缕唱，碧筒劝，向冰山雪巘排佳宴。清世界，几人见。

【前腔】〔贴〕向晚来雨过南轩，见池面红妆零乱。渐轻雷隐隐，雨收云散。只觉荷香十里，新月一钩，此景佳无限。兰汤初浴罢，晚妆残，深院黄昏懒去眠。

而蔡伯喈虽也在良辰美景之中，却因念及父母、爱妻，处处触景生情：

【前腔】〔生〕蔷薇帘箔，荷花池馆，一阵风来香满。湘帘日永，香消宝篆沉烟。谩有枕欹寒玉，扇动齐纨，怎遂黄香愿。〔作悲介贴〕相公，你为甚的下泪？〔生〕猛然心地热，透香汗，

① 汤显祖著，徐朔方、杨笑梅校注：《牡丹亭》，古典文学出版社1958年版，第58页。

我欲向南窗一醉眠。

因此，景色在他们各自心中的投影完全不同，一个是"欲向南窗一醉眠"，一个是"深院黄昏懒去眠"。①

再如《幽闺记》第三十二出《幽闺拜月》中后花园的景色。这是夏初晴和天气傍晚时分的园林景致，"闲庭静悄，琐窗潇洒，小池澄澈"，十分安宁幽静，但见新荷清圆，"叠青钱，泛水圆，小嫩荷叶""阶前萱草簇深黄，槛外榴花叠绛囊"，芳草萋萋，石榴鲜红吐蕊。如此良辰美景，瑞兰反而愁眉不展，面带忧容，"恹恹捱过残春也，又是困人时节，景色供愁，天气倦人，针指何曾拈刺"。②这引起了妹妹瑞莲的怀疑，并引发了一系列喜剧性冲突，最后二人以姑嫂相认，消除了误会。李贽如是评价《拜月记》："关目极好，说得好，曲亦好，真元人手笔也。"③这出《幽闺拜月》更是脍炙人口，成为明清昆剧舞台上常演不衰的剧目。

较之私家园林，寺院园林更寂静清幽。如《西厢记》第五出《佛殿奇逢》中的寺庙园林景致幽深，"满阶苔衬落花红""门掩梨花深小院"：

【皂罗袍】〔旦贴〕行过碧梧庭院，步苍苔已久，湿透金莲，纷纷红紫斗争妍，双双瓦雀行书案。燕衔春去，芳心自敛，人随花老，无人见怜，把轻罗小扇遮羞脸。④

园林景色随着莺莺的脚步和视线次第展开：先是雅致规整的庭院全景，高大的梧桐树绿意深邃，因为浸湿了绣鞋，视线转到脚下的苍苔，接着是最惹人注目的花卉，红红紫紫，争奇斗艳，然后莺莺被穿过屋檐花间灵动的禽鸟声音所吸引，只见瓦雀成双成对，燕子衔花而去。看到如此春景，难免情动，"芳心自敛，人随花老，无人见怜"。因为意识到内心的情思波动，又转而觉得害羞，怕别人猜到自己的心思，女主人公不禁"轻罗小扇遮羞脸"。从自然空间到心理空间，从自我到本我，再由超我来观照本我，这样的描写立体、真实而内在，写尽了一个相门千金的复杂婉转心态。正如孔尚任在《桃花扇·凡例》中所指出的："凡胸中情不可说，眼

① 高明：《琵琶记》，《六十种曲》第一册，中华书局1958年版，第90—91页。
② 施惠：《幽闺记》，《六十种曲》第三册，中华书局1958年版，第94页。
③ 李贽：《焚书·续焚书》，岳麓书社1990年版，第192页。
④ 崔时佩、李景云：《西厢记》，《六十种曲》第三册，中华书局1958年版，第12页。

前景不能见者，则借词曲以咏之。"① 园林因人的存在而转变为人化的第二自然。《西厢记》第九出《唱和东墙》，莺莺在后花园中烧香，张生去太湖石畔墙角边，"攀住柳梢，饱看一回"。唱词描摹出月光下园林不着纤尘的幽旷："良宵静，玉宇无尘，月满庭，闲阶上一树牡丹花影。"月夜花丛，才子佳人在园林中吟诗作对，使园林更加充满了诗情画意。"空庭，香雾冥冥，向西厢曲栏杆外闲凭，竹梢月转，早不觉斗柄云横。""颤巍巍花弄影，落红如雨埋芳径。"② 园林这一空间的存在，为细致入微地写情提供了寄托。

后花园更便于传奇作家设置巧妙的关目，展现情节安排上的匠心。在《红梨记》的《亭会》《踏月》中，谢素秋冒名王小姐与秀才赵伯畴在花园"亭会"；《衣珠记》中丫环荷珠冒名小姐私会赵旺于后花园，并赠以金银；《钗钏记》中韩时忠冒名穷书生皇甫吟与小姐后花园私会，骗取聘礼。由于夜晚后花园的幽暗，这些冒名顶替、真真假假的情节被安排在园亭之中，引发了一系列的误会，在真相逐渐被揭开的过程中，增加了传奇的戏剧性，使传奇的情节曲折、引人入胜。

（二）昆曲中的植物花卉

园林是有生命的，四时变迁就集中体现在园林里的花木上。在苏州拙政园的四个亭子里，可以欣赏到春、夏、秋、冬四时花卉，尽享四季流动佳景。在这里，人文园居与大自然相互对应，体现了传统文化中顺应自然、天人合一的审美追求。

江南气候温润，适合各种花卉生长，种花、卖花、赏花成为江南生活的重要组成部分。江南妇女喜欢在头上簪花，春有蔷薇、杜鹃、玫瑰，夏有栀子、茉莉、珠兰，秋有木樨、建兰、菊花，冬有芙蓉、山茶、蜡梅。江南饮食中，有花酒、花酱、花茶、花露、花馔。江南民俗中，二月十二日为百花生日，即"花朝"，这一天，苏州民间"剪彩绫为带系花枝，谓之'赏红'。虎丘花神庙系牲献乐，以祝花诞"③。

① 孔尚任著，云亭山人评点、李保民点校：《桃花扇》，上海古籍出版社2016年版，第1页。

② 崔时佩、李景云：《西厢记》，《六十种曲》第三册，中华书局1958年版，第23、25、26页。

③ 丁世良、赵放：《吴县志》，《中国地方志民俗资料汇编·华东卷》（上册），书目文献出版社1995年版，第378页。

江南文人雅集也离不开对花饮酒，花下赏曲。如苏州文人于四月中旬兰花开放时举办的"品兰雅集"：

> 是时兰花盛开，嗜兰家择日会于名园，曰"品兰雅集"。数百里异种毕至，金兰为上，素心次之，有梅瓣、荷花、水仙之目。①

旧时，江南种花、卖花几乎形成了一个产业。清初邵长蘅的《吴趋吟》这样描述苏州种花、卖花、用花来装点园林居室的风俗：

> 山塘映清溪，人家种花树。清溪鸭头青，门前虎丘路。春阳二月中，杂花千万丛。朝卖一丛紫，夕卖一丛红。百花百种态，牡丹大娇贵。一株百朵花，十千甫能卖。朱门买花还，四面护红阑。绣幕遮风日，娇歌闲清弹。复有些子景，点缀白石盆。咫尺丘壑趣，屈蟠松桧根。买置几案间，一盆值十镮。老圃解种花，老农解种谷。种谷输官租，种花艳侬目，种花食肉糜，种谷食糠秕。还复受敲朴，肉剜服为医。嗟呀重嗟呀，老农若奈何？呼儿卖黄犊，明年学种花。②

种花比种谷有更好的收益，这说明由于经济繁荣，江南对花卉、盆景等装饰性产品的需求量大大增加，也体现了江南日常生活的审美化倾向。

文人构筑园林时也会在花木上费尽心思。明张岱梅花书屋植被环绕，十分雅致：

> 前后空地，后墙坛其趾，西瓜瓤大牡丹三株，花出墙上，岁满三百余朵。坛前西府二树，花时积三尺香雪。前四壁稍高，对面砌石台，插太湖石数峰。西溪梅骨古劲，滇茶数茎，妩媚其旁。梅根种西番莲，缠绕如缨络。窗外竹棚，密宝裹盖之。阶下翠草深三尺，秋海棠疏疏杂入。③

"一花一世界"，澄怀观物，在生活细微处精致生活，花木寄托了文人

① 丁世良、赵放：《吴县志》，《中国地方志民俗资料汇编·华东卷》（上册），书目文献出版社1995年版，第379—380页。

② 邵长蘅：《吴趋吟》，转引自顾颉刚：《苏州史志笔记》，江苏古籍出版社1987年版，第163—164页。

③ 张岱著、林邦钧注评：《陶庵梦忆注评》，上海古籍出版社2014年版，第53页。

的人格理想和审美精神，成为文人审美精神、理想的物化。清冒襄与秦淮名妓董小宛居住的园亭居室，花繁秾艳，花影与人影交相叠映：

> 余家及园亭，凡有隙地皆植梅，春来早夜出入，皆烂漫香雪中。姬于含蕊时，先相枝之横斜与几上军持相受；或隔岁便芟剪得宜，至花放恰采入供。即四时草花竹叶，无不经营绝慧，领略殊清，使冷韵幽香，恒霏微于曲房斗室，至秾艳肥红，则非其所赏也。
>
> 秋来犹耽晚菊，即去秋病中，客贻我"剪桃红"，花繁而厚，叶碧如染，浓条婀娜，枝枝具云罨风斜之态。姬扶病三月，犹半梳洗，见之甚爱，遂留榻右。每晚高烧翠蜡，以白团回六曲围三面，设小座于花间，位置菊影，极其参横妙丽。始以身入，人在菊中，菊与人俱在影中。回视屏上，顾余曰："菊之意态尽矣，其如人瘦何？"至今思之，澹秀如画。①

诗意的人生，怎能少了冷韵幽香在曲房斗室中恒久弥漫？也只有心中充溢着诗情的人，才能欣赏到花卉的意态，这淡秀如画的感叹，是对花，更是对蕙质兰心的美人的赞叹。

在昆腔传奇《牡丹亭》中，花寓意着生命的自觉与情之萌动。杜丽娘感春伤情，花神们来保护其肉身，花在这里具有十分重要的象征意义。在《牡丹亭·冥判》里，各种花名让人眼花缭乱，其中也蕴含着花神所代表的"情"与判官所代表的"理"之间针锋相对的冲突：

> 【后庭花滚】（净）但寻常春自在，恁司花忒弄乖。眨眼儿偷元气，艳楼台。克性子费春工，淹酒债，恰好九分态，你要做十分颜色。数着你那胡弄的花色儿来。（末）便数来，碧桃花。（净）他惹天台。（末）红梨花。（净）扇妖怪。（末）金钱花。（净）下的财。（末）绣球花。（净）结得彩。（末）芍药花。（净）心事谐。（末）木笔花。（净）写明白。（末）水菱花。（净）宜镜台。（末）玉簪花。（净）堪插戴。（末）蔷薇花。（净）露渲腮。（末）腊梅花。（净）春点额。（末）翦春花。（净）罗袂裁。（末）水仙花。（净）把绫袜踹。（末）灯笼花。

① 冒辟疆：《影梅庵忆语》，《香艳丛书》（二），上海书店1991年影印本，第39页。

(净)红影筛。(末)醱醸花。(净)春醉态。(末)金盏花。(净)做合卺杯。(末)锦带花。(净)做裙褶带。(末)合欢花。(净)头懒抬。(末)杨柳花。(净)腰恁摆。(末)凌霄花。(净)阳壮的哈。(末)辣椒花。(净)把阴热窄。(末)含笑花。(末)情要来。(末)红葵花。(净)日得他爱。(末)女萝花。(净)缠的歪。(末)紫薇花。(净)痒的怪。(末)宜男花。(净)人美怀。(末)丁香花。(净)结半躧。(末)豆蔻花。(净)含着胎。(末)奶子花。(净)摸着奶。(末)栀子花。(净)知趣乖。(末)柰子花。(净)恣情柰。(末)枳壳花。(净)好处揩。(末)海棠花。(净)春困怠。(末)孩儿花。(净)呆笑孩。(末)姊妹花。(净)偏妒色。(末)水红花。(净)了不开。(末)瑞香花。(净)谁要采。(末)旱莲花。(净)怜再来。(末)石榴花。(净)可留得在?几椿儿你自猜,哎!把天公无计策。你道为甚么流动了女裙钗,划地里牡丹亭,又把他杜鹃花魂魄洒。①

以花木为题的明清传奇作品,还有《芍药记》《暗香梅》《白桃花》《碧桃记》《并头莲花》《赤松记》《丹桂记》《冬青记》《桂枝香》《花萼吟》《卉中缘》《红梅记》,等等。植物花卉在传奇文本中的作用主要体现在以下几个方面。

1. 象征与隐喻

花及植物本身在文学中具有象征比兴作用。如柳,与"留"音同,往往成为表达离别时留恋之情的意象。如《紫钗记·折柳阳关》,柳絮四处飞散,牵愁惹恨。《娇红记》第三出《会娇》,一见钟情之后,申纯独自在房中陷入对王娇娘的无尽相思和怀想:"三春杨柳堪人赏,只怕捱不彻这相思两字长。"②杨柳在这里代表春天,剧中这段爱情从春天开始,在孤寂寒秋中悲剧性地逝去。柳丝虽长,又怎长得过"相思"二字!

杨花,随风摇摆,寓水性杨花之意。在《一捧雪》之《刺汤》中,净扮的京婆非常具有喜剧特点:"咱乃本京花家女儿便是。年纪不多,倒

① 汤显祖著,徐朔方、杨笑梅校注:《牡丹亭》,古典文学出版社1958年版,第120－136页。

② 孟称舜:《娇红记》,《明清传奇鉴赏辞典》(上),上海辞书出版社2004年版,第683页。

嫁了十七八个丈夫。那十九个，刚刚嫁着南边的汤经历。"汤经历被莫雪娘刺死后，京婆非但不哭，还要就地坐产招夫，并自状云："杨花生性随风折，怎顾得生离死别？喜孜孜，早觅个俏冤家，把姻缘来再接。"①

《窃符记》第二出《信陵家宴慕侯生》中，万紫千红，花事正佳，筵席赏玩，酒香氤氲，一派欢乐祥和的喜庆气氛。

【锦堂月】桃李盈门，芳菲满眼，千红万紫森列。棣萼相辉，连枝不惭瓜葛。葵心赤向日常倾，荆花紫遇霜难折。（合）风光别，喜四境无虞，万民乐业。

【前腔】（旦）欢悦。连理枝前，并头花下，丝萝幸联奕叶。次第东风，轻衫最宜单夹。珠翠丛舞影缤纷，绮罗筵蕊珠娇怯。（合前）②

这里面提到的植物花卉有桃、李、棣、葵花、荆花、丝萝等，它们都具有象征意义，表明高洁的人格品性。作者善用双关："棣萼相辉，连枝不惭瓜葛。葵心赤向日常倾，荆花紫遇霜难折。"信陵君一方面赞颂春色，同时也暗示出他与魏王兄弟而又君臣的关系。信陵君夫人的"连理枝前，并头花下，丝萝幸联奕叶"，也是借称颂春色来表达与信陵君夫妻关系欢洽之意。

《西厢记》描写了莺莺笑拈花枝的美好形象。世间没有什么比大自然中的花朵更能比拟、烘托美人容貌。莺莺爱花惜花，怜花护花，又怕人随花老。如此婉转的心绪、美好的姿态，难怪张生会春心萌动，思绪万千。唱词以花韵花态来比拟女子容颜，暗含美貌的易逝。人与花在文本修辞中可以互喻，《玉簪记》第七出《依亲》则以倾城美人杨玉环来比拟荷花之娇美。

〔外〕夫人，你看孩儿方去，时序易迁，凉亭池上，荷花又早开成云锦，可喜可爱。〔老旦〕妾身夜来分付丫环办酒，与相公赏花，未知完否？〔外〕既有酒，将过来。〔老旦〕丫环那里？〔丑上〕来了。亭覆琅玕绿，杯倾菡萏红，酒在此间。〔外〕夫人，你看红蕖紫萼生芳浦，醉扶落日，娇颤杨家女。额点胭脂心

① 李玉：《一捧雪·刺汤》，《缀白裘》第一册，中华书局1930年版，第192、197页。
② 张凤翼：《窃符记》，《张凤翼戏曲集》，中华书局1994年版，第246页。

带苦,西风岂是怜香主。〔老旦〕怕听夜半池塘雨,漂泊红妆知几许,晓看风送木兰舟,愁断柔肠惜游子。①

"额点胭脂心带苦"是修辞上的双关,"怕听夜半池塘雨"是以心迁物,通过花写出对远方游子的惦念之情。

2. 作为中心意象

在传奇中,花有时会成为戏剧中的中心意象,勾连起情节关目。比如明吴炳《绿牡丹》中女主人公以"绿牡丹"为题命诗招婿。同时,绿牡丹因其色罕有,寓意着主人公品性高洁、遗世独立。明沈璟《红蕖记》中,郑德璘到江夏探亲,在洞庭湖上窥见邻舟韦氏女楚云,顿生爱慕,遂以红绡题诗相赠,楚云因不工尺牍,就以偶然得到的红笺诗投报,而这首诗是秀才崔希周因拾得一束红芙蕖而作。在这部传奇中,红芙蕖作为中心意象,在戏剧结构上牵连起德璘与楚云、希周与丽玉两段姻缘,十分巧妙。

明徐复祚《红梨记》中,红梨花成为贯穿情节的关键性道具。第二十一出《咏梨》写赵汝州与谢素秋西园相会。这段描写突破了一般情境下才子佳人卿卿我我的表现俗套,而是通过素秋手持的红梨花,借物言情,抒发胸臆。赵汝州作诗赞红梨花:"换却冰肌玉骨胎,丹心吐出异香来。武陵溪畔人休说,只恐夭桃不敢开。"而谢素秋和诗云:"本分天然白雪香,谁知今日换浓妆。秋千院落浓浓月,羞睹红脂睡海棠。"二人互相题咏,以花喻人,艳色异香的红梨花在这里成了传情达意的工具,营造出富有诗意的抒情气氛。

【莺花早】(生)一似睡起未欣妆,浴温泉丰度狂。名花倾国何相让,谁承望,幽斋寂寞春偏酿。态郎当,(旦)意难忘。刚笑何郎曾傅粉,绝怜荀令爱熏香。(生)偏称沉香亭畔,昭阳殿旁。须把绛绡朝护,锦障夜藏,流莺那许轻相向。②

接着,情节设置更加巧妙新颖,素秋以花为烛,两人尽诉心愿:"花烛争辉夜未央,但愿得烛明花艳永无妨。(生)又愿得花烛双双照画堂。烛照花芳,地久天长。"红梨花在剧情发展中起到了重要作用:谢素秋出

① 高濂:《玉簪记》,《六十种曲》第三册,中华书局1958年版,第15、16页。
② 徐复祚:《红梨记》,《明清传奇鉴赏辞典》(上),上海辞书出版社2004年版,第556页。

场手持红梨花；书房相会借花题咏；赵汝州因眷恋美色不愿赴试，花婆设计，假扮卖花妇诡称红梨花是鬼花，是王太守死去之女灵魂所化，汝州于是惊惧，赴试并高中；最后赵、谢二人借花相认释疑，有情人终成眷属。《红梨记》又名《三错认》，明凌濛初认为，该剧在排场、结构安排上的水准甚至在某种程度上超过汤显祖："《红梨花》一记，其称琴川本者，大是当家手，佳思佳句，直逼元人处，非近来数家所能。""排置停匀调妥，汤亦不及，惜逸其名耳！"①

3. 吟咏性情

汤显祖在《牡丹亭》的《惊梦》《寻梦》中提到各种花卉植物。"是睡荼蘼抓住裙钗线，恰便是花似人心向好处牵。"以有情之心看花，花亦如人般充满缱绻深情。明范文若《花筵赚》以花柳作为寄情的客体，在有情人眼里，杨柳是"愁烟""露叶如啼"，"长颦""如线"，而杜鹃啼鸣，唤起了芳春不永、独居无郎的幽怨。

【南吕过曲懒画眉】为甚么丝丝人柳日三眠，也只是摇漾东君着意怜。锁人春色在愁烟，则咱长颦先已愁如线，枉了你露叶如啼欲问天。（内做鸟啼介）

【前腔】听不如归红雨暗啼鹃，早子是芍药梢头半吐烟。子看他飞丝风送落花前，将愁不去将春远，可不道有个花枝笑独眠。②

从中可见作者绮巧婉约的语言风格。旦角两支【懒画眉】，通过花来细腻描摹人的心理，字字珠玑，情感缠绵悱恻。这里借鉴了《牡丹亭》中《惊梦》《寻梦》的曲文，与【懒画眉】（"最撩人春色是今年"）、【好姐姐】（"遍青山啼红了杜鹃"）两曲尤为神似。在熔裁字句上，化用了周邦彦、皇甫冉、王琪、卢照邻的诗词名句。明祁彪佳在《远山堂曲品》中评价曰："真是'语不惊人死不休'。"吕天成《曲品》评价其"炼句炼字，直合梦商词、玉溪诗为之"。

4. 花神、花妖形象的意义

由于花的美好、灵动，传奇便衍生出了花神、花妖的形象。如清范鹤

① 凌濛初：《谭曲杂札》，《中国古典戏曲论著集成》（四），中国戏剧出版社1959年版，第255页。

② 范文若：《花筵赚》，《明清传奇鉴赏辞典》（上），上海辞书出版社2004年版，第696页。

年传奇《桃花影》中的真真、倩倩都是桃花的化身。清左潢传奇《兰桂仙》中，兰芳、桂萼姐妹原为兰、桂二仙谪降。而《牡丹亭》中的花神形象则是花的精魂与化身，花神形象的塑造，充分体现了《牡丹亭》的浪漫主义精神。花神是"情"的化身，"催花御史借花天，检点春工又一年"，他不仅给大地带来春光，而且"专管惜玉怜香"（《惊梦》），给人间带来爱情和幸福。在杜丽娘生生死死，冲破封建礼教拘管，为爱情理想搏斗之时，花神是这种爱情理想的保护者、支持者、促进者。戏剧理论家张庚、郭汉城评价《牡丹亭》里的花神是一个不受"理"的约束的异端神，他是一个为"情"的实现而驰骋于天地间的使者。这样一个异端神，正是明代现实生活中，那些为时代的真理而献身、而断头流血的异端之尤的艺术投影。

二、园林里的昆曲

"昆曲是流动的园林，园林是凝固的昆曲"。园林的美，衬托了昆曲的高雅；昆曲的婉转，点缀了园林的诗意。园林与昆曲，无论是从空间的延展性或还是从时间的延续性来说，同为江南文人文化的产物，它们一开始就流淌着贵族精神，是生活的奢侈品——物质的和非物质的。昆曲与园林在美学上具有很多共通点。

（一）作为昆曲演出场所的园林

明清时期江南士人造园风气盛行，很多园林里都有戏台，时常进行昆曲演唱活动。如苏州留园东部庭院中，民国初年还有小戏台，至今门上还留有"东山丝竹"四字的砖刻；清代苏州园林怡园还专筑"石听琴室"，仿佛连太湖石都会侧耳聆听美妙的昆腔笛韵。在园林里欣赏昆曲，成为文人们生活享受的一部分，而且是物质与精神上的双重享受。

明中叶后，随着昆剧的兴盛，家庭昆班逐渐普及于官僚士大夫、商贾豪富之家。家庭戏班，也称"家乐"。正如明陈龙正所说：每见士大夫居家无乐事，搜买儿童，教习讴歌，称为"家乐"。《红楼梦》中，贾府修建的大观园就有一个戏班。小说第二十三回就写到林黛玉在梨香院门墙外听到家班排练演唱的昆曲《牡丹亭》唱段，"姹紫嫣红开遍，都付与断井颓垣""则为你如花美眷，似水流年"……细腻的唱词，缠绵的唱腔，深深地打动了她，黛玉听戏的审美心理反应依次为"感慨缠绵""心动神

摇""如醉如痴",最后,"不觉心痛神驰,眼中落泪"。

明清时期,几乎所有的家班班主都拥有私家园林,一些文人士大夫,包括昆腔传奇作家、评论家,在筑园的同时也蓄养家班。如清代戏曲作家、文学家乔莱(1642—1694)罢官返乡后,筑别业于扬州宝应城东,名"纵棹园"。纵棹园歌台,在竹深荷净之堂北,池水中央。乔莱流连诗酒声乐,著有传奇《耆英会记》一种。其友查慎行赠诗云:"新词谱出绕梁音,消得君王便赐金。""部中有管六郎,色艺擅一时。公殁后入都,公卿争罗致之。"① 这里面提到的是康熙二十八年(1689)康熙皇帝南巡时,乔莱曾献家乐,名优管六郎御前供奉,深得皇帝欣赏,获赐银项圈,从此乔氏家班取名为"赐金班"。

园林成为昆曲创作、搬演,戏曲家之间互动交流的场所。汤显祖《牡丹亭》创制不久,就曾在南京佳色亭搬演。明潘之恒《赠吴亦史》提到:"汤临川所撰《牡丹亭还魂记》初行,丹阳人吴太乙携一生来留都,名曰:亦史,年方十三,邀至曲中,同允兆、晋叔诸人坐佳色亭观演此剧。"② 再如,清代扬州盐商总商包松溪的棣园虽然不是文人园林,但是这并不影响它成为许多昆山腔作家及文人赏戏、评戏的观演交流场所。棣园建有戏剧舞台,蓄有专业昆班及专用戏箱,以演唱昆曲为主。除演唱现成的昆曲剧目外,有些昆山腔作家每成一折或新改一本,必向包氏借台试演。名士们常至包氏园中观赏新戏,并对新戏的情节、音律、声韵、扮相、身段、技巧、服装、道具、伴奏等提出意见,剧作家往往据此加以订正。

园林以其婉约美好的环境,与昆曲缠绵蕴藉的风格相呼应。明高应冕《张泽山池亭观伎》记录了嘉靖年间在松江张泽镇一处私家园林的池亭里观看歌伎戏曲演出的情形:"花聚芙蓉沼,秋生绿野堂。征歌疑洛浦,选客似高唐。远树收残雨,疏帘上夕阳。彩云飞不去,醉舞过横塘。"③ 明胡应麟也记下了夜间于罗生池馆中看《浣纱记》演出的场景:"纤腰呈楚舞,稚齿发吴歌。"浓妆艳抹的艺人载歌载舞,院落里好像飘着一层脂粉和红雾,楼台里面的灯光犹如银河降落人间:"院落飘红雾,楼台驻绛

① 江苏戏曲志编辑委员会:《江苏戏曲志·扬州卷》,江苏文艺出版社1997年版,第241—242页。
② 潘之恒著、汪效倚校:《潘之恒曲话》,中国戏剧出版社1988年版,第210页。
③ 转引自赵山林:《历代咏剧诗歌选注》,书目文献出版社1988年版,第99页。

河。""兴移金谷树,春满玉台花。"① 此外,从物理学角度来说,近水演出也有利于提高音乐效果。《红楼梦》里的贾母于此很是内行。一次过节,在决定演出地点时她说:"就铺排在藕香榭的水亭子上,借着水音更好听。"江南园林中多见临水亭阁,在其立基时多少考虑到了唱曲因素,如网师园濯缨水阁、扬州寄啸山庄池中方亭等均兼具演戏功能。另外,造园家在设计园林厅堂时往往也考虑到唱曲功用,如苏州拙政园的卅六鸳鸯馆就采用了连续四卷的拱形卷篷作为厅堂顶棚,这种设计不仅具有遮掩顶上梁架的美观功能,而且能利用其弧形来反射声音,增强演奏的表现效果。

(二) 江南名园与昆曲

下面以与昆曲有紧密关系的几个园林为例,阐明昆曲发展与园林的内在关联。

1. 玉山草堂与昆曲

昆山腔在产生之初就和江南园林结下了不解之缘。元末昆山顾阿瑛聚资累万,隐居避世,修建"玉山草堂",供自己晚年消遣之用。玉山草堂园池、亭榭、饩馆、声妓之盛,甲于天下,是顾阿瑛经常与名人雅士往来唱和、征歌选舞的地方。从其自编的诗文集中可知,与他交往的文人有数十位。其中,顾阿瑛友人杨铁笛,原名杨维祯,工诗,擅长乐府,吹一手好铁笛,自号"铁笛道人",曾在顾家"醉吹铁笛"。顾阿瑛和他的朋友们过着"当酒酣耳热,呼侍儿出歌白雪之辞,君自倚凤琶和之,坐客或蹁跹起舞"②的生活。从顾阿瑛与文士们的唱曲活动来看,在玉山草堂的小亭深院里主要唱的是昆山腔伊始时流丽悠远、最足动人的清曲。

2. 拙政园与昆曲

苏州拙政园卅六鸳鸯馆是苏州园林中典型的听戏场所。除了赏景之外,此厅在设计上较妥善地考虑了声音反射和演出活动的需要。首先,它的北部挑出水面,能借水面反射增加音乐的共鸣。其次,造园家采用了连续四卷的卷篷顶作为厅的顶棚,利用其弧形来反射声音,使余音袅袅,绕梁不绝。另外,此厅四角各辟一门,门外又各建有一间耳房,形成了一厅带四室的格局,成为古园建筑中的孤例。这四间小耳房既是戏曲表演时的

① 胡应麟:《罗生馆中阅伎作》,转引自赵山林:《历代咏剧诗歌选注》,书目文献出版社1988年版,第142页。
② 宋濂:《杨君墓志铭》,转引自张庚、郭汉城:《中国戏曲通史》,中国戏剧出版社1992年版,第379页。

临时后台,供伶人化妆候场之用,又可作为宴客时仆从等候之处。在冬天,其又有门斗作用,能阻挡进门时带进的寒风,设计者之用心堪称周密良苦。

拙政园唱演昆曲的传统一直延续到近代。吴县富商张履谦于1877年购得已经残破不堪的原拙政园西部,请当时姑苏画家顾若波等人共事修建,取名"补园"。张氏喜爱书、画、琴、曲等雅事,尤嗜昆曲,常在园中聚宾会友,举行曲会,撇笛度曲。当代著名昆曲家俞振飞的父亲俞粟庐就作为园主的唱曲指导一直住在园中,俞振飞的童年也在此园度过,补园主厅卅六鸳鸯馆便是他们的听曲、唱曲之处。园林的意境构思及美好环境,对戏曲演员是一种不可或缺的熏陶。俞振飞曾提到其在拙政园度过的幼年,这位昆曲表演艺术家在艺术上的造诣以及在表演中所表现出的书卷气,与其幼年时期在园林中的艺术熏陶是分不开的。

3. 环秀山庄与昆曲

环秀山庄位于今苏州城中景德路。环秀山庄本是五代吴越钱氏金谷园旧址,道光二十九年(1849),成为汪氏宗祠"耕耘义庄"的一部分,更名"环秀山庄",也称"颐园"。汪氏常在园中雅集觞咏。民国初年环秀山庄的主人汪鼎丞是教育家、著名曲家,工冠生,曾从俞粟庐学曲。他还是谐集、道和两个昆曲曲社的创办人,又曾参与苏州昆剧传习所的创建。汪鼎丞经常在园中举办雅集,觞咏度曲,吴江名士金松岑就曾在《颐园记》中记载了在环秀山庄的一次昆曲宴集。①

4. 豫园与昆曲

明中叶上海人潘允端是嘉靖时刑部尚书潘恩次子,官至刑部主事、四川布政使,五十二岁解职归里后兴建豫园,居园中以自娱。潘允端《玉华堂日记》中记载了在豫园演戏、宴客的情况。赏乐欢宴活动有时从中午一直持续到子夜。如万历十四年(1586)十二月廿七日中午,其设宴乐寿堂,至一更方散,参加演出的戏班是杨成班梨园。② 现在,豫园点春堂前还有题为"凤舞鸾鸣"的打唱台。

正如明袁宏道在《徐渔浦》一文中所说:"吏吴两载,罪过丘积。唯足下若以为可教也者,每至名园,则谈笑移日,丝肉竞作,不肖亦每每心

① 金天羽:《颐园记》,《苏州园林历代文钞》,上海三联书店2008年版,第23页。
② 潘允端:《玉华堂日记》,手稿本,上海博物馆藏。

醉而归。不意一病，遂至暝别。朱华绿池之约，竟落梦境。人生离合，信有制哉！"只有园林可以成为文人得意时宴饮欢畅的乐土，失意时寄托心灵的家园，"朱华绿池之约"是他们念念不忘的梦境。只有园林中"一唱一咏一歌一管"，与园林一样回环往复、百转千回、令人心醉神迷的昆曲，可以"娱心意悦耳目"，慰藉"吏道如网，世法如炭"① 下的形骸。

三、昆曲与园林的关系

明清文人耽于泉石，乐此不疲。关于昆曲等艺术形式与园林的关系，正如陈从周所说："明代之园林，与当时之文学、艺术、戏曲，同一思想感情，而以不同形式出现之。"②

（一）园林与昆曲创作

明清时期，苏州、常州、松江及扬州等地的诗人和画家中，有许多人从事造园、造物设计，除前述计成外，苏州的文震亨、扬州的石涛都是名副其实的设计师。诗、书、文、画俱佳的文震亨，除大量的诗、书、文、画著作外，亦有不少的设计作品，其可考的，据《吴县志·第宅园林志》记载，有苏州高师巷的"春草宅"，这是在原冯氏废园的基础上重新设计的作品，其中有四婵娟堂、绣铗堂、笼鹅阁、斜月廊、众香廊、啸台、游月楼、玉局斋、乔柯、奇石、方石、曲沼、壑栖、鹿砦、鱼床、燕幕等诸景。文氏自己曾在苏州西郊构筑碧浪园，在南京寄居时置水嬉堂，归田后又在苏州东郊水边林下经营设计了竹篱茅舍。其所著《长物志》中有关造园设计、室内设计、家具设计、衣饰设计、舟车设计等的论述，与其自身的设计实践有极大关系。著名画家石涛也曾以造园设计著称于世，其设计的扬州片山石房被誉为"人间孤本"，至今尚存。

明清时期江南许多戏曲作家、评论家、曲律家同时也是造园、造物的能手。李渔是明清之际著名的设计家之一，他曾创制功能独特的暖椅和凉机等。其所著《闲情偶寄》不仅有系统的戏曲理论，还有丰富的园林、居室、服饰等艺术设计内容，既是其设计实践的总结，也是其设计思想的结晶。李渔的人居设计与他的小说、戏曲作品一样个性鲜明，追求新奇与别致，使经其地、入其室者，如读湖上笠翁之书，虽乏高才，亦颇饶别致。

① 袁宏道著、钱伯城笺校：《袁宏道集笺校》（上），上海古籍出版社1981年版，第304页。
② 陈从周：《未尽园林情》，中国友谊出版公司1999年版，第20页。

文人造园往往亲力亲为，园林体现了文人主体对宇宙万物的理解，体现了其精神境界与审美水平。如明祁彪佳位于绍兴的寓园，从勘查地点到画规划图、选花石、定园亭名字等，祁彪佳无不亲力亲为，并乐在其中。园中饮酒作诗、听歌赏戏，他们的闲雅活动使园林更加充满诗意。"再至寓山，燃灯月下，月色甚皎，小酌于妙赏亭，听介子所携优人鼓吹，又登远阁望月。"①

晚明文艺思潮的核心内容是，张扬主体精神，崇尚艺术创新。这一时期的园林艺术也受到文艺启蒙思想的浸染，其设计理念具有鲜明的时代印痕。如明张岱对园林设计者"文理思致"的珍视和赞赏就从一个侧面回应了晚明文艺思潮的主流精神，这也与昆曲创作中强调个体真实情感的注入、注重新奇相互呼应。

（二）园林与昆曲理论

李渔在论园林时常用作文拟之，而作文评论戏曲时又常用造园理论来说明，可见构园与作文、戏剧创作在很多方面其实是相通的。

李渔曾认为自己平生有两大绝技：一是辨审音乐，填词撰曲，新裁之曲可使迥异时腔，即使旧日传奇亦能盖以新格，别开生面；二是创造园亭，因地制宜，不拘成见，一榱一桷，必令出自裁，使经其地、入其室者，如读湖上笠翁之书。李渔的传奇创作和造园的理论与实践，正说明了戏曲理论与园林有太多共通之处。

1. "代山代水"

园林与戏曲的创作初衷与动力是一致的。明末时期社会混乱，许多士人都有避世归隐之心，于是以园林"代山""代水"，以主流社会认为"小道"的戏曲来代替可以传世千古的诗文，作为消遣，或排解壮志未酬的郁闷。从某种意义上来说，这种替代是文人退而求其次的无奈选择，正如计成在《园冶》结尾论及筑园的缘起时所述：

> 崇祯甲戌岁，予年五十有三，历尽风尘，业游已倦，少有林下风趣，逃名丘壑中，久资林园，似与世故觉远，惟闻时事纷纷，隐心皆然，愧无买山力，甘为桃源溪口人也。②

① 祁彪佳著、张天杰点校：《祁彪佳日记》，浙江古籍出版社2016年版，第346页。
② 计成著、陈植注释：《园冶注释》，中国建筑工业出版社1988年版，第248页。

在人生的暮年，时代的末世，这种借园林以逃避归隐的思想，具有普遍性的代表意义。李渔说得更加清楚：

> 幽斋磊石，原非得已。不能致身岩下，与木石居，故以一卷代山，一勺代水，所谓无聊之极思也。然能变城市为山林，招飞来峰使居平地，自是神仙妙术，假手于人以示奇者也，不得以小技目之。①

这样的创作虽是模拟自然，抑或聊以消遣，但真正热爱生活、热爱园林、热爱昆曲的文人对此同样十分执着、一往情深，并不以"小技目之"。文人对戏曲与园林在审美态度上一致，并不求其不朽，而重在娱情："园林之传，既不在大小繁简，亦不在久远。盖园林寿命，仅树石较长，屋宇若任其颓败，则不过三五十年。此则赖达者观万物之无常，感白驹之一隙也。"② 在文化史上，凝聚着文人心血的传奇故事、精神内蕴、经典唱词及婉转昆腔也因此而一代代流传下来。

2．"贵自然"

贵自然，是中国传统艺术共同的美学追求。计成在《园冶》中提出了"虽由人作，宛自天开"的命题，指出园林的最高境界是简朴自然。李渔在《闲情偶寄》"词曲部下·科诨第五"中将"贵自然"单独作为一节，认为科诨虽不可少，然非有意为之，妙在水到渠成，天机自露，可见其在戏曲创作中对自然的重视。他在"格局第六"中论述作为全本收场的大收煞时说："此折之难，在无包括之痕，而有团圆之趣。""趣"，即指天然的机趣；"痕"，则指人工雕琢之痕。所以他又说："如一部之内，要紧角色共有五人，其先东西南北各自分开，到此必须会合。此理谁不知之？但其会合之故，须要自然而然，水到渠成，非由车辖。"他认为，要达到"自然而然，水到渠成"的境界，"最忌无因而至，突如其来，与勉强生情，拉成一处"③。很明显，李渔所谓的填词"绝技"，是指"贵自然"，要求从"性中带来"，反对人工痕迹、勉强与造作。

3．"贵新奇"

构园讲究不落俗套、平中出奇，"无奇不传"的传奇同样也追求新奇、

① 李渔：《李渔全集·闲情偶寄》"居室部"，浙江古籍出版社1992年版，第195页。
② 童寯：《江南园林志》，中国建筑工业出版社1984年版，第44页。
③ 李渔：《李渔全集·闲情偶寄》"词曲部"下，浙江古籍出版社1992年版，第63页。

出人意料。李渔在《闲情偶寄》"居室部·房舍第一"中认为:"居室之制贵精不贵丽,贵新奇大雅,不贵纤巧烂漫。凡人止好富丽者,非好富丽,因其不能有创异标新,舍富丽无所见长,只得以此塞责。"① 他反对一味地追求豪奢,将新奇、独特作为审美追求,如他在"房舍第一"中提到的置活檐法、置顶格法,在"窗栏第二"中提到的制梅窗法,在"联匾第四"中提到的制联匾法等,都体现了其造园设计的巧思妙想。其在园林构置上强调的奇,与传奇无奇不传的创作思路相吻合:"古人呼剧本为'传奇'者,因其事甚奇特,未经人见而传之,是以得名,可见非奇不传。"② 尚奇,从另一种意义上说,就是求新。求新主张,贯穿于李渔的整个戏曲理论之中。如他对宾白的要求是:"传奇之为道也,愈纤愈密,愈巧愈精。……白有尖新之文,文有尖新之句,句有尖新之字,则列之案头,不观则已,观则欲罢不能;奏之场上,不听则已,听则求归不得。"③ 无论是案上阅读还是场上演出,传奇宾白都要讲究尖新,才能吸引读者和观众。而他对演员的表演同样要求新奇,反对千篇一律:"且戏场关目,全在出奇变相,令人不能悬拟,若人人如是,事事皆然,则彼未演出而我先知之,忧者不觉其可忧,苦者不觉其为苦,即能令人发笑,亦笑其雷同他剧,不出范围,非有新奇莫测之可喜也。"④ 总之,传奇的情节内容、结构安排以至场上搬演,都要避免雷同、俗套,要出人意料,这样才能吸引观众,取得好的演出效果。

4. "起伏转折"

古典曲论在论及戏曲结构时通常会用到筑园、构屋的术语,如"间架"等。传奇在结构上如同构园的规制,"有起有止,有开有阖。须先定下间架,立下主意,排下曲调,然后遣句,然后成章;切忌凑插,切忌将就",如果能做到"有规有矩,有色有声",则"众美具矣"。⑤ 在情节、结构、语言、音律等方面,讲究曲折波澜,忌讳平铺直叙,这是对文学的整体要求,更是对以搬演场上为目的的传奇的要求。在艺术结构上,"曲径通幽"作为一种思路,体现出昆曲与园林的另一种艺术同构。昆腔传奇

① 李渔:《李渔全集·闲情偶寄》"居室部",浙江古籍出版社1992年版,第157页。
② 李渔:《李渔全集·闲情偶寄》"词曲部"上,浙江古籍出版社1992年版,第9页。
③ 李渔:《李渔全集·闲情偶寄》"词曲部"下,浙江古籍出版社1992年版,第52页。
④ 李渔:《李渔全集·闲情偶寄》"演习部",浙江古籍出版社1992年版,第102页。
⑤ 王骥德:《曲律》,《中国历代剧论选注》,湖南文艺出版社1987年版,第169页。

的情节结构总是尽可能拒绝单线与直线行进,故剧作家常常设置主、副双线(有时再加次副线)以强化曲折环回。这和造园一样,讲究曲径通幽,峰回路转,别有洞天,"一览无余"不可能引起受众持续的审美兴趣。其实造园之道与写戏编剧的基本规律是相通的。正如孔尚任在《桃花扇·凡例》中所说:"排场有起伏转折,俱独辟境界,突如而来,倏然而去,令观者不能预拟其局面。凡局面可拟者,即厌套也。"①

(三) 园林与昆曲欣赏

1. 整体的艺术观看方式

在中国传统艺术中,整体的设计方法又是整体的艺术观看方式,也是艺术化的视觉接受方式。犹如中国画中独有的散点透视和布局一样,园林艺术设计中的整体性即按照中国人所习惯的视觉接受模式和理解模式来建构,这种建构对应于人的心灵的接受模式。因此,建构画境可游可居,目的是使观赏者触景生情、顿生愉悦,由画境进入情景交融的化境。计成在论述借景时指出:"物情所逗,目寄心期,似意在笔先。"② 这段文字说明了物情相交、触目生情的必然过程。在这一审美的观赏过程中,观赏者的审美理想、对于自然景物的认知得以触发并与环境交融,产生出新的审美感受,而这种感受似乎是"意在笔先"的,是来自眼前景物而又超乎其上的一种化境体验。李渔在浮白轩的借景设计中,窗非窗而成画,山非山而成画中之山,与其说是创造了一种画境,不如说是建构了一种如庄周梦蝶一般的化境。园林欣赏的静观,注重的是对自然的全方位观照,而欣赏昆曲同样强调对整体艺术的把握,只有对昆曲整体艺术系统的写意性、程式性谙熟于心,才能理解其内容与形式,进而了解其中包蕴的文化符号及内涵,在艺术观赏沉醉之时感受其艺术魅力。

2. 对回环往复的曲折美的欣赏习惯

昆曲与园林都忌讳直白,强调含蓄与蕴藉,它们都具有江南文化所特有的阴柔曲折之美。传奇不仅在情节、结构等方面注重布局新巧,而且在昆曲唱腔上注重建筑美。昆曲音乐的起、承、转、合就像是在盖房子,又像是在构园、游园,迂回曲折,峰回路转,柳暗花明。园林具有音乐美,在其中游赏,能够感受到自然内在的韵律和节奏。对昆曲与园林背后的文

① 孔尚任著、楼含松等校注:《桃花扇·凡例》,浙江古籍出版社1998年版,第3页。
② 计成著、陈植注释:《园冶注释》,中国建筑工业出版社1981年版,第237页。

化了解、浸润愈深，愈能不断挖掘、体味艺术后面的无尽深意与无穷滋味。

（四）文人园林与昆曲审美上的异质同构

昆曲与文人园林同为江南文化的产物，有着共同的土壤及文化内涵。创作传奇与构园的初衷都是为了表达胸襟，寄寓审美理想。在精神层面，都注重写情表情，借景抒情。昆曲与文人园林都具有江南文化素雅而又内蕴深长的美学特点。

1. 中和之美

文人园林与昆曲在风格上都体现为纤柔趋雅。造园讲究"贵自然"、"浓淡得宜"，这与昆曲美学追求的本色、浓淡相宜的中和之美是一致的。中国传统美学讲究的恰好、中和、过犹不及，在园林与昆曲中都得到了极好的诠释。在《园冶·装折》篇中，计成提出："凡造作难于装修，惟园屋异乎家宅，曲折有条，端方非额，如端方中须寻曲折，到曲折处还定端方，相间得宜，错综为妙。"① 即既要曲折变化以利活泼灵动，又必须有内在的一致性，即整一性；既端方周正、齐整一致，又有变化活泼之态、错综复杂之势，以"构合时宜，式征清赏"。而李渔指出的传奇妙在水到渠成、天机自露的戏曲艺术境界，与"浓淡得宜""浑然一色""天巧自呈"的江南园林美学在境界上相互呼应。园林在结构上追求多样统一，体现了多种元素的综合。正如江南人的性格，既有内在阴柔的一面，也有重义轻死的一面。

昆腔传奇的南北合套音乐结构使差异并存且融合于统一整体之中，不是单调，更不是杂乱，而是丰富的和谐。昆曲对音律的要求：

> 作者能于此种艰难文字显出奇能，字字在声音律法之中，言言无资格拘挛之苦，如莲花生在火上，仙叟弈于桔中，始为盘根错节之才，八面玲珑之笔，寿名千古，衾影何惭！②

在音乐格式上，昆曲中的南北合套不仅是一种曲牌联套的结构形式，也是一种艺术表现手法。昆山腔南北合套的运用，使昆曲独特的结构形式与特定的戏剧情节有机结合起来。如《浣纱记·泛湖》一出，范蠡功成隐

① 计成著、陈植注释：《园冶注释》，中国建筑工业出版社1981年版，第102页。
② 李渔：《李渔全集·闲情偶寄》"词曲部"上，浙江古籍出版社1992年版，第26页。

退，与西施泛舟湖上，剧中范蠡唱腔悉用北曲，西施唱腔悉用南曲，形成了人物形象上的刚柔对比。而《长生殿》中的南北合套运用更加成熟，如《絮阁》一出的南北合套：

【北醉花阴】（杨玉环唱）——【南画眉序】（高力士唱）——【北喜迁莺】（杨玉环唱）——【南画眉序】（李隆基唱）——【北出队子】（杨玉环唱）——【南滴溜子】（李隆基唱）——【北刮地风】（杨玉环唱）——【南滴滴金】（高力士唱）——【北四门子】（杨玉环唱）——【南鲍老催】（永新唱）——【北水仙门】（杨玉环唱）——【南双声子】（李隆基唱）——【北尾煞】（杨玉环唱）

《絮阁》写李隆基背着杨玉环与旧宠梅妃幽会，杨玉环寻来大吵大闹。作者有意运用南北曲在曲调色彩上的差异来表现戏剧冲突，杨玉环所唱悉为北曲，而李隆基、高力士、永新等人唱的曲子则均为南曲。北曲突出了杨玉环幽怨、感伤、妒忌、泼辣等性格，而南曲应用则突出了李隆基、高力士、永新等人无可奈何的尴尬处境和息事宁人的态度。两种曲调风格上的对比，表现了两类人物、两种处境、两种情怀，构成了悲剧与喜剧两种不同格调。南北合套出现在这样一个特定的戏剧场面，充分发挥了独特的艺术效果。

昆山腔中南北曲的合流，是戏曲音乐历史性的发展。南曲先是对北曲大量引用，最后出现南北曲合流，这种发展增加了南曲的曲调，使南曲获得了多样的色彩变换，丰富了南曲的艺术表现力。这也体现了发展中的昆曲在文学方面雅化的同时，声腔音乐方面的雅化。这是文人参与下的江南雅文化对粗犷疏朗的北方文化的融合，这种融合不是简单的组合和拼贴，而是不同元素的有机整合，是差异的有机统一，体现了中和之美。

2. 虚实相生

虚实相生，是昆曲与园林共同的结构特征和意境追求。明王骥德指出："剧戏之道，出之贵实，而用之贵虚。《明珠》、《浣纱》、《红拂》、《玉合》，以实而用实者也；《还魂》、'二梦'，以虚而用实者也。以实而用实也易，以虚而用实也难。"① 其中说到昆曲在题材主旨方面的虚实关

① 王骥德：《曲律·杂论上》，《中国历代剧论选注》，湖南文艺出版社1987年版，第172页。

系,"实"指的是反映现实,"虚"指的是寄寓理想。园林是通过对自然的模仿进入自然,昆曲如果失去对现实生活的关注和回归也只能沦为案头作品。昆曲的文本及表演来自生活,以仿真的细节构建写意的整体,并指向事物的本真旨归,这是园林和昆曲在本质上的共通之处。

"昆曲的一步三叹的韵律,只有苏州园林那些迂回起伏的回廊,斗折蛇行的小径才能媲美;而园林的柳暗花明、舒徐环回,非昆曲一板三眼的细曲咏叹不能相喻。"①"虚实相生"作为一种构思思路,体现在昆曲与园林之中。园林最忌讳一览无余,昆曲也是充满悬念,讲究情节、内容安排上的峰回路转、出其不意。园林和昆曲都讲究意境,园林中的假山要叠出意境才是好的假山,泉桥花木、亭台楼阁也只有在一定的艺术布局中才能产生意境。因景互借是园林设计的方法之一。计成指出,园林设计巧在因借,借是借外以补内,内外统一。"借者,园虽别内外,得景则无拘远近,晴峦耸秀,绀宇凌空;极目所至,俗则屏之,嘉则收之,不分町疃,尽为烟景,斯所谓'巧而得体'者也。"②李渔认为室内设计中的借景主要依赖于窗,"开窗莫妙于借景"。他居杭州西湖时,曾欲购一湖舫,在舫的两侧设计两个便面形窗,"坐于其中,则两岸之湖光山色,寺观浮屠,云烟竹树,以及往来之樵人牧竖,醉翁游女,连人带马,尽入便面之中,作我天然图画。且又时时变动,不为一定之形……是一日之内,现出百千万幅佳山佳水,总以便面收之"。在其室内观室外如画,而室外之人观舫及舫内亦如画:"以内视外,固是一幅便面山水;而从外视内,亦是一幅扇头人物。"③中国传统艺术包括戏曲,尤为强调情景交融、情由景发。实的景成为虚的情的载体和寄托,婉转、曲折地表达剧中人物的思想和情绪,表达作者的现实理解与形上思考。此外,在昆曲舞台上,艺人通过写意舞蹈和虚拟程式动作,展示更为广阔、真实的生活场面。戏曲中的空台艺术也充分体现了以有限表无限、以虚写实的艺术特点。

3. 简雅韵致

不事雕琢,以自然之美为化境,是江南园林与昆曲的共同审美特点。简约自然与雕琢刻镂是中国艺术的两种美学风格。在中国园林居室设计中

① 顾聆森:《昆曲与人文苏州》,春风文艺出版社2005年版,第72页。
② 计成著、陈植注释:《园冶注释·兴造论》,中国建筑工业出版社1981年版,第41－42页。
③ 李渔:《李渔全集·闲情偶寄》"居室部",浙江古籍出版社1992年版,第170－171页。

也存在两种不同审美向度的美,宫廷建筑雕梁画栋的富丽奢华与文人书斋的简朴萧疏形成了鲜明的对照。李渔云:"盖居室之制,贵精不贵丽,贵新奇大雅,不贵纤巧烂漫。"①《长物志》也认为宁朴无巧,宁简无俗。这是一种理性与感性追求的平衡,是实用价值与艺术审美价值的平衡,是中国传统艺术精神的产物。

园林设计讲究境界,园主或设计者通过造景而造境,将自己的人格与精神追求物化到环境的艺术设计之中,使之成为通向理想境界的基础。明沈春泽在《长物志》序中写道,整部《长物志》仅"删繁去奢"一言足以序之:"予观启美是编,室庐有制,贵其爽而倩、古而洁也;花木、水石、禽鱼有经,贵其秀而远、宜而趣也;书画有目,贵其奇而逸、隽而永也;几榻有度,器具有式,位置有定,贵其精而便、简而裁、巧而自然也;衣饰有王、谢之风,舟车有武陵蜀道之想,蔬果有仙家瓜枣之味,香茗有荀令、玉川之癖,贵其幽而闇、淡而可思也。法律指归,大都游戏点缀中一往删繁去奢之意存焉。"②"删繁去奢"正是追求"无物"、心性的文人精神的体现。

昆曲艺术的本色追求,贯穿于昆曲艺术的内容、形式及风格之中。在语言上,昆曲追求冲淡、自然,但不是俚俗和粗浅。如明凌濛初曾批评吴江派一味追求形式,在语言上取貌遗神,以鄙俚可笑为不施脂粉,以生梗雉率为出之天然。昆曲语言以本色为最上,正如明吕天成所述:本色不在摹勒家常语言,此中别有机神情趣,一毫妆点不来;若摹勒,正以蚀本色。殊不知果属当行,则句调必多本色;果其本色,则境态必是当行。吕天成的这段话很好地解决了当行与本色的关系,指出了语言是为内容服务这一根本宗旨,也体现了文人对自然韵致的审美追求。

第三节 昆曲与居室

明清江南居室的设计理念和艺术思想,体现了一种生活的艺术观,具有内在的文化意识和精神。如李渔指出,在居室设计中,事事以雕镂为戒,则人工渐去,而天巧自呈。李渔将自然天巧作为居室设计的最高境

① 李渔:《李渔全集·闲情偶寄》"居室部",浙江古籍出版社1992年版,第157页。
② 文震亨:《长物志》原序,《长物志》,金城出版社2010年版,第1页。

界。在明清有关设计的论述和笔记中,"宜"始终是一个核心概念,如计成在《园冶》中提出"巧于因借,精在体宜",文震亨在《长物志》中提出"随方制象,各有所宜",李渔在《闲情偶寄》中提出"制体宜坚""因地制宜",等等。"宜"作为设计准则之一,体现着一种价值标准,这既是经济的,又是审美的。李渔在谈及窗棂制作时认为:"窗棂以明透为先,栏杆以玲珑为主,然此皆属第二义;具首重者,止在一字之坚,坚而后论工拙。"在总结设计经验时,他提出了宜简不宜繁的原则:"凡事物之理,简斯可继,繁则难久,顺其性者必坚,戕其体者易坏。"① 这自是从实用经济层面所作的考虑,而追求"宁古无时,宁朴无巧,宁简无俗,至于萧疏雅洁",趋达本性之真的境界,则可以说是审美的、人性的。从根本上说,设计之简、造物之简、构造之简、陈设之简,表现了文人的一种审美和文化精神上的追求。

具体来说,明代的卧室设计,如《长物志》所记,一般设卧榻一,榻前仅设一小几,几上不设一物;设小方杌二,小橱一:"室中精洁雅素,一涉绚丽,便如闺阁中,非幽人眠云梦月所宜矣。"② 若另设小室为书房,则室中仅设一书几,上置笔砚等物,设一石小几以置茶具,设一小榻以供偃卧跌坐。比如高濂所设计的书斋,其陈设为:长桌一,上置文房器具;榻床一、床头小几一,另中置几一,上可置山石盆景、陶瓷花瓶等物;禅椅一、笋凳六、书架一。可谓设置简便精当,素洁如冰玉。从现存资料看,明代室内设计的整体风格便是"简雅",明式家具在"简洁、合度"中具有雅的韵味,以其简约至美的造型与样式成为我国家具发展史上的经典之作。

江南文人的居室设计同样有着如画之境的意境追求。如李渔曾亲自设计了一个独出机杼的"梅窗",其窗框用古梅树干制成,顺其本来,不加斧凿,在框内循主干设置上下倒垂与仰接的侧枝,形成两株交错盘旋的梅树,并在其上饰剪彩之花,花分红梅、绿萼两种,缀于疏枝上,"俨然活梅之初着花者"。其居浮白轩时,因轩后有一小山,高不逾丈,宽止及寻,却有茂林修竹、丹崖碧水、茅居板桥和飞禽鸣泉,坐对如画之景,李渔便按中国画的装裱方式,在窗的上、下、左、右各镶裱绫边,透过窗户在室

① 李渔:《李渔全集·闲情偶寄》"居室部",浙江古籍出版社1992年版,第164—165页。
② 文震亨:《长物志》,金城出版社2010年版,第334页。

内观山景，宛若一幅山水画，其谓："是山也，而可以作画；是画也，而可以为窗。""坐而观之，则窗非窗也，画也；山非屋后之山，即画上之山也。"① 这一别出心裁的设计可谓"芥子纳须弥"，收万象于方寸之间。

一、昆曲中的居室

传奇作品中的居室同样追求萧疏雅洁的境界。传奇中的居室环境描写对剧中人物的性格、精神境界起到了塑造和烘托作用。

比如居室可以体现剧中人物的身世和品性。汤显祖《紫钗记》中霍小玉家"住在胜业坊，三曲甫东间宅是也"。该剧第三出《插钗新赏》描写了这处深院小阁"尽日深帘人不到"的幽静：

【绵搭絮】（霍母）绣闱清峭，梅额映轻貂。画粉银屏，宝鸭熏炉对寂寥。为多娇，探听春韶，那管得翠帏人老，香梦无聊，兀自里暗换年华，怕楼外莺声到碧箫。

【前腔】〔旦〕妆台宜笑，微酒晕红潮。昨夜东风，户插宜春胜欲飘。倚春朝，微步纤腰，正是弄晴时候。阁雨云霄，纱窗影，彩线重添，刺绣工夫把昼永销。②

绣闱清净幽雅，里面陈设有画粉银屏、宝鸭香熏炉、梳妆台、纱窗疏影等。霍小玉是故霍王小女，字小玉，王甚爱之。其姿质秾艳，高情逸态，事事过人，音乐诗书，无不通解，因此剧作家为她设计了清幽雅淡的居室环境。

居室可以反映出主人的精神面貌。李渔道："一花一石，位置得宜，主人神情已见乎此矣，奚俟察言观貌，而后识别其人哉？"③ 即使不见其人只见其屋，也可以想见主人的品格、风度。明汤显祖的《牡丹亭》是情不知所起，一往而深，是日有所思，夜有所梦；而明末清初人吴伟业的《秣陵春》是主人公在旧院居所中，因感念曾经的园主人，爱屋及乌，爱上居所曾经的主人。黄家以晋唐法帖换取徐适的宜官阁和玉杯后，小姐展娘移居小阁里面。剧作家通过对居室环境的描绘，烘托出徐适清韶蕴藉的

① 李渔：《李渔全集·闲情偶寄》"居室部"，浙江古籍出版社1992年版，第171-172页。
② 汤显祖：《紫钗记》，《六十种曲》第四册，中华书局1958年版，第5页。
③ 李渔：《李渔全集·闲情偶寄》"居室部"，浙江古籍出版社1992年版，第196页。

风流和志趣:"疏窗文砌,种种宜人;花药纷披,房廊窈窕。就是壁间属咏,石上留题,落笔皆妙楷名篇,联句亦高人雅士。"①

居室描写往往具有隐喻、象征作用。如《玉簪记》第三十二出《重效》中对卧房的描写:

【排歌】〔众〕仙犬休惊,花源洞房,天生一对鸾凰。翠裙摇玉响琳琅,月度花风绮阁香。烧银烛,醉玉觞,新郎原是旧渔郎。芙蓉褥,玳瑁床,日高春暖睡鸳鸯。②

这段居室描写充满了香艳意象,花源、绮阁、银烛、玉觞、芙蓉褥、玳瑁床等,尽情映衬着才子佳人历尽艰辛后的美满,"月度花风"、良辰美景中的欢情融洽。

居室环境可以衬托人物的情绪,反映特定状态下人物的心境。如明张凤翼《红拂记》第三十四出《华夷一统》:"恨落红销砌稳,听杜宇唤愁忙,平芜尽处春山小,花压阑干春昼长。""闺梦绕辽阳,怪来空帐冷牙床,任从他销蝶粉,听不得奏莺簧,写愁无奈裁诗苦,织锦频添绣线长。"恨落红无情,听杜宇唤愁,主体的情感迁移到客体中,这是等待中的空闺寂寞。而后面的团圆场面则是:"花生银烛光,春满珠帘上,今朝共欢会,佳辰永谐缱绻也。看春光酝酿,喜孜孜和气毓兰房。"③ 兰房中处处充溢着欢乐和喜气。

居室也可以是酝酿阴谋的场所。美好的景物可以烘托美好的情感,也可以与阴暗卑劣的心灵构成鲜明的对比。如清代《精忠记》第二十出《东窗》。深秋,秦桧夫妇在居室里面临窗饮酒。虽然是深秋,但小阳春天气,画阁新开,红炉再整,户垂帘幙。二人在三友堂前,共赏松竹梅花寿。从东窗望去,好景真奇绝,竹间苍松梅似雪。朱帘下,好筵开,泛紫霞,红炉炭加,香熏绣幄。居室富丽气派,陈设考究,体现了秦桧权倾天下的春风得意:"威名赫赫闻朝野,情欢意惬,传杯弄斝,华堂富贵堪图画。〔合〕事无他,对苍松翠竹,相间早梅花。"④ 韩元帅着人送来黄柑,

① 吴伟业:《秣陵春·杯影》,《明清传奇鉴赏辞典》(下),上海辞书出版社2004年版,第851页。
② 高濂:《玉簪记》,《六十种曲》第三册,中华书局1958年版,第87页。
③ 张凤翼:《红拂记》,《六十种曲》第三册,中华书局1958年版,第71、76页。
④ 无名氏:《精忠记》,《六十种曲》第二册,中华书局1958年版,第52页。

看着眼前的黄柑，秦桧夫人心生毒计，酝酿着谋害岳飞父子的阴谋。这一出与后文第二十八出《诛心》东窗事发两相对应，构成完整的叙事结构。

二、居室里的昆曲

居室是文人活动的主要场所，文人士大夫们往往以居所如厅堂、书斋的名称作为自己的名号或作品集的题目等，如明冯梦祯的《快雪堂集》，祈彪佳的《远山堂曲品》等，而《琅嬛文集》书名则取自张岱理想中构筑的虚拟家园"琅嬛福地"。居所成为文人士大夫彰显人格、寄寓理想的象征符号。

（一）江南著名的厅堂与昆曲演出活动

明清家乐演剧用的厅堂，是家乐主人日常生活和娱乐的重要场所。厅堂多隐迹于园林和栋宇之中，远不如园林那样广为人知，但作为明清家乐演出最频繁的场所，厅堂的作用尤为重要。下面试列举江南几个有代表性的厅堂及其中演剧情形。

苏州的春晖堂，又名"赐闲堂"，是明万历年间首辅申时行苏州府第的西宅大厅。申时行，苏州长洲人，字汝默，号瑶泉，嘉靖四十一年（1562）状元，曾官至大学士。据考，春晖堂建于明万历十九年（1591）申时行被黜归吴时。该厅堂面阔五间二十五米，进深十三米，有"百桌厅"之称，是主人平日宴客演剧的主要场所。另有观剧厅堂"宝纶堂"。当时，申时行家班居苏州上三班之首，以擅演《鲛绡记》驰名，故有"申鲛绡"之称。班中的周铁墩、醉张三、沈娘娘、顾伶等都是当时的名角，而据焦循的《剧说》，大戏曲家李玉也曾是申府家人。申府家班在当时颇有声名，赞誉颇多，所习梨园为江南称首。其家班名伶顾伶在明季为吴地第一，每一度曲，举座倾倒。申时行的儿子用懋、用嘉和孙子绍芳也都热衷昆曲，申班由是延续不衰。

常熟的山满楼、百顺堂为明万历常熟人钱岱宴客处。钱岱，明隆庆五年进士，曾任山东巡抚，是隆庆、万历年间的名臣。钱岱退居乡里后，寄情于园林女乐。他在常熟虞山营造园林"小辋川"，其中最有名气的是"四堂"——集顺堂、怡顺堂、百顺堂、其顺堂，尤以集顺堂为首。集顺堂右有座楼名叫"山满楼"，楼高十丈、阔十丈，是当时全城第一楼。钱谦益《有学集》卷十一《辛丑二月四日宿述古堂张灯夜饮，酒罢有作》：

"繁华第宅太平时，山满高楼夜宴迟。"诗中的"山满楼"就是钱岱的宴客处。另有"百顺堂"，"百顺则女乐聚焉，连房几及四百余间"。钱家女戏班共有 13 名女伶：老生张寅舍、正旦韩壬舍、正旦罗兰姐、外末冯观舍、老旦张二姐、末王仙仙、小生徐二姐、小旦吴三三、大净吴小三姐、二净张五佶、小净徐二小姐等。这个戏班有两位老师，也是掌班的。一位叫沈娘娘，苏州人，曾在申时行家做过女伶，唱曲很有名，六十开外，装扮上场仍似二三十岁女郎。另一位叫薛太大，苏州人，刺绣、丝竹均好。全班的拿手女戏是《霓裳羽衣舞》。每逢酒宴演出，排出四张或八张舞桌，笛声一起，她们一起上桌，"细腰""长袖""惊鸿"，温柔的乐声、妙曼的歌声，仿佛洛神从天而降。这个女戏班只备家宴用，款待客人则请县里的"钱家班"（托钱家名，其实不是钱家办的）来演。钱岱女戏班的擅长剧目有《西厢记》《牡丹亭》《浣纱记》《玉簪记》《红梨记》《钗钏记》《琵琶记》《荆钗记》《跃鲤记》《双珠记》等，但是不擅长演全本，只摘演其中一两出或三四出而已。冯翠霞（即冯观舍）的《训女》（即《牡丹亭》第三出）等，尤为独擅。

　　无锡的一指堂，为明代无锡人邹迪光的厅堂。邹迪光，明万历年间进士，官至湖广学政。罢官后在无锡锡山下筑园闲居，极尽园亭歌舞之胜。他善画山水，兼工诗文，作品也大多能脱时俗，著有《郁仪楼集》《调象庵集》《石语斋集》等。邹迪光《正月十六夜集友人于一指堂，观演昆仑奴、红线故事，分得十四寒》一诗描绘了一指堂的观剧情景："剧演仙英解送欢，当场争吐壮心看。青衣窃玉能飞剑，红粉销兵似弄丸。二八蟾光浮瑞兔，十三鹍柱奏哀鸾。灯轮未熄阳春满，不待灵犀可辟寒。"[1] 当时观看的是《双红记》，外面月色正好，厅堂内高朋满座，灯火辉煌，琵琶等伴奏的悲壮乐声响彻月夜，昆仑奴、红线女的侠义英雄故事，令观众壮怀激烈。邹迪光的另一个演剧观剧厅堂是膏夏堂，他的《秋日周承明偕徐伯明集于山园膏夏堂观剧有诗见贻次韵》一诗，记录了其中观演情况。邹迪光家班在当时非常出名。昆曲理论家潘之恒对其家班演员进行过评论。其中正生何禽华，"闲情远致，止步翘首，即有烟霞之思"[2]。旦色纯鎣然，"情在态先，意超曲外"，潘之恒特别怜惜她的"宛转无度"，"于旋

[1] 转引自赵山林选注《历代咏剧诗歌选注》，书目文献出版社 1988 年版，第 125 页。
[2] 潘之恒著、汪效倚校：《潘之恒曲话》，中国戏剧出版社 1988 年版，第 230 页。

袖飞趾之间,每为荡心"。① 小旦何文倩,"姿态既婉丽,而慷慨有丈夫气",以演王衡《郁轮袍》杂剧最为出色。② 邹班的教师据推测是王渭台。王渭台,吴中名伶,善于揣摩剧本的曲情理趣,并体现在表演之中。对其表演,潘之恒评价曰:"一夕见渭台之剧,于《思亲》之〔雁鱼〕(即《琵琶记》第二十四出,作者注),《悼亡》之〔南〕、〔北〕(即《荆钗记》第三十出,作者注),才吐一字,而形色无不之焉。"③

宜兴徐懋曙的乐孺堂。徐懋曙,字复生,宜兴人,晚明进士,曾三任知府,入清后隐居不仕,以戏曲自娱。宜兴徐氏家班是清初著名的昆剧家庭戏班,其演员脚色完全按照职业戏班的配置来组建,"蓄歌姬如梨园色目,无不备列"。徐懋曙以寄寓沧桑、感慨兴亡的心态从事戏曲活动,自己身兼导演、曲师和作家等数职。徐氏家班有10个脚色,演生者曰湘月,旦曰凝香,小旦曰花想,贞玉、寻秋、雪菰、来红、慧兰、润玉、拾缘等是配角。

扬州吴绮的米山堂。吴绮(1619—1694),江苏江都(今扬州)人,字园次,号听翁,清初戏曲家,工于南曲。曾于顺治十三年(1656)在京中奉旨创作传奇戏《忠愍记》,歌颂杨继盛的高风亮节,得宠于顺治皇帝。在出任湖州太守期间,招饮四方名士,歌宴无虚日。罢官后,与苏州戏曲家李玉和朱素臣有交往。后归扬州,家居二十多年,以声伎自娱。清曹溶《摸鱼儿·宴米山堂》《前调·吴园次招集米山堂》《前调·集米山堂观剧》等诗记录了吴绮在米山堂宴客、与友人观剧的情况。

泰州的流香阁。俞锦泉,泰州人,昆曲名家。清康熙年间以廪生膺荐候选中书。精通南昆音律,冒襄称他"即擅渔阳之鼓,复弄桓伊之笛"。他既会化妆,又善乐器,陈端赠诗有"舍人彩笔画双眉,不用琵琶访段师"句。俞氏女昆家班相传有百余人,演出场地为俞锦泉居所内的流香阁。一时歌舞繁盛,名流聚首,冒襄、黄云、邓汉仪、曹溶、孔尚任等均为俞家座上常客。孔尚任在《湖海集》中有10多首诗记俞家歌舞之盛,其中《舞灯行赠流香阁》诗有"俞君声伎甲江南"句。④

① 潘之恒著、汪效倚校:《潘之恒曲话》,中国戏剧出版社1988年版,第231页。
② 潘之恒著、汪效倚校:《潘之恒曲话》,中国戏剧出版社1988年版,第232页。
③ 潘之恒:《亘史·杂篇》卷四,转引自齐森华:《曲论探胜》,华东师大出版社1985年版,第231页。
④ 江苏戏曲志编辑委员会:《江苏戏曲志·扬州卷》,江苏文艺出版社1997年版,第384页。

明清很多文人的厅堂也都活跃着昆剧的观演活动，如明代杭州人冯梦祯的快雪堂。冯梦祯在日记中多次提及在快雪堂观看昆剧。吴绮诗《快雪堂观剧》云："鱼藻池边秋夜清，玉船徐引烛花明。不知何处春风起，吹出雏莺百啭声。"① 美妙的昆唱如呖呖莺声，婉转动人。明末绍兴祁彪佳四负堂的昆剧演出活动也十分频繁。再如清太仓王时敏的鹤来堂。康熙十五年（1676）八月中，王氏兄弟在鹤来堂中聚饮、送行，观看的是新剧《筹边楼》。其他还有清代诗人、书法家王文治的快雨堂。其诗《胡东望招诸同人北顾山僧楼观大阅，次日复至余快雨堂听家伶奏技，冯爱圃以诗纪之。余和其韵二首》，描述了在快雨堂与友人们听家伶唱昆曲以诗和答的情景。

（二）厅堂演剧的特点

厅堂中家乐演出场所的布局，须根据厅堂大小以及演出需要而定。如观剧人数多或演出场面热闹，则需尽量扩大厅堂的空间。如包涵所为了家乐演出舞狮子，去掉了大厅中支撑梁的四根立柱，使大厅队舞狮子甚畅。如果厅堂过于宽敞，则将其分为前后两部分，前堂一般用来接待宾客，后堂则成为娱乐演剧之所。清代诗人吴震方用"前堂接宾戚，后堂罗青蛾"来概括这种演剧形式。

在庭院或厅堂正中放一张红色地毯，昆曲演员在上面进行表演，这就是红氍毹上的昆曲。明刊本《金瓶梅词话》有一幅海盐子弟演剧的插图。厅堂里，宾客坐在两旁看戏饮酒，女眷则在室内垂帘观戏，中间的红氍毹上，两个角色正在表演。这个插图描绘了明代厅堂演剧的一般场面。一般来说，厅堂旁边的小房作为后台，是演员化妆扮戏、休息、放置道具的场所。清人史承谦《菊庄新话》也记载了类似情况：

> 至演剧家，则衣笥俱异列两厢。……少顷，群优饭于厢。……未几，堂上张明灯，报客齐。主人安席讫，请首席者选剧，则《千金记》也。②

优人在厢房（相当于后台）用餐，客齐后，堂上张灯结彩，宾主各自安席，并请尊贵者点戏。程宗骏曾撰文对明万历朝内阁首辅申时行家乐演

① 吴绮：《林蕙堂全集》卷二十二，转引自刘水云：《明清家乐研究》，上海古籍出版社2005年版，第388页。

② 焦循：《剧说》，《中国古典戏曲论著集成》（八），中国戏剧出版社1959年版，第200页。

出场所宝纶堂的演出场景做了以下推测和描述："昔大厅内宴集观剧，例于中堂屏门前方居中恭设朝南正席；其两侧附置副席。眷属妇女等则在厅翼'垂帘观剧'。在正席前暨东、西副席间，延伸至中楹厅南之后轩，向作演区，并在其中铺设氍毹，专供优伶演出。迄今厅内梁枋上沿犹存铜环26个，以挂宫灯照明。至于厅南前轩，演出时例在其中间设置音乐场面，两侧兼作优伶上下场通道。"①

明清不少文人的诗文也详细描述了厅堂红氍毹昆曲的演出情形。清毛奇龄《扬州看查孝廉所携女伎》诗记载了扬州查继佐家班夜间在厅堂演出昆剧的情形："氍毹布地烛屏开，紫袖三弦两善才。二十四桥明月夜，争看歌舞竹西来。"② 夜间厅堂里面灯烛交辉，笙歌恬耳，演员不仅表演得好，还擅长演奏。清钱谦益的《冬夜观剧歌为徐二尔从作》一诗，铺陈记述了夜宴中的戏曲演出场面，在这次宴请中，宾主秉烛欢娱，十分陶醉：

> 金铺著霜月上楹，高堂绮席陈吴羹。撞钟伐鼓催严更，促尊合坐飞觥觚。兰膏明烛凝银灯，红花夜笑春风生。氍毹蹴水光盈盈，绣屏屈膝围小伶。十三不足十一零，金花绣领簇队行。行列参差机体轻，宛如傀儡登平城。《涉江》、《采菱》发新声，红牙檀板纵复横。丝肉交奋梁尘惊，歌喉徐引一线清，江城素月流雏莺。歌阑曲罢呈妙戏，伥童当筵广场沸。安西师子金涂皆，掷身倒投不触地。寻橦上索巧相背，须臾技尽腰鼓退。西凉假面复何在，险竿儿女心犹悸。满堂观者争愕眙，人生百年一戏笥。郭郎鲍老多憔悴，今夕何夕良宴会。主人携酒坐客位，秉烛欢娱笑惜费。舞衣却卷光縩绰，歌场尚圆声摇曳。眼花耳热各放意，客歌未唏主既醉。③

在徐锡允的厅堂内，家伎演出场面十分豪华：虽然是寒冷的冬夜，高堂内却热闹非常，在明珠银灯的照耀下灯火通明，如同春天。筵席十分丰盛，尽是精致的吴地美酒佳肴。酒杯是用兕牛角做的，觥筹交错。红氍毹上，小伶们穿着绣花描金的戏服成行成队出现，舞姿袅娜轻盈，歌声优美、婉转动听。红牙檀板纵横交错，丝竹之声与美妙的歌声相互交杂。戏

① 程宗骏：《明申相府戏厅家班考》，《艺术百家》1991年第1期。
② 赵山林：《历代咏剧诗歌选注》，书目文献出版社1988年版，第323页。
③ 赵山林：《历代咏剧诗歌选注》，书目文献出版社1988年版，第238-239页。

曲演出结束后，还有舞狮、杂技等的表演。主人与客人都很尽兴，酒酣耳热，发出了"今夕何夕"的感叹。

文人厅堂里还进行着大量的昆曲创作排演活动。清传奇作家吴伟业作《秣陵春》（又名《双影记》），尝寒夜命小鬟歌演。吴氏自赋《金人捧露盘》词云："记当年，曾供奉、旧霓裳。叹茂陵、遗事凄凉。酒旗戏鼓，买花簪帽一春狂。绿杨池馆，逢高会、身在他乡。　喜新词，初填就，无限恨，断人肠。为知音、仔细思量。偷声减字，画堂高烛弄丝簧。夜深风月，催檀板、顾曲周郎。"①

文人在厅堂里观赏昆曲虽然也是为了声色之娱，但更多地表现出对技艺，尤其是音乐、唱腔的重视，存在着重艺不重色的倾向。如明代剧作家康海在诗中记下的一次演剧活动：

予醉凤泉酒，汝歌羽调词。调声转迫已知异，过度缀今应自奇。岐东主人喜宾客，留我更出黄金卮。金卮更出从何始，千呼万唤金陵子。绮坐都铺氍毹毡，香尘细逐雕梁起。仙姿岂用粉黛妆，罗衣不受东风靡。坐客徒惊玉貌无，当歌谁辨希声美。岐东岐东君自知，此子此歌令我疑。不知东山谢安石，所携与此谁妍媸。②

厅堂内雕梁画栋，用黄金酒器斟满凤泉名酒，座位上铺满罗绮，红氍毹上，来自金陵的歌伎容貌美丽无双，歌声婉转绕梁。"坐客徒惊玉貌无，当歌谁辨希声美。"精通音律的剧作家康海提出了听曲不能只追求"玉貌"，还要追求大音希声之美的见解。

随着昆曲的日趋文人化，文人们还经常会在厅堂举办昆曲清唱活动。一些文人对清曲的喜好超过了剧曲，昆曲清唱活动在江南一直绵延不绝。虽然清唱大多是文人的自娱自乐，但曲友们偶尔也会接受私人宴请助兴或应邀赴祝寿之类的"堂会"。唱堂会时，主人必须执礼甚恭，把昆曲节目安排在上房（即正厅后之正宅），说书与弦词安排在大厅旁，小曲则在书房、客座等处。演唱昆曲时大多是在厅堂中心设一"作台"——将两张方桌摆成"日"字形，席面挂红帷，将一块象牙做的大插牌置于桌的正面，

① 转引自赵山林：《历代咏剧诗歌选注》，书目文献出版社1988年版，第265页。
② 康海：《对山集》卷九《岐东宅听歌》，转引自赵山林：《历代咏剧诗歌选注》，书目文献出版社1988年版，第90－91页。

在其上写上所唱曲名,唱完擦去重写。主角都坐在正中,乐器则分列于桌面四周。以做寿为例,开场时,大家齐唱"上寿""赐福""咏花"等,然后再唱正戏。一般都是把喜剧安排在前面,把悲剧安排在中后段,而以《邯郸梦》中的"仙圆"终场。曲友们除进行清唱活动外,还相互切磋技艺,研究曲词、声腔、音韵,因而人才辈出。

第四节　山水人居的舞台呈现

在昆剧的观演过程中,演员表演和观众想象的参与,构筑了一个充满想象的艺术"场",二者在这个艺术"场"中完成艺术呈现及欣赏接受的全过程。戏曲表演程序的凝练、繁简、变形、夸张、含蓄等美学特质创造了极大的时空自由,一切在写实舞台上无法表现的自然空间和难以处理的自然时间,都凝练在泛美意境里。

一、舞台呈现方式

在昆剧表演舞台上,并没有写实的山水造型,往往只是通过一定的表演程式唤起观众的审美想象力。舞台上传统的"一桌二椅"是一个永恒的抽象时空概念。只有当演员出现在舞台上并进行以假乱真的表演时,观众才在脑海中想象出山水景象等戏剧情境。这种自由时空观体现了中国传统艺术虚实相生的创生机制,极大地解放了物质载体的艺术表现张力。

(一) 大小砌末

传统戏曲的景物造型十分简单、统一。具体来说,大砌末包括桌子、椅子、帐门布城等,小砌末包括船桨、篮子、酒杯等。如戏曲中需要表现楼,桌子加上大帐子就成了精致的彩楼和阁楼;需要表现金銮殿,桌子上加上围帔就成了堂皇的御案。桌子还可以表现豪华的宴会、朴实的家居、荒郊的旅店、闹市的酒楼等。一把椅子,可以成为《六月雪》《女起解》里悲惨出入的监狱牢门;在昆曲《狗洞》里,椅子又可以先写假山再写狗洞之意。在"类之成巧""应目会心"中,砌末成为各种典型环境的象征。[①]

[①] 陈幼韩:《戏曲表演概论》,文化艺术出版社1996年版,第151页。

戏曲舞台上的山水是通过桌椅及小道具来加以表现的。比如在《渔家乐》《玉簪记·秋江》中，通过水旗、船桨、船篙等道具以及语言提示和动作来表现水，通过人的晃动来表示水流、船行不稳等。

在楼阁表现上，如传统剧目《黄鹤楼》《花田错》《狮子楼》《坐楼杀惜》等，通过虚拟的上楼、下楼或楼上楼下的对话，舞台上就出现了立体空间。随着人物的上楼，楼下的环境立即消失，满台又都转换成楼上的规定情境。在舞台空间表现上，有时会用匾额和书画代替亭台楼阁。优秀的剧作家在创作时也会考虑到布景等舞台美术问题。如清孔尚任在《桃花扇》剧本前面专门开列了一份"砌末表"。如《哭主》的地点是黄鹤楼，舞台上只挂一个黄鹤楼匾，点明剧情地点，也象征着李香君不畏权势、凌霜傲雪的气节。

总之，昆剧道具采用了以部分代替整体、以特征状物、以小见大、以虚代实的表现方式，体现了泛美表演程序的空间自由和"挫万物于笔端"（西晋陆机语）的变形写意。在传统昆曲中，城市中的酒店、茶馆往往通过酒旗等装饰性道具来完成指向。在现代昆剧中，舞台上用灯笼等表现城市的繁华热闹，布景手段更加多样，如多媒体投影的运用等。这些技术手段大大增强了昆曲舞台的表现力，吸引了年轻观众，满足了当前观众对视觉冲击的追求，但是昆曲是写意艺术，追求以有限表无限，太写实、过于花哨的布景不仅会分散观众对演员表演的注意力，也背离了昆曲自身的美学风格。

（二）表演程式

除了用砌末写景外，大量的舞美造型任务是由演员的表演来承担的。舞台布置往往是空场，通过演员身体的移动，以及表情、姿势、手势等动作的参与，构造出一个虚拟的世界。这是中国传统戏曲与西方写实主义戏剧明显的不同之处。

1. 以唱写景

昆曲中有许多唱词是从写景开始，观众在欣赏中"以神遇而不以目视"，在心领神会中如临其境。比如《牡丹亭》中的"游园"，通过杜丽娘的唱词，把观众带到"姹紫嫣红开遍"的园林之中，随着杜丽娘的视线以及情感的强烈投射，使景物成为"情境"，"委实观之不足"的后花园生动地展现在观众感知之中。

2. 念白写景

通过念白来摹景也是昆曲常用的方法。如折子戏《千里送京娘》中跋山涉水的舞台场景。该折取材于传奇《风云会》，北昆改编本影响较大。剧叙赵匡胤从盗窟里救出少女赵京娘，与其结成兄妹并护送其回家。途中，京娘见赵光明磊落、器宇不凡，顿生爱慕之心，多次用言语试探，欲以身相许，但赵以救人于危难之中，不图回报，婉言拒绝。一路上，二人翻山越岭，过河穿溪，采花闻鸟，很多都是通过念白指示、表现出来。

3. 做功写景

演员通过做功写景，如昆剧《玉簪记》中演员通过表演来反映月夜园亭的景致。潘必正出门，"月明云淡露华浓"，善于琢磨的演员并不是一出门就抬头望月，而是先低头凝视脚下，表示先看到的是满地如霜的月色，这样，月华下如洗的园林就出现在观众眼前。《思凡·下山》中，小和尚与尼姑二人私奔下山，除了表现山路崎岖外，还要表现涉水过河，形象逼真，动作风趣，指向性极强。《夜奔》中的"探路夜行"，林冲被人陷害无立足之地，火烧草料场后连夜投奔梁山，沿路情状、夜宿古庙、复杂心境，都是通过演员在方寸舞台上的载歌载舞绘声绘色地表现出来。

4. 龙套写景

龙套是传统戏曲中以四人、六人或八人为一堂的集体性群众角色。龙套在舞台上有各种调度、队形组合和变化，表现行军、会阵、护卫、站班等内容。龙套的各种程式动作，对创造舞台情节气氛有很重要的作用，同时也是戏曲写景的重要一环。如《法门寺》（戏曲传统剧目）里太后和刘瑾站在中场，由龙套唱大字曲牌【一江风】围绕他们走个大圆场，地点便从皇宫移到了法门寺。再如上场中的"双进门"程序。四龙套分两组各由上、下场门同时走上，在外口相遇，往后分向左右各绕一圈站定，表示厅堂建筑宏伟，门道比较多。如果舞台上人多，可前后连贯起来走大圆场，表示万水千山长距离式的行军，如《长生殿》中唐玄宗逃离行军途中。

在昆曲舞台上，表演程式不是孤立使用的，往往是唱、念、做、舞综合运用，以表现景物、描摹空间。如《牡丹亭·游园》就是通过唱念、科介共同展现园林美景。除了唱词上的描绘以外，演员的表演更让观众如闻其声、如临其境，仿佛置身于"朝飞暮卷，云霞翠轩，雨丝风片，烟波画

船"的江南园林。在昆剧发展过程中,演员根据自己对生活的理解和观众的反馈,不断积累,改善或增加科白,使表演更加细腻,人物刻画更加立体生动,实现了对戏剧文本舞台化的二度创作。如《西厢记·游殿》中的科白、动作身段设计:

【尹令】〔生〕颠不剌的见了万千。(副白:嘎,哎呀,大有讲究的,便介着子麻拉虼哉。小生连唱)似这般样可喜娘罕见。(副白:阿有点眼花。小生唱)好教我眼花撩乱口难言。(副白:观音菩萨亦出来哉。小旦又同贴上,白:小姐这里来。小旦见小生,躲左肩于扇骨里觑。小生唱令)他躲着香肩。〔小旦白:红娘这是什么花?贴:是海棠花。小旦:与我折一枝过来。贴:晓得。小生连唱:〕只将那花枝来笑撚。(小旦见小生仍以扇遮脸介,抽空眦睍式,贴作折花介唱)

【皂罗袍】〔贴〕笑折花枝自撚。(副在贴曲内混云:勿要采勿要采,一世采花三世丑,过世去变勾辣痫头。贴:小姐,红娘才折得一枝,唱)惹狂蜂浪蝶。(眼角挑小生、副介)舞翅翩跹。(小生似看呆状,副以肩撞小生左肩介:阿好嘎。小生作笑,副混在贴曲内不致冷落。小旦:红娘,飞来飞去的是粉蝶么?贴:正是,后面随的是游蜂。小旦:与我扑一粉蝶耍子。贴:是。嘎和尚。副:那。贴:小姐要粉蝶耍子,你不要赶了去嘎。副:和尚不敢。贴唱)我几回要扑展齐纨。(副白:红娘阿姐,我帮唔扑嘎,作混扑介:哎呀,飞子去哉!小生将扇挑小旦扇,见面看定,作揖介。小旦作羞,脸避,仍以扇遮介。注:俗作还礼,非。贴唱)飞向锦香丛里,教我寻不见。(合,小旦贴行唱介)又被燕衔春去,芳心自敛,只怕人随花老,无人见怜,临风不觉增长叹。

【皂罗袍】行过碧梧庭院,步苍苔已久,湿透金莲。(副白:张相公这里来。小生应,随副急走介。小旦、贴连唱行介)纷纷红紫斗争妍,双双瓦雀行书案。(副扯小生褶,混走介)张相公这里来。哗!个笞走勿通勾,间哼走。小生:首座慢些走。小旦、贴唱,合)又被燕衔春去,芳心自敛,只怕人随花老,无人见怜。(副白:哎哟,那是像子赶骚雄鸡里哉。小旦与小生觌面,

即将扇遮，欲盼，扭身用左脚尖勾踏，作眼传情，又转行介。唱）将轻罗小扇遮羞面。（小旦下）①

在这段《游殿》里，舞台上内外两个空间的不断呈现和转换，是通过人物的语言、动作来实现的，如副内应、副内白，四个人物上下场等。小生、小旦、贴、副时上时下，穿插上场，通过语言和动作，在舞台上生动地展现了春天寺庙园林的景致。这段戏在语言上运用了戏谑、暗讽、双关等修辞方法和表现手段。如莺莺问："红娘，飞来飞去的是粉蝶么？"贴："正是，后面随的是游蜂。"红娘使用了双关，暗讽张生。红娘与和尚斗嘴、向门外泼茶叶等插科打诨和生动的肢体动作，使气氛热烈，人物性格更加突出鲜明。莺莺含春矜持，红娘古灵精怪，张生多情外露，法聪自己大动凡心却时不时提醒张生"须遵礼"，人物和人物之间的冲突，人物内心的冲突，以及情与理的冲突，构成了强烈的戏剧性。这些科白的添加，体现了对两情的肯定，表达了人性解放的观念。张生、莺莺几次碰面，虽无直接对话言语，但通过眼波流转缠绵，声音内外勾连，把两人的情动状态表现得生动有趣。

二、景物造型中体现的美学思想及艺术观念

昆曲在表演艺术成熟的时候，首先发展了演员的表演艺术——初期的唱和念，以至后来的做、打和舞。景物造型在昆曲中一直被忽略，传统的三面观欣赏习惯及经济因素方面的制约是一个原因，但更主要的还应归因于中华民族传统的审美观和审美天性。

（一）"天人合一"的美学思想

泛美的表演就像中国传统绘画那样"横墨数尺，体百里之迥"（宗炳语），景物流动，景随人走，散点透视，当场换景。包括戏曲在内的中国艺术善于发挥主观能动性，以有限表现无限，灵活自如，透射出中国人特有的宇宙观和人生观。正如宗白华所说：

> 中国人感到这宇宙的深处是无形无色的虚空，而这虚空却是万物的源泉，万动的根本，生生不已的创造力。老、庄名之为

① 琴隐翁：《审音鉴古录》，《善本戏曲丛刊》（73－74），（中国台湾）学生书局1987年影印本，第628－632页。

"道"、为"自然"、为"虚无",儒家名之为"天"。万象皆从空虚中来,向空虚中去。①

"天人合一"的美学观,集中体现在比兴手法与"情与物游"的运用上。比兴是中国诗歌的传统表现手法。比是比喻,兴是寄托。所谓"比",按照朱熹的解释是以彼物比此物;"兴",即先言他物以引起所咏之词。在"写意"艺术观里,"比"是艺术上的"托物言志"和"借景抒情";"兴"是艺术上的"触景生情"和"感物兴怀"。

"借景抒情",是"心在物先"的物我移情。在抒情中,物以情观,借物为喻,情附于物。正如清诗人吴乔所说,情哀则景哀,情乐则景乐。文人们在向大自然的移情中找到心灵的共振,景物与人物的心境浑然一体。如《玉簪记》的《秋江送别》、《西厢记》的《长亭》等,都是以景物描写渲染离别之情。

与之相反,"物在心先",是情以物兴,物以貌求,心以理应,触物而生情。如在《琵琶记》里,"同一月也,出于牛氏之口者,言言欢悦;出于伯喈之口者,字字凄凉"(李渔《闲情偶寄》)。两人境一而心不一,因此,所言者月,所寓者心。

(二)"物物而不物于物"的意象观

"立足于真,炼意于美",是中国传统艺术,包括昆曲,对于真与美关系的定位。不同于西方写实艺术的求真,中国传统艺术对于客观形象不是"模仿",而是一种"再创造",使形象服从于艺术家的"炼意",以"意"为帅,通过提炼、夸张,着重对形象的"神"进行升华和突现,把它从自然现实的形象化作艺术家的意念所铸的意象,使其成为传神之形。这正是戏曲表演摆脱自然物理条件的制约,在艺术上充分发挥"虚拟"表现和取得极大时空自由的艺术哲学根源。

1. 以简驭繁

在戏曲表演艺术体系里,生活语言被化为歌唱,生活动作被化为舞姿,生活中的人物规范于生、旦、净、末、丑的行当与程序,人物的性格和品质被炼为意象、画成脸谱,这些都是摆脱物役,突破物限的艺术实践的体现。

① 宗白华:《美学散步》,安徽教育出版社2006年版,第212—213页。

2. 虚实相生

在戏曲艺术中,突破物限表现自然环境,突出地表现在其特有的"空台艺术"。"空台"突出了演员唱、念、做、打的表演,有利于更集中地写意抒情,展现人物的内心世界;同时通过表演,唤起观众联想想象的参与,引发"虚实相生"。在"以简胜繁"的折光中,千军万马简化为几对龙套;在"以虚带实"的折光中,把表演必须应用到的实物简化为物的意象(如三张桌子为高山峭壁的意象,以及车旗、水旗、云牌为大自然的意象等)。而这一切,都只有通过演员的表演,才能虚实相生,转化为艺术的真实和生活的真实,整个大自然如山、河、路、桥、风、花、雪、月等都蕴含在演员的表演中。

(三)情、景、诗、画交融的意境

情景交融的意境是写意抒情的最高艺术境界。在戏曲表演艺术上,诗画交融和情景交融是其最高艺术境界。从戏曲舞台形象来看,抒情表演是"诗",服饰和脸谱化妆就是"画",每一个艺术形象本身就是一个诗画交融的境界;从戏曲表演来看,抒情唱念是"诗",舞蹈化、雕塑化的艺术造型和图案式的舞台调度就是"画",因此每一个演员的表演都是一个诗画交融的境界。古罗马哲学家斐罗斯屈拉塔斯说:"是想象塑造了作品。摹仿仅能塑造它所看到过的东西,而想象还能塑造它所没有看到过的东西。"宋代郭熙观画,沉浸其中,更是"见青烟白道而思行,见平川落照而思望,见幽人山客而思居,见岩扃泉石而思游"①,在百般联想、万种情怀中,悠然神往。这也是戏曲欣赏的心理机制。象外之象、景外之景的艺术魅力,在戏曲表演上得到了极大的发挥,各种大小景物都在抒情表演中,"可望而不可置于眉睫之前",直观不见,却以象外之象、景外之景浮现在观剧者的审美观感之中,"览之有色,扣之有声,嗅之若有香"。②

① 卢辅圣:《中国书画全书》第3册,上海书画出版社1993年版,第129页。
② 袁宏道等:《三袁随笔》,四川文艺出版社1996年版,第366页。

第三章 春后银鱼霜下鲈
——昆曲与江南饮食文化

饮食是人的基本需求。但吃从来不是一种简单的生理性满足活动，人们往往赋予食物及进食过程以道德和文化意义。明清时期，中国饮食文化有了新的发展，掀开了新的篇章。

第一节 昆曲与食文化

"目极世间之色，耳极世间之声，身极世间之鲜，口极世间之谭。"[①] 明中后期，文人把追求美味和声色看作人生真正的快乐，认为食、色是人之天性，享受生命的欢乐就要享受日常的美味和美色。歌颂情爱、品尝美味成为明清江南的社会风潮，而江南饮食文化必然也在贴近生活的昆腔传奇中得到反映。

一、明清江南食文化的发展

明代商品经济比前代有较大的发展，货物品种繁多，再加上交通的发达，商品交换领域也扩大了。山南海北货物辐辏，为饮食文化的迅速发展提供了物质条件。明代小说《金瓶梅词话》提到西门庆家宴中的菜肴珍馐不下三四百种，大小酒宴名目甚多，有的食品为前代所罕见，如燕窝、鱼翅等。

商品经济的发展刺激了人们各种生活享受的欲望，随着明代理学的式

① 袁宏道著、钱伯城笺校：《袁宏道集笺校》（上），上海古籍出版社1981年版，第205页。

微，世风趋于奢靡快乐，而启蒙思想中个性主义的发展，更鼓动人们放纵欲望，追求人生的快乐和享受，并形成了一股不可扼制的社会思潮。表现在饮食文化上，富豪之家追求穷奢极欲，带动整个社会追求炫耀宴饮享受。如明正德时大臣宴会，常动辄双数百金。万历时张居正的一餐饮食，牙盘上食味已超过百品，可他还是认为无下箸之处。

富庶的江南更是崇尚奢华，即使是民间的日常宴饮，也极为奢侈、精致，以下描述的是明末清初苏州地区民间饮食宴会之风的历史流变：

> 肆筵设席，吴下向来丰盛。缙绅之家，或宴官长，一席之间水陆珍羞，多至数十品。即士庶及中人之家，新亲严席，有多至二、三十品者，若十余品则是寻常之会矣。……崇祯初始废果山碟架，用高装水果，严席则列五色，以饭盂盛之。相知之会则一大瓯而兼间数色，蔬用大铙碗，制渐大矣。顺治初，又废攒盒而以小磁碟装添案，废铙碗而蔬用大冰盘，水果虽严席，亦止用二大瓯。旁列绢装八仙，或用雕漆嵌金小屏风于案上，介于水果之间，制亦变矣。……及顺治季年，蔬用宋式高大酱口素白碗而以冰盘盛漆案，则一席兼数席之物，即四、五人同席，总多馂馀，几同暴殄。康熙之初，改用宫式花素碗……然而新亲贵客仍用专席，水果之高，或方或圆，以极大磁盘盛之，几及于栋。小品添案之精巧，庖人一工，仅可装三、四品，一席之盛，至数十人治庖，恐亦大伤古朴之风也。[①]

从中可见，明清苏州饮食已经超出口腹之欲的简单要求，从美食到美器都极为讲究。不同的菜肴、果品要用不同的容器盛载，并且讲究色彩搭配，追求美观和精致，体现出日常生活的审美化要求。对饮食享受的追求，从上层官僚到下层市井，无不热衷，甚至追求超出个人消费能力的排场和享受。《乌青镇志》记载市井之家的宴席："万历年间，牙人以招商为业。初至，牙主人丰其款待，割鹅开宴，招妓演戏，以为常。"[②] 即使是普通人家，宴会上也都以昆曲侑觞，可见当时风气。

在明代人本主义思潮影响下，江南饮食文化以浓郁的人文色彩呈现出

① 叶梦珠著、来新夏点校：《阅世编》卷九，上海古籍出版社1981年版，第193页。
② 转引自刘志琴：《晚明史论：重新认识末世衰变》，江西高校出版社2004年版，第261页。

新的人生情趣,表现为追求自在适意的人生享受。如苏州的茶肆酒坊:"水槛风亭大酒坊,点心争买鳝鸳鸯。螺杯浅酌双花饮,消受藤床一枕凉。"诗中的"大酒坊"在城内长洲县境,唐时有富人建水槛风亭,酿美酒延客,酒价颇高。吴俗呼小食曰"点心",夏日市卖卤子肉面,配以黄鳝丝,名曰"鳝鸳鸯";三伏茶坊,以金银花菊花点汤,名"双花饮"。

明清时期,由于商品经济的发展及江南手工艺的进步,人们对餐具容器也极为考究。明奸相严嵩的家产被籍没,抄出的餐具中仅筷子一项,计有金筷2双、镶金牙筷1110双、镶银牙筷1009双、象牙筷2691双、玳瑁筷10双、乌木筷6891双、斑竹筷5931双、漆筷9510双,可见其钟鸣鼎食的盛况,也可看出当时食器材料和制作上的奢华。

烹饪技艺到了明清也有了相当的发展。煎、炒、蒸、煮、烤、炖、腌,各种烹调之法都已运用娴熟,并进一步追求食物色、香、味、形、声方面的尽善尽美。仅从《金瓶梅词话》所见,就有炒、炖、熬、煎、烧、蒸、卤、爆、炙等多种制作方法,储存、加工的食物其品种也胜于前朝。明万历时南京有所谓"七妙"的精馔,薤可照面,饭可打擦台,馄饨汤可注研,湿面可穿结带,饼可映字,醋可作劝盏,寒具嚼着惊动十里人。可见当时烹饪技艺水平之高超。

享用食物的过程也被赋予了闲情逸致。如吃螃蟹,《明宫史》记载宫廷的螃蟹宴:"凡宫眷内臣吃蟹,活洗净,用蒲包蒸熟,五六成群,攒坐共食,嬉嬉笑笑。自揭脐盖,细细用指甲挑剔,蘸醋蒜以佐酒。或剔胸骨,八路完整如蝴蝶式者,以示巧焉。"① 以剔蟹骨像蝴蝶形作消遣,这就超出饮食本身,成为一种文化性的娱乐活动。

明清时期与饮食实践相对应的是,美食家及美食理论大量涌现。最能反映饮食水平的综合性著作有《易牙遗意》《饮食绅言》《遵生八笺·饮馔服食笺》《闲情偶寄·饮馔部》,以及《菽园杂记》《升庵外集》《明宫史》的饮食部分。撰写饮食方面的文章也被视为文人风雅,《觞政》(袁宏道)、《茶说》(屠隆)、《闲情偶寄》(李渔)等都是名士之作,享誉一时。

① 转引自刘志琴:《晚明史论:重新认识末世衰变》,江西高校出版社2005年版,第263页。

二、文人食文化的精神内涵

饮食作为文人生活享受的基本内容，作为江南文人日常文化的重要组成部分，在文人阶层出现了许多迥异于其他阶层的特点。

（一）美食成为"乐生"的内容

明中后期，文人把追求美味和声色看作人生真正的快乐，"食、色，性也"，也反映了当时新兴市民的呼声。袁宏道等知识分子勇敢地冲破理学的樊篱，猛烈抨击传统的说教，宣扬快乐人生，风动一时。这种叛逆精神还曲折地表现为某些文人学士放荡不拘的生活形态，许多文人或以狂狷或以放荡自诩，但都以嗜好美味为乐事。文人对饮食及相关的事物注入了巧思，体现出工艺美学的思想。如对饮食器具的质地、造型、纹饰、规格精益求精，极力追求艺术与实用相统一的美。如明高濂制作的一种山游提盒，其总高一尺八寸，长一尺二寸，入深一尺，式如小厨。下留空，方四寸二分，以板闸住，作一小仓，内装酒杯六、酒壶一、箸子六、劝杯二。上空作六格，如方盒底，每格高一寸九分。以四格，每格装碟六枚，置果肴供酒觞。又二格，每格装四大碟，置鲑菜供馔箸。外总一门，装卸即可关锁，远宜提，甚轻便，足可供六宾之需。这种提盒的最大特点是轻便实用，造型小巧玲珑、功能齐全，尤其适合野外旅游。整个器物设计措置有度，结构精密，本身就是一件欣赏价值颇高的工艺品。

（二）美食成为人生"情趣"的途径

用美食寄寓生活情趣的思想，在明清诗文中多有体现。如《琅嬛诗集》中有《咏方物》36首，其对各种食物造型和色彩的描写，使普通的食物也充满了诗的意味，如咏鲥鱼："鳞白皆成液，骨糜总是脂。"咏皮蛋："雨花石锯出，玳瑁血斑存。"咏蚕豆："蛋青轻翡翠，葱白淡哥窑。"处处洋溢着浓郁的生活艺术化的情趣。

明清江南文人对食品的制作也融入了艺术趣味。如清冒辟疆《影梅庵忆语》描述一代名妓董小宛的高超厨艺，鸡鸭鱼肉一经她的烹饪，"火肉久者无油，有松柏之味；风鱼久者如火肉，有麋鹿之味。醉蛤如桃花，醉鲟骨如白玉，油鲳如鲟鱼，虾松如龙须，烘兔酥雉如饼饵，可以笼而食之。"董小宛腌的菜能使黄者如蜡、碧者如若，蒲藕笋蕨、鲜花野菜、枸蒿蓉菊之类，无不采入食品，芳旨盈席。文人们将对生活点滴的发现和惊

喜熔注到普通食物中，在食物中发现人生的情趣和美，在饮食中追求高雅蕴藉的文化品位。

美食与美器统一是中国饮食文化的一个重要方面。清袁枚指出食器关键要与食物和谐，追求适宜：

> 古语云：美食不如美器。斯语是也。然宣、成、嘉、万窑器太贵，颇愁损伤，不如竟用御窑，已觉雅丽。惟是宜碗者碗，宜盘者盘，宜大者大，宜小者小，参错其间，方觉生色。若板板于十碗、八盘之说，便嫌笨俗。大抵物贵者器宜大，物贱者器宜小；煎炒宜盘，汤羹宜碗；煎炒宜铁铜，煨煮宜砂罐。①

饮食情趣，还体现在非常讲究进餐地点和环境上。要根据花晨月夕、四时风日选择合适的进餐地点，体现了文人对生活的审美化要求，如：冬则温密之室，焚名香，燃兽炭；春则柳堂花榭；夏则或临水，或依竹，或荫乔木之阴，或坐片石之上；秋则晴窗高阁。这样的选择既顺四时之序，又远尘埃、避风日。

（三）饮食思想中所包含的"尊生"伦理观

明清江南文人把饮食保健的意义提高到"尊生"的高度。当时社会上为口腹之欲而发明的一些烹调方法非常残忍，比如活烤鹅鸭、活剥驴皮等。文人从健康和道德两个方面提出了自己的反对见解。明何良俊认为美食必以安身、存身为本。在理论上阐述得比较完备的是明高濂。他认为饮食能养人也能害人，饮食能使人五脏调和，血气旺盛，筋力强壮，但如嗜食不当，有失调理，也会戕害身体，因此主张日用养生务尚淡薄，"勿令生我者害我，俾五味得为五内贼"，只有这样才是得养生之道。这与佛家戒杀生、道家倡素净、儒家重修身一脉相承。从不同角度推崇素食及清淡，成为明清江南文人的饮食时尚。

（四）对"淡味""韵味隽永"的美学追求

从食物的品种排序上来说，高濂将汤水和蔬菜放在前列，而对脯胾肉食则简略言之；李渔则以素食第一为命题，认为饮食之道，脍不如肉，肉不如蔬。冷谦还从养生的角度指出："五味之于五脏，各有所宜，若食之

① 袁枚撰、别曦注释：《随园食单》，三秦出版社2005年版，第16－17页。

不节，必致亏损，孰若食淡谨节之为愈也。"① 素食不仅有利于养生，其本身也是美味。李渔说："论蔬食之美者，曰清，曰洁，曰芳馥，曰松脆而已矣。不知其至美所在，能居肉食之上者，只在一字之鲜。"② 有学者统计，在《闲情偶寄》"饮馔部"中，李渔使用"鲜"字多达36处，其中称物料质地之时鲜9处，其他2处，特指鲜味的有25处，而后来袁枚的《随园食单》记有的"鲜"字有40多处。因此，可以说对淡味和鲜味的再认识与推崇是明代美食思想的一大贡献。明万历年间进士祝世禄在《祝子小言》中说："世味醲酽，至味无味。味无味者，能淡一切味。淡足养德，淡足养身，淡足养交，淡足养民。"③ 把"淡"提升到修身养德高度，这是文人饮食文化与其他阶层饮食文化相区别的一个重要特点。

三、传奇文本中的江南饮食

明清时期江南饮食文化的特点也在贴近生活的昆腔传奇中得到了反映。江南物产丰富，饮食讲究奢靡铺排，食物及食器都极其精美。传奇《明珠记》第三出《酬节》中，端午节户部尚书刘震与家人在后花园水亭上饮酒欢宴。吃的是羊角粽，饮的是琥珀酒，宴席上罗列着天南海北的珍馐美味："上林笋胗甘如肉，南海冰鳞气犹馥，玉盘犀箸寒生指。画堂中，新酒熟，珍馐溢目，娇歌艳舞相催促。相催促，休教日近青山麓。"④

明邵璨《香囊记》第十出《琼林》，展现了为状元及第而举办的官方琼林宴。这出戏通过对话描述了琼林宴的盛况，其中珍馐异品有："翠釜驼峰骨耸，银盘鲙缕丝飞，凤胎虬脯素麟脂，犀箸从教厌饫。""异品朱樱绿笋，香菹紫蕨青葵，五齑七醯与三臡，总是仙庖珍味。"反映了商品经济发展及商品流通便捷下食物种类的丰富多样。此次宴会环境铺设更是极尽奢华，还有红丝翠管、歌舞戏曲来助兴：

【临江仙】只见馥郁沉烟喷瑞兽，氤氲酒满金罍，绮罗缭绕玳筵开。人间真福地，天上小蓬莱。绣褥金屏光灿烂，红丝翠管

① 冷谦编撰、范崇峰校注：《修龄要指》，中国中医药出版社2016年版，第23—24页。
② 李渔：《李渔全集·闲情偶寄》"饮馔部"，浙江古籍出版社1992年版，第235—236页。
③ 祝世禄：《祝子小言》，中华书局1991年版，第8页。
④ 陆采：《明珠记》，《六十种曲》第三册，中华书局1958年版，第7页。

喧阗，琼林潇洒绝纤埃，纷纷人簇拥，候取状元来。①

不少昆腔传奇反映了江南文人饮食文化精致淡雅、追求审美化这一特点。如《长生殿》中《惊变·小宴》一折提到的虽是宫廷饮食，但也反映了江南文人饮食文化中追求淡雅韵味的美学特点：

【北石榴花】不劳你玉手纤纤高捧礼仪烦，子待借小饮对眉山。俺与你浅斟低唱互更番，三杯两盏，遣兴消闲。妃子，今日虽是小宴，倒也清雅。回避了御厨中，回避了御厨中，烹龙炰凤堆盘案，咿咿哑哑，乐声催趱。只几味脆生生，只几味脆生生，蔬和果清肴馔，雅称你仙肌玉骨美人餐。②

三杯两盏淡酒，删繁就简后精致淡雅的脆生生鲜蔬与佳果，食物的淡与剧中人物的情之浓相互对照、映衬。再如明汤显祖《牡丹亭》第十二出《寻梦》，杜丽娘因相思之故闷闷不乐，不思茶饭。春香端来的早膳是"香饭盛来鹦鹉粒，清茶擎出鹧鸪斑，"体现了文人士大夫饮食上清淡、精致的特点。再如第三十出《欢挠》中，杜丽娘与柳梦梅以花果下酒，良夜小酌：

〔生〕费你高情，则良夜无酒，奈何？〔旦〕都忘了，俺携酒一壶，花果二色，在楯栏之上，取来消遣。〔旦出取酒、果、花上〕〔生〕生受了，是甚果？〔旦〕青梅数粒。〔生〕这花？〔旦〕美人蕉。〔生〕梅子酸似俺秀才，蕉花红似俺姐姐。串饮一杯。〔共杯饮介〕

【白练序】〔旦〕金荷，斟香糯。〔生〕你酝酿春心玉液波。拼微酡，东风外翠香红酸。〔旦〕也摘不下奇花果，这一点蕉花和梅豆呵，君知么，爱的人全风韵，花有根科。

【醉太平】〔生〕细哦，这子儿、花朵，似美人憔悴，酸子情多。喜蕉心暗展，一夜梅犀点涴。如何？酒潮微晕笑生涡。待噉着脸恣情的鸣喔，些儿个，翠偎了情波，润红蕉点，香生梅唾。③

① 邵璨：《香囊记》第十出，《六十种曲》第一册，中华书局1958年版，第26页。
② 洪昇：《长生殿》，上海古籍出版社2016年版，第72–73页。
③ 汤显祖著、李保民点校：《牡丹亭》，上海古籍出版社2017年版，第94页。

第三章　春后银鱼霜下鲈——昆曲与江南饮食文化

以蕉花、梅豆下酒，食品简单、清淡，既突出了所处环境的雅致，更突出了人物的高品韵味，特别是凸显了超凡脱俗的美人餐风饮露的遗世风姿。食物、酒在这里既有对人物及情境的烘托意义，"润红蕉点，香生梅唾"等隐晦意象也处处暗示着良宵欢会的缠绵场景。

从传奇的叙述结构方面来看，食物也会成为传奇情节发展的关键物件，如《精忠记》。在这部传奇中，黄柑隐藏着杀害岳飞父子的阴谋，暗含着杀机，也与后面第二十八出《诛心》中道人指着掏空的黄柑话藏机锋，对秦桧进行心理的讨伐相呼应，巧妙地构成了完满的叙事结构。

与锦衣玉食相比，寒酸的一粥一饭更让人心酸，从而感慨命运，感念颠沛困顿中的真情。《琵琶记》中的著名剧出《糟糠自厌》，表现了赵五娘悲苦的生活，具有浓厚的悲剧色彩。开始时婆婆怀疑媳妇背地里偷吃东西，接着目睹媳妇吃糠，因此而羞愧和感动，之后因争吃糟糠而丧命，情节上可谓一波三折。在情感表达上，五娘心里委屈却无处可诉，内敛积郁，有很强的心理蓄势。这一出塑造了五娘善良坚强的性格，也起到了批判、反思社会正统价值观的作用。蔡父发出这样的感叹："天那！我当初不寻思，教孩儿往帝都，把媳妇闪得苦又孤，把婆婆送入黄泉路，算来是相耽误，不如我死，免把你再辜负。"其中两段【孝顺歌】，曲词哀婉，曲调沉痛悲凉，脍炙人口："糠那，你遭砻被舂杵，筛你簸扬你，吃尽控持，好似奴家身狼狈，千辛万苦皆经历。苦人吃着苦味，两苦相逢，可知道欲吞不去。""糠和米本是相依倚，被簸扬作两处飞，一贱与一贵，好似奴家与夫婿，终无见期。丈夫，你便是米呵，米在他方没寻处。奴家恰便似糠呵，怎的把糠来救得人饥馁！好似儿夫出去，怎的教奴供膳得公婆甘旨。"① 食物在这里成为人物形象上的比喻和命运的象征，成为铺陈宣泄情感的最佳凭借。这出戏在昆剧舞台上常演不衰，打动了一代又一代人。与《糟糠自厌》相仿的苦情戏如《易鞋记》第十八出《锄园》，对《琵琶记》借物铺陈、以实写虚的艺术表现手法多有模仿。白玉娘为锄地的丈夫送饭，患难夫妻相见，程鹏举得到慰藉："感伊推食与充饥，胜似炰鳌烹伏鸡。"粗茶淡饭，为丈夫送来的是精神上的支持。在玉娘勇敢的鼓励下，程鹏举最终下决心逃脱牢笼求取功名，以改变困顿的命运。

①　高明：《琵琶记》第二十一出，《六十种曲》第一册，中华书局1958年版，第85、82、83页。

传奇中的饮食描写也容易融入喜剧性轻松科诨内容。在《琴心记》第二十九出《花朝举觞》中,卓父得知相如近日得官,便转变了态度,想献牛酒以交欢:"趁此花朝吉日,特备喜筵,送女归院。"其中,庖丁对饮食制作的描述让人啼笑皆非,这种不配合的态度也是对卓父嫌贫爱富的嘲讽,有调剂戏剧冷热场的作用:

〔净上〕小子是庖丁,茶汤样样精,馒头如石块,索粉似麻绳,猪肺将糖蘸,肝肠用醋烹,一逢霜雪下,肴馔冷如冰。〔外〕咄!这样庖丁,要他何用!〔净〕告相公,这是打发小人家的。若到府中,自有手段。〔外〕怎见得?〔净〕枪戳还魂鹿,刀劙牵命羊。剐鱼先用药,捉狗乃烧汤。鹅掌拖黄拌,鸡毛带粪尝,要知辣手段,一味用生姜。〔外〕不好,打出去!〔众打介〕不好了!禀相公,他口内都含肉,腰间尽带椒,作裙包鸭腿,兜肚塞胡桃,两肋皆藏藕,空臀又夹糕。原来头上发,一半是猪毛。〔外〕有这等事!快不要他。〔净〕饶了这次,小心伏侍。〔外〕也罢,汤水要像模样。〔净应〕汤水要像模样,一味浓盐赤酱。①

四、昆曲舞台上的食戏

舞台上的饮食动作来源于生活,但又带有艺术性夸张。如《琵琶记·吃糠》一段,五娘吃糠噎到,作痛苦状,演员在表演上作用碗敲头的科介。类似砌末的运用,体现了戏曲不似之似的美学追求,在舞台上通过演员生动传神的表演,使观众在戏剧参与的想象中获得了一种艺术上的真实。著名昆剧表演艺术家王传淞先生曾以《刘唐下书》中的食戏表演为例生动地说明了这一点:

……一顶常用的红毡帽,差役常常戴的,在《下书》中把它两头一卷,两边的帽檐一头朝上翻,当猪鼻头,一头往下翻,象耳朵,红毡帽变成一只"刚烧好,滚热沸烫的红烧猪头",让刘唐来吃。……饰刘唐的演员,最初走近"猪头"时,通过眼神和脸上的表情,不用开口,就让观众感觉到这是一只刚烧好的又香又可口的热猪头。刘唐伸出两只手,十指微微张开,嘴里还出一

① 孙梅锡:《琴心记》第二十九出,《六十种曲》第五册,中华书局1958年版,第94页。

声"嘬——"的声音,双手又缩了回来,好象无从下手,又不舍得下手;再闭一闭嘴,咽口馋唾水,免得它流出来。然后又起右手,想先挖下两只眼睛来吃,一碰到猪头,因为刚烧好太烫,手指头又抖又甩,还用嘴去吹,好容易下了手……最后总算捧起来大嚼。观众脑子里也有了充分准备,就眼看着这个嘴馋性急而且胃口奇大的莽汉,捧着一只热腾腾的红烧猪头在吃……这时候,嘴馋的观众也难免要咽口馋唾水。这种神态,这种台上台下通过表演产生了联想之后的感情交流,真是难画难描!要是用道具做一只逼真的猪头,就没有这种效果了,因为做得再象,总没有热气,也没有香味,而且观众会因此分散注意力,看你怎么把"真"猪头吃下去,这就反倒兴味索然。但是,通过那顶红毡帽,观众的心里象是具体感觉到了。[①]

第二节 昆曲与酒

中国文人酒文化历史悠久。从纵酒狂歌的竹林七贤,到"天子呼来不上船"的诗仙李白、"今宵酒醒何处"的柳永,以及"又把桃花换酒钱"的江南才子唐寅等,都使"酒"脱离了本意而具有了雅文化疏狂傲世的内涵,"酒"也因此而成为文人墨客共同的情趣和寄托。无论是纵情狂饮还是对月小酌,也无论是宴请亲朋还是折柳送别,酒对士人增进友谊、宣泄情感以及沟通人际关系都有着特殊功效。

一、明清江南酒文化的发展

明清时期,酿造业、酒文化高度发展,全国美酒品类极多。而当时市酤的江南美酒,以华亭酒、金华酒、苏州三白酒等最有名气。

明清江南一些士人不仅嗜酒如狂,而且对酒文化有深入探究,将酒的品性与人的情致融为一体。清代黄周星所言代表了大多数偏于内敛的知识分子的饮酒心态:"我辈生性好学,作止语默,无非学问。而其中最亲切

[①] 王传淞口述,沈祖安、王德良整理:《丑中美·王传淞谈艺录》,上海文艺出版社1987年版,第163—164页。

而有益者，莫过于饮酒之顷。盖知己会聚，形骸礼法，一切都忘，惟有纵横往复，大可畅叙情怀。而钓诗扫愁之具，生趣复触发无穷。"① 饮酒还表达了追求名士韵致、标榜旷达的文化观念。明清江南一些文人追求个性、率性而为、不拘守法度的气质风度，被社会普遍认可和欣赏。在这样的文化背景下，很多士人日以饮为事，饮则尽醉，醉则狂叫放歌。在明清生活中，酒成了名士的标签。士人往往乐于在"水木佳胜，宾友翕集，声伎杂进，享诗酒谈宴之乐"②。

现实黑暗动荡，文人通常以酒来排解自身际遇的不得志，以发泄内心积郁。特别是明清易代时期，天崩地坼，文人士子寄情诗酒，排解悲愤。八大山人朱耷，甲申国亡，喑哑失声，口不能言，后弃家为僧。"未几病颠，初则伏地呜咽，已而仰天大笑"，"叫号痛哭"，"或鼓腹高歌，或混舞于市，一日之间，颠态百出"。③ 画家陈洪绶也以狂著称："于甲申变后，绝意进取，纵酒使气，或歌或泣，其胸中磊落之慨，托诸诗文，奇崛不凡，翰墨淋漓，绘事超妙，颇自以为狂者，较之颠米，又何让焉。"④

有些文人即使不善饮酒，也以酒作为寄托。袁宏道虽然酒量不大，却喜欢饮酒，而且大谈饮酒之道，并著有以饮酒律令为内容的《觞政》。《觞政》通过酒表达了明清时期江南文人对审美的追求。作者有感于宴集中有些人不讲究饮酒礼节的情况，故而采集古科制定律令，以正饮风。《觞政》共采编了十六条古代聚饮律令，代表了明代士大夫对酒文化的态度和对聚饮的看法，如其中的饮酒"四之宜"提到：

> 凡醉有所宜。醉花宜昼，袭其光也。醉雪宜夜，消其洁也。醉得意宜唱，导其和也。醉将离宜击钵，壮其神也。醉文人宜谨节奏章程，畏其侮也。醉俊人宜加觥盂旗帜，助其烈也。醉楼宜暑，资其清也。醉水宜秋，泛其爽也。⑤

与一般的市井之徒饮酒不同，士人在饮酒交往中更讲究礼和趣。陈龙正讲："君子饮酒，率真量情，文人儒雅，概有斯致。夫唯市井仆役，以

① 黄周星：《酒社刍言》，转引自徐海荣：《中国饮食史》卷5，杭州出版社2014年版，第406页。
② 钱谦益：《列朝诗集小传》丁集下，上海古籍出版社1983年版，第607页。
③ 陈鼎：《八大山人传》，《虞初新志》，河北人民出版社1985年版，第197页。
④ 王璜生：《明清中国画大师研究图书·陈洪绶》，吉林美术出版社1996年版，第231页。
⑤ 转引自徐海荣：《中国饮食史》卷5，华夏出版社1999年版，第149页。

逼为恭敬，以虐为慷慨，以大醉为欢乐，士人而效斯习，必无礼无义不读书者。"① 这也是为了表明士人是区别于其他阶层的。一年之中的春夏秋冬、晴阴风雪，一天之中的晨昏昼夜，不同的景致，不同的对象，都要有不同的节奏与要求，在文人那里，饮酒是良辰美景中的赏心乐事。"醉月宜楼，醉暑宜舟，醉山宜幽，醉佳人宜微酡，醉文人宜妙令无苛酌，醉豪客宜挥觥发浩歌，醉知音宜吴儿清喉檀板。"② 这其中既有对人性率真的追求，更有对闲适生活及人生"韵"味的追求，而这些追求与官僚大贾们讲究铺排、结交同党的功利性追求大相迥异。

明清时期江南手工艺的发展，使酒具更加精良，美轮美奂。何良俊曾往嘉兴访一友人，见其家设客，用银水火炉、金滴漱。是日客有二十余人，每客皆金台盘一副，是双螭虎大金杯，每副约有十五六两重，不由感慨道："此其富可甲于江南，而僭侈之极，几于不逊矣。"到明万历年间，酒器的奢华更是日甚一日，士庶之家，初登仕版，即购犀玉酒器以华宾筵，以象箸玉杯为常，而这些是古代奢淫之主都不敢轻易用的。而明隆庆时的酒杯俱绘男女私亵之状，则反映了市井中人对于情欲的渴望和审美意识的平民化倾向，在一定程度上是对传统道德观念的挑战。

酒道的真谛在于尚真。文士高洁的人格与饮酒的品位相对照。下酒的食品，统称"饮储"："一清品，如鲜蛤、糟蚶、酒蟹之类。二异品，如熊白、西施乳之类。三腻品，如羔羊、子鹅炙之类。四果品，如松子、杏仁之类。五蔬品，如鲜笋、早韭之类。以上二款，聊具色目。下邑贫士，安从办此。政使瓦盆蔬具，亦何损其高致也。"③ 这是对一味豪奢、重物质、轻机趣的反拨，是一种超越物质，对简单而丰富的精神境界的追求，是一种审美的态度。文人对饮酒的环境也有要求，如棐几明窗、时花嘉木、冬幕夏荫、绣裙藤席等。净、静、境，是环境要求的三个层次。"净"是对物态环境的要求；"静"是主观心态的要求；而"境"凸显的是天人合一，人与自然美好的对应，是内心化的自然，是主观心灵对客体环境的投射，反映出明代士人的精神追求和潇洒自如的生活态度。

伴随着饮酒之风的则有掷骰、投壶、行酒令之类劝酒、助兴游戏。在

① 阮葵生：《历代笔记小说大观·茶舍客话》，上海古籍出版社2012年版，第478页。
② 袁宏道著、钱伯城笺校：《袁宏道集笺校》（下），上海古籍出版社1981年版，第1416页。
③ 袁宏道著、钱伯城笺校：《袁宏道集笺校》（下），上海古籍出版社1981年版，第1421页。

当时，虽掷骰、猜拳等劝酒之举极为流行，但文人多不屑为之。黄周星在《酒社刍言》中提出，饮酒要"合欢"和"合礼"，反对"弃礼而从野，舍欢而觅愁"，为此他提出了三戒："戒苛令""戒说酒底字""戒拳哄"。明清文人酒宴上的酒令，不仅是以助酒兴的工具，更是文化的产物。如《红楼梦》中多次提到妙趣横生的牙牌令、诗令等，体现了明清时期酒令文化的发展程度。明末浙江画家陈洪绶曾制作一种纸牌，其法为选《水浒传》人物四十人，绘制成酒牌四十张，牌上注明饮法，行令时依牌上所标饮酒。这些酒令游戏富含文化气息，既活跃了气氛，又避免了酒筵中种种粗俗的劝酒习俗，符合士大夫文人饮酒追求的雅趣。

江南文人们还喜好去酒楼戏馆等公共空间聚会。酒楼门口有衣冠鲜丽的侍者招呼客人，酒楼内有美酒佳肴、歌妓舞女，还有专供文人雅客饮酒题诗的诗牌。钱泳在《履园丛话》中记载了清代苏州戏馆的宴席：

> 其暴殄之最甚者，莫过于吴门之戏馆。当开席时，哗然杂还，上下千百人，一时齐集，真所谓酒池肉林，饮食如流者也。尤在五、六、七月内天气蒸热之时，虽山珍海错，顷刻变味，随即弃之，至于狗彘不能食。①

一方面，酒池肉林、暴殄天物的场景说明了经济发达下江南社会的奢靡风尚；另一方面，从"上下千百人"齐集苏州戏馆，也可见江南文人及普通百姓于宴会上欣赏昆曲的习惯及对昆曲的狂热。

二、传奇文本中的酒

传奇作家与酒也结下了不解之缘。传奇作家陆采累举不第，于是尽弃功名，日夜与好友剧饮，以歌呼为乐。戏曲作家们以诗酒声伎自娱，放浪形骸，傲视礼法。《彩毫记》的作者屠隆任青浦知县时，广交吴越间名士，泛舟置酒，以仙令自许。在京任礼部主事期间，屠隆饮酒狎妓，放浪形骸，因招人非议，被弹劾落职。罢官后，屠隆还具袍服头踏，呵殿而往金陵名妓寇文华家，次日"六院喧传，以为谈柄"②。

① 钱泳撰、孟裴校点：《履园丛话》（上），上海古籍出版社2012年版，第129页。
② 沈德符：《万历野获编》卷二十六，中华书局1959年版，第676页。

(一) 传奇中的酒文化

明清传奇中,关于酒、酒具、酒令、饮酒环境及礼仪等的描写,展现了江南酒文化的特点及文化内涵。以酒为人生寄托的思想也反映在了明清传奇中,如《明珠记》第一出《提纲》开宗明义:

【圣无忧】〔副末上〕人世欢娱少,眼前光景流星,青春不乐空头白,老大损风情,喜遇心闲意美,更逢日丽花明,主人情重须沉醉,莫放酒杯停。

【南歌子】清新乐府唱堪听,遏云行,凤鸾鸣,宫怨闺愁,就里诉分明,掩过西厢花月色,又拨断琵琶声。佳人才子古难并,苦离分,巧完成。离合悲欢只在眼前生,四座知音须拱听,歌正好,酒频倾。①

文人们在看透世事变幻后悠然处之,以酒为媒介享受人生此在、及时行乐的人生观和艺术观。在酒中超越、升华人生,有着儒、道思想的双重根基。《明珠记·提纲》【南歌子】也指出,戏曲、"乐府""琵琶"等艺术与酒同样具有排解人生苦难、提升人生境界的作用。

在汤显祖《牡丹亭》第三十九出《如杭》中,石道姑沽的是"状元红",修辞上运用双关,预示柳梦梅将状元高中。

〔净提酒上〕"路从丹凤城边过,酒向金鱼馆内沽。"呀,相公、小姐不知:俺在江头沽酒,看见各路秀才,都赴选场去了。相公,错过天大好事。〔生旦作忙介旦〕相公,只索快行。〔净〕这酒便是状元红了。

【小措大】〔旦把酒介〕喜的一宵恩爱,被功名二字惊开。好开怀这御酒三杯,放着四婵娟人月在。立朝马五更门外,听六街里喧传人气概。七步才,登上了寒宫八宝台。沉醉了九重春色,便看花十里归来。

【前腔】〔生〕十年窗下,遇梅花冻九才开。夫贵妻荣八字安排,敢你七香车稳情载,六宫宣有你朝拜,五花诰封你非分外。论四德、似你那三从结愿谐,二指大泥金报喜,打一轮皂盖

① 陆采:《明珠记》,《六十种曲》第三册,中华书局1958年版,第1页。

飞来。①

这两段【小措大】曲词，饱含着对美满人生愿景的祝福，语言上先从一到十，再对应从十到一，运用了传统的回文修辞方法，体现了戏曲语言妙趣横生的特点。此外，《红蕖记》第二、四、五出提到了"松醪春"酒，《翠屏山》第十二出提到了"吴江雪酒"，《双鱼记》第十六出提到了"三白酒"，《惊鸿记·太白醉写》中饮的是"西凉佳酿"，《窃符记》第二出《信陵家宴慕侯生》中饮用的是"葡萄酒""蔷薇露"，等等。在《八义记》第三出《周坚沽酒》中，由丑扮演的酒店老板娘王婆性格泼辣："老妇姓王，住在京邦，造下美酒，诸般羹汤，时新果品，炙兔烧羊，百般野味，椒料馨香，馒头搭饼，件件堪尝，出入相府，托庇门墙。"江南小酒店的生活气息扑面而来。酒店提供的酒是苏州酒、秀州酒，苏、秀二州真烧酒，下酒菜是手撕鸡、炕面角、东坡蹄儿②，具有浓郁的江南饮食文化特色。

《琴心记》中有很多与酒有关的戏出。《当垆市中》叙富商之女卓文君在与司马相如私奔后，为家门不容，为了生计抛头露面当垆卖酒，受到无赖的调戏："我只道是金鼎银炉锦绣铛，受用尽千钟美粟。谁承望杏花村却把那青旗矗，枉恨杀倚市人儿红粉辱。这些酒徒无赖，欲待骂绝了他，又恐怕生涯断续，只索向瓮头春底埋头哭。"③ 第二十九出《花朝举觞》，卓父得知相如近日得官，经过临邛，便欲献牛酒以交欢和好："趁此花朝吉日，特备喜筵，送女归院。"④ 酒在剧中频频出现，把一段琴挑春心、当垆卖酒的才子佳人爱情演绎得丝丝入扣。

饮酒器具——酒杯，有时会作为情节中的重要道具出现。如《秣陵春》通过酒杯及杯中之影，联系起素昧平生的两个人，引发了一段相思与爱情。剧本构思更加玄妙，洋溢着浓厚的浪漫主义色彩。第九出《杯影》中，展娘饮的是洪梁美酒，"缥青香若下，玉醴泛宜城"（若下酒、宜城酒皆指美酒）；用的是徐适留下的白玉杯，杯在匣中，展娘拿出杯子摩挲赞叹："你看蜀锦湖绵，重重衬裹；犀牌钿匣，事事精工。似这等润泽光

① 汤显祖著、李保民点校：《牡丹亭》，上海古籍出版社 2017 年版，第 123 页。
② 徐元：《八义记》，《六十种曲》第二册，中华书局 1958 年版，第 4、5 页。
③ 孙梅锡：《琴心记》，《六十种曲》第五册，中华书局 1958 年版，第 56 页。
④ 孙梅锡：《琴心记》，《六十种曲》第五册，中华书局 1958 年版，第 94 页。

莹，不知经许多摩挲爱惜。"展娘由玉润光洁的杯子联想到养在深闺的自己，不仅怀春自怜："比似我黄展娘呵，碧玉破瓜，瑶英待嫁，肌理空夸白璧，杵臼未捣玄霜。今日将此杯回环玉手，倾倒琼浆；几时得花底传筯，尊前索笑？好不冷落人也！"展娘左思右想，把盏沉吟："向酒杯中瞥眼，羞见粉郎招。"① 这段唱词细腻地描摹了展娘惊喜交加的心态。而在苏州作家李玉的传奇《一捧雪》中，杯子成为贯穿全剧始终的线索和关键，其关目有《送杯》《搜杯》《杯圆》等，通过祖传九世的玉杯一捧雪的真假离合展开离奇曲折的故事。似雪玉杯，映照出正邪忠奸、世间百态，塑造刻画了以身代死的义仆莫诚、刚烈机智的小妾雪艳、无耻小人汤勤等一系列人物形象，展开了从上层官吏到下层平民的广阔社会图景，体现了作者对戏曲情节和结构高超的架构能力。

明人的饮酒佐欢用具有楸枰、高低壶觥、筹骰子、古鼎、昆山纸牌、羯鼓、冶童、女侍史、鹧鸪沈、茶具（以俟渴者）、吴笺、宋砚、佳墨（以俟诗赋者）等，这些用具说明文人注重饮酒雅趣，将饮酒视为恬逸闲适之生活情趣的一个组成部分。如《三元记》第七出《饯行》中，在送别的长亭，剧中人吟诗饮酒，要求各报角色："赞得好者免饮，赞得不好者罚酒三杯。"反映了当时文人行雅令饮酒的社会风气，并诙谐地讽刺了当时的不良世风：

〔净〕……如今脚色已定了，各要自家赞四句诗，赞得好者免饮，赞得不好者罚酒三杯。也依着冯陈褚卫说去。〔生〕学生冯海舟，在外做客，自赞曰：若做经纪，贼心便起，贱买贵卖，损人利己。阳货曰：为富不仁矣，为仁不富矣。〔众〕赞得有道理，只是没了歪诗韵，免饮。〔外〕学生陈笔耕，教书先生。自赞曰：坐着一片冷板，生涯四季束修，消尽平生之壮气，结成童稚之冤仇。子曰：温故而知新，可以为师矣。〔众〕道得十分有理致，只是没有了扫愁帚。免饮。〔小生〕学生褚种杏，是卖药郎中。自赞曰：药依方撮，脉用手按，有活人之心，而无活人之手段。无死人之心，而有死人之手段。书曰：若药不瞑眩，厥疾不疗。〔众〕赞得甚脱俗，只是没有人间禄，免饮。〔净〕列位

① 吴伟业：《秣陵春·杯影》，《明清传奇鉴赏辞典》（下），上海辞书出版社2004年版，第851-852页。

都说过了,如今轮该学生了,休见笑。〔众〕不敢。〔净〕学生是算命先生,号卫冰月。自赞曰:推造虽是死法,讲命自有活套,科举之后一宿,秋收之时又到。子曰:不知命无以为君子也。①

饮酒要讲究礼节,即使夫妇对饮也是如此。《邯郸记·云阳》一场,前半部分写卢生与夫人在家中饮酒欢畅,后半部分则如晴天霹雳般,卢生被诬,绑赴云阳市,正要被开刀问斩之时圣旨到,改为充军。这里的酒宴设计是作为卢生荣华富贵的表征,与后来的飞来横祸做对比,寄寓了作者富贵无常、人生如梦的思想。

(二) 酒在传奇内容、情节关目上的作用

与饮酒有关的明清传奇作品有《醉乡记》《椒觞记》等。舞台上常演的用酒或醉酒作为剧中主要情节的传统折子戏更是多不胜数,如《贵妃醉酒》《醉打山门》《醉打蒋门神》《武松打虎》《监酒令》《刘伶醉酒》《斩黄袍》《打金砖》《太白醉写》《浔阳楼》《温酒斩华雄》等,其中有些是昆曲剧目,有些则是从昆腔传奇中衍变出来的。

1. 塑造人物性格

明屠隆《彩毫记》第二十出《乘醉骑驴》塑造了酒仙李白的形象。剧中李白的事迹,一方面是据史传杂记铺叙,另一方面则更多地融入了作者自身的经历和遭遇,借李白来表现自我,体现了明清一部分江南文人共通的恃才傲物的精神。明吕天成《曲品》中就说:"《彩毫》,此赤水自况也。"明徐复祚也说:"先生才高名盛,当时所忌,登仕者无几,辄以讹误被斥,踯躅吴、越间,声酒自放,憔悴以死,何类青莲之迍邅乎?《彩毫》之作,意在斯欤?"②《彩毫记》寄托了作者的身世之感。现实中,屠隆束发谈艺,好雕虫之技,求长生之术,年轻时也渴望建功立业,"长乃好奇节,任侠里中行"。"泰山重然诺,蝉翼千金轻。"屠隆饮酒狎妓、放浪形骸、被弹劾落职等经历,与李白何其相似。《乘醉骑驴》一出成功地刻画了李白豪放任达、倜傥不群的性格。李白"以牡丹一咏,得罪宫闱",为避祸辞职离京,一上场就高唱:"一解金鞍辞辇道,驴背斜阳好。野旷碧天高,凉风飒飒吹秋草",天高云淡的疏朗景致,衬托出李白挣脱名利羁

① 沈寿卿:《三元记》,《六十种曲》第二册,中华书局1958年版,第17-18页。
② 聂付生:《浙江戏剧史》,电子科技大学出版社2013年版,第272页。

绊后身心自由的欢畅心情。

在看透了残酷现实及统治阶级的翻云覆雨后，李白决定"急忙里收缰早，猛回头浪花中拿将柁牢"，他向往"还寻当时茅屋，旧日鱼竿，桃花流水，桂树山坳，虚飘飘一往孤云不可招"的无拘无束田园生活。这里的"醉"是对生活常态的打破，是天才喷薄激情和宣泄不羁灵魂的出口。李白"不复可以仁义羁绁"的通脱叛逆形象，折射了明代江南个性解放的时代思潮。

2. 推动情节发展

酒能使人兴奋、愉快、增加勇气，也能给人造成痛苦和灾祸。在昆曲舞台上，因醉酒而误事，酿成不可弥补的憾恨的戏有不少。由于喝醉了会失去理智、昏迷不醒，于是就出现了不少将人灌醉而生发的戏剧情节，如昆曲《刺虎》《渔家乐》（亦名《金针刺梁冀》）等剧中均有这类情节。在昆剧《雷峰塔》中，白素贞就是因为饮了雄黄酒现出原形，才有了后来的"惊变""盗草""金山寺""断桥""合钵"等一系列悲剧性情节。

在有些戏中，饮酒、醉酒虽然不是贯穿全剧的主要情节，却是剧中某一片段的关键性细节。如明沈自晋《翠屏山》第八出《戏叔》，通过劝酒，潘巧云对石秀进行一步步的试探、调戏、引诱。剧中人物的内心活动十分丰富，潘的热情和石秀的彬彬有礼、不为所动形成强烈对比。最后，石秀拂袖离去，"看正旦下"，表现出对潘巧云行为不轨的鄙薄，而潘巧云因无功而返、丑态百出，不禁又羞又恼。这段戏成功刻画了两人的性格特征和心理状态，极富戏剧张力。《戏叔》也因此成为明清以来甚为风行的一出折子戏，在舞台上常演不衰。

3. 抒写胸中情愫

酒特别适合抒发历史兴亡之感，如《浣纱记》第一出《家门》：

【红林擒近】〔末上〕佳客难重遇，胜游不再逢。夜月映台馆，春风叩帘栊。何眼谈名说利，漫自倚翠偎红。请看换羽移宫，兴废酒杯中。①

"劝君更进一杯酒，西出阳关无故人"。离别的酒，能推进戏剧的气氛，更何况是生离死别。《同窗记》中《山伯千里期约》一折，即《楼台

① 梁辰鱼：《浣纱记》第一出，《六十种曲》第一册，中华书局1958年版，第1页。

会》,是全剧中的重场戏,描写梁山伯和祝英台同窗三载,朝夕相处,情深谊厚,后山伯千里相访,由于错过约期,英台已被其父许配他人。酒在剧中推动了情节的发展,一步步加深了人物的情绪。英台不忍将婚变之事告诉梁兄,强抑内心的悲痛,设宴置酒殷勤款待,直"饮得月落灯残,瓮干杯罄",仍不罢休,又借行酒令频频把盏劝饮,想要借酒消愁,一醉方休。山伯知道真相后,想要抗争却又无处抗争。祝英台:"俺这里揾着相思泪,勉强奉君。你那里揾着相思泪,勉强相吞。"又举着酒杯发誓:"我将此酒对天滴地盟下誓来。祝英台若果是亏心负义,七孔皆流鲜血,望天天鉴此情!"两个人立下了"今生未得同鸳枕,南柯梦里握雨携云,九泉终久重相会,再世相逢议此亲"的爱情誓言。① 《西厢记》中的酒同样让人如鲠在喉,难以下咽。崔老夫人请张生赴宴,强迫莺莺以"妹妹"身份向张生敬酒。老夫人赖婚,为崔张爱情设置了障碍和波澜。张生本以为会抱得美人归,不料却遭遇晴天霹雳,情感上大起大落,既悲又愤。而莺莺那里则是:"一杯闷酒尊前过,低首无言自摧挫,不甚醉颜酡。"真可谓"一种相思,两处闲愁",剧中人通过酒来尽情宣泄姻缘无果、命运无常的愤懑。

三、昆曲舞台上的醉

尼采在《强力意志》中谈到审美状态中的三种主要因素:性冲动、醉和残酷。尼采把醉视为一切审美行为的心理前提和最基本的审美情绪,甚至把性冲动和残酷都包括在醉的范畴之内。"醉"在心理上引发的幻觉,能使人感觉愉悦。作为审美状态的醉则包含着喜悦、痛苦、崇高、创造、生命意志的永恒肯定等因素。西方一直以来有着酒神文化传统,而对于相对内敛的中国人来说,醉也是非常态下情绪及生命力的释放,蕴含着多种审美心理及要素,具有对现实的超越性。

(一)昆曲舞台上的醉戏

醉态,是一种超越生活常态的表现,因此有"酒后吐真言""酒壮英雄胆"之说,酒能使仇敌握手言欢,也能惹起祸端。在昆曲舞台上,通过醉,能更充分地展现人物的性格、情感,揭示其常态下被遮掩的本性及精

① 佚名:《同窗记·山伯千里期约》,《明清传奇鉴赏辞典》(上),上海辞书出版社2004年版,第209—215页。

神。如在《长生殿·惊变》中，杨贵妃的醉有不同的层次，醉，使杨贵妃更加百媚千娇：

〔生〕我这里无语持觞仔细看，早只见花一朵上腮间。〔旦作醉介〕妾真醉矣。〔生〕一会价软哈哈柳軃花欹，软哈哈柳軃花欹，困腾腾莺娇燕懒。

【南扑灯蛾】态恹恹轻云软四肢，影蒙蒙空花乱双眼，娇怯怯柳腰扶难起，困沉沉强抬娇腕，软设设金莲倒褪，乱松松香肩軃云鬟，美甘甘思寻凤枕，步迟迟，倩宫娥挽入绣帏间。①

一方面，醉可以增加戏剧的喜剧性色彩。如昆剧传统剧目《醉皂》，本是明传奇《红梨记·咏梨》中不起眼的一个片段，后经艺人加工，成为一出诙谐的独立小戏《醉皂》。剧本词句经后人改写，与原本略异，这种改编就是围绕"醉"字下功夫的。府尹钱孟博命皂隶陆凤萱邀请赵汝州饮酒赏月，赵因与谢素秋有约不肯赴饮，陆已酒醉不知其意，因而与赵纠缠不清，闹出许多笑话。在舞台上，演员的动作、念白妙趣横生，令人捧腹，昆剧丑角的艺术特色在其中得到了充分发挥。《水浒记》第五出《发难》，演出本易名为《刘唐》，剧中刘唐饮酒而醉，与酒保互诨，非常热闹风趣，该出戏至今仍常演。

另一方面，醉有利于更好地展现人物性格。在《太白醉写》中，李白借着酒劲写诗，明褒暗讽杨贵妃，捉弄高力士，可以说是痛快淋漓，表现了李白的不惧权贵、恃才自傲。昆剧传统剧目《醉打山门》，简称《山门》，为清传奇《虎囊弹》之一出。写鲁智深在五台山出家后厌恶寺院生活，一日下山闲游，遇卖酒人，夺酒豪饮，醉后打坏山门，大闹五台山，其师智真遣之下山。这出戏通过主人公醉酒后的一系列言行，塑造了鲁智深豪侠莽撞的形象，人物活脱如生。曲词豪放飞扬，尤其是【寄生草】一曲，"漫拭英雄泪，相随处士家。谢恁个慈悲剃度莲台下。没缘法，转眼分离乍；赤条条，来去无牵挂。那里去讨烟蓑雨笠卷单行？敢辞却芒鞋破钵随缘化？"② 有回肠荡气、一唱三叹之妙。此外，昆曲舞台上常演的醉戏还有《鸣凤记》中的《醉易》等。

① 洪昇：《长生殿》，浙江古籍出版社2016年版，第62页。
② 汪协如：《缀白裘》第3册，中华书局1930年版，第265页。

（二）醉戏的表演

醉有不同种类，有微醺、真醉、佯醉，借酒撒疯，有春风得意，也有借酒浇愁愁更愁。如何表演不同人物不同情况下、不同程度的醉，需要演员认真体验生活，揣摩角色的身份、性格和心态。在不断的舞台实践中，昆剧积累了丰富的醉戏表演经验。如《红梨记·窥醉》中小生的醉戏，通过小生醉后吐露真情，谢素秋的猜疑也得以冰释：

（小生巾帻，作醉态，脸喜心忧式，上）好月色也！小生旅馆无聊，为友人招饮而去，不觉大醉，带月而归。咳，有甚心情吃这酒、看这月也！此间已是书房，且进去咱。最是分明夜，翻成黯淡愁。玉人在何处，素魄影空留。（叹介）

【江头送别】（生）肩儿上担不起相思积疴，口儿里咽不下玉液金波。何当闷酒樽前过？怪不得到口颜酡。

（老旦、小旦虚上听介）（生）我那素秋素秋呵，今晚怎生着小生睡得去也？

【五韵美】（生）这相思何时可？颤巍巍竹影窗前堕，眼朦胧疑是玉人过。园亭寂寞，怎熬得更长冷落。天那！但得个团鸾梦梦见他，纵然是一霎欢娱，也了却三生证果。

夜已深矣，且安排睡去。正是：美人隔秋水，落月在高楼。〔叹介〕素秋那，怎生发付赵汝州也！〔下〕（老旦、旦上）〔老旦笑介〕素娘何如？我老婢这双眼睛那里得看差了人！我说赵解元是个有情的，不听见么？①

这段唱词生动地展现了酒后的赵汝州脸喜心忧、恍惚晕眩以及心事重重的心理状态。他在醉后吐真言，尽诉无限相思之苦。而门外窥视的小旦通过动作、神态细腻地描摹了其由爱生疑、由喜到痴、到怜的心理状态。

艺术源于生活，却高于生活。昆曲表演虽是模仿生活，却剔除掉了生活中繁庸的部分，程式化、诗性化地再现了生活，从而达到了美的境界。如昆剧演员历来很少演出整本《惊鸿记》，但因为观众喜爱李白，赞赏其不阿权贵的精神，《惊鸿记·醉写》一出才以其独特的艺术魅力从整本戏中独立并流传下来。《缀白裘》也只收了《惊鸿记》里的《醉写》一折。

① 徐复祚、袁于令：《明清传奇选刊·红梨记·西楼记》，中华书局1988年版，第47页。

昆剧"传"字辈演员周传瑛曾谈到在昆剧舞台上如何表现李白的醉。在表演上，他提到最重要的是要掌握表演李白的独特身段，其中有六个"三"，即：三态，三醉，三咏，三呼，三辱，三笑。下面是他对李白喝醉酒后步态的分析：

> 步，且不说舞台艺术的美感要求演员在台上需要"行如篷"了，就是在生活中，任何人走路总是右手左足、左手右足地次第运动，方得平衡均匀。哪有人在生活中走路"一顺边"的呢？偏偏就是这出戏里的李白，他的步子是抬左脚动左手，起右脚动右手，同起向落"一顺边"的。再者，人走路总是向前走，虽偶尔也有向后退的，但哪有人在行走时象螃蟹那样横爬的呢？偏偏又是这出戏里的李白，他是侧步横行，欲进又止的。碎步在别的戏里也有（如《探庄》中的祝小三等），但李白走得却和别的戏不同，他的步子不是竿棱出角，而是松软圆柔，一副清疏狂放、豪迈飘逸的样子。这种步态是表现李白醉态的，但更重要的是必须从摇摇晃晃、歪歪斜斜、踉踉跄跄、行行止止的醉态中，表现出李白这个人物孤标傲世的性格特征。①

这出戏中的身、步、眼对传统的昆曲程式要求来说，都是出格的表演。正因为出格，才会使观众获得审美上的新鲜感，从而更加吸引人。但其特定的情境"醉"，既在意料之外，又在乎常理之中，这就对演员的表演提出了更高的要求。周传瑛提到在具体表演方面必须切实做到两点：一是表演出格的动作，必须以非常扎实的规范动作为根底。要出神入化，掌握出格表演的神韵，即所谓"入乎内方能化乎外"。二是李白出格的"三态"，看似极其松弛狂放，实际上演员在表演时却是非常提劲持韧的，要"外松内紧"，只有这样，才能在狂放的外形中透出李白清逸的神韵。如果只顾外形上的松弛而没有内在的蕴气含神、提劲持韧，那松就成了散，弛也就成了垮。②

除了在舞台上通过表演呈现醉外，有的演员在酒醉时的表演也很出神入化，并被传为佳话。《鸾啸小品》卷三《醉张三》记录了演员醉酒时的

① 周传瑛口述、洛地整理：《昆剧生涯六十年》，上海文艺出版社1988年版，第146页。
② 周传瑛口述、洛地整理：《昆剧生涯六十年》，上海文艺出版社1988年版，第147页。

表演：

> 张三，申班之小旦。酷嗜酒。醉而上场，其艳入神，非醉中不能尽其技。……观其红娘，一音一步，居然婉弱女子，魂为之销。吴人苦相留，刘君亦舍去。其领班为吴大眼，以余能赏音，犹喜《明珠记》，厌梨园删落太甚，合班十日，补完传奇。以张三为无双，作余满意观，愧未能以千金报之。①

这是对某一男旦色艺的评价。醉酒不光平添了他的妩媚艳丽，而且其"非醉中不能尽其技"，也是令人啧啧称奇。

第三节　昆曲与宴饮

昆腔传奇中有大量的宴饮戏，而在酒宴上表演昆曲，昆唱侑觞是明清时期昆曲存在的主要形式。佐宴侑觞这一特殊表演方式，影响了昆曲的内容、形式及美学特点。

一、昆曲中的宴饮

昆腔传奇中的宴饮，是明清时期生活宴饮的反映。宴饮戏对于烘托戏剧气氛、塑造人物形象、结构全剧等都有重要作用。

（一）宴饮戏的类型

明清传奇中的宴饮戏非常多，如《长生殿·酒楼、小宴》《占花魁·酒楼》《党人碑·酒楼》《翠屏山·酒楼》《连环计·大宴、小宴》《白罗衫·请酒》等。按照剧本中酒宴的功能来分，大致有如下几种：

1. 伦理性

传统文化中，往往通过酒这个媒介来表达对父母的祝福，如《牡丹亭》第三出《训女》中，"进三爵之觞，少效千春之祝"："【玉山颓】〔旦进酒介〕爹娘万福，女孩儿无限欢娱。坐黄堂百岁春光，进美酒一家天禄。祝萱花椿树，虽则是子生迟暮，守得见这蟠桃熟。"② 宴饮的伦理性最典型地表现为寿宴。通过寿宴，剧中主要人物纷纷上场亮相，借此介

① 潘之恒著、汪效倚校：《潘之恒曲话》，中国戏剧出版社1988年版，第136页。
② 汤显祖撰、吴书荫校点：《牡丹亭》，辽宁教育出版社1997年版，第4页。

绍人物及其相互关系。如《荆钗记》第三出《庆诞》,在"一点祥光现紫薇,匆匆瑞气蔼庭帏,齐簪翠竹生春意,共瑶饮卮介寿眉"的特定情境下,通过老外唱念,使观众对剧中人物及其相互关系有了初步了解:

【高阳台】〔外上〕兔走乌飞,星移物换,看看鬓发皤然。嗣息无缘,幸生一女芳年,温衣饱食堪过遣,赖祖宗遗下田园,喜一家老幼平安,谢天周全。

〔鹧鸪天〕华发萧萧鬓若霜,老来无子实堪伤,箕裘事业谁承继,诗礼传家孰绍芳。闲议论,细思量,欲将一女赘贤良。流行坎坷皆前定,只把丹心托上苍。老夫姓钱名流行,温城人也。昔在鸿门,忝考贡元,衣冠世裔,时乖难显于宗风。阀阅名家,学浅粗知乎礼义。不幸先妻早逝,只存一女,年方二八,欲招王十朋为婿,以继百年。自愧再婚姚氏,幸喜此女能侍父母。正是子孝双亲乐,家和万事成。今日是老夫贱诞,聊备蔬酒,少展良辰。①

寿宴,作为"礼"的外化仪式,最能体现中国传统儒家文化重视家庭,对忠孝两全的要求。在《琵琶记》第二出《高堂称寿》中,酒寄寓着人生的团圆和安宁。"春花明彩袖,春酒泛金瓯。""正是夫妻和顺,父母康宁。""为此春酒,以介眉寿。""最喜今朝春酒熟,满目花开如绣。""愿岁岁年年,人在花下,常斟春酒。"酒宴的平和安宁抒发了传统伦常中对子孝妻贤、忠孝两全的希冀,展现了每个人物的性格,表达了各自的祝福和心愿。蔡父要求伯喈上京取应,"倘得脱白挂绿,济世安民,这才是忠孝两全";蔡母只希望在桑榆暮景的晚年能"早遂孙枝荣秀";蔡伯喈希望高堂长寿,"惟愿取百岁椿萱",在父母和爱妻身边过清淡安闲的日子;五娘希冀与夫君白头偕老、恩爱静好。② 每一个人的愿望和初衷都是那么合情合理,但就是这一次寿宴,打破了夫妻厮守、父母长久的最朴素简单的人生幸福,拉开了整出戏不可挽回的悲剧的序幕。这是人生的悖论,是美好初衷与悲剧结果的悖离,是那个时代读书人的悲剧。本设想"名登高选,衣锦还乡,云情雨意",谁料到"骨肉一朝成拆散,可怜难

① 柯丹丘:《荆钗记》,《六十种曲》第一册,中华书局1958年版,第4、5页。
② 高明:《琵琶记》,《六十种曲》第一册,中华书局1958年版,第2-5页。

舍拼"。"虽可抛两月之夫妻,雪鬓霜鬟,竟不念八旬之父母,功名之念一起,甘旨之心顿忘。"① 这出酒宴戏铺垫出整部戏的悲剧氛围,加深了对个体命运的深刻思考和对忠孝的历史反思。

伦理性宴饮模式在传统戏曲结构上具有重要作用。传奇的开头往往是欢宴、赏花等情节,这种模式看似俗套,却有其特定作用,即交代人物及其关系,铺陈祥和团圆的气氛,对剧中情节矛盾、波折的展开起到酝酿和铺陈作用。随着情节的发展,开始时的这种圆满被打破,但到最后又会形成新的圆满,从而构成一个首尾相扣的环状结构。这种结构符合中国观众的欣赏习惯及审美心理。

2. 春花秋月

明清时期讲究生活的文人喜欢赏花饮酒,玩月高歌,这种生活方式也体现在昆腔传奇作品中。人世间春花秋月、良辰美景都可以举盏遣兴消怀。《窃符记》第二出《信陵家宴慕侯生》中,花事正佳,筵席赏玩,酒香氤氲,一派欢乐景象。饮的是大王派人送的葡萄酒,"曲糵,倾一盏流霞喷雪",还有如姬派人送来的蔷薇露,"冰洁,似仙掌露华莹澈。泻金盆不羡,兰膏飞沫。清冽,这鼻观氤氲,胜百和炉中香夜爇"。唱词对美酒从色、香、味等方面进行了细致描摹。②

同样是对花饮宴,不同人物表现出截然不同的精神气质,宴饮在这里成了人物塑造的典型环境。《精忠记》第二出《赏春》,岳飞夫妇赏春饮酒,"丽日开晴,和风扇暖,春来景物偏奇","当此际骨肉团圆,莫负却韶光明媚"。一方面家国安宁、际遇明时,"边庭上烽火无警,朝野内干戈橐戢";一方面夫妇和谐,"奕叶传芳,好儿孙箕裘相继"。但同时岳飞不忘居安思危,春花秋月中仍能保持敏锐与清醒:"国祚雍熙,时和岁稔,居安岂可忘危。宝剑长磨,忠肝义胆谁敌。直待要扫荡胡尘,方遂我平生豪气。"③ 而《鸣凤记》第十三出《花楼春宴》里,严嵩、严世蕃父子因陷害忠良得逞,置酒万花楼上,请赵文华、鄢懋卿同饮。奸臣小人得意之形与后文他们的最终下场形成了对比,在观众的心理上形成了蓄势,此时愈快乐,彼时除恶扬善才会愈加大快人心。酒宴上"杯擎红玛瑙,酒泛绿

① 高明:《琵琶记》,《六十种曲》第一册,中华书局1958年版,第19页。
② 张凤翼:《窃符记》,《明清传奇鉴赏辞典》(上),上海辞书出版社2004年版,第312 - 314页。
③ 无名氏:《精忠记》,《六十种曲》第二册,中华书局1958年版,第3页。

第三章　春后银鱼霜下鲈——昆曲与江南饮食文化

葡萄","玉杯慢酌紫霞流","一刻恣风流,黄金直千斗,且姑留美酒,且姑留美酒。待月夕花朝,酣歌依旧"。酒宴上还伴有歌舞昆唱。而丑、净的科白极富喜剧性。赵、鄢二人各有两个爱妾:"一个叫忧人富,一个叫自怕穷。一夜之间,教他轮流伏侍。上半夜忧人富,下半夜自怕穷,岂不受用";"不若小弟,也有两个爱妾,一个叫忘恩,一个叫负义,终日教他侍立在跟前左顾右盼。正是转眼忘恩,回头负义,岂不快活。"① 在讽刺无良小人的同时,活跃了剧场气氛。

"绿蚁新焙酒,红泥小酒炉,晚来天欲雪,能饮一杯无?"雪天同样适合对雪饮宴。对雪饮酒,讲究韵味,如魏晋名士般的风度,氤氲着无限的诗意。如《明珠记》第三十出《雪庆》,王仙客在山中安排酒肴,请古押衙庆赏。"茅舍疏篱,清歌慢酌。""一夜西风酿苦寒,朝来飞玉满林端。推窗四顾失青峦,绮阁红炉如过梦。茅檐村酒且随缘,人生聚散也由天。"推杯换盏间,每个人的心事都被雪点染,在意境中得以抒发。王仙客经历了与无双的分离、家变,感念命运无常,萌生了弃世隐身之念:"残雪生姿,朔风弄巧,剪就一天飞絮。光照金樽,掩映素发堪数。愿山中岁月迢遥,似庭下松筠蹯踞。"采苹虽然嫁给王仙客为妾,却无一日不惦念宫中的小姐无双:"愁觑,点点梅舒,沉沉春信,寂寞一枝难遇,冷入龙楼,有人目断宫宇。似今日闷拨红炉,知何日同斟绿醑。"而古押衙的侠客情怀也在雪宴中得以展现:"不须苦苦嗟吁,论浮生一点空花,打熬得几番寒暑。""金卮倾绿醑,玉屑满庭除,共江梅照映衰颜好。烂醉倒,花前归去徐。"② 酒香中的雪景,寄托抒写了每个人的情思。明吕天成认为其"抒情处有境有情。"

"吴酒一杯春竹叶,吴娃双舞醉芙蓉。"明清文人多以风流自赏,听歌赏曲、饮酒狎妓,成为日常生活,这也反映在昆腔传奇中。《红拂记》第五出《越府宵游》,花园赏月,"吹银笙,鼓瑶瑟,分明世外钧天。开锦帐,启璃筵,疑是壶中福地"。"〔外指旦介〕你把那新打的曲儿唱个。〔旦〕试新声奏商,试新声奏商,杂管更调簧,珠喉转嘹亮。〔合〕看澄波夜光,看澄波夜光,独照华堂,偏宜清赏。"③ 其中描述了珠喉嘹亮、

① 无名氏:《鸣凤记》,《六十种曲》第二册,中华书局1958年版,第55-57页。
② 陆采:《明珠记》,《六十种曲》第三册,中华书局1958年版,第91-93页。
③ 张凤翼:《红拂记》第五出,《六十种曲》第三册,中华书局1958年版,第8-10页。

偏宜清赏的女乐表演及纤腰善舞的舞蹈场面。在《鸣凤记》第十三出《花楼春宴》中，严世蕃唤来自苏州的美人解语花侑觞。美人"绝色无双且善于音律"，吹弹歌舞样样精通。这里的清音慢讴，其实也是剧作家对新声昆曲音乐的描述："【香柳娘】咏新词劝酬，咏新词劝酬，轻开檀口，白家樊素甘低首。转清音慢讴，转清音慢讴，高调遏云头，阳春并先后。"①

3. 悲欢离合

人生际遇难免相逢与分离，这样的动情时刻同样不能没有酒。如《香囊记》第四十一出《酬恩》，剧中人衣锦还乡，在骨肉团圆中饮酒："故友恨飘蓬，兵戈信不通，正是十年劳远别，一笑喜相逢。"又如清初苏州戏曲家朱云从《儿孙福·宴会》，剧作家通过一场酒宴巧妙安排离散多年的三兄弟相聚，使情节紧凑、集中。再如《精忠记》第六出《饯别》："年少昂昂镇武威，随征进殄灭蛮夷。""安居正好同欢悦，忽闻征进成离别。"分离往往安排在欢聚之后，从而衬托出英雄报国尽忠出征的豪情："谈笑取功名，何须别泪零。"② 在《西厢记》第二十九折《秋暮离怀》中，张生赴京，在十里长亭安排下筵席。时值暮秋天气，为"蜗角虚名，蝇头微利"，拆鸳鸯在两下里，渲染出有情人天各一方的深深痛苦与无奈，"未饮心先醉，眼中流血，心内成灰"。下面这支【端正好】情境与意境紧密相融，感情表达细腻婉转：

> 【端正好】碧云天，黄花地，西风紧，北雁南飞，晓来时谁染霜林？多管是别离人泪。恨相见得迟，怨疾归去，柳丝长情惹系，倩疏林挂住斜晖。③

4. 交际性

在中国，饮酒往往被赋予太多的社会性含义，不仅可以体现权力和差等，而且从实用功能来看，除了可以拉近人与人之间的距离，增进友朋情谊之外，还可以缓解矛盾、解决争端。《八义记》即赵氏孤儿故事，是同类戏曲创作中较为符合明清观众价值观念、审美意识的一部剧作。剧叙晋国上大夫赵盾与下大夫屠岸贾之间的正邪忠奸之争。在《张维评话》这一

① 无名氏：《鸣凤记》第十三出，《六十种曲》第二册，中华书局1958年版，第56页。
② 无名氏：《精忠记》，《六十种曲》第二册，中华书局1958年版，第11页。
③ 崔时佩、李景云：《西厢记》，《六十种曲》第三册，中华书局1958年版，第84页。

出里，屠夫人试图缓和矛盾，说服丈夫不要动杀念，于是在后花园安排筵席，请丈夫对花饮酒，并请家奴张维说评话劝解。张维机智幽默，说了个纣王暴虐不得人心的评话，娓娓道来，苦口婆心，希望能劝屠回心转意，没想到反激怒了屠岸贾，在屠夫人的苦苦劝说下张维才没有被杀。这一出酒宴戏，除了刻画了屠夫人的苦口婆心、张维的伶牙俐齿之外，重点突出了屠岸贾暴虐、一意孤行的执拗性格，也为后文奸诈凶残的屠岸贾以自己所养神犬能识反臣的阴谋得逞，酿成赵氏一家三百余口被杀的人间惨剧，做了人物性格上的铺垫。

宴饮有时还是势利小人巴结献媚权贵的好机会。在《鸣凤记》第四出《严嵩庆寿》中，严嵩春风得意，各班人等竭力趋承，尽心倚靠。赵荣江借给严嵩拜寿之机极尽谄媚之能事："差人浇成一对寿烛。外用金皮包裹，雕刻五彩龙凤；内用奇方制度，暗藏外国异香，点上烛时。百鸟皆来，香烟结成'福''寿'二字，岂非无价之宝？又访得他新造一所万花楼，极其华采，至少一条铺单。被我买嘱匠人，量了他尺寸，前往松江打一条五彩大绒单，铺在他楼上，实为曲尽人情，那严东楼岂无所爱？又将上好荆金打一个溺器，用珊瑚宝玉箱嵌，妆点奇异春画，私奉与他。""他家书房内罗龙文，门上牛班头，又各送银一百两，求他为先容之地，亦可谓周到矣。"① 赵荣江为了巴结严嵩，可谓是投其所好，费尽了心机。

酒宴也是酝酿、商议阴谋的场所。在《鸣凤记》第三十一出《陆姑救易》中，严嵩父子欲夺易家地产，设计陷害解元易弘器，通过酒宴布下陷阱，阴谋设计得十分周密：

〔付净〕孩儿定下一计，正要告与爹爹知道，昨已发帖请他。今日饮宴，哄他尽欢沉醉，留在书房歇宿。那时锁着门儿，孩儿房中有个使女秋蓉，颜色颇丑，要他无用，教家奴彭孔，认作妻子。约至三更，先杀易弘器，后杀秋蓉，天明就叫彭孔执两颗首级，到兵马司首告易弘器乘醉佯狂，强奸良妇，并妻杀死。那时彭孔不惟无罪，抑且有赏。那厮一死，田产不患不是我家的。②

① 无名氏：《鸣凤记》，《六十种曲》第二册，中华书局1958年版，第13页。
② 无名氏：《鸣凤记》，《六十种曲》第二册，中华书局1958年版，第126页。

（二）宴饮戏在关目、结构方面的作用

1. 塑造人物性格

在人员聚集的酒宴中，各类人物的性格通过人物之间的冲突得以展现。酒宴不只是欢庆祥和，与道不同不相为谋的人宴饮就不再是享受了，而在宴会上公然怒斥奸臣贼子，则更需要勇气。在《桃花扇·骂筵》中李香君傲视群贵，骂得酣畅淋漓，堪比东汉末年击鼓骂曹操的祢衡。"凤置签名唤乐工，南朝天子春心动。"弘光皇帝荒淫无道，阮士铖之流以传奇献媚。为了取得最佳的演出效果，他在宴会上征选秦淮名妓排练，一面听唱新曲，一面饮酒赏雪，自称风雅："花柳笙歌隋事业，诙谐裙屐晋风流。"李香君骂马、阮辈"出身希贵宠，创业选声容"。而一曲【玉交枝】则把矛头直指迫害东林党人、复社文人的阮大铖："东林伯仲，俺青楼皆知敬重。干儿义子从新用，绝不了魏家种。"① 这一出《骂筵》，情节曲折，剑拔弩张，出人意料，戏剧性很强，丰满了李香君疾恶如仇的性格，为后面情节的发展及香君最后入道做了必要的铺垫。这一出《骂筵》的情节设置对马士英之流作了正面的口诛笔伐，在情节、思想上回答了"三百年之基业，隳于何人？败于何事？消于何年？歇于何地"② 的问题，寄寓着作者孔尚任对明朝灭亡的深沉历史思考。

2. 情节发展的关键

酒宴往往是剧情发展的重要一环，有时甚至是剧情发展的重要转折点。如《千金记》第十三出《会宴》，即《鸿门宴》，作者借酒宴营造了剑拔弩张的气氛。项羽一时优柔寡断，放走刘邦，错失良机，留下后患，一时疏忽铸下大错，成为时局胜负的节点。《连环记·小宴》剧述东汉末年董卓挟天子以令诸侯，其倒行逆施激起朝野的极大义愤，但慑于董卓权势和凶恶残暴的性格，众臣大多忍气吞声，噤若寒蝉。大司徒王允忧国忧民，深知欲除去董卓，必须先拉拢他身边的吕布，离间二人使其不和方可下手。于是，他把一顶镶嵌着明珠的金冠秘密送给吕布。吕布得到金冠，受宠若惊，亲自到王允府中致谢，王允趁机向他施了美人计，让貂蝉在酒宴上勾引吕布，继而与之定情。《小宴》就是王允给董卓和吕布下的一剂致命毒药。

① 孔尚任著、欧阳光校点：《桃花扇》，岳麓书社2002年版，第131－136页。
② 孔尚任著、欧阳光校点：《桃花扇》，岳麓书社2002年版，第2页。

酒宴甚至可以成为年轻男女一见钟情的场所，这在封建社会是很少见的。《娇红记》第三出《会娇》中，申纯与王娇娘在家宴上一见钟情，暗送秋波，频传情愫，正因其情感隐蔽、暗藏，外在冲突内化为心理冲突，场景便更加具有戏剧性张力。

3. 渲染情感，抒情写意

无论是节庆仪式，还是求取功名、穷途末路、迎来送往，欢聚与离别都离不开宴饮。面对良辰美景，抒发胸臆往往以酒为媒介。如《千金记》第十四出《夜宴》，项羽在军中内幕与虞姬喝酒，看歌舞纵情享乐："紫云缊摇动玉连环，虎帐宏开，锦征袍掩映黄金甲。食前富贵，无非鳞脯驼峰；寝内奢华，总是红妆满面。崇居高之地，肆安逸之心，履盛满之阶，偎贪饕之志。谋臣叠足，亚夫尤尊，内嬖多人，虞姬独幸。正是功高思有患，乐极恐生悲。"① 纵酒贪欢，不知居安思危，为英雄末路埋下了伏笔。

昆曲中的罢宴情节，往往用于表现对宴会本身的激烈情绪反应。舞台上至今仍上演的昆剧折子戏《罢宴》，本为杂剧剧本，全称《寇莱公思亲罢宴》，为清杨潮观《吟风阁杂剧》之一。写北宋名臣莱国公寇准任相州节度使，生日之际大张盛宴，豪华异常。府中老妇过廊下，几为蜡烛滑倒，念及寇母在世时家境清苦，培养寇准读书之不易，不觉泪下。寇准因而幡然悔悟，命撤去酒宴。近年，苏州昆剧院有这出戏的演出，老旦唱功扎实，声音浑厚饱满，情感表达真挚感人。明陆采《椒觞记》中也有罢宴情节。《师生宴雪》一出描述陈同甫因金兵入关、宋朝君臣被羁留胡地，因此在丰盛的宴席上罢宴。这出戏曲词豪迈激昂、铿锵有力，令人感奋。

二、昆唱侑觞的生活方式

文人诗酒宴集在江南有着悠久的传统，是江南文化中颇具代表性的文化现象。其中影响最大，几乎是后代文士高雅脱俗风流宴集榜样的，无疑是东晋王羲之会稽山阴的兰亭之会。明嘉靖以来，江南一带由于经济繁荣，水陆交通便利，文人结社及集会更加盛行。当时文有文社、诗有诗社，不但读书人要立社，即使仕女们也结成诗酒文社，提倡风雅，从事吟咏。这些社团或十日一会，或月一寻盟。如当时享有盛名的几社六子，

① 沈采：《千金记》，《六十种曲》第二册，中华书局1958年版，第44页。

"自三、六、九会艺,诗酒倡酬之外,一切境外交游,澹若忘者"①。

(一) 花下一杯酒——昆曲与文人诗酒宴集

昆山腔进入文人、士大夫的宴会有一个过程,是文人审美趣味不断选择的结果:南都万历以前,公侯与缙绅及富家,凡有宴会,小集多用散乐,或三四人,或多人,唱大套北曲。若大席,则用教坊打院本,乃北曲大四套者,中间错以撮垫圈、舞观音、或百丈旗,或跳队子。后乃变而尽用南唱,歌者只一小拍板,或以扇子代之,间有用鼓板者。今则吴人益以洞箫及月琴,声调屡变,益为凄婉,听者殆欲堕泪矣;大会则用南戏,其始止二腔,一为弋阳,一为海盐。今又有昆山,较海盐又为清柔而婉折。②

南曲逐渐取代北曲,昆山腔逐渐胜过弋阳、海盐腔,伴奏上也向清雅方向发展,细腻轻柔、婉折的风格日益受到欢迎。这一戏曲变化过程,在明代兰陵笑笑生的小说《金瓶梅词话》中也多有反映。观演昆曲,成为明清宴饮时盛行的风尚。平常的小宴会一般只用清唱,大型宴会则作大套的戏曲搬演。规模宏大的宴会,有时还会在外面请著名的职业戏班和演员来助兴。明侯朝宗《马伶传》就记述了发生在明末南京的一次大型宴会,这次宴会上有两个当地最有名的戏班同时竞演《鸣凤记》:

马伶者,金陵梨园部也。金陵为明之留都……梨园以技鸣者,无论数十辈,而其最著者二:曰兴化部,曰华林部。一日,新安贾合两部为大会,遍徵金陵之贵客文人,与夫妖姬静女,莫不毕集。列兴化于东肆,华林于西肆。两肆皆奏《鸣凤》,所谓椒山先生者。迨半奏,引商刻羽,抗坠疾徐,并称善也。③

这类文人聚会,一般都与诗、昆唱侑觞有着直接联系。钱谦益《列朝诗集小传》丁集有"金陵社夕诗序",记载了聚会期间文人的唱曲征歌、诗酒风流:

① 杜登春:《社事始末》,转引自谢国桢:《明清之际党社运动考》,辽宁教育出版社1998年版,第7页。
② 顾元起:《客座赘语》卷九《戏剧》,《元明史料笔记丛刊》,中华书局1987年版,第303页。
③ 侯方域著、何法周主编、王树林校笺:《侯方域集校笺》(上),中州古籍出版社1992年版,第267页。

> 海宇承平，陪京佳丽，仕宦者夸为仙都，游谭者指为乐土。弘正之间，顾华玉、王钦佩，以文章立埤，陈大声、徐子仁，以词曲擅场。江山妍淑，士女清华，才俊翕集，风流弘长。嘉靖中，朱子价、何元朗为寓公；金在衡、盛仲交为地主；皇甫子循、黄淳史之流为旅人；相与授简分题，征歌选胜。秦淮一曲，烟水竞其风华；桃叶诸姬，梅柳滋其妍翠。此金陵之始盛也。万历初年，陈宁乡芹，解组石城，卜居笛步，置驿邀宾，复修青溪之社。于是在衡、仲交，以旧老而莅盟；幼于、百谷，以胜流而至止。厥后轩车纷还，唱和频烦。虽词章未娴大雅，而盘游无已太康。此金陵之再盛也。其后二十余年，闽人曹学佺能始回翔棘寺，游宴冶城，宾朋过从，名胜延眺；缙绅则臧晋叔、陈德远为眉目，布衣则吴非熊、吴允兆、柳陈父、盛太古为领袖。台城怀古，爰为文凭吊之篇；新亭送客，亦有伤离之作。笔墨横飞，篇帙胜涌。此金陵之极盛也。①

在这次大型聚会上，文人们听歌赏曲、品评名妓，评选出了当时著名的"秦淮八艳"。除吴中一带之外，其他地区的文人聚会也时时有之，如《列朝诗集小传》丁集"屠隆"条就记载了发生在乌石山（在今福建福州）凌霄台的一次聚会，当时戏曲家屠隆担任祭酒，几个戏班演出助兴，一时观者如堵：酒阑乐罢，长卿幅巾白衲，奋袖作《渔阳挝》；鼓声一作，广场无人，山云怒飞，海水起立。

（二）侑觞佐宴之昆曲

昆曲是明清时期不少文人士大夫排遣消怀的寄托。孔尚任在《桃花扇本末》中云："乙卯除夜，李木庵总宪遣使送岁金，即索《桃花扇》为围炉下酒之物。开岁灯节，已买优扮演矣。其班名'金斗'，出之李相国湘北先生宅。名噪时流，唱《题画》一折，尤得神解也。"另，金埴《不下带编》卷二："总宪李公木庵梛买优扮演，班名'金斗'，乃合肥相君家名部。"② 新岁排演新戏，从除夕到上元只有短短十五天，就完成了从买优到排练、搬演的全过程，从中可见文人对昆曲的热衷程度。

① 钱谦益：《列朝诗集小传》丁集"金陵社夕诗序"，转引自潘群等主编：《江苏通史·明清卷》，凤凰出版社2012年版，第272页。

② 金埴：《不下带编 巾箱说》，中华书局1982年版，第38-39页。

在明清文人的日记、诗文中经常可见佐宴时的昆唱演出活动,其演出场所、剧目、演出情况举例如下(见下表①)。

明清文人日记、诗文中的昆唱演出情况表

传奇作品	演出场所	演出情况	出处
《岳武穆》(《精忠记》)	秦嘉楫家	午往东门饮诞辰酒,凤楼家梨园演《岳武穆》	明潘允端《玉华堂日记》,万历十五年十月二十八日
《存孤记》	顾青宇家	顾青宇家班演出	同上,万历十六年五月二十九日
《连环计》	潘允端次子家	赴二子席,小戏子串《连环》	同上,万历二十六年九月二十五日
《牡丹亭》	吴琨家	同社吴越石(琨)家有歌儿,令演是记,能飘飘忽忽,另翻一局于缥缈之余,以凄怆于声调之外,一字无遗,无微不极	明潘之恒《鸾啸小品》卷三《情痴》
《玉簪记》《浣纱记》《红拂记》	狄明叔新居	狄明叔家班。伎十人,二尤善讴	明胡应麟《少室山房集》卷六四《狄明叔邀集新居,命女伎奏剧,凡〈玉簪〉〈浣纱〉〈红拂〉三本,即席成七言律四章》
《紫箫记》	范允临家		明谢廷谅《薄游草》卷五《范长倩招饮竟日,李闻伯适至,洗盏更酌,复歌〈紫箫〉,赋此》
《金钗记》	王垍家	赴王太学维南名坻席,出歌儿演《金钗》	明袁中道《游居柿录》卷十
《玉合记》	景氏江楼	景氏家班演出	明俞安期《寥寥集》卷十五《景氏江楼观诸姬演〈章台柳〉歌》

① 资料来自潘允端《玉华堂日记》、祁彪佳《祁忠敏公日记》、冯梦祯《快雪堂日记》等,并参考了杨惠玲《戏曲班社研究:明清家班》(厦门大学出版社 2006 年版)第 228 页附表。

续表

传奇作品	演出场所	演出情况	出处
《南西厢记》	米万钟斋	出家伎,再一倾听,尽依本,却以昆调出之。问之,知为仲诏创调。于是耳目之间遂易旧观。介孺云:"米家一奇乃正在此,不如是不奇矣。"	明范景文《文忠集》卷九《题米家童》诗序
《周娘揭调》	周中甫家静寄轩		明冯梦祯《快雪堂日记》卷四,万历十八年十月十九日
《玉簪记》	俞坞兴福寺	陈妙常甚佳	同上,卷五,万历十九年二月十八日
《琵琶记》	榆绣园	(范)长倩开筵相款,徐滋冒家乐至,演出甚可观	《快雪堂日记》卷十,万历二十六年九月二十日
《春闱催赴》	冯梦祯家中	诸姬亦奏曲于内	《快雪堂日记》卷十三,万历三十年四月初三
《昙花记》	烟雨楼	同一天日、夜各演一次,夜半散席	《快雪堂日记》卷十三,万历三十年九月初十
《鸾钗记》	厅堂	在吴中可当中驷	《快雪堂日记》卷十三,万历三十年九月十九日
《金花女状元传奇》	王锡爵家园	家乐	《快雪堂日记》卷十三,万历三十年九月二十日
《义侠记》	吴文倩家	吴徽州班演。旦张三者,新自粤中回,绝伎也	《快雪堂日记》卷十三,万历三十年九月二十五日
《玉合记》	吴文仲宅	易他班,便觉损色	《快雪堂日记》卷十三,万历三十年九月二十七日
《麒麟记》	沈二官宅	吕三班作戏	《快雪堂日记》卷十三,万历三十年十月二十八日
《香囊记》	凌濛初兄弟家	吕三班作戏	《快雪堂日记》卷十三,万历三十年十一月初八
《明珠记》	姚善长家	屠氏梨园演	《快雪堂日记》卷十三,万历三十年十一月二十三日

续表

传奇作品	演出场所	演出情况	出处
《双珠记》	包鸣甫家	屠氏梨园演	《快雪堂日记》卷十三,万历三十年十一月二十六日
《北西厢记》	屠园	屠氏梨园演	《快雪堂日记》卷十三,万历三十年十一月三十日
《姜诗传奇》	旧厅	余观未至半,俱入妙境,以倦欲卧不及,竟观已夜半矣	《快雪堂日记》卷十四,万历三十一年正月十五
《琵琶记》	冯梦祯家中	阿韦作赵五娘,犹有十年前徐氏堂中风气	《快雪堂日记》
《惊鸿记》	屠冲旸园		《快雪堂日记》卷十五,万历三十二年五月初三
《北西厢记》	包涵所宅	马湘君三姊妹从涵所家优作戏,颇可观	《快雪堂日记》卷十五,万历三十二年六月初六
《拜月亭》		倪三串《拜月亭》,闺情楚楚,逸调回飙。寝丘之封非欺我也。此真吴儿第一长技	《快雪堂日记》卷十五,万历三十三年正月二十三
《千金记》	四负堂	主客之情甚畅	《祁忠敏公日记》之《山居拙录》,崇祯十年九月十八日
《望湖记》	祁外父家		同上,《役南琐记》,崇祯六年五月二十日
《李丹记》	其舅家		同上,崇祯八年五月二十一日
《双串记》	吴二如家		同上,《归南快录》,崇祯八年五月十七日
《梅花记》	友人家	赴张劬思、柴云倩、洪星卿、严公威招	同上,崇祯八年五月二十一日
《空函记》	家中	邀余心涵、王峨云、吴二如酌	同上,崇祯八年五月二十二日
《秋箫记》	庞稚龙家		同上,崇祯八年五月二十三日
《宵光记》	王峨云家	同席为余心涵	同上,崇祯八年五月二十四日

续表

传奇作品	演出场所	演出情况	出处
《南柯记》	家中	冯弓间来,同予作主,邀张劭思等	同上,崇祯八年五月二十五日
《黄孝子记》(南戏剧本)	家中	优人搬演生动,能使观者出涕	同上,崇祯八年五月二十八日
《江天暮雪》	玉莲亭	施淡宁邀酌,观女梨园演数出	同上,崇祯八年六月初八
《百顺记》	家中	邀荆璞严、王云岫酌	同上,崇祯八年八月十四日
《鹊桥记》	家中	为老母诞日,来贺者共举素酌	同上,崇祯八年八月十九日
《龙珠记》	家中	祝老母寿	同上,崇祯八年八月二十日
《千祥记》	家中	老母观戏,予闭户读书,不及观	同上,崇祯八年八月三十日
《绣龙记》	家中	祀神演剧	同上,崇祯八年九月初一
《麒麟记》	友人家	赴金楚畹、余武贞酌	同上,崇祯八年九月初二
《画中人》	家中	优人演	同上,崇祯八年十一月二十六日
《双红记》	张宗子(张岱)宅	与陶虎溪同邀林自名公祖	同上,崇祯八年十二月十二日
《水浒记》	家中	奉老母	同上,崇祯八年十二月十三日
《投梭记》	家中	邀王云岫、王云瀛及潘鸣岐小酌	同上,《林居适笔》,崇祯九年正月初十
《幽闺记》	寓山家中	晚燃灯,以卮酒奉老母观戏	同上,崇祯九年正月十一日
《水浒记》	砺园	偕介子、宗子、许公祖	同上,崇祯九年正月二十八
《鸳鸯棒记》	德公兄家	德公兄以嫂寿日设酌,午后观优人演剧	同上,崇祯九年二月十八日
《西楼记》	友人家	赴王云岫、王云瀛及潘鸣岐席	同上,崇祯九年三月十二日

续表

传奇作品	演出场所	演出情况	出处
《花筵赚》	碧园	赴朱仲含、昆仲招饮，后步海塘，遂游朱士服之碧园，再举酌观剧	同上，崇祯九年三月十六日
《五桂记》	小隐山	赴钱麟武、钱德舆招，登小隐山，观剧	同上，崇祯九年四月初三
《拜月记》	家中	邀朱仲含叔起同陈章侯来，举酌，演《拜月记》，席半游寓山，及暮乃别	同上，崇祯九年九月十一日
《白兔记》	外舅家	家族过继仪式，举酌延族，予预焉，观剧	同上，崇祯九年十月初三
《鹔钗记》	德公兄家		同上，《山居拙录》，崇祯十年二月二十四日
《红丝记》	张岱不二斋	枫社雅集	同上，崇祯十年五月二十四日
《玉麟记》	介园	林自名公祖招饮	同上，崇祯十年八月二十六日
《浣纱记》	家中	席半偕谈于紫芝轩，更余始散	同上，崇祯十年八月二十九日
《惊鸿记》	祁家世经堂	邀林自名公祖	同上，崇祯十年九月初九
《四元记》	徐檀燕席		同上，崇祯十年十月二十三日
《双飞神记》	寓山	田兄有成亦自燕京来晤	同上，崇祯十年十一月初二
《绿袍记》	家中		同上，崇祯十年十一月初三
《万寿记》	家中		《祁忠敏公日记》之《自鉴录》，崇祯十一年正月初十
《金雀记》	王云岫家	观小优演《金雀记》，于夜方散	同上，崇祯十一年正月二十二日
《黄孝子记》	寓山	与蒋、钱、张三兄小酌	同上，崇祯十一年正月二十六日

续表

传奇作品	演出场所	演出情况	出处
《连环记》	寓山	午间邀蒋、齐等小酌	同上,崇祯十一年正月二十七日
《彩楼记》	祁家	吴云甫举酌,就予家演戏	同上,崇祯十一年正月二十九日
《石榴花记》	家中	举酌,演《石榴花记》,子夜方别	同上,崇祯十一年二月初十
《香囊记》	寓山	泊暮陪云甫戏酌	同上,崇祯十一年四月二十二日
《望湖亭记》	家中	民俗乞巧节,演戏奉老母	同上,崇祯十一年七月初七
《绣襦记》	四负堂	老母携诸媳亦至,午后小憩,再观演《绣襦记》	同上,崇祯十一年七月初八
《孝悌记》	家中	同蒋安然归,观优人演《孝悌记》数出	同上,崇祯十一年八月二十日
《寻亲记》	家中	午后为老母演戏奉神	同上,崇祯十一年九月二十四日
《牧羊记》	王云岫家		同上,崇祯十一年十月十三日
《浣纱记》	王遂东家	(较正式的场合)请监台梁公祖,观《浣纱记》	同上,崇祯十一年十月二十六日
《摩尼珠戏》	家中	奉关神(宗教风俗)	同上,崇祯十一年十一月一日
《湖门庙记》	社庙	放舟湖门,饭于社庙	同上,崇祯十一年十一月九日
《银牌记》	程钟律家		同上,崇祯十一年十一月二十八日
《霞笺记》	倪鸿宝家	归途遇雪	同上,崇祯十一年十二月十五日
《鞭琴记》	祁家	族人有借予家堂宇演戏者,观《鞭琴记》	同上,崇祯十一年十二月十七日

续表

传奇作品	演出场所	演出情况	出处
《白梅记》	宗祠	于宗祠给赡族银。老母演戏谢神,督工之暇观《白梅记》	同上,崇祯十一年十二月二十一日
《孝悌记》	潘鸣岐家	赴岁会	同上,《弃录》,崇祯十二年正月二十三日
《双忠记》	寓山	奉神	同上,崇祯十二年正月二十四日
《摩尼珠记》	家中	奉老母	同上,崇祯十二年正月二十五日
《鸾钗记》	家中		同上,崇祯十二年正月二十六日
《红叶记》	王峨云家		同上,崇祯十二年正月二十八日
《金印记》	祁家	午后设戏奉神,演《金印记》	崇祯十二年七月初二
《浣纱记·采莲》	钱德舆家	尽出家乐,合作《浣纱》之《采莲》剧	同上,崇祯十二年十月十四日
《荆钗记》	家中	演戏奉老母	同上,崇祯十二年九月十七日
《疗妒羹》	张永年家中		同上,《癸未日历》,崇祯十六年九月二十九日
《十错认》《摩尼珠戏》《燕子笺》	阮大铖家	阮氏家班演出	明张岱《陶庵梦忆》卷八
《绣襦记》	龙幼玉家	供顿清饶,剧演《绣襦》,我辈消受一夜,不知山人忙却几昼矣。座中杨邦彦,年六十余,欲挥数百金买歌伎	明萧士玮《萧斋日记》,崇祯八年九月十六

续表

传奇作品	演出场所	演出情况	出处
《蟾宫操》	程镳家	小序云:"庚寅(1650,作者注)秋,璋诣白州谒见。八月之望,夫子命十二红演以娱客。"诗云:"歌声缭月夜,舞影乱花丛。""一行歌扇冷,小队舞罗空。翘袖初回雪,樱裙乍御风。""曼态无双艳,芳名十二红。"	《中国古典戏曲序跋汇编》第三册,陶璋《题十二红排演〈蟾宫操〉传奇》小序
《万里圆》	王巢松家中	大人七十,于正月中旬豫庆,召申府中班到家,张乐数日	《王巢松年谱》清顺治十八年
《南西厢记》	侯方岳堂中	"南归前一日,侯氏堂中观演〈西厢记〉,七年前余初至梁园,仲衡为我张筵合乐,即此地也。"	《全清词》顺康卷第7册陈维崧《金菊戏芙蓉》
《桃花扇》	宋荦漫堂	"侯生仙去宋公存,同是梁园社里人。使院每闻歌一阕,红颜白发暗伤神。"注:"往余客宋中丞幕,每有家宴,辄演此剧。"	《中国古典戏曲序跋汇编》第三册吴陈琰《桃花扇题词》
《千金记》	梁清标家	词中注:"时妆扮淮阴侯故事。"	清尤侗《百末词》卷二【鹊桥仙】《席上戏赠女伶文玉》
《南西厢记》	俞锦泉家	绛烛摇光酒气春,小红来去逗腰身。生怜薄悻元丞相,肠断东风记《会真》	清吴绮《林蕙堂全集》卷二二《俞锦泉招观女乐,席间得断句十首》其二
《桃花扇》	田舜年家	楚地之容美……其洞主田舜年,颇嗜诗书。……每宴必命家姬奏《桃花扇》,亦复旖旎可赏	《中国古典戏曲序跋汇编》第3册孔尚任《〈桃花扇〉传奇本末》

1. 演出功能

宴会上的演剧活动，一般是文人自己家班或别人家班（携乐）侑觞，有时还会请外面的职业戏班来演出。演出主要集中在寿宴、升迁、送行、乔迁新居、文人雅集、祭祀等场合进行。其功能如下：

寿诞演剧。如《快雪堂日记》中，沈二官为内人生日设席款客，冯梦祯参与活动，当时是吕三班作戏，演《麒麟记》。《麒麟记》一名《双烈记》，明张四维所作传奇，演韩世忠、梁红玉故事。

丧期演出。《金瓶梅》中曾多次记载演戏款待吊客。《快雪堂日记》中有"轻舟入西门，毕蔡氏之吊。主人张乐相款，夜半归舟"的记载。

送行演剧。清方世举诗："半部清商十小伶，后先丝竹《牡丹亭》。"在这次送行中，朋友程午桥家班演出其自创传奇《后牡丹亭》为方世举送行。

社交功利性演出。如明末清初阮大铖以家班演剧求昭雪、翻案，并求取功名和官职。"周延儒被召，阮大铖以家优来演自己所作《赐恩环》传奇，跪泣求昭雪。延儒以'逆案难翻，而君意中人为谁？'大铖以马士英对，遂于戍籍起为凤阳总督。"① 在家班主人中，能自制传奇文本并亲自指导演出，注重打磨，追求艺术上的尽善尽美，在这一点上，阮大铖是极其突出的。与其同时代的陈维崧的看法具有代表性："金陵歌舞诸部甲天下，而怀宁歌者为冠，所歌词皆出主人。"张岱也如是评价："阮圆海家优讲关目，讲情理，讲筋节，与他班孟浪不同。然其所打院本，又皆主人自制，笔笔勾勒，苦心尽出，与他班卤莽者又不同。"②

以剧会友。文人雅士自创传奇并在宴集上搬演，既可以展现自己的作品，又可以在交流中获得反馈。同声相吸，同气相投，知音之间的艺术分享和交流，属于更高层次非功利性的艺术交往。宴会上，文人之间形成良好的观演参与和互动，既是对演员表演的促进，提高了其昆曲表演水平，同时也有利于剧作家对作品的内容、语言、声韵等进行完善。明代戏曲作家王九思在创作了新戏《沽酒游春》后，就曾设宴请李开先欣赏：

渼陂设宴相邀，扮《游春记》。开场唱【赏花时】，予即驳

① 焦循：《剧说》卷五，《中国古典戏曲论著集成》（八），中国戏剧出版社1959年版，第195页。

② 张岱：《陶庵梦忆》卷八，《陶庵梦忆·西湖梦寻》，岳麓书社2016年版，第94页。

之曰:"'四海讴歌百姓欢,谁家数去酒杯宽',两注脚韵走入桓欢韵。"因请予改作"安、干"二字。至"唐明皇走出益门镇",予又驳之曰:"平声用阴者犹不可取,况用'益'字去声乎?"复请改之。上句乃"太真妃葬在马嵬坡",拘于地名,急无以为应;若用"夷门",字倒好,争奈不曾由此去耳。因戏之曰:"非是王渼陂错做了词,原是唐明皇走错了路。"满座大笑,扮戏者亦笑,而散之门外。①

李开先本身也是戏曲作家、理论家,他在宴席上对该戏字韵提出的意见,王九思都悉心采纳,宾主、演员尽欢。而"有诗才,明声律"的曹寅召集江南名士,盛宴洪昇,在宴席上与洪昇认真探讨、推敲《长生殿》传奇的声律节奏,其态度极为执着、诚恳:

> 昉思之游云间、白门也,……时督造曹公子清寅,亦即迎致于白门。曹公素有诗才,明声律,乃集江南北名士为高会。独让昉思居上座,置《长生殿》本于其席,又自置一本于席。每优人演出一折,公与昉思雠对其本,以合节奏。凡三昼夜始阕。②

正是这些懂行的观众,促使宴会主人或剧作主人在剧本、演员、服装、舞台布景等方面精益求精。拥有商业性质戏班的李渔在演出选剧时就充分考虑到了宴席中高层次观众的要求:"吾论演习之工而首重选剧者,诚恐剧本不佳,则主人之心血,歌者之精神,皆施于无用之地。使观者口虽赞叹,心实咨嗟,何如择术务精,使人心口皆美之为得也。"③

2. 演出剧目

不同的宴集场合上演的剧目自然也就不尽相同。明末陶奭龄《小柴桑喃喃录》提到了表演场合与表演剧目的关系:

> 余尝欲第院本作四等。如四喜、百顺之类,颂也,有庆喜之事则演之;五伦、四德、香囊、还带等,大雅也,八义、葛衣等,小雅也,寻常家庭宴会则演之;拜月、绣襦等,风也,闲庭

① 李开先:《词谑》,《中国古典戏曲论著集成》(三),中国戏剧出版社1959年版,第278-279页。
② 金埴著,王湜华点校:《不下带编 巾箱说》,中华书局1997年版,第136页。
③ 李渔:《李渔全集·闲情偶寄》,浙江古籍出版社1992年版,第67页。

别馆、朋友小集或可演之。至于昙花、长生、邯郸、南柯之类，谓之逸品，在四品之外，禅林道院皆可搬演，以代道场斋醮之事。①

从前表已知明清文人宴饮时昆曲演出剧目的大致情况。按题材类型来分，侑觞昆曲大致有以下几种类型（同时附带介绍当时一些常演剧目的题材等情况）：

1）才子佳人剧

《牡丹亭》《玉簪记》《西厢记》《霞笺记》等才子佳人剧，主要围绕才子佳人的悲欢离合展开故事情节。宴集中常演的《麒麟记》又名《双烈记》，明张四维作，《六十种曲》收录，剧叙宋妓女梁红玉与名将韩世忠的故事。《画中人》，明吴炳作传奇剧本，剧中书生庚启得华阳真人所赠美女图，呼名七日，美女自画中下来与他成婚，庚开棺后使其复生。这部剧本的情节、结构、意境大多模仿汤显祖《牡丹亭》。明徐复祚传奇剧本《投梭记》，剧叙东晋文人谢鲲与妓女元缥风相爱，鸨母用纺织机的梭子击落谢的牙齿，并把元卖给江西客人，后谢鲲奉命率兵攻灭钱凤，并与元缥风重聚。这类才子佳人戏，感情表现委婉、细腻，唱词缠绵动听，妆扮靓丽，有很好的舞台效果，非常适合宴集的环境和氛围。

2）历史侠义剧

历史剧、侠义剧在思想内容上往往突出"忠""义"等伦理价值观，反映了中国传统社会的主流意识形态。兴观群怨的戏剧及文学教化观念，影响了文人士大夫创作及欣赏昆剧的深层艺术心理。《浣纱记》《桃花扇》等历史剧，拓宽了传奇的表现内容，给以儿女情长见长的昆剧增添了厚重的历史内容。历史剧往往借古讽今，使观者在欣赏时获得对当前社会现实的共鸣。文人对以奇取胜的侠义剧，如《明珠记》也颇推崇。明代浙江胡应麟十分欣赏《明珠记》的演出，他在诗中写道："朱门何事滥吹竽，玳瑁筵开系白驹。是处云霞联赵璧，频年风雨泣隋珠。华名第一归仙客，高价无双得丽姝。美酒十千拼尽醉，共将行乐赋《山枢》。"②

侠义剧流行主要有两个原因。一是侠义的形象，甚至超现实的力量，

① 转引自容世诚：《戏曲人类学初探：仪式、剧场与社群》，麦田出版社1997年版，第12页。
② 转引自赵山林选注：《历代咏剧诗歌选注》，书目文献出版社1988年版，第143页。

满足了人们打破平庸生活的渴望，体现了普通人的幻想，激起了文人士大夫行侠济世、超越此在束缚、获得自由的内心渴望。二是"义"本身具有的正义精神与人性光辉。孔子说："君子以义为上。"（《论语·阳货》）孟子更是说："生亦我所欲也，义亦我所欲也，二者不可得兼，舍生而取义者也。"（《孟子·告子上》）在历史发展中，"义"的内涵不断加深并泛化，其中融入了民众在现实中渴望见义勇为、除暴安良、扶持和实现正义的情感寄托。如《八义记》剧中正必胜邪、得道多助的坚定信念，以及程婴、公孙杵臼、韩厥等人侠肝义胆和自我牺牲的精神，令观者感慨激奋，"义"作为中国传统社会极为推崇的道德规范在剧中被极大张扬。从这个角度说，《八义记》这类侠义剧是中国传统伦理型文化孕育出的作品，其折射出的崇高、永恒的人性美光辉，是难以被符号化和磨灭的。

3）伦理苦情戏

对苦戏的偏爱，是因为苦难中蕴涵着坚忍向上的精神，具有打动人心的力量，使观者获得悲剧体验，在精神上得到升华。同时，苦戏往往以善良、正义战胜邪恶，以大团圆作为美满结局，这种善恶因果有报的观念满足了观众的欣赏心理，能够使观众获得情感上的释放和愉悦。

其中，宣扬忠孝节义的昆剧有《琵琶记》《孝悌记》《寻亲记》等。中国是伦理本位社会，重人伦，因此有着鲜明价值判断、贴近生活的伦理戏非常受欢迎。节、孝是这类戏的主题。如宣扬孝的《黄孝子传》，全名《王（黄）孝子寻母》或《黄孝子千里寻母记》，又名《节孝记》，南戏剧本。叙述宋末黄觉经五岁时遭兵乱与母失散，后为寻母奔走二十八年，终于相见。全剧主要颂扬黄母的守节和黄觉经的尽孝。一些文人甚至完全图解生活，使戏剧成为节孝观念的传声筒，如明高濂传奇《节孝记》。上卷节部《赋归记》，下卷孝部《陈情记》。剧写陶渊明归隐事迹，意在标榜陶渊明的气节操守。作品参考了陶渊明本传及其诗作，第八出将陶渊明《归去来辞》谱成【北双调新水令】套曲。《陈情记》写李密夫妇孝祖的故事，剧终张华称颂李密说："先生纯孝，夫妇同心，警世醒俗，大益风化。"[1] 这两部作品彰明节孝，也表现出高濂对官场、世情的不满。

一些剧作把伦理价值判断与生动的生活细节结合起来，塑造了成功的

[1] 古本戏曲丛刊编刊委员会：《古本戏曲丛刊初集·节孝记》，古本戏曲丛刊编刊委员会影印，北京图书馆藏，第160页。

典型形象，尤其是对苦情戏的挖掘，使戏剧具有打动人心的情感力量。《彩楼记》，南戏《破窑记》的明代改编本，故事与杂剧《吕蒙正风雪破窑记》相同。剧叙富家女刘千金掷彩球选中穷秀才吕蒙正为婿，因而同父亲决裂，被赶至破窑居住。后吕蒙正中状元，父女和好。南戏着重描写刘的贫苦生活，多迷信成分。其中《赶斋》《泼粥》（即《评雪辨踪》）等出，细节描写生动、感人，各剧种改编演出较多。

4）世态剧

由于这类世态剧贴近现实生活，因此也颇受文人宴会欢迎。如嘲讽妒妇的《狮吼记》、写苏秦故事的《金印记》等。《金印记》，南戏剧本，元末明初苏复之作，明高一苇改编为传奇剧本。剧中战国苏秦未得官时受尽人轻视，做丞相后家人又百般奉承，反映了世态的炎凉。明清商品经济萌芽，人的社会地位受时代的影响变化剧烈，利益成为人们行为的重要驱动力。因此，反映社会中趋炎附势等现实的世态剧很容易引发人们共鸣。再如美化多妻制度的明传奇《金雀记》。剧叙晋潘岳貌美，每出行必遇女子掷赠果品，某次在果品中得到金雀一双，因而与井王孙之女文鸾结婚。后又以金雀与妓女巫彩凤定亲。彩凤遭兵乱流亡，适与文鸾相遇，文鸾接彩凤和潘岳成亲，事前却故作妒忌情态调笑潘岳。剧本曲词艳丽，美化多妻制度，颇受当时士大夫的喜爱，其中《临任》（通名《乔醋》）在明清舞台上颇为流行。

明清时期，谴责负心汉主题的戏曲一直受到观众的热烈欢迎。这是因为其伦理性内容贴近生活，善恶分明，极易引起人们的共鸣。其中如王魁、敫桂英的故事，元杂剧中有尚仲贤《海神庙王魁负桂英》，明传奇中则有王玉峰《焚香记》。《焚香记》中写得最精彩的是第二十六出《陈情》（又叫《阳告》）、第二十七出《明冤》（又叫《阴告》）、第二十八出《折证》（又叫《活捉》）。这几出主要写敫桂英得知王魁负心后对海神反复申诉，并去活捉王魁来对证，体现了敫桂英"把花容埋尘土，只为与恶冤家作对垒"的复仇精神，具有震撼人心的艺术力量。因此，汤显祖评说："作者精神命脉，全在桂英冥诉几折，摹写得九死一生光景，宛转激烈。其填词皆尚真色，所以入人最深，遂令后世之听者泪，读者颦，无情者心

动,有情者肠裂。"① 直到清末,《阳告》《阴告》还是上海昆腔剧坛经常上演的剧目。②《江天暮雪》,南戏剧本,全名《崔君瑞江天暮雪》,也叫《崔君瑞》或《江天雪》。剧中书生崔君瑞另娶豪门之女,不认发妻郑月娘,并诬她为逃婢,使其被押送远方。月娘在途中备受千辛万苦,后与做了高官的兄长相会,才得以报仇,但传奇最终仍以夫妻和解作结。明范文若作《鸳鸯棒》,剧叙秀才薛季衡贫时娶丐头之女钱惜惜为妻,得官后同豪门结亲,把惜惜推入江中,后惜惜遇救,棒责薛,最后仍以二人重圆为结。该剧通俗,伦理性很强,其忘恩负义、善恶有报的故事情节能满足普通观众的心理需求。如《祁忠敏公日记》中提到"德公兄以嫂寿日",寿宴中就曾观看此剧演出。

这类戏的大团圆结局满足了观众爱憎分明、善恶有报的心理需求。因为生活中往往做不到"善有善报、恶有恶报",而在戏曲中则可以得到艺术性的补偿和实现,这类戏剧就满足了人们的这种心理。正如毛声山在评点《琵琶记》时所说:"从来人事多乖,天心难测,团圆之中,每有缺陷,反报之理,尝致差讹,自古及今,大抵如斯矣!今人惟痛其不全,故极写其全,惟恨其不平,故极写其平。"③

5)神怪宗教剧

江南社会,宗教神怪信仰影响较深远,神怪宗教题材因此也成为宴会观剧的主要内容之一。由于社会混乱、仕途遇挫等,明清文人多信佛道,在现实之外寻求人生的出路和理想,很多传奇中有宗教元素,如《昙花记》《绣龙记》等,观者可以从中获得心灵的补偿和安慰。

6)吉祥应景剧

如《百顺记》《千祥记》等应景剧,内容上宣扬节孝、富贵、寿考,多用于寿宴演出,体现了传统戏剧的娱老功能。明传奇《百顺记》,写北宋宰相王曾一生得意,始终处于顺利的环境中,故名"百顺"。旧时喜庆筵席常演此剧,以为祝贺。明无心子的《千祥记》,剧叙长沙太守贾凤鸣年已八十,妾生子贾谊。贾谊年少有才,为梁王太傅,时贾凤鸣年已百岁,贾谊乃迎父奉养。剧本多写欢乐场面,以宣扬"老来得子富贵寿考"

① 汤显祖著、徐朔方笺校:《玉茗堂批判焚香记》总评,《汤显祖全集》,北京古籍出版社1999年版,第1656页。
② 陆萼庭:《昆剧演出史稿》,上海教育出版社2006年版,第347页。
③ 高明著、朱益明标点:《新式标点 琵琶记》,广益书局1932年版,第178页。

的思想。这类戏没有戏剧性的矛盾冲突,而是强调静态的平和展现,戏曲被作为欢宴背景的烘托,与西方强调动态的冲突和斗争不同,体现了中西方观众不同的戏剧欣赏习惯。

3. 演出特点

与民间戏园生机勃勃、锐意求新不同,文人厅堂演出更偏重于精雕细琢,在美学上更强调对中和之美的雅致追求。

1) 内容上偏重儿女情长的爱情戏

与广场戏剧、民间戏剧相比,宴饮昆曲偏重于才子佳人爱情戏。明清之际,随着以李玉为代表的苏州派作家的涌现,出现了一批描写现实斗争题材的作品,扩大了传奇的表现内容。但李玉等人基本上是为民间班社写戏,文人宴会仍以才子佳人爱情剧为主流。如《红楼梦》中贾府诸人最欣赏昆曲中那些文雅、冷静的生旦戏,如《楼会》《寻梦》《离魂》之类,而不喜欢热闹戏。贾母道:"才刚八出《八义》,闹得我头疼,咱们清淡些好。"再如,第二十二回宝钗生日酒宴上演戏,宝钗点了《虎囊弹》中的《山门》,宝玉道:"我从来怕这些热闹戏。"

才子佳人爱情题材的戏语言大都典雅优美,这是宴席上多选此类剧的重要原因。如汤显祖的剧作,把雅与俗、典丽与自然完美地结合起来,体现了昆曲美学的和谐、中和之美,既雅俗共赏,同时也非常契合宴饮观剧的要求。正如明王骥德所评价的:"其才情在浅深、浓淡、雅俗之间,为独得三昧。"①

2) 音乐上以婉转抒情的细曲为主

昆曲唱腔称为"水磨腔",大致分为"细曲"和"粗曲"两类。细曲亦名"慢曲",就是字少腔多,所谓"一字数息",节奏宛转缓慢。粗曲亦名"急曲",一般字多腔少,节实平直。照昆曲体制,生、旦主要是唱细曲,讲究"雅致",而且常常是多支细曲连成一串。如《乞巧》《楼会》,情节很简单,曲子却很多,唱起来很慢,音调高低变化很小。《红楼梦》中提到《玉簪记》的《琴挑》,其中【朝元歌】的"长清短清那管人离恨"一句,只有九个字,唱起来却要三十二拍,仅在"恨"字下面就拖了三拍,这叫"宕三眼"。这种慢吞吞的节奏,正适合有闲阶级的生

① 王骥德:《曲律》,《中国古典戏曲论著集成》(四),中国戏剧出版社1959年版,第170页。

活情调和趣味。

由于昆曲的音乐长于抒情，偏重于旋律的婉折清柔，剧作家们对人物性格的刻画也就倾向于在细腻、精致、娴静、清雅等方面深入发挥。赠板正是在这种艺术要求下出现的，它比通常的三眼板更充分地发挥了唱腔的抒情性，对人物心理的表现也更加细致入微。作为一种艺术表现手法，它使昆曲音乐的戏剧化、性格化程度提高了，也令昆曲音乐婉丽妩媚、一唱三叹的特点更加突出。这一音乐特点非常符合文人的审美心理。明冯梦祯在《快雪堂日记》中对这种音乐风格十分激赏，有"宛曲清远之致""闺情楚楚""逸调回飚"等评价，而对弋阳腔十分厌恶："唐季泉宴寿岳翁，扳余作陪，搬弋阳戏，夜半而散。疲苦之极，因思长卿乃好此声，嗜痂之僻，殆不可解。"①

3）角色行当上偏重生旦戏

题材上偏重爱情戏，音乐上注重听曲、偏好细曲，势必造成文人宴会演出在角色行当上以生旦戏为主。昆曲传统剧目以爱情戏居多，所谓"十部传奇九相思"。《红楼梦》中提到的《牡丹亭》《玉簪记》之类爱情戏，以生、旦排场为主，而且出场脚色往往不多，有的折子戏甚至还是独角戏，如《楼会》《乞巧》系小生、小旦戏，《游园》《寻梦》系闺门旦、小旦戏。这样的场上演出，就显得很"文雅""冷静"。《燕兰小谱》专录乾隆年间著名旦角及其剧目，《消寒新咏》也以著录乾隆年间著名旦角及其剧目为主，这也从另一个侧面反映了当时上层社会捧旦角的风尚。

对生旦戏的偏重与文人士大夫的生活情调及追求雅致的艺术趣味有密切关系。明清时期，很多文人士大夫的家庭戏班都是重视"正色"生旦，忽视"杂色"外末净丑。如明末清初宜兴徐懋曙家的女子戏班以脚色齐备著称，实际上还是突出生旦，如湘月、凝香、花想等；而外末净丑，如贞玉、寻秋、雪菰、来红、慧兰、润玉、拾缘等，则处于次要地位。脚色齐备的戏班尚且如此，其他戏班就可想而知了。《红楼梦》中的贾府戏班为昆曲班，生行只有小生、老外，旦行只有老旦、正旦、小旦，净行只有大面（大花脸），丑行只有小面（小花脸），可见小旦最突出，其次是小生、正旦。在文人士大夫的宴会表演中，旦行固然居于十分重要地位，然而昆曲脚色行当规定十分严格，每一行当只能扮演某类人物，不可乱扮，这势

① 冯梦祯：《快雪堂日记》，凤凰出版社2010年版，第56页。

必使得有些戏不能演出。

4）风格上对喜剧的重视

由于宴集对嘉祥欢乐的喜剧多有偏好，因此有着浓厚喜剧色彩的传奇作品就很流行。如睡乡祭酒评价李渔的《玉搔头》道："是剧止有嘉祥，绝无凶咎，奏雅乐于燕喜之家，莫善于此。无怪家弦而户颂也。"① 李渔的十种曲大都以才子佳人爱情为故事主线，而且都以大团圆结局，或金榜题名、洞房花烛，或一夫二妻、三妻，或骨肉重聚，并且把这种大团圆写得无包括之痕，而有团圆之趣，这些都是为其追求的"喜剧"风格服务的。剧中欢快的情绪、祥和的气氛，非常适合士大夫在宴会中欣赏，其作品也因此而受到欢迎，得以"家弦而户颂"。

5）对音乐、声律的痴迷

宴席上的昆曲在欣赏上是以听为重点。文人观赏昆曲与其他人群相比，虽然都是声色之娱，但更多的是对技艺，尤其是对音乐的重视、对唱腔的欣赏。相对于欣赏演剧而言，文人更喜欢听戏拍曲，表现出对音乐韵律的痴迷。昆曲又有剧曲和清曲之分，文人们普遍认为清曲为雅宴、剧曲为狎游，二者至严不相犯。"拍曲"和"度曲"的名称，形象地体现出昆曲一字数腔、曼声徐引的特点，在技法上力求精益求精，如《度曲一隅》总结俞氏清唱特点时说：

> 其度曲也，出字重，转腔婉，结响沈而不浮，运气敛而不促。凡夫阴阳清浊、口诀口诀，靡不妙造自然。……试细玩其停顿、起伏、抗坠、疾徐之处，自知叶派正宗，尚在人间也。②

这种欣赏趣味发展为文人对清曲的偏爱，造成了"戏"与"曲"的分家。在清代初期和中叶，朱门富户养优班者极多，笙歌清宴，达旦不息，文人们最尚昆腔戏，尤其讲究听曲。如无锡锡山邹家自备家乐两班，极为讲究昆曲唱口。因此，李渔在《闲情偶寄》"演习部"指出："方今贵戚通侯，恶谈杂技，单重声音。"③ 这种偏好甚至影响到很多歌伎也以登场演剧为耻：

① 转引自廖奔、刘彦君：《中国戏曲发展史》（第四卷），中国戏剧出版社2013年版，第310页。
② 转引自陆萼庭：《昆剧演出史稿》，上海文艺出版社1980年版，第322页。
③ 李渔：《李渔全集·闲情偶寄》，浙江古籍出版社1992年版，第66页。

教坊梨园，单传法部，乃成武南巡所遗也。然名妓仙娃，深以登场演剧为耻。若知音密席，推奖再三，强而后可。歌喉扇影，一座尽倾。主之者大增气色，缠头助采，遽加十倍。至顿老琵琶、妥娘词曲，则只应天上，难得人间矣！①

在这种社会风气影响下，出现了多种昆曲曲谱（供演唱用的"宫谱"）。现存最早的昆曲工尺谱见于康熙五十九年（1720）编刊的《南词定律》。乾隆十一年（1746）编成的《新定九宫大成南北词宫谱》，替南北曲所有的曲牌订立了曲谱。乾隆五十四年（1789），冯起凤刊行《吟香堂曲谱》。乾隆五十七年（1792），叶堂完成《纳书楹曲谱》。此外，乾隆年间徐大椿的《乐府传声》，乃是以文字论述昆曲唱腔的专著。这类昆曲曲谱对于保存昆曲乐曲来说，有着重要价值。可是，文人们所制定的昆曲曲谱越严格、越琐细，就越使得昆曲成为文人孤芳自赏、脱离舞台的曲高和寡的艺术。

6）创作搬演上新剧的盛行

文人在宴集时经常观演新剧，有时往往是新剧刚刚草创完成，就被披之管弦，在场上搬演，这充分体现了昆曲创作和搬演的活跃。如明冯梦祯《快雪堂日记》在记载冯梦祯和剧作家高濂的交往时，就曾提到观看其剧作演出的情况。明祁彪佳在日记中经常提到观看同时代人的传奇作品，如观看高濂的《节孝记》等。特别是《牡丹亭》《长生殿》《桃花扇》这样的经典剧目，一经创作完成，就有人抢先搬演。"国初巨富，有'南季北亢'之称。……康熙中，《长生殿》传奇初出，命家伶演之。一切器用，费镪四十余万两，他举称是。"②

新剧的搬演吸引了爱好戏曲的文人，他们的观赏反馈又参与并完善了戏曲创作，由此形成了良好的戏剧氛围。清传奇作家蒋士铨乾隆年间曾寓居扬州皮市街真君巷，其所作杂剧、传奇有十六种，其中《空谷香》《香祖楼》《四弦秋》《第二碑》《一片石》都撰写或定稿于扬州。蒋氏所填院本，朝掇笔翰，暮登氍毹，写成即投入排练，让内行人提意见，加以订正。戏曲爱好者都争来赏新，先睹为快。

① 余怀：《板桥杂记》卷上《雅游》，上海古籍出版社2000年版，第11页。
② 转引自周贻白：《中国戏剧史长编》，上海书店出版社2007年版，第431页。

4. 对观众观戏的要求

对于一些酷爱昆曲的文人来说，饮宴观戏也有一定的要求。不仅对观演场所、演员表演有要求，甚至对宴会上菜的秩序以及观众的观赏礼仪都有一定的要求。正如明潘之恒对无锡邹迪光宴会演出"雍熙之度"的赞叹：

> 梁溪之奏技也，主人肃客，不烦不苛，行酒不哗，加豆不叠。专耳目，一心志以向技，故技穷而莫能逃。其为技也，不科不诨，不涂不秒，不伞不锣，不越不和，不疾不徐，不掰不掉，不复不联，不停不续。拜趋必简，舞蹈必扬，献笑不排，宾白有节。必得其意，必得其情。升于风雅之坛，合于雍熙之度。此清贵之独尚者也。①

对于真正沉迷于昆曲，乃至生死以之的文人来说，昆曲不仅是一种背景，更是一种需要全身心沉浸其中的艺术体验过程。这就对演出环境提出了极高的要求：宴会上上菜、饮酒要"不烦不苛"；观众要整肃，行为得体，不喧哗，"一心志以向技"。于是，对演员及演出的要求也就更高了，要求演员的表演不能一味插科打诨、哗众取宠，演出要干净紧凑；在角色安排上生、旦、净、丑应齐全、协调，有和谐之美；节奏上不能太快，也不能太慢；戏剧结构要严谨，前后浑然一体，不拖沓，情节不重复、不粘连，层次分明；表演要有度，嬉笑时不过分、不抢戏，宾白要有节制；在对剧情的整体理解和表现上，更要曲尽其情，声情与曲情完美地结合起来。只有这样，才能达到"风雅"和"雍熙"的标准。这其实就是文人对和谐完美的追求、对雅的追求。

这是理想的表演，也是理想的宴会，在这样的宴集中，生活方式与昆曲内在的审美追求融为一体。难怪潘之恒赞赏邹迪光家的宴会演出为"此清贵之独尚者也"。近年来，随着昆曲的再次被关注，出现了厅堂版《牡丹亭》及现代昆宴等尝试，从而在一定程度上承继了明清时期昆曲侑觞这一传统，餐饮的文化含量也因此而大大提升。但是由于缺乏对文人生活神韵的衔接，这类尝试多流于形式，而成为一种高消费的概念和噱头。

① 潘之恒著、汪效倚校：《潘之恒曲话》，中国戏剧出版社1988年版，第30页。

（三）佐宴侑觞形式对昆曲艺术发展的影响

以上是从共时角度对明清时期文人佐宴昆曲的特征进行的分析。而从历时角度来看，不同历史时期和不同历史阶段，文人选择观演的昆曲剧目不同，佐宴昆曲的艺术特点也有很大差异。这既有历史时代的烙印，也有社会文化心理的影响。下面试选取明清时期三个有代表性的时间段，简要分析宴会观演昆曲情况的历史流变，及佐宴侑觞形式对昆曲发展的影响。

1. 第一个时间段：明万历年间

明万历年间，随着昆曲在江南以及全国范围内的兴盛，昆唱在文人宴会上逐渐取代了其他唱腔。这一时段，昆曲创作与理论繁荣，经典昆剧大量涌现。士大夫阶层尤为推崇昆山腔细致华美的韵味，逐渐厌弃了风格粗犷质朴的弋阳腔。如明潘允端《玉华堂日记》提到家中戏子演出的传奇作品有《琵琶记》《荆钗记》《宝剑记》《玉环记》《拜月亭》《三元记》《钗钏记》《金丸记》《紫金丹》《西厢记》《虎符记》《八仙》《寻亲记》《练环记》《香囊记》《明珠记》等；其外出看戏，则有《存孤记》《精忠记》等。其中，观剧以昆腔传奇中的历史剧和才子佳人剧居多。

2. 第二个时间段：明清易代期（明天启到清康熙年间）

特定历史时期，尤其是改朝易代之际，戏曲往往承载着更多的历史内容和家国之痛。昆剧观演也反映了明清易代这一历史变迁。国破家亡、感时伤世、物是人非，对过往朝代和生活的追怀，是精神上的遗民情结在昆曲欣赏上的反映。如清初一些士大夫每宴必观《桃花扇》，体现了历史政治对戏剧观演的影响。《桃花扇题辞》："侯生仙去宋公存，同是梁园社里人。使院每闻歌一阕，红颜白发暗伤神。"注："往余客宋中丞幕，每有宴会，辄演此剧。"① 说的就是宋荦家班每有家宴必演《桃花扇》的情形。这是寄居的清客对宋荦家班的怀念。同样，远在楚地的田舜年"每宴必命家姬奏《桃花扇》，亦复旖旎可赏"②。

清吴伟业所作《秣陵春》，也是这一时期常演的昆曲剧目。剧写南唐徐铉之子徐氏与黄展娘之间悲欢离合的故事。徐适本为北宋徐徽言从孙，以防御金兵与徽言同时战死，作者把他写成徐铉之子，且多写南唐后主之

① 吴陈琰：《桃花扇题辞》，《桃花扇》，上海古籍出版社2016年版，第5页。
② 孔尚任：《桃花扇本末》，《桃花扇》，上海古籍出版社2016年版，第2页。

德、南京失陷之怨，隐寓着对南明王朝的哀悼。这是一部寄寓兴亡、痛悼故国的作品，作者借剧中人之口抒发其不尽之恨："南朝自古伤心地，啼鸟有恨谁知。""眼见兴亡盛衰，添出许多感慨。""人亡物在，可伤可惨。"也正因为此，该剧在清初到清中叶的文人宴会上经常被搬演，并得到了文人们的强烈共鸣："《牡丹亭》苦唱情多，其奈新声水调何。谁解梅村愁绝处，《秣陵春》是隔江歌。"①

"天地翻覆戏场在"，美好的昆曲往往是牵动这种情怀的契机。从观众心理学角度来说，听到旧曲难免会追怀，继而激发一系列丰富的审美体验和感受："顿老琵琶旧典型，檀槽生涩响丁零。南巡法曲无人问，头白周郎掩泪听。"②遗民们在酒筵上对旧曲、旧部、旧事往往触景生情。朝代更迭，世事变迁，繁华落尽，"重翻旧曲触闲愁"，既有时光流逝、美好凋零、今昔对比的永恒悲哀，也有家国破碎却难以排遣的悲恸。"可似湖湘流落身，一声《红豆》也沾巾。休将天宝凄凉曲，唱与长安筵上人。"③这种遗民情结更为激烈的反映，是宴会上拒绝观演的行为。如清康熙元年（1662），广陵（扬州）一富贵人家宴请宾客并演剧。有明遗民王士禛、方文等在座。伶人呈上剧目单请客人点戏，首座点了《万年欢》，这是一出有明皇帝形象出现的戏剧。方文于是大呼："不可，岂有使祖宗立于堂下，而我辈坐观者乎？"当主人仍同意演该剧时，方即奋袖而起说："吾宁先去，留此一线于天地间！"王士禛遂靠近方文拊几赞道："壮哉，遗民也！"后来终于改点了别的戏。

3. 第三个时间段：清代乾隆、嘉庆年间

折子戏的搬演，经过酝酿、变化到最后成熟，是这一时期昆剧发展的最大收获。在这一时间段，昆剧有了新的艺术面目，折子戏的搬演逐渐代替整本戏的搬演，成为宴会昆剧搬演的主要形式。同样的一出戏，如《牡丹亭》，这一时期常演出的折子已经不同于明中后期，据清《缀白裘》（完成于乾隆三十九年甲午，即1774年）记载，当时舞台上常演的剧目有

① 钱谦益《读〈豫章仙音谱〉漫题八绝句，呈太虚宗伯并雪堂、梅公、左严、计百诸君子》，转引自赵山林：《历代咏剧诗歌选注》，书目文献出版社1988年版，第246页。
② 钱谦益：《金陵杂题绝句》，转引自赵山林：《历代咏剧诗歌选注》，书目文献出版社1988年版，第245－246页。
③ 钱谦益：《辛卯春尽歌者王郎北游告别，戏题十四绝句，以当折柳。赠别之外，杂有托寄，谈谐无端，隐谜间出，览者可以一笑也》诗，转引自赵山林：《历代咏剧诗歌选注》，书目文献出版社1988年版，第240页。

《冥判》《拾画》《叫画》《学堂》《游园》《惊梦》《寻梦》《圆驾》《劝农》《离魂》《问路》《吊打》,这种选择反映了时代的变化及艺术审美趣味的变迁。

虽然这一阶段也不乏新剧的出现,如金兆燕的《旗亭记》,"梨园传演,名噪一时",李斗的传奇,"流传乐部,登场者邀其顾误"①,但是与明代相比,始终不曾出现如《牡丹亭》《长生殿》这样影响深远的经典,观众观演的剧目仍以传统折子戏为主。这说明观众们随着欣赏水平的提高,已经不满足于对故事情节的一般欣赏,而是更加注重演唱技艺上的审美享受。不断积累的优秀折子戏,在内容和形式、演唱方式等方面满足了观众这方面的要求。这反过来又促进了昆曲表演艺术的不断提高,使得一些流传不衰的经典折子戏表演经验不断丰富。

佐宴侑觞中的折子戏演出对昆曲的题材内容、美学风格、表演体系等有着深远的影响,加深了昆曲雅、俗两个方向的分化。在结构体量上,由规模大、时间长的全本戏演出转为以折子戏的演出为主。这种转变体现了戏曲发展为适应观众要求而作出的变化,同时也促使昆曲表演日益精益求精。观众的审美要求、欣赏趣味,决定了剧本的题旨和美学风格。在昆剧全盛时期,最正统的演出场合是喜庆宴会,要求昆剧情节跌宕起伏、悲喜对比,结尾要大团圆、惩恶扬善、圆满幸福。而观众的精品意识扶植了折子戏,并不时冲击全本戏的悲喜剧模式,发展了全面的昆剧角色表演体系,之后昆剧的行当区分得更加严格、细致,昆曲逐渐形成了具体细致的表演艺术体系。

朱门绮户的厅堂演出与酒社戏楼的民间昆曲,作为两种昆曲演出方式,互相吸收、互相影响,昆剧正是通过这两种演出方式的盛衰消长而发展起来的。正如陆萼庭的看法,对待家庭厅堂红氍毹上的东西,要透过奢华铺张的迷雾看到严整精巧的一面,汰除繁琐纤巧的杂质,选取逼真细致的优点。②昆唱侑觞形式决定了昆曲自身的文人雅文化风格,这种风格也使得昆曲在近代花部的强势冲击下,最终无可奈何地走向了衰落。

① 转引自陆萼庭:《昆剧演出史稿》,上海教育出版社2006年版,第196页。
② 陆萼庭:《昆剧演出史稿·引言》,上海教育出版社2006年版,第4页。

第四节　昆曲与茶

　　茶在明清时期是人们普遍饮用的饮料。品茶是明代文人士大夫日常生活的一项重要内容。特别是到了明代中晚期，在江南地区，以苏州府地区为主体，附带常州、松江、嘉兴等地，一些以诗、文、书、画擅名一世的文人，以茶人身份主导了一代的饮茶风尚，并形成了著名于世的茶人集团。这些茶人集团成员通过茶会从事文化活动，茶会的形式有园庭、社集、山水、茶宴等。明代茶人的茶会逐渐取代茶馆，成为文化人文化生活的一个组成部分。

　　明清时期，人们对茶叶、水质、容器、饮茶环境都很有研究。明人许次纾在《茶疏》中说："江南之茶，唐人首称阳羡（今江苏宜兴），宋人最重建州，于今贡茶，两地独多。阳羡仅有其名，建茶亦非最上，惟有武夷雨前最胜。近日所尚者，为长兴之罗岕，疑即古人顾渚紫笋也。介于山中谓之'岕'，罗氏隐焉，故名'罗'。然岕故有数处，今惟洞山最佳。……若歙之松萝，吴之虎丘，钱唐之龙井，香气浓郁，亦可雁行与岕颉颃。……浙之产，又曰天台之'雁宕'，括苍之'大盘'，东阳之'金华'，绍兴之'日铸'，皆与武夷相为伯仲。……武夷之外，有泉州之清源，倘以好手制之，亦武夷亚匹。……楚之产曰'宝庆'，滇之产曰'五华'，此皆表表有名，犹在雁茶之上。"① 其中列举了当时的各地名茶，并且对江南名茶推崇有加。

　　茶如隐逸，酒如豪士。茶的特点是清，人们把品饮茶的嗜好称为"清尚"。茶从采摘、蒸研、烘焙到烹煮都要求加工者及器具、水质清洁。如苏州天平山上的白云泉，其色白如乳，味道甘冽，文人们认为可以醉陆羽之心、激卢仝之思。明人高濂对煎茶提出了自己的见解。第一是要择水，山水为上，江水为次，井水为下。"若杭湖心水，吴山第一泉，郭璞井，虎跑泉，龙井，葛仙翁井，俱佳。"第二是要洗茶，"凡烹茶，先以热汤洗茶叶，去其尘垢冷气，烹之则美"。第三是候汤，"凡茶须缓火炙，活火煎"，"当使汤无妄沸，庶可养茶"。第四是择品，"凡瓶要小者，易候

① 许次纾：《茶疏》，中华书局1985年版，第1—2页。

汤","茶铫、茶瓶，磁砂为上，铜锡次之。磁壶注茶，砂铫煮水为上"①。

与酒具追求奢华相反，茶具崇尚古朴典雅。明朝中后期用宜兴紫砂壶饮茶蔚然成风。经过明嘉靖间龚春、万历间时大彬两位名手的不断改进，宜兴紫砂壶造型更优美，规格更齐全，色泽更光洁，紫黑色壶身泛出点点白光，犹如夜空中闪烁的繁星，这时的紫砂壶价值跻身于商彝、周鼎之列，毫不逊色。明中叶以后，中国茶具"景瓷宜陶"的格调一直保持。清沈朝初《忆江南》："苏州好，茶社最清幽。阳羡时壶烹绿雪，松江眉饼炙鸡油，花草满街头。"诗中的"时壶"指的就是明代陶艺大师时大彬所制的陶壶。

对品茶的要求催生出一套系统的品茶理论。明冯正卿的《芥茶笺》提出了品茶的"十三宜"和"七禁忌"，使中国传统的品茶艺术在理论与实践上深化了一步。"婆娑绿荫间，斑驳青苔地。"饮茶极其讲究环境氛围的安静清雅。"一鸠呼雨，修篁静立。茗碗时供，野芳暗度。又有两鸟呼嘤林外，均节天成。童子倚炉触屏，忽鼾忽止。念既虚闲，室复幽旷，无事坐此，长如小年。"② 勾画了文人闲居无事，佳茗花香，清寂至极的生活氛围。只有在这样幽独的氛围中，才可以更好地感受茶的神韵。

而最佳的饮茶环境，当数"雨丝风片、烟波画船"的江南园林了，清沈复与爱妻陈芸于中秋日在苏州沧浪亭饮茶：

> 叠石成山，林木葱翠，亭在土山之巅。循级至亭心，周望极目可数里，炊烟四起，晚霞烂然。……携一毯设亭中，席地环坐，守者烹茶以进。少焉，一轮明月已上林梢，渐觉风生袖底，月到波心，俗虑尘怀，爽然顿释。芸曰："今日之游乐矣！若驾一叶扁舟，往来亭下，不更快哉！"③

对于讲究生活品质、注重精神生活的文人来说，品茶是对生活之趣、之韵的追求，是在简单中寻求丰富的过程。昆曲与茶的精神内蕴是相通的，两者都追求淡雅的风格，讲究韵味，追求气无烟火般的超凡境界，给人带来的是隽永的感受和无尽的回味。因此，茶香氤氲中的昆曲更加令人沉醉不已："是夕船过鲁桥，月色水容，风情野态，茶烟树影，笛韵歌魂，

① 高濂：《遵生八笺·饮馔服食笺》，巴蜀书社1985年版，第9—10页。
② 张大复：《梅花草堂笔谈》卷二《此坐》，上海古籍出版社1986年版，第125页。
③ 沈复：《浮生六记》，中国画报出版社2016年版，第37页。

种种逼人死矣。"①

一、昆曲中的茶

昆曲中的烹茶、饮茶也极其讲究情趣和韵致。如方成培《雷峰塔》第十三出《夜话》,青儿泡出绝好细茶,"茶香飘紫笋,花蔓缀金钿"②。紫笋茶是当时的名茶。明高濂《玉簪记》第十出《手谈》:"江心烹玉液,山顶采云衣。"在第十四出《幽情》中提到喝茶的环境和心境:"梦里修书话别离,故园应自望归期,天涯尘染旧征衣。衰柳几株遮恨少,白云一片带愁飞。才见蔷薇又紫薇。"

【出队子】方添离恨,方添离恨。忽听花前传好音。缓寻芳径过闲庭,又听金铃犬吠迎,一阵香来窗前桂阴。
…………
〔旦〕竹间禅舍草檐深,惟有清香共苦茗,白鹤双双松下鸣。③

在脱尘超俗的幽静寺庙园林里品茶,茶的品种有蟹眼、云头,"琥珀浮香,清风数瓯",茶香浮动,茶韵悠远。

明代长洲(今苏州)传奇作家陆采的《明珠记》第二十五出《煎茶》,是全剧情节关目的转折点。剧述刘无双被征选去皇陵服役,途经长乐驿,暂宿一夜。正巧王仙客此时任长乐驿驿丞,于是便让书童塞鸿装作煎茶童子混入中堂,伺机为二人传递音信。构思之妙,令人叫绝。作者抓住兵乱这一矛盾设置悬念,使剧情骤变,跌宕紧张。作者通过这一出的巧妙设计,既承接了前面的剧情,因为战乱和奸臣的陷害,两个相爱的人离散后天各一方、音信皆无,在无尽相思中苦苦煎熬,又过渡到后面在古押衙的帮助下伪作诏书,派人到皇陵赐刘无双饮鸩自尽,然后赎回尸首,用药救活,最后两人双珠复合、终成秦晋的情节。这一出戏,把人物置于特定的场景来表现其复杂矛盾的心情,情节曲折生动,曲文峻洁,蕴藉感人,明王骥德评价其"事极典丽"。而《水浒记·借茶》则是张文远以借

① 张大复:《茶说》,《晚明二十家小品》,河北人民出版社1989年版,第372页。
② 方成培:《雷峰塔》,《明清传奇鉴赏辞典》(下),上海辞书出版社2004年版,第1396页。
③ 高濂:《玉簪记》,《六十种曲》第三册,中华书局1958年版,第25、37、38页。

茶为名，试探、调戏阎婆惜的情节。明顾大典《青衫记》则批判了茶客刘一郎的形象。

昆腔传奇还表现了江南地区的茶馆以及茶博士的形象。江南茶馆往往临水沿河，视野开阔，环境幽雅，而在其中服务的茶博士，经常接触各色人等，鉴貌辨色，特别善于应对。舞台上至今仍常上演的昆剧折子《寻亲记·茶坊》（即《六十种曲·寻亲记》第三十三出《惩恶》）就塑造了一个茶博士的典型形象。剧中茶馆是信息交流的公共空间，茶博士见多识广，洞悉世事："开设茶坊，声名满四方。煎茶得法，非咱胡调谎。官员来往，招接日夜忙。""自家生居柳市，业在茶坊，器皿精奇，铺排洒落。招接的都是十洲三岛客，应付的俱是四海五湖宾，来千去万，耳边厢听了多少清谈，小心奉承，眼面上顿成几多欢喜。"剧中范仲淹上任前微服私访，体察民情，在茶坊目睹了张敏、张千主仆的霸道行径，又通过和茶博士的交谈，得知周羽一家被张敏迫害的经过。这一段戏，通过范仲淹在茶坊体察下情，为后文铲除奸佞、为民申冤做了必要的铺垫。茶馆在这里成为下情上达的场所，更成为连接上层正直官吏和底层芸芸百姓的纽带。在情节上，这段"茶"戏是前半部分坏人作恶多端与后半部分好人沉冤昭雪之间必不可少的转折和枢纽。

二、"茶"戏的表演

昆剧舞台上有很多与茶有关的剧出。如《鸣凤记》中的著名剧出《吃茶》（即《六十种曲·鸣凤记》第五出《忠佞异议》）。《审音鉴古录》根据演员的舞台表演经验积累，增加了很多科介。该出通过"吃茶"这一行为过程，刻画了严嵩义子赵文华阳奉阴违、小人得志、谄媚势利的墙边草形象，也突出了忠臣杨继盛的一身正气、疾恶如仇。"茶便好，只是不香，恐怕这滋味不久远"，一语双关，暗讽奸佞横行的日子不会长久。人物的对比、性格的反差，构成了强烈的戏剧冲突。

〔吃茶介。副〕先生，这茶。〔生〕好嘎。〔副〕好颜色。〔生〕颜色虽好，只是不香。〔副鼻嗅介〕香便不香。（吃答嘴科）到有滋味。〔生〕味虽有，只怕不长久。（副）走来，这茶是哪个烹的？（丑）茶童烹的。（副）把茶童跪着！〔丑应，生〕这茶也好，为何把尊价难为？（副）嘎，先生不知，此乃阳羡茶，

是圣上赐与严太师，蒙东楼见惠与下官，那小厮不知，胡乱将来烹掉了，把茶童拶起来。〔丑应，生〕嘎，如此说，难道学生吃不得此茶？（副）呒，呒，呒，茶怎说吃不得？只是官有崇卑，故茶有高下。（生）嘎，世有炎凉，（抖茶于地），国有忠佞。（重放茶杯，丑接。）（副）换茶！（丑应，下。）①

　　这段有关饮茶的对白、表情、动作，非常精彩。赵问茶香不香，是存心炫耀自己的风光，显示与颜太师不同寻常的关系，"此乃阳羡茶，是圣上赐与颜太师，蒙东楼见惠与下官"，并引出"只是官有崇卑，故茶有高下"，很明显的挑衅、蔑视的意思，而杨的回答掷地有声："世有炎凉，国有忠佞。"抖茶于地、重放茶杯等表演动作，都使气氛变得异常紧张（从刚开始虚文客套，到最后剑拔弩张）。赵以利以害来劝说杨，但杨"性秉钢坚。心贞冰洁。岂因五斗腰折"，利害都不放在心上，甚至要以命相搏，"安得上方斩马剑，尽教斩却佞臣头"。这些科白设计，成功刻画了杨继盛一身正气的忠义形象。

　　我国著名陶瓷艺术家杨永善曾说："紫砂陶实际上是热衷文化的艺人与热爱工艺的文化人共同创造的。"昆曲艺术也是这样，很多常演不衰的折子戏就是懂得场上、音律的文人和善于钻研的演员共同探索加工、不断实践的结果。如《水浒记》中的《借茶》，其在演员的加工下成为昆剧舞台上颇受欢迎的一出戏。演员对这一出戏的加工方法是：曲文基本不动，说白大量增加，围绕角色的塑造下功夫。张文远对阎婆惜借茶调情，念白、表情、身段、动作设计滑稽有趣，使人物性格鲜明突出。剧中张文远先是以借茶来试探，阎婆惜让张站在那里别动，她进去取茶，这里阎婆惜有一个闪腰的动作，在戏里有重要作用。阎婆惜："磁罂无借玉为缸（退步，一个闪腰，右手反背，扶腰，转身下场）。"这个闪腰，其实是阎婆惜在故意卖俏，身段要软糯。而张文远虽然站在门外，和阎婆惜隔得很远，却做出一个要去扶的动作——来一个小腾步，双手作扶持状，表示出殷勤、小心、体贴，是情场老手的惯伎。然后喝茶，张文远以在街上喝茶不雅为借口，得寸进尺要进到阎婆惜的屋子里面。然后围绕着茶没话找话，故意引逗阎婆惜。再就是谢茶，直接进行挑逗。对于张唱的【醉罗歌】第

① 琴隐翁：《审音鉴古录》，《善本戏曲丛刊》第五辑2，（中国台湾）学生书局1987年影印本，第702－703页。

二支,昆曲表演艺术家徐凌云根据剧情和人物性格,认为动作要有分寸,不能过火,因此作了如下说明:

> 茗借(上步长揖)茗借(再揖)怜崔护(一般演时,伛身以右手撩阎婆惜的裙子看脚。我以为这样举动,太毛手毛脚,改用右手张开扇儿,向阎婆惜的裙前一拂,拂开裙角,似乎较有分寸。拂扇后随即起身),消渴消渴甚相如(里分背)。琼浆一饮自踌躇(扇儿搭巾),怎将玉杵酬高谊(扇换左手,右食指在茶杯里蘸茶汁,向阎婆惜弹去)。①

这出戏里,阎婆惜在端茶、送茶故作矜持中卖弄风情,张文远则表面斯文,骨子里流气放荡,以借茶之名勾勾搭搭,使尽手段。演员由于对人物类型、心理把握得准确,因此表演起来活色生香,富有极其浓郁的喜剧色彩。

① 转引自和宝堂、李小琴:《于连泉花旦表演艺术》,中国戏剧出版社2016年版,第134—135页。

第四章　云想衣裳花想容
——昆曲与江南服饰文化

"服饰"一词，最早出现于《周礼·春官》："典瑞掌玉瑞、玉器之藏，辨其名物，与其用事，设其服饰。"本文中的服饰，采用广义的服饰学概念，即包括服装、饰品、相关物品及装饰方式，并对戏剧中的人物造型，如戏曲妆容加以分析。

明清时期，昆剧在声腔、表演等方面达到了很高的艺术水平，相应地，在舞台美术方面，尤其是昆曲服装、化妆等人物造型方面也达到了较高的艺术水准。

第一节　昆曲与服饰

追求素雅调和的韵致，是江南独特的地域审美文化特点。这一追求贯注于江南的绘画、园林、家具、饮食、茶道等物态生活及艺术生活的方方面面。江南文人对素雅的追求也反映到了昆曲服装上，体现出文人特有的审美上对雅淡、韵致的追求。

一、传奇中的服饰描写

（一）传奇中的服装

艺术反映生活，江南服饰文化必然在明清传奇中有所反映，这是生活服饰文化在文学艺术中的折光。明清时期，以服装为题的传奇作品有《遍地锦》《大红袍》《黄袍郎》《绛绡记》《鲛绡记》等。如在《秣陵春·杯影》中，展娘目睹白玉杯中书生徐适的身影，不觉心生爱慕：

第四章 云想衣裳花想容——昆曲与江南服饰文化

【南吕过曲香遍满】玉颜斜照，梨花一枝春动摇。怎么不像我的？仔细端相非奴貌。呀，竟像个男子。幅巾犀导小，轻衫罗带飘。风风流流，绝好一个标致的模样。便俺会作乔，也做不出男儿俏。①

《八义记》第二出，通过程婴之口描述了朝官下大夫屠岸贾的形象以及其所着官服的形制：

〔生〕那官是谁，怎生打扮？〔末〕头戴一顶黄灿灿束发冠，身穿一领红焰焰绛罗袍，踹一双兀兀突突皂朝靴，束一条班班驳驳犀角带，环一双团团圆圆光眼睛，生一部扢扢皱皱落腮胡。②

以上两段分别描述了朝官与书生这两个不同年龄、不同身份、不同性格人物的服装。下大夫屠岸贾的着装为束发冠、绛罗袍、皂朝靴、犀角带，黄灿灿、红焰焰的服饰色彩张扬、对比强烈，突出了其权倾天下、飞扬跋扈的特点；而书生徐适"幅巾犀导小，轻衫罗带飘"，恰如"梨花一枝春动摇"，其服装样式简约飘逸，色彩淡雅，含蓄内敛，活脱脱一个风流标致、衣袂飘飘的洒脱书生形象。

再如《三元记》第十二出《赏花》，秋娘的服饰体现了明清江南文人对缟素淡雅美学风格的推崇。作为对比出现的净、丑扮的陈娘子、褚娘子，着红饰绿、浓妆艳抹，俗不可耐："红绣袄，绿罗裳"，"裙衫京样"，"珠花斜插鬓云傍"；而秋娘则佳人国色，如出水芙蓉般天然本色：

【惜奴娇】缟素花王，逗清真国色。冷淡天香，寒丛里偏惹蜂蝶飞攘。〔净丑〕春光，点缀奇葩，绿叶交辉，碧枝相傍。〔小贴〕端详，宛然似玉天仙身跨彩鸾飞降。

【前腔】非常，月貌冰肤，甚清于魏紫，雅似姚黄。风帘外只见玉球飘荡。〔贴〕不让，兴庆池东，沈香亭北，红尘十丈。〔净丑〕还像，杨太真洗妆时倦倚象牙床上。③

作者以西子浴汤、贵妃出浴等比拟其月貌冰肌，用白玉、珍珠、花月

① 吴伟业：《秣陵春·杯影》，《明清传奇鉴赏辞典》（下），上海辞书出版社2004年版，第851页。
② 徐元：《八义记》，《六十种曲》第二册，中华书局1958年版，第2—3页。
③ 沈寿卿：《三元记》，《六十种曲》第二册，中华书局1958年版，第30—31页。

状画其超凡脱俗的神采，服装上自然天成、缟素淡雅，衬托出佳人的别一种清芬诗韵。

在思想解放、追求个性的潮流下，服装成为突破陈规束缚的个性精神的外化，这一生活中的服饰文化特点也表现在了传奇作品中。如明代沈自征根据当时文人轶事敷衍成篇的传奇《簪花髻》，剧叙明代状元杨慎因事被贬云南，玩世不恭的他常于酒醉时挽双抓髻、穿大红女衣、涂脂粉戴花出游，或在妓女的白绫衣上写字，人以为怪，他却丝毫不介意，依旧我行我素。作者借歌颂杨慎在服饰上表现出的落拓不羁精神，来发泄对现实的不满。

女扮男装别有一种风采。在明陆采传奇《明珠记》第三十三出《写诏》中，侍女采苹为救小姐无双，扮内官进宫，俏婵娟换上官服纱帽罗袍，"转添娇艳"：

【古轮台】〔贴〕脱花冠，把乌纱小帽罩云鬟。〔换衣介〕罗衫解下把罗袍换。〔系带介〕带钩玉碾，别样风流，转添娇艳。〔小生〕待我瞧一瞧，果然天生的一个年少中贵，没有两样。想唐宫难觅这个殿头官，天香袍染，骏马鸣鞭出长安。市人应羡，儿郎年少，金貂贵显，谁道把伊瞒。〔丑〕乔妆扮，元来是绮罗丛里俏婵娟。①

昆剧服饰除了可以衬托人物的容貌、气质之外，在刻画人物形象、推动情节关目上也有着重要作用。它可以表明人物的身份和地位，体现人物的性格及情感，甚至在情节结构上成为剧情发展的关键和结纽。明顾大典传奇《青衫记》系据马致远杂剧《青衫泪》改编，全剧以白居易的一件青衫作为线索，写裴兴奴与白居易的婚姻故事。其第二十八出为《坐湿青衫》，一袭青衫被赋予物是人非、情缘无果、感伤世事的强烈感情色彩。在明沈鲸的《鲛绡记》中，鲛绡既是定情的聘礼，也是情节发展的重要线索。在沈鲸的另一部传奇《双珠记》中，郭夫之妹被选为宫女，因在寒衣上题诗，得与边塞军人结婚。一件一针一线凝聚了宫女美好良缘企盼的寒衣，最终成为互通消息、联结幸福的枢纽。

在明传奇《易鞋记》中，鞋是信物，是痴情的守望。该剧中有《夫

① 陆采：《明珠记》，《六十种曲》第三册，中华书局1958年版，第107页。

妇分鞋》《分鞋复合》等出。参政程公辅之子程鹏举与前辽东太守程如珪之女白玉娘，在胡兵侵犯中原的战乱中，为武将张万户所救，二人结为夫妇。后因不甘寄人篱下，商议双双出走，结果玉娘受到张万户的拷打，鹏举也被罚充后园劳役。玉娘以一只绣鞋与鹏举交换作为信物，送丈夫逃出张府，自己则严词拒绝张万户的勒逼，投水自尽，被救后在尼庵修行。鹏举求取功名后，派人执鞋前赴兴元县寻找，最终夫妇二人团聚。该剧围绕绣鞋展开悲欢离合的情节，紧张奇巧，突出塑造了白玉娘敢于自我牺牲、顽强不屈的性格。

再如，在明路迪传奇《鸳鸯绦》中，鸳鸯绦具有作为中心意象的作用。第十三出《巧遘》，上京赶考的杨真方在宝华寺遭劫，躲到路边人家，这户人家的女儿张淑儿怜杨生之才，说出母亲借口打酒、实为通风报信的真相，并主动向杨生求婚，赠杨生鸳鸯白玉绦作为定情信物。后来从张家逃出的杨生在惶急中掉了鸳鸯绦，冒死寻找，又遇强盗李三，被剥去了衣服，换上了李三的旧道袍。张小二等追上来，误把李三当作杨生，杨生因此得以死里逃生。在情节设置上，鸳鸯绦道具的出现突出了"巧"，起到了"密针线"的作用，使该剧情节紧张、曲折、复杂。杨生刚离虎穴就入狼窝，险象频生，又均能逢凶化吉。鸳鸯绦道具还参与塑造了极具光彩的独特女性张淑儿的形象。张淑儿自幼熟读诗书，有自己的判断，出淤泥而不染，做事勇敢、细致，充满智慧，有自主的选择，敢于大胆主动示爱，这与才子佳人戏曲中女性仅仅作为被追逐获取的对象完全不同。明崇祯刻本第十三出评语称赞淑儿："识人于仓皇中，便许以姻娅。而慧识别胆，远虑深谋，高出常人万万。"[①]

（二）传奇中的配饰

在昆腔传奇中，配饰往往被作为爱情信物，同时又是人物性格的外射，或贯穿全剧的线索。在有的传奇中配饰反复出现并成为贯穿全剧的整体意象，反映了该剧的创作主旨和思想，并且表现了"弦外之音""象外之象"。

古代男女之间表达爱情的信物有绾发的簪、钗，有系于衣物的佩、香囊、荷包，有戴在手上的指环，有环在手腕或手臂上的腕囊、钏，有穿在

[①] 蒋星煜、齐森华、赵山林：《明清传奇鉴赏辞典》（上），上海辞书出版社2004年版，第712页。

脚上的绣鞋等。信物往往蕴涵着独特的情感,而与信物相关联的情绪、情感是以约定俗成的民俗含义暗示出来的。

在中国传统文化中,玉,以其机理和色泽冰清玉洁,常被用来比喻女子容颜,代表高贵与纯洁的品格。在清常熟人周昂传奇《玉环缘》中,韦皋与玉箫以玉环为爱情之盟。同时,玉又因易碎的品质,隐含着命运的无常。在明郑若庸《玉玦记》中,书生王商离家应举,妻子秦庆娘送他一枚玉玦。后王商结识青楼女子娟奴,将玉玦系在神像佩刀上表示与妻子断绝的决心。而庆娘在沦为囚徒时则剪发毁容,以保守贞洁。在这个负心故事中,玉玦象征着庆娘苦难磨折中的坚强与气节。在《连环记》中,玉连环是貂蝉赠与吕布的定情信物,连环扣钮又暗示着王允和貂蝉设计的天衣无缝的连环圈套。在第十三出《赐环》中,王允听貂蝉唱罢新曲,赏她玉连环。两人各唱一曲:"【集贤宾】(生)这无瑕白璧真罕有,冰肌润泽温柔,婉转连环双扣钮,这圈套谁能分剖,也是姻缘辐辏,真个是阴阳交媾。(合)你去东西就,圆活处两通情窦。""【前腔】(小旦)连环细玩难释手,教人背地含羞,此话分明求配偶,奴家若与老爷成就了此事呵,乐琴瑟便抛箕帚。"① 这里,貂蝉自作多情地把玉环看作求欢信物,误会了王允赠环之意。

簪,是古人用来绾住发髻的条状物,以金属、骨头、玉石等制成,又称"搔头"。据《西京杂记》记载,汉武帝宠爱李夫人,有一次曾取下李夫人的玉簪搔头,"搔头"之名由此而来。簪子在明代有传情达意功能。在《牡丹亭》第十二出《寻梦》中,杜丽娘的头饰为"倒犀簪斜插双鬟",表现了她睡意阑珊、有梦待寻的心情。明高濂《玉簪记》中的《追别》,在离别依依之际,两人互赠信物。妙常送潘必正碧玉鸾簪:"奴别君家,自当离却空门,洗心待君。君家休得忘了奴。奴有碧玉鸾簪一枚,原是奴家簪冠之物,送君为加冠之兆。"潘必正回赠她白玉鸳鸯扇坠:"原是我家君所赐,今日赠君,期为双鸳之兆。"② 既互相表达了对爱情的忠贞不渝,又为后来情节上两家早有婚姻盟约做了铺垫。而在张坚的《梅花簪》传奇中,簪成为"情"的观念的外化,"梅花"这一传统文化积淀中的意象,成为剧中人物品性的象征。正如作者在《自序》中所说:"梅取

① 王济著、张树英点校:《连环记》,中华书局1988年版,第32页。
② 高濂:《玉簪记》,《六十种曲》第三册,中华书局1958年版,第67页。

其香而不淫，艳而不妖，处冰霜凛冽之地而不与众卉呈芳妍，此贞女之所以自况耳。"簪以梅花为名，深有寄托，暗含了作者对坚贞不渝的爱情的向往。杜冰梅自小见识不同凡响，后来立功绝域，也寄寓了作者的民族自豪感和爱国之心。簪的象征意蕴由儿女情升华为爱国情，使作品的内涵更加深化。

钗子，是由两股簪子交叉组合而成的一种首饰，在情人或夫妇别离时，往往分钗各执一股，以寄托别离相思之情，待到他日重见时再合为一处。《鹣钗记》中，宋璟和邢燕红就由于神仙赠送的一对鹣钗而成婚。

在明汤显祖《紫钗记》中，紫玉钗成为贯穿全剧始终的中心道具。其关目中有"钗"字的有：第三出《插钗新赏》、第六出《堕钗灯影》、第四十四出《冻卖珠钗》、第四十六出《哭收钗燕》、第五十出《玩钗疑叹》、第五十二出《剑合钗圆》。在第三出《插钗新赏》中，霍小玉爱戴紫玉燕钗。作者通过试钗动作与语言，烘托描写出小玉的美貌。玉工的精致绝伦反映了明代江南玉器工艺的水平。剧本描绘了紫玉钗静态的精致之美："新妆燕子钿金钏，旧试蟾蜍切玉刀。""琢成双玉燕"。"将西州锦翦成宜春小绣牌，挂此钗头。"又描绘了紫玉钗的动态之美："〔旦〕玉工奇妙，红莹水晶条，学鸟图花，点缀钗头金步摇。〔浣照旦插钗科，旦〕弹轻绡，翠插云翘。正是翦刀催早，蜂蝶晴遥。〔合〕问双飞、燕尔何时，试拂菱花韵转标。"① 清雅的环境、精妙绝伦的玉钗，小玉试钗过程中的美好姿态、婉转心理，紫玉钗在剧中起到了塑造人物的作用。在第六出《堕钗灯影》中，通过"堕钗""拾钗""寻钗""索钗"等写霍、李二人初次见面，使三个角色（包括丫鬟浣纱）都有戏可做。【江儿水】写李益拾钗时的庆幸和又惊又喜的心理状态。【玉交枝】加进浣纱，三人寻钗、索钗，富于动作性，表演生动，趣味横生。在戏剧性冲突中，人物内心得到了刻画，情感表达深入而细致，并为后来的重要情节"卖钗"等做了铺垫。在第五十二出《剑合钗圆》中，两人误会解除，在妆台前插钗梳妆，"手扶钗颤并郎肩"，"今生重似再生缘"，写尽二人误会解除后重逢欢悦的心情。

在明叶宪祖传奇《鸾鎞记》中，一双鸾鎞使两对有情人终成眷属。鸾

① 汤显祖著、邹自振主编：《汤显祖戏曲全集·紫钗记》，百花洲文艺出版社2016年版，第16页。

鎞是爱情的象征，同时又是情节上的重要线索和枢纽，它们把四个人连接到一起。剧写唐末诗人杜羔、贾岛和温庭筠为至交好友，杜羔以一对碧玉鸾鎞为聘物，与赵文姝订下婚约。赵又把鸾鎞中的一支转赠给邻居女诗人鱼玄机。鱼玄机以此为聘礼，与温庭筠结为婚姻。《鸾鎞记》的结构安排十分用心、巧妙，作为双线结构的传奇作品，两对男女的爱情故事交错并行。剧中与鸾鎞相关的关目有：第十六出《觅鸾》、第十七出《鎞订》、第二十六出《合鎞》。鸾鎞的分合及在四人中的流转，成为贯穿全剧情节始终的关键，体现了传奇作者通过小道具架构全篇的巧妙构思。

江南香文化也体现在传奇作品中，如传奇《香囊记》等。在明陆采《怀香记》中，香是贯穿全剧的重要线索。剧叙晋时青年韩寿被大臣贾充招为府中属官，与贾充之女一见钟情，后两人终成眷属的故事。其关目有"钦赐异香""绣阁怀香""佳会赠香""闻香致疑""索香看墙""鞫询香情"等。

昆腔传奇中出现的其他配饰，如镜子，有《玉镜台记》《菱花记》《合镜记》等。明沈自晋《望湖亭》中《照镜》一出，以嘲讽的笔墨生动地塑造了地主少爷颜伯雅的形象。颜丑陋不堪又顾影自怜，其照镜的科白，可谓妙趣横生。再如，钿盒是指镶嵌有金、银、玉、贝的首饰盒子，《长生殿》中有《钗盒情缘》一折。在传奇《桃花扇》中，桃花扇这一贯穿全剧的道具，从最开始作为爱情的信物，到寄寓离合与兴亡的历史感，蕴含着丰富的形而上的哲学意蕴。全剧通过"赠扇""血溅诗扇""撕扇"等一系列情节掀起诸多波澜，而且通过扇子写出悲剧结局。桃花扇在剧中有三重象征意蕴，首先是取"桃之夭夭，灼灼其华"之意，象征着香君娇好的容貌；其次，"血溅诗扇"，桃花扇是香君高洁品性的写照；最后，诗扇被毁使其又成为深层历史感的象征。因此，桃花扇在剧中是作为复合象征出现的。

（三）传奇中服饰描写的特点

昆腔传奇文本，作为中国传统文学样式之一，与古典诗词、小说等在人物服饰描写方面具有共通性，同时，又因其场上搬演的特性，传奇的服饰描写又呈现出不同于古典诗词和小说的特点。

1. 在写实与写意之间

昆腔传奇中的人物服饰来自现实生活，但有不等同于现实生活中的服饰，而是既反映现实，又超越现实。如传奇文本的服饰描写存在历史朝代

模糊、颠倒的现象,这是传统戏曲艺术类型化的要求。这样既便于舞台上生、旦、副、末、丑的场上扮演,又符合中国观众的欣赏习惯和审美定式。昆曲文本中服饰描写的写意性主要体现为妍媸自现的春秋笔法。与中国其他文学样式,如诗歌等一样,传奇文本对服饰往往不作具象的铺陈实写,大多通过写意手法,突出人物的神韵,即通过服饰细节或者他者对服饰的观感来塑造形象,展现人物性格特征和精神面貌。总之,写意是以写实为基础,而写实则是为写意提供背景和指向。

2. 具有象征、隐喻意义

服饰成为剧中人物精神的象征。如明汤显祖《牡丹亭》第十出《惊梦》中杜丽娘的服饰妆扮:

【乌夜啼】〔旦〕晓来望断梅关,宿妆残。〔贴〕你侧着宜春髻子恰凭阑。……〔旦〕取镜台衣服来。〔贴取镜台衣服上〕云髻罢梳还对镜,罗衣欲换更添香,镜台衣服在此。

【步步娇】〔旦〕袅晴丝吹来闲庭院,摇漾春如线。停半晌、整花钿,没揣菱花,偷人半面,迤逗的彩云偏。〔行介〕步香闺怎便把全身现!〔贴〕今日穿插的好。

【醉扶归】〔旦〕你道翠生生出落的裙衫儿茜,艳晶晶花簪八宝填,可知我常一生儿爱好是天然。恰三春好处无人见。不提防沉鱼落雁鸟惊喧,则怕的羞花闭月花愁颤。①

写出了深闺小姐杜丽娘的妆扮及对镜顾影自怜的种种仪态。其服饰典丽、素雅,"我常一生儿爱好是天然",象征杜丽娘向往自然、渴望自由,以及个体生命意识的觉醒。

3. 遗貌取神的写法

"遗貌取神"是中国传统文学艺术的共同特点,表现在传奇创作中,即:不是为了描述服装而描述,服饰描写是对人物精神气质的突显,是为塑造人物服务的。如《西厢记》中,张生初会莺莺:"你看他宜嗔宜喜春风面,弓样眉儿新月偃,未语人前先腼腆,却便似呖呖莺声花外啭,解舞腰肢,似垂柳风前娇软。"②"春风面""弓样眉""呖呖莺声""解舞腰

① 汤显祖著、黄仕忠校点:《牡丹亭》,岳麓书社2002年版,第28页。
② 崔时佩、李景云:《西厢记》,《六十种曲》第三册,中华书局1958年版,第11、12页。

肢",没有具体的容貌和服饰描绘,而是淡笔写来,突出其"神",如同中国绘画的"留白",笔墨少了,想象的空间却多了。

二、昆曲戏服

中国传统戏曲在舞美方面,与景物造型相比,对人物造型更加重视。明清时期,昆曲特别受到上层官宦、文人的喜爱。江南一些有经济条件的官商、文人,不惜投入金钱到昆曲的服饰、舞美等方面,他们在昆曲服饰方面的"刻意精丽",客观上丰富了昆曲服饰,提高了昆曲服饰的装饰性与表现力。此外,商业戏班的出现,对昆曲在舞美方面的提高也有很大的促进。

官商和富裕文人组织的家班、内班,在服装、砌末等方面十分奢靡铺张。家班的戏服追求鲜华成为普遍现象,明潘之恒记载:"时有郝可成小班,名炙都下。年俱少,而音容婉媚,装饰鲜华。"① 而富甲天下的泰兴季氏家有女乐三部,悉称音姿妙选,艺人们的戏装有珠冠象笏、绣袍锦靴等,一个艺人的戏装就价值千金。清道光年间盐商已衰落,但一些家班的戏剧服饰仍极为豪奢,如总商黄潆泰尚有梨园全部,伶人有两三百人,其戏箱已值二三十万。四季裘葛递易,在演出《吴王采莲》《蔡状元赏荷》时"满场皆纱縠也"②。

(一)昆曲戏服种类及形制

明清时期,昆曲戏服款式多样、绚丽多彩,同时更加注重装饰性。即使在民间,戏曲服饰也日益追求精美。清李斗《扬州画舫录》提到民间戏班小张班演《牡丹亭》,十二花神戏服就价至万金;百福班一出《北饯》,用十一条通犀玉带;小洪班灯戏,点三层牌楼,二十四灯,一掷百金地追求排场的豪华。可以说,这是明清时期生活常服上追新逐奇的奢靡之风在戏曲上的反映。文人家班更是十分重视服装行头。如明末阮大铖家班,在艺术上很出色,戏中所用砌末,纸札装束无不尽情刻画,故其出色也愈甚③。优秀演员也参与了戏装的改进。清乾隆年间,扬州双清班演员巧官为纱帽小生,其所自制的官靴落落大方。

① 潘之恒著、汪效倚校:《潘之恒曲话》,中国戏剧出版社1988年版,第51页。
② 欧阳兆熊、金安清撰,谢兴尧点校:《水窗春呓》,中华书局1984年版,第42页。
③ 张岱:《陶庵梦忆·西湖梦寻》,中华书局2007年版,第97页。

1. 种类

清乾隆年间民间戏班舞台演出中昆曲服装行头的规模、种类及大体样式（见下表①），大体上可以反映明清昆曲戏服的种类及形制。

清乾隆年间民间戏班昆曲服饰种类及形制表

戏装类型	男		女
	文扮	武扮	
衣类	富贵衣（即穷衣）、五色蟒服、五色顾绣披风龙披风、五色顾绣青花五彩绫缎袄褶、大红圆领、辞朝衣、八卦衣、雷公衣、八仙衣、百花衣、醉杨妃、当场变补套蓝衫、五彩直摆、太监衣、锦缎敞衣、大红金梗一树梅道袍、绿道袍、石青云缎褂袍、青素衣、架裟、鹤氅、法衣、镶领袖杂色夹缎袄、大红杂色绸小袄；青海衿、紫花海衿、青箭衣、青布褂、印花布棉袄、敞衣、青衣、号衣、蓝布袍、安安衣、大郎衣、斩衣	扎甲、大披褂、小披褂、丁字甲、排须披褂、大红龙铠、番邦甲、绿虫甲、五色龙箭衣、背搭、马褂、剑子衣、战裙	舞衣、蟒服、袄褶、宫装、宫搭、采莲衣、白蛇衣、古铜补子。老旦衣、素色老旦衣、梅香衣、水田披风、采莲裙、白绫裙、帕裙、绿绫裙、秋香绫裙、白茧裙。又男女衬褶衣、大红袴、五色顾绣袴；棕色老旦衣、渔婆衣
盔帽饰物类	平天冠、堂帽、纱貂、圆尖翅、尖尖翅、荤素八仙巾、汾阳帽、诸葛巾、判官帽、不论巾、老生巾、小生巾、高方巾、公子巾、净巾、纶巾、秀才巾、蚝聊巾、圆帽、吏典帽、大纵帽、小纵帽、皂隶帽、农吏帽、梢子帽、回回帽、牢子帽、凉冠、凉帽、五色毡帽、草帽、和尚帽、道士冠	紫金冠、金扎镫、银扎镫、水银盔、打仗盔、金银冠、二郎盔、三义盔、老爷盔、周仓帽、中军帽、将巾、抹额、过桥勒边、雉鸡毛、武生巾、月牙金箍汉套头、青衣扎头、箍子冠	观音帽、昭容帽、大小凤冠、妙常巾、花帕扎头、湖绉包头、观音兜、渔婆缬、梅香络、翠头髻、铜饼子簪、铜万卷书、铜耳挖、翠抹眉、苏头发
靴鞋类	蟒袜、妆缎棉袜、白绫袜、皂缎靴、老爷靴、男大红鞋、绿布鞋、洒场鞋、僧鞋	战靴	杂色彩鞋、满帮花鞋

① 李斗著，汪北平、涂雨公点校：《扬州画舫录》，中华书局1960年版，第134－135页。

这段文字记录了清代一般的昆山腔民间职业剧团的服装行头，这里面既包括了各种角色的戏衣，也包括了一切演出用具。衣箱分为"大衣箱"和"布衣箱"两种；而"大衣箱"中又有"文扮""武扮"和"女扮"之分。这比宋元时期民间戏班的行头丰富了许多，凸显了以服装来表现人物的作用，体现了明清时期昆剧舞台美术的进步。由此，我们也可以推断，当时大官僚、盐商以及富裕文人的私家戏班行头要比表中列出的民间戏班行头丰富得多。

2. 造型

具体到剧本中的人物造型，从《古本戏曲丛刊》中明代部分传奇剧本的戏剧服饰穿戴提示，可以了解明代昆剧舞台上的人物造型情况，现试举几例列表说明如下：

明代昆剧人物造型情况表

剧本	内容及类型	角色（出数）	穿戴
《麒麟记》	孔子生平（神仙剧）	外扮一老即东方木星（4出）	青袍/青衣
		生扮三老即西方金星（4出）	白袍/白衣
		末扮二老即南方火星（4出）	红袍/红衣
		生扮四老即北方水星（4出）	黑袍/黑衣
		小生扮五老即中央土星（4出）	黄袍/黄衣
《酒家佣》	政治斗争（侠义剧）	生	青袍/青衣
		旦扮秦宫	纱帽，紫衣
		小净扮老狱官	倒戴纱帽
		外扮李固	幞头，朝服
		贴扮孙寿	私服
		外扮张司隶	戎服
		旦扮友通期	艳妆
		老旦扮文姬	素妆
		贴扮孙寿	淡妆
		小净扮胡广	白须
		净扮梁冀，小生扮王成	簪缨
		外扮李固	方巾，行衣
		小生扮王成	隐服
		净扮梁冀	忠靖冠

续表

剧本	内容及类型	角色（出数）	穿戴
《蕉帕记》	神仙剧	小旦	红袍/红衣
		外扮胡招讨即胡章	品服
		生扮宋玉（2出）	儒服
		生扮龙骧（1出）	儒服
		小生扮白元	钧衣巾
		小旦扮白狐仙	色衣
		净扮呼延灼	黑脸
		末扮关胜	红脸
《狮吼记》	家庭社会剧	小末扮家童（5出）	青袍/青衣
		末扮阎君（22出）	冕旒，袍
		旦、小旦妓女（5出）	盛装
		小生（29出）	冠带
		旦（25出）	尼妆
		生扮陈季常（2出）	晋巾，便服
		旦（22出）	囚首短衣
《浣纱记》	历史剧	生扮范蠡（2出）	便服
		旦扮西施（2出）	素衣

到了清代，舞台上昆曲服装的形制又有了一些变化。根据清道光年间印行的《审音鉴古录》中的昆剧服饰提示，举例如下（见下表）：

清道光年间昆剧服饰情况表

人物	角色	戏出	服饰	备注
蔡伯喈	生	《琵琶记·盘夫》	紫罗襕，白玉带，皂朝靴	官服
赵五娘	旦	《琵琶记·吃糠》	兜头，青布衫，打腰裙	家贫
蔡公	外	《琵琶记·吃糠》	白眉，白毡帽，破花帕裹头，破绸袭裙，打腰裙，挂杖	家贫
蔡婆	副	《琵琶记·吃糠》	白发，棉兜，破帕裹头，破绸袄，打腰裙	家贫

续表

人物	角色	戏出	服饰	备注
王十朋	小生	《荆钗记·议亲》	戴巾，穿青素，系丝绦，内衬元褶	
钱金莲	小旦	《荆钗记·绣房》	穿月白绫袄，素云肩，白绫裙	
谢素秋	小旦	《红梨记·草地》	绉纱兜头，元色袄，打腰裙	妓女
并头（使者）	丑	《红梨记·访素》	布海青，小棕帽，一撮须	喜剧色彩浓厚
花婆	老旦	《红梨记·草地》	帕兜头，布衣，打腰裙，背包裹	老仆
徐小楼	老生	《儿孙福·势僧》	戴唐巾，穿紫花布褶，系宫绦，戴白三髯，捏念珠	僧
杜丽娘	小旦	《牡丹亭·寻梦》	插凤，绣袄，袖中暗带纽扇	官宦小姐
春香	贴	《牡丹亭·学堂》	色袄，背褡，红汗巾系腰	丫鬟

 从上表中可见，昆曲舞台上不同年龄、不同身份人物的着装基本因循明清时期的生活常服规制。从妇女着装来说，明代现实生活中妇女的服饰主要有衫、袄、霞帔、背子、比甲及裙子等；服饰的基本式样大多模仿唐宋，一般为右衽，恢复了汉族古老而悠久的服饰传统与习俗。明代妇女服饰亦随时代风尚不断变异。昆剧舞台上的女性角色装扮基本沿袭了生活中的服装规制。如昆剧《义侠记》中潘金莲（六旦）的穿戴。在《戏叔、别兄》中，潘金莲穿素黑褶子，湖色花长马甲，束白汗巾，白裙白，彩裤，着彩鞋，梳大头，戴花；在《挑帘、裁衣》中，潘金莲穿湖色袄子，湖色花裙，余同上；在《捉奸》中，潘金莲穿月白花褶子，粉红花长马甲，束白绸带，白裙，白彩裤，着彩鞋，梳大头，戴花；在《服毒》中，潘金莲穿素黑褶子，月白花长马甲，余同《捉奸》。① 其中，袄、褶子、长马甲、裙子等都是明清时期妇女的家居便服。

 男子服饰方面，仅以巾帽为例，就可以体现昆曲戏服与生活常服之间的关系。明代巾帽种类极多，明范濂在《云间据目抄》卷二叙述明代隆庆、万历年间的巾帽式样时说："余始为诸生时，见朋辈戴桥梁绒线巾，春元戴金线巾，缙绅戴忠靖巾。自后以为烦，俗易高士巾、素方巾，后变

① 曾长生口述、苏州市戏曲研究室记录整理：《昆剧穿戴》，1963年版。

为唐巾、晋巾、汉巾、褊巾。"① 唐巾（即唐幞头）："四脚，二系脑后，二系颔下，服牢不脱。有两带、四带之异。今进士巾亦称'唐巾'。"其他如：两仪巾，"后垂飞叶二扇"；东坡巾，"云苏子瞻遗制"；山谷巾，"黄庭坚遗制"；万字巾，"上阔而下狭，形如万字"；等等。② 明清传奇中的"巾"多为士人所戴，与明代现实生活中的情形是相符合的。

戏曲中的巾帽名目繁多，单是《元明杂剧》中提到的就有数十种，如练垂帽、练垂胡帽、雷巾、披冠、全真冠、脑搭儿、吴学究巾、髻箍儿、散巾、髻头面、皮盔、四缝笠子帽、纱包头、铁幞头、塌头手帕、如意莲花冠、秦巾、九阳巾、韶巾、兔儿角幞头、白毡帽、三山帽、三叉帽、凤翅冠、卷云冠、一字巾、师碴脑盔、花箍、散巾等。明代昆剧舞台上社会各阶层男女老幼、文臣武将、和尚道士头上所戴，部分和《元史·舆服志》中的记载大致相同。到清代，戏衣的各种帽子大部分承袭明代，但名称上多有改变（见李斗《扬州画舫录》戏剧行头部分）。

戏剧服饰反映了生活中服饰所具有的表明身份的特点。如生活中缙绅戴忠靖巾，传奇中戴忠靖冠者也多为官员，如《天书记》第二十二出中的公子田忌，《彩舟记》中的王同知、吴太守、江毓和之父，《人兽关》中的俞德，《新灌园》中的贾金等缙绅。可见，忠靖冠在传奇中与在生活中的用法基本是一致的。再如《金山寺》中许宣所戴的宝蓝色鸭尾巾，是商人如店主常戴的帽子："缎制，下圆，上扇形，如鸭尾，故名。分古铜、宝蓝二色，古铜色为老人用，如京剧《四进士》的宋世杰所戴；宝蓝色为青年用，如昆剧《金山寺》的许宣所戴。"③ 表明了许宣的药材行店伙身份。

再如网巾。它又名"网子"，相传为明太祖洪武初年所倡，是明代成年男子束发的巾子。通常以黑色丝绳、马尾或棕丝编成，亦有用绢布织成者。网巾的造型类似渔网，网口用布帛作边，俗谓"边子"。边子旁缀有用金属制成的小圈，内贯绳带，绳带收束，即可约发。网巾上端亦开有圆孔，并缀以绳带，使用时将发髻穿过圆孔，用绳带系拴，名曰"一统山

① 范濂：《云间据目抄》卷二，《笔记小说大观》第22编5册，台北新兴书局有限公司1978年版，第2625页。
② 沈从文：《中国古代服饰研究》，上海书店出版社2002年版，第571页。
③ 上海艺术研究所、中国戏剧家协会上海分会：《中国戏曲曲艺词典》，上海辞书出版社1981年版，第148页。

河"。大约在明天启年间,有省去上口绳带者,只束下口,名曰"懒收网"。士庶男子在室内时可以将网巾露在外面,外出时则必须戴上帽子,否则为失礼。传奇《还魂记》第七出中脚夫李四束网巾,罩幅帽儿,是符合明代网巾"无贵贱皆裹之"的穿戴制度和习惯的。

同样是风流倜傥的巾生,由于不同的境遇、性格,他们的穿戴服饰也不相同(见下表)。①

昆剧巾生穿戴服饰情况表

人物(戏出)	衣	裤	靴(鞋)	帽(巾)
柳梦梅(《牡丹亭·惊梦、堆花》)	粉红褶子	湖色彩裤	厚底靴	文生巾
柳梦梅(《牡丹亭·拾画、叫画》)	湖色褶子	茄花彩裤	厚底靴	小生巾
潘必正(《玉簪记·茶叙》)	湖色绣花褶子	红彩裤	厚底靴	必正巾
潘必正(《玉簪记·琴挑、偷诗》)	皎月绣花褶子	粉红彩裤	厚底靴	必正巾
潘必正(《玉簪记·姑阻、失约》)	银灰绣花褶子	湖色彩裤	厚底靴	必正巾
潘必正(《玉簪记·催试、秋江》)	皎月绣花褶子	白彩裤	厚底靴	必正巾
张君瑞(《西厢记·游殿、寄柬》)	粉红花褶子	粉红彩裤	厚底靴	粉红小生巾
张君瑞(《西厢记·闹斋》)	青素褶子,束湖色宫绦	粉红彩裤	厚底靴	小生巾
张君瑞(《西厢记·下书》)	湖色绣花褶子	湖色彩裤	厚底靴	小生巾
张君瑞(《西厢记·跳墙》)	粉红绣花褶子,罩湖色绣花褶子	粉红彩裤	厚底靴	粉红小生巾
张君瑞(《西厢记·佳期、拷红》)	红素褶子	白彩裤	厚底靴	小生巾
张君瑞(《西厢记·长亭》)	银灰绣花褶子	白裙,白彩裤	镶鞋	戴小生巾,飘带打结,后有线叶子

其中,小生巾的帽顶至两耳边有硬如意纹样,上绣五彩图纹,两耳下垂丝须。其又有"文生巾""武生巾"之分。"文生巾"是扮秀才、书生等所用,为缎制,有花绣,自帽顶至两侧有如意头硬边作为装饰,背后垂有飘带两根,如《牡丹亭·惊梦、堆花》中柳梦梅所戴。"武生巾"后无飘带,并在顶部加一红绸结,为剧中扮武生者所用。荷叶巾为方顶,上有檐,似荷叶覆盖,以绿缎绣花者为多,系丑扮文人所戴。再如,《水浒记·借茶》中张文远(二面)所戴为三郎巾。

① 该表参考了《昆剧穿戴》(曾长生口述,苏州市戏曲研究室记录整理)。

戏装可以表明身份、穷富。如《绣襦记》中郑元和（穷生，俗称"鞋皮生"）的穿戴表现了一个落魄书生的寒酸、潦倒："穿黑褶子，束湖色宫绦，湖色彩裤，着厚底靴，戴湖色素小生巾"（《乐驿》）；"穿粉红褶子，束湖色丝绦，湖色彩裤，着厚底靴，戴粉红色小生巾，飘带打结"（《坠鞭》）；"穿湖色绣花褶子，散花皎月帔，粉红彩裤，着厚底靴，戴湖色小生巾"（《入院》）；"穿富贵衣，黑彩裤，拖镶鞋，戴高方巾"（《卖兴》）；"穿富贵衣，罩黑褶子，余同《卖兴》"（《当巾》）；"穿富贵衣，束黑布带，白裙打腰，黑彩裤，拖镶鞋，戴高方巾"（《打子、收留》）；"除去打腰白裙，余同《打子》"（《教歌》）。

戏装可以揭示心境。由于剧中的情景氛围不同，演员的服饰也不尽相同。同样是柳梦梅，在《惊梦》与《拾画·叫画》中的穿戴就有所不同，前折穿粉红褶子，表现柳梦梅的风流倜傥，同时表现出与杜丽娘爱情的美好和欢洽，而在《拾画·叫画》中则穿湖色褶子，冷色调，偏于内敛，适合表达对画中人的痴迷状态。《玉簪记》中的潘必正也是这样。在表现爱情或者两情试探等较为轻松、喜悦的场景，如《茶叙》《偷诗》中，服装色彩柔和；在爱情受挫时，如《姑阻》《失约》，就穿着冷色调的服装——银灰绣花褶子、湖色彩裤来表现心情；在《催试》《秋江》等离别戏中，则以一身素色皎月绣花褶子、白彩裤来衬托黯淡伤离的心情；病时装束，则是用"加白裙，必正巾黄绸打头"来表示体弱状态。

3. 色彩

明清时期昆曲服装的色彩进一步丰富多样，装饰性和表现力得到了加强。在阶级社会里，服装的色彩也是分等级的，可以表明人的尊卑贵贱。《明会典》规定，教坊司伶人及乐妓等卑贱之人裹绿头巾，衣服只能用明绿、桃红、水红、玉色、茶褐等间色；而皇帝及权贵则分服黄、绯（朱、赤）等正色。黄色为帝王专用，民间不许用黄色。文武官员的公服，品级不同色彩不同。在明代，一品至四品，绯袍；五品至七品，青袍；八品九品，绿袍。正色示尊，间色示卑。达官贵人多用正色，平民百姓多用间色。戏衣的色彩选择也遵循了生活中的这一原则，大体上以黄、紫、朱、黑、白、蓝、褐的色彩排列次序来区分人物身份的尊卑贵贱。皇亲国戚、显贵穿的多半是黄、朱（赤）、绿、白、黑等五色；樵夫、店家等卑贱者着的多半是蓝色、米色、褐色等间色。

服装色彩可以寓意善恶褒贬的价值判断。如滑稽可笑、蕴涵嘲讽的喜

剧人物，多穿着花哨。如《水浒记》中的张文远（二面），其服饰呈现出与正面人物不同的美学特点。"穿绣花绿褶子，湖色彩裤，着镶鞋，戴三郎巾"（《借茶》）；"穿湖色绣花褶子，白彩裤，着镶鞋，戴三郎巾"（《前诱、后诱》）；"穿黑青素褶子，束黄宫绦，绿彩裤，着镶鞋，戴吏典帽"（《放江》）；"穿素白领头绿褶子，黑彩裤，着镶鞋，戴三郎巾"（《水浒记·活捉》）。服装花哨、色彩冲撞，表现出其浅薄、招摇、装模作样又附庸风雅的可笑特点。

服饰色彩可以最直接地透露、反映一个人的情绪和心境。在《红梨记·潜窥》中，妓女素秋有了意中人后，洗却脂粉，除去钗环，月下素装，一派天然。花婆对月下素娘如是描述：

【前腔换头】园亭芳草多，不见王孙过。澹月才临青琐，轻风暗动红罗。

素娘，好一派月色也。看你香肩半弹金钗卸，寂寂重门锁深夜。素魄初离碧海堧，清光已透珠帘罅。①

《审音鉴古录》中的舞台演出装束提示："小旦绉纱兜头，元色袄，月白绫，背褶绿宫绦上。"从色彩上来说，元色、月白色、淡雅的绿色，迥然于欢场艳服，同时也与园亭清幽的环境相呼应。

明清昆曲舞台服饰在色彩上更加追求统一美观，突出形式美的作用，这是戏曲服装发展的必然结果。清李斗《扬州画舫录》卷五载，清乾隆年间，老徐班演全本《琵琶记》之《请郎花烛》用红全堂，《风木余恨》用全白堂后，其他昆班纷纷效仿，如大张班演《长生殿》用黄全堂，小程班演《三国志》用绿全堂。一出戏满堂服色道具均用同样的色彩，在艺术装饰和渲染气氛方面起到了一定的作用。人物间的戏装色彩也可以相互映衬，以提高舞台表现力和装饰作用。这种映衬，一方面是为了和谐，如《牡丹亭》中的柳梦梅和杜丽娘，《长生殿》中的唐明皇与杨贵妃，穿同一色系、图案相同或呼应的服装，既表现出男女主人公情感上的胶着、美好，突出神仙眷侣的匹配，又给人以赏心悦目的观感；另一方面是为了对比，如大臣上朝觐见，不同颜色的亮丽朝服互相对比，避免了单调、沉闷，具有强烈的舞台视觉效果。

① 徐复祚撰、姜智标点：《红梨记》，中华书局1988年版，第45页。

4. 图案

昆曲戏服图案主要来自历代服装上的纹样，同时还借鉴了建筑图案和器物造型，主要有日、月、星、辰、云、火、水、江崖、山、龙凤、飞禽走兽、鱼虫花鸟，以及宗教图案、吉祥图案等。按照表现性质来分，可以分为写实型、象征型和装饰型三种。象征性的图案往往寄寓着文化意蕴和民族文化心理。隋唐以前的服饰图案主要是模拟自然景物，最常见的纹饰有云朵、花鸟、几何纹、缠枝花等，反映了士大夫阶层恬淡、宁静、含蓄的审美情趣。明朝中后期的服饰受商品经济影响，折射出新兴市民阶层的审美情趣，具有明显的世俗性。这个时期的服饰图案在色彩上讲究鲜艳浓郁，构图方式则趋于豪华繁缛，将若干种不同形状的图案拼合在一起，形成了许多寓意丰富的固定模式，直截了当地表达了世人对荣华富贵、功名利禄的向往和追求。如将芙蓉、桂花和万年青画在一起，称为"富贵万年"；将蝙蝠和云朵画在一起，称为"福从天降"；将鹭鸶和芙蓉画在一起，称为"一路荣华"；将骏马、蜜蜂和猿猴画在一起，称为"马上封侯"；等等。这些图案构思巧妙，寓意吉祥，把长期积淀在民众心理深处的对祥和、富达的希冀，化做了美观生动的图案，再现于方寸之间。

生活中的服装图案可以表示社会阶层，剧装图案也十分鲜明地体现了穿着者的等级。用补子花样表示等第，是明代官服的重要特点之一。剧装图案中，文武官的补子沿袭了现实中的官服规制，文一品至九品，武一品至九品，飞禽走兽的运用严格依据等级而定。如龙的图案及纹样的运用。帝王将相的蟒用端庄严谨、气势宏大的大龙、行龙、坐龙等龙纹，官位较低的大臣用造型较简单的夔龙、螭虎纹样，太监、兵卒等小人物只能用形似草蛇的细草龙。

剧装图案可以表现人物的性格特点。传统审美心理和审美意识里面有许多象征性联想和想象，把大自然与人融为一体，以自然形象比拟人的个性及精神境界。戏曲表演体系充分调动"天人合一"的想象和联想，用种种瑰丽雄奇的图案方人写意。如扮演柳梦梅这样的读书人，其戏服上的图案多用竹、兰花、梅花等，表示其清高、儒雅的特点。其他的戏服图案，如龙、凤、孔雀，写的是帝王后妃形象之意；狮、虎、麒麟，写的是猛将武帅形象之意；松、鹤、蝙蝠写的是德高望重的人物形象之意；蝴蝶纷飞，写的是机敏强悍的人物形象之意；团散花卉，写的是风流潇洒的人物形象之意；日、月、海水，写的是统治山河的人物形象之意；八卦云头，

写的是有法术道行的人物形象之意；等等。这些图案，既来自现实，又凝练、诗化了现实。除了装饰性的形式美之外，戏曲图案更是为了展示人物精神气质的优美意象。这种写意的艺术观念在诗化的浪漫主义之中又包含着深刻的现实主义精神，体现了传统的"天人合一""物我一体"的哲学思想及"物物而不物于物"的美学意象观。

（二）昆曲戏服的审美特点

昆曲戏服除了具备传统戏曲服装共通的程序性、写意性的特点之外，在服饰审美上还体现出江南文化追求自然、尚雅的文化精神。

1. 程式性

昆曲的穿戴规制及程序性的要求有："三不分"，即传统戏曲服装在应用上不分朝代、不分地域、不分季节，通用于一切古典戏曲剧目；"六有别"，指装扮人物外部形象时遵循写意原则，大体上只做六种区分，即老幼有别、男女有别、贵贱有别、贫富有别、文武有别、番汉有别；"定中变"，即"定中求变"，指通过不同的服饰组合，在类型化基础上追求人物外部形象的个性化，所遵循的也是写意原则，其表现手法是简约指代。总的来说，穿戴规制概括了昆曲服装的程序性艺术特征。旧时梨园行流传下来一句谚语叫"宁穿破，不穿错"，这里穿戴的"对"与"错"，并不是根据剧本所反映的历史真实性与细节具体性，而是根据戏曲服装特有的严格的穿戴规制作出的判断。

2. 写意性

写意，是中国古典艺术的共同特点。明于慎行《榖山笔尘》云："古人之诗如画意，人物衣冠不必尽似，而风骨宛然；近代之诗如写照，毛发耳目无一不合，而神气索然。彼以神运，此以形求也。"①"形求"与"神运"是写实艺术与写意艺术不同的审美追求与创作方法。写意要求艺术家抓住并突出客体中与主体相契合的某些特征，以表现艺术家对现实生活的审美评价及审美理想，抒写作家的主观感情和意兴。昆曲服装是艺术家对历史生活服饰进行巧妙的提炼、加工，将之从生活化引向符合戏曲形态的艺术化，而形成的一种既似生活常服又不是生活常服的、妙在似与不似之间的意象化服装。戏曲服装的写意性特点在于，它在有形（物态化了的服装）的基础上追求"衣境"，而不求服装形似生活真实，这是与戏曲表演

① 于慎行：《榖山笔尘》，中华书局1984年版，第87-88页。

的虚拟性相适应的。它不是简单地再现历史生活服饰的真实性和细节的具体性,而是以"为人物传神抒情"为唯一的、最高的美学追求。正如张庚在论述戏曲的虚拟性时所总结的,在处理艺术和生活的关系上,不是一味追求形似而是追求神似,这是中国传统艺术的根本特点之一,是从中国传统的美学观中产生出来的,如中国画讲究神形兼备,而更重视神似。神似要求捕捉住描写对象的神韵和本质,而形似却是追求外形的肖似与逼真。中国戏曲就是在这样的传统美学思想的影响下形成的。

3. 诗意性

明清时期,由于官宦商贾在昆曲服饰上追求豪华奢靡,昆曲在服饰和舞美方面存在着炫富的情况。清厉鹗《樊榭山房文集》记载,清代康熙后期,某江淮大吏置家班一部,大吏益以为天下声色之选在是,凡饰歌舞具,金缯锦翠,珠珰犀珀,刻意精丽。在演出《长生殿·哭像》时,"至玉环马嵬缢后,明皇泣玉环像,则令好手雕沉水香,肖项生像,傅以粉黛,饰之如生"①。这样的服装舞美,固然可以起到一定的舞台效果,吸引观众的眼球,但同时也背离了昆曲素雅、写意的艺术追求。

与此不同的是,文人身份的家班主人大都更注重艺术性的追求,以雅为美。明万历进士、无锡人邹迪光罢官归乡后,筑园度曲,宾朋满座,觞咏穷日。在其严格正规的训练指导下,其家乐戏班的演出品味高雅,冠绝江南。明潘之恒《鸾啸小品·原近》载:"其授法曲师,务律齐而桀列。画地以趋,数黍以剂。登场者惴惴,惟逸之是虞。"②邹氏也自言,金银假面等脱离剧本要求的豪奢行头、饰品他一概不用,体现了文人对雅及本色的追求。昆曲擅以服装材质和色彩来区别人物,如香色、古铜色和宝蓝色多用于有一定社会地位的老成持重的角色,而"月白"则是有一定社会地位的年轻角色最常使用的服色,这充分体现了昆曲服装追求素雅诗意的特点。

三、昆曲戏服与生活常服的关系

(一) 昆曲戏服来自生活常服

一方面,昆曲服装受生活常服制度及风尚的影响。明代《古本戏曲丛

① 张庚、郭汉城:《中国戏曲通史》(中),中国戏剧出版社 2006 年版,第 683 页。
② 潘之恒著、汪效倚校:《潘之恒曲话》,中国戏剧出版社,1988 年版,第 23 页。

刊》标示了50余个剧目的几十种服饰名目，这些戏剧服装大多数源自生活常服。如乌纱帽（乌帽、纱帽）为文官服饰，如毛延寿、秦官等所穿，与明代现实生活中文武官员的公服相似；花冠为妇女吉庆服饰，如樱桃女结婚时所戴，与明代现实生活中的妇女吉庆服饰相同；忠靖冠（忠靖巾、靖巾）为官员常服，与现实生活中的职官退朝燕居时所服相同；珠冠（凤冠）为命妇服，与现实生活中的命妇服、庶民妇女结婚或入殓服相似；葛巾为隐士服，与现实生活中的士人服相似；东坡巾为士人服，与现实生活中的士人服相同；唐巾为士庶服，以士人为主，与现实生活中士人、小吏、女乐服用的巾帽相似；冕旒为阎君、帝王服，与现实生活中的帝王礼冠相同；抹额（扎额、金额）为男女武将所戴，在现实生活中士庶男女均可用，以武士为多；忠靖衣（靖衣）为职官退朝燕居时所穿，与现实生活中职官退朝燕居时所穿相同；圆领为文官公服，与现实生活中文武官员的公服相似；皂朝靴（乌靴）为文武官员公服，与现实生活中文武官员的公服相同；补褶（胸背褶）为文武官员常服，与现实生活中文武官员的常服相同。

另一方面，昆曲的穿戴规制源自生活。昆曲装扮必须同剧中人物的身份、性格、情绪相结合，这一穿戴的基本原则来自生活。在阶级社会，不同身份地位的人，衣服式样、颜色、质地都有区别，这是客观条件的要求。而且从主观上来讲，同样身份的人，由于性格、文化、审美品位等的差异，也会形成不同的服装风格。而一个人在不同的人生遭际下，在欢乐和悲伤等不同情绪下，其着装也会透露、表达内心的情感。这些生活上的着装特点也会体现在昆剧穿戴上。

昆曲服装要表现人物的性格。虽然《牡丹亭》中的杜丽娘和《琵琶记》中的牛小姐同为出身官宦的大家闺秀，可是杜丽娘却本能地感春伤情，内心充满强烈的对青春和爱情的渴望，也正因为不可得而深深伤感。而牛小姐是恪守封建礼教到内心深处的符号式的古板女子，她训斥丫鬟惜春："春光自去，与你何干？"这样她的装扮就与杜丽娘的柔美雅淡不同，表演上要作"贞静式""恬淡式"。可是有的演员一味追求服饰的华丽，让牛小姐也作时髦打扮，这样就背离了人物性格的要求。为此，《审音鉴古录》特注明牛小姐的装扮要求："古扮，莫换时妆。"

服装是表达情感的符号，剧中人物的不同情绪也会通过戏服表现出来。如《西厢记》中莺莺长亭送别张生。"听得一声去也松了金钏，遥望

见十里长亭减了玉肌",女为悦己者容,但在离别伤感的时刻,配合心情,装束理应朴素些,这样才符合人物"倩疏林挂住斜晖"的留恋难舍。针对有的演出让莺莺浓妆艳抹,《审音鉴古录》注明:"不可艳妆,以重离情关目。时扮虽娱人目,与文义不合。"

昆曲服装作为表意符号,最终是用来表达剧作主题和思想的,如《牡丹亭》中的花神装扮。在《惊梦》一折,杜丽娘在梦中与秀才柳梦梅幽会,有花神来保护杜丽娘的梦,"要他云雨十分欢幸"。花神在这里是一个反理学的"情"的保护神,汤显祖原著注明其装束是"束发冠、红衣、插花",是个青年的形象。可后来的昆曲演出却让他戴上了髯口,由青年变成了老头。为此,《审音鉴古录》注明:"大花神依古不戴髭须为是。"这是从作品的主题出发来确定角色、选定服饰的典型例子。

(二) 昆曲服装作为艺术化服装区别于生活常服

昆曲服装来自生活,但同历史上的生活常服又有区别。如乌纱帽又名纱帽、乌帽,早在魏晋时期就已经流行,在明代则是官员专用的帽子。明田艺蘅《留青日札》卷二十二载,明洪武年间规定:"官则乌纱帽、圆领、束带、皂靴"。《明史·舆服志》"文武官朝服"条载:"洪武三年定,凡常朝视事,以乌纱帽、团领衫、束带为公服。"从文献记载和出土文物看,明代乌纱帽由唐宋幞头发展而来,形制以铁丝为框,外罩乌纱,帽身前低后高,左右各插一翅,帽翅呈椭圆形。在现实生活中,这种官帽是官员公服,文武通用。但在传奇中却只用于文官,且官职较低者,如《和戎记》中的毛延寿,《酒家佣》中的秦官、老狱官,《投桃记》中的黄侍郎等。昆曲服装区别于生活常服的原因主要有以下几个方面。

1. 等级制度的限制

阶级社会,等级制度鲜明地反映在服饰的规制上。为了防止艺人"僭越",统治者不但规定艺人的生活服装"不得与贵者并丽",而且对舞台上的戏装也多有限制,如用黄色蟒袍代替龙袍。表现上层人物时,只能穿一些不违禁例的服装,加以纹饰,取其神似而已。服饰中的龙纹,向来是君王至尊的象征。洪武八年(1375),德庆侯廖永忠衣服上用龙凤花纹,被处以死刑。在明代,蟒衣本是皇帝对"贵而用事"的宦官、有功统帅和阁臣的特赐品,是表示皇帝恩宠的"赐服",不属文武百官官服系列(祭服、朝服、公服、常服)。这种蟒衣为红色,织有黄色的蟒纹,在使用上本来有着严格的限制。但明中期以后,在追求新奇、越礼逾制的社会风尚

下，勋戚内官、士人妻女也公然穿着，成为生活中的时尚之服，朝廷禁之不止。明万历年间的戏场已用上仿制的蟒衣。昆曲中的蟒衣多样而华丽，黄色的蟒衣代表生活中皇帝穿的明黄色常服袍（绣八个团龙和十二章纹的"衮龙袍"）。其他颜色的蟒衣则被用于丞相等高官，以区别于穿补子圆领的一般文官。① 明清昆曲艺人之所以用蟒服来作为帝王将相的礼服，一方面是迫于官方舆服制的制约，戏场不得"僭越"；另一方面是受"写意"表现法则的传统影响——用蟒服代表龙袍，形不似龙袍而神似龙袍。而到了晚清，等级森严的舆服制度更加松弛，清王朝灭亡后，龙的专用权丧失，戏衣上的蟒纹统统被改成了龙纹，但依旧沿袭蟒衣的称谓。

2. 戏曲舞蹈性的特征

明清时期，在表演方面，昆山腔的歌与舞也有了更高度的综合，真正达到了歌舞合一、唱念并作的境界。这对于服装、砌末进一步成为舞具，具有可舞性，提出了更高的要求。昆曲的舞蹈性特征要求必须对生活常服加以改造，以便于演员载歌载舞。李渔在《闲情偶寄》中曾批评舞台上某些妇女的戏服坚硬有如盔甲，不利于进行歌舞表演，提出应当"易以轻软之衣，使得随身环绕，似不容已"②，即使服装飘逸，富于动感，以增加旦角的身段美。再如，舞台上用靠来代替生活中的铠甲，靠是缎制品，不仅轻便，而且各个甲片与靠旗都可以舞动，演员穿上靠后英姿飒爽，增强了昆曲舞姿的美。

3. 艺术上的夸张、变形

在昆曲发展的过程中，戏服的某些部分经过进一步的艺术夸张和变形，而迥异于生活常服，成为服装的附加物。如翎子、水袖、帽翅是服饰附属物，髯口是中年以上男子胡须的程序化表现，这种服饰附加物在舞台上被用于表现角色心境、情态时，就外化为性格特征，由静态变成了动态，具有了"表现动作的情绪与意义"的功能。昆曲也因此发展了戏曲中的翎子功、水袖功、髯口功、帽翅功等，使戏曲服饰具有了表演参与性。

翎子，是冠帽上配插的两根雉尾，最长可达七八尺。其佩用的本义是象征"野人"，故初常被用在异族首领身上。后因翎子装饰效果美观，以及舞动时的舞台效果，一些青年汉族将官也用，如周瑜、吕布等。在长期

① 龚和德：《舞台美术研究》，中国戏剧出版社1987年版，第346－347页。
② 李渔：《李渔全集·闲情偶寄》"词曲部"下，浙江古籍出版社1992年版，第103页。

的舞台实践中形成了翎子功。翎子功大致有一绕翎（表示决断）、二栽翎（表示惊讶、思索）、三耍翎（表示自鸣得意）、四持翎（表示远望）、五双持翎（表示喜悦）、六搓翎（表示愤怒、忧戚）、七舞翎（表示手舞足蹈）、八双翻翎（做亮相用增添姿态美）、九抹翎（表示自惭之意）、十衔翎（表示决心）、十一双衔翎（表示强调决心），等等。如《连环记·小宴》中，王允巧施连环计，在家里摆宴，以养女貂蝉的美色勾引吕布上钩。为了表现吕布好色之徒的特点，就运用了翎子。吕布有意挑逗貂蝉，除了眉来眼去之外，还用自己冠帽上的翎子尖轻扫貂蝉脸颊，把其心急难忍的色鬼的轻薄特点、内心活动表现得淋漓尽致。①

自古以来，凡舞多离不开袖子，"长袖善舞"，是中华民族歌舞的重要特征。水袖，是昆曲中最重要的服装附加物。根据表演需要，水袖的长短不一，有的甚至长达两米多。以舞动袖子宣泄人的感情，能起到强调、突出、烘托的作用。运用得当，可以抵过千言万语。长期以来积累形成的昆曲水袖功多达七十多种，如抖袖、挥袖、兜袖、绕袖、投袖、摔袖、掷袖、翻袖、摆袖、遮袖、障袖、摇袖、撩袖、搂袖、捧袖、搭袖、折袖、拦袖、握袖、抛袖、咬袖，等等。每种舞袖的方式都能表达一种或几种不同的情感，而且完全可以被观众所理解。②如投袖，凡男女角色出场时整冠、捋髯、整衣、整鬓，都有投袖动作。掷袖、抛袖，是手抓水袖用力甩向对方，表示愤怒和不满。将水袖轻轻地向对方挥一下叫拂袖，表示轻微的不满和嗔怒。翻袖，是把水袖高举过头，往外侧一翻，常用于悲痛、哭叫或感情激动时。此外，用水袖在脸前拂来拂去，代替扇子的功能；水袖轻轻地在衣服上掸拂，标示拂尘的功能；双方把水袖轻轻地扬起来，互相搭在一起，表示相拥；演员要演唱的时候，还可以运用水袖示意乐队；等等。

昆曲艺术总体上的写意原则是以有限表无限。昆曲服装把纷纭复杂的生活现象简化、规则化，它所提供的不是真实的生活原型，而是假定的艺术表征，是对生活的提炼和诗意升华。昆曲在演出实践中逐步积累形成的这套艺术语汇，由于观众心领神会，因此能在欣赏中产生艺术的真实感。此外，经济因素也不允许在昆曲舞台上无条件地搬用生活服装。衣箱的规

① 张连：《中国戏曲舞台美术史论》，文化艺术出版社2000年版，第257-258页。
② 张连：《中国戏曲舞台美术史论》，文化艺术出版社2000年版，第258页。

模受戏班经济条件的制约,民间是这样,虽然官宦士大夫经济条件要好得多,家班的戏服更加丰富和精致,但是,同纷繁多样的生活常服比起来,戏服还是要有限得多。

总之,昆曲戏服区别于生活常服的根本原因在于戏剧服装的艺术性要求。昆曲不光注重唱腔、演技,对舞台造型艺术也有很高的要求。中国戏曲历来厌恶"腌臜砌末,猥琐行头",戏曲服装由早期的"绘画之服"发展为刺绣之服,就是为了提高其艺术性。

(三) 昆曲戏服对生活常服的反作用

昆曲发源于江南,其对江南生活的影响也是无处不在的,昆曲服饰对江南的生活常服也产生了影响。《苏州竹枝词·艳苏州》这样描绘苏州市民对昆剧的痴迷:"剪彩镂丝制饰云,风流男子着红裙;家歌户唱寻常事,三岁孩童识戏文。"人们对戏文中的锦言佳句可以随口道来,戏中人物形象深入人心,戏剧中的人物装扮也为人们所效仿,演化出各种时世装束。在服装的时尚潮流中,江南乐伎也起到了带动引领作用。明代教坊司妓女完全突破了底层百姓只能穿劣质衣服的禁令,不仅服饰侈于贵族,而且还领导着时装潮流,其服装的新式新制,世间争相仿效:"弘治、正德初,良家耻类娼妓,自刘长史更仰心髻效之,渐渐因袭,士大夫不能止。近时冶容,犹胜于妓,不能辨焉。"[1] 特别是秦淮名妓的服饰,号称"时世妆",时人争相模仿。清余怀《板桥杂记》记载:"南曲衣裳妆束,四方取以为式。大约以淡雅朴素为主,不以鲜华绮丽为工也。"[2]

昆曲戏服的形制及风格不仅来自江南文化,还反过来影响了江南生活常服。如明代流行的"金貂巾"就来自优伶的戏服。更为典型的是,清代曾流行于吴地民间的"水田衣""妙常巾",就是受昆曲《玉簪记》中戏服的影响而产生的。清代《坚瓠集》如是记述当时流行于吴地的"水田衣""妙常巾":"满面胭脂粉黛奇,飘飘两鬓拂纱衣。裙镶五采遮红裤,绰板脚跟着象棋。""貂鼠围头镶锦绹(注:锦绹,袖口之意),妙常巾带下垂尻。寒回尤着新皮袄,只欠一双野雉毛。"[3] 清《扬州画舫录》昆剧江湖行头中就记有"妙常巾"。《昆剧穿戴》这样记录陈妙常的穿着:"穿

[1] 徐珂著、孙安邦、路建宏点校:《康居笔记汇函》,山西古籍出版社1997年版,第84页。
[2] 余怀著、薛冰点校:《板桥杂记·雅游》,南京出版社2006年版,第10页。
[3] 褚人获辑撰、李梦生校点:《坚瓠集》(四),《历代笔记小说大观》,上海古籍出版社2012年版,第1089页。

道姑衣,白裙,鹅黄丝绦,白彩裤,着彩鞋,戴道姑巾。"在昆剧中为了追求美饰,道姑同尼姑均通用田相衣,这种衣服以长方形或菱形杂色绸拼接而成,更注重纹饰的美感。由于当时《玉簪记》是舞台上经常搬演的昆戏,《琴挑》《偷诗》等出更是经常搬演,深入人心,因此陈妙常所穿的水田衣和道冠丝绦也为时髦女子所纷纷效仿。再如《红楼梦》第四十五回描写宝玉穿的蝴蝶落花鞋,这是一种薄底,用蓝、黑绒堆绣云贴花,鞋头上还装上能活动的绒剪蝴蝶作饰物的双梁布鞋。这种鞋子原是昆剧《蝴蝶梦》中庄生所穿的鞋,故有此称,乾隆年间一度在社会上流行。清代苏州人沈复《浮生六记》中就有苏州坊间有蝴蝶履,购之极易、早晚可代撒鞋之用的记载。所以余永麟《北窗琐语》记载当时有"蝴蝶飞脚下"的民谣。

昆剧服饰之所以具有如此大的影响力,与其自身的美学特点及昆曲在江南社会的流行是分不开的,同时也反映了明清江南社会求奢、追新、逐奇的世风。

第二节 昆曲与妆容

明清时期,昆曲在舞台化妆方面取得了较高成就。如男子戏曲妆容方面,据《扬州画舫录》记载,在髯口的式样上,昆曲比元明杂剧要丰富得多:"杂箱胡子则白三髯、黑三髯、苍三髯、白满髯、黑满髯、苍满髯、虬髯、络腮、白吊、红飞鬓、黑飞鬓、红黑飞鬓、辫结、一撮一字。"除了正面人物的髯口式样更多样化之外,还增加了一些反面人物的髯口式样。从江湖行头来看,与元明杂剧相比,昆曲有了黑、白、灰三色的三髭髯和满髯,其中满髯正反面形象都可以用。还有了较多用于反面形象的"落腮""白吊""一撮""一字"等髯口式样,丰富了反面形象的造型手段。

生活中的发型、化妆会体现在昆曲的人物造型上。如明嘉靖以后,妇女发型变化较多,也更为多样。当时妇女将头髻梳成扁圆形状,在发髻的顶部以宝石制成的花朵作饰物,时称"桃心髻"。后又有将发髻梳高,以金银丝挽结,远远望去如同男子戴着纱帽。自此,发髻式样和名目愈来愈多,花样不断翻新,样式也从扁圆趋向于长圆,故有"桃尖顶髻""鹅胆心髻"等名称。还有模仿汉代"堕马髻"者,梳头时将发朝上卷起,挽

成一个大髻垂于脑后。明代的仕女图中就常见这种发型。明末，发型样式更加丰富多样，有"罗汉鬏""懒梳头""双飞燕""到枕松"等。到了清初，这些发型和饰物仍为广大妇女所喜好与饰戴。生活中的这些发型及饰物也体现在了传奇文本中，如明陆采《明珠记》中"金雀斜簪堕马髻"的描写。与此同时，生活妆容也反映到了舞台上的旦角妆容上。

一、昆腔传奇中的妆容

传奇中描写妆容多不实写，避免具象，往往运用写意手法，选择最具代表性的一两点来加以突出渲染，用比喻等修辞手法创造想象的空间。如《西厢记》第三十出《草桥惊梦》中张生对莺莺睡容的描述："乌云鬓玉钗斜，恰似半吐初生月。"再如，《娇红记》之《会娇》中，申纯与王娇娘一见钟情，因为酒宴中有王娇娘父母等人在场，所以两个人暗地里互传情愫，暗自揣想。从申纯的角度看来，"蓦见天仙来降，美花容云霞满裳，天然国色非凡相。看他瘦凌波步至中堂，翠脸生春玉有香，则那美人图画出都非谎。猛教人魂飞魄扬，猛教人心迷意狂。"一见钟情下，花容月貌让男主人公魂飞魄扬。

传奇中对容貌的描摹也多通过偷窥、暗中观望等侧面写出。如《明珠记》第六出《由房》，通过王仙客的偷窥描摹出无双的美貌："只见两两红妆相对，看他玉肌香，云鬓薄，春纤嫩，笑拈针指，低低偷眼，隐隐蛾眉。"几个叠词"两两""低低""隐隐"描写出女子的美好神态。然后通过念白，详细铺陈描述了无双的幽姿绝世、娇艳惊人。这段描写符合一般的观察习惯和审美欣赏顺序，先是总体的第一感受："果然生得好，但见幽姿绝世，娇艳惊人。"然后是浑如腻粉般的皮肤，接着是凤眼、蛾眉、轻盈的笑靥，由静态到动态，然后到女性的腰肢、檀口。接着由视觉到听觉——如鹦鹉般的娇嫩声音，更进一步评价其聪明性格。美人走起路来"珊珊杂佩响"。用花来比喻，是"金菊对芙蓉"，"梨花拢淡月"。其作赋吟诗，描鸾刺凤，堪比蔡文姬、薛夜来再世："石榴阴畔，似蕊宫仙子，扬州两两玩琼花；菡萏沼边，如洛浦佳人，水上盈盈步罗袜。只疑他麻姑有缘，过蔡经偶然留鹤驾，莫不是双成无赖，恼王母暂谪下尘寰。"[①] 该

① 陆采：《明珠记》，《六十种曲》第三册，中华书局1958年版，第14、16页。

折最后一曲【皂罗袍】，在修辞上运用叠词，给人无限回味与遐想。

二、昆曲中才子佳人的审美范式

（一）佳人的审美范式

明清时期对美人的审美标准，是男权社会男性对妇女审美上的观照。清徐震《美人谱》中提到传统文人视角下的佳人审美范式，"必欲性与韵致兼优，色与情文并丽"，具体包括：一之容，"蝤首、杏唇、犀齿、酥乳、远山眉、秋波、芙蓉脸、云鬓、玉笋、荑指、杨柳腰、步步莲、不肥不瘦长短适宜"。二之韵，"帘内影、苍苔履迹、倚栏待月、斜抱云和、歌余舞倦时、嫣然巧笑、临去秋波一转"。三之技，"弹琴、吟诗、围棋、写画、蹴鞠、临池摹帖、刺绣、织锦、吹箫、抹牌、秋千、深谙音律、双陆"。四之事，"护兰、煎茶、金盆弄月、焚香、咏絮、春晓看花、扑蝶、裁剪、调和五味、染红指甲、斗草、教鹦鹉念诗"。五之居，"金屋、玉楼、珠帘、云母屏、象牙床、芙蓉帐、翠帏"。六之侯，"金谷花开、画船明月、雪映珠帘、玳筵银烛、夕阳芳草、雨打芭蕉"。七之饰，"珠衫、绡帔、八幅绣裙、凤头鞋、犀簪、辟寒钗、玉佩、鸳鸯带、明珰、翠翘、金凤凰、锦裆"。八之助，"象梳、菱花、玉镜台、兔颖、锦笺、端砚、绿绮琴、玉箫、纨扇、毛诗、玉台香奁诸集、韵书、俊婢、金炉、古瓶、玉合、异香、名花"。九之馔，"各色时果、鲜荔枝、鱼虾、羊羔、美醢、山珍海味、松萝径山阳羡佳茗、各色巧制小菜"。十之趣，"醉倚郎肩、兰汤昼沐、枕边娇笑、眼色偷传、拈弹打莺、微含醋意"。① 生活中对美人的审美标准和期待也体现在传奇文本中。

1. 娇弱慵懒之美

慵懒娇弱，是古典美的一种审美范式。如《明珠记》第三出《酬节》中的女子形象。其动作是轻缓静淑的，"睡足花台，浴罢兰汤，金莲步出房栊"。给父母敬酒："修眉远山绿，粉汗流香浸眉曲，自持觞劝酒，皓腕露玉。""轻盈舞裙绿，独抱琵琶度新曲，渐髻偏金凤，钗横紫玉，掠纨扇乳燕飞来，乱急管新蝉相续。"② 以上只写了眉、腕等身体部分，以及髻、钗等发型、发饰，却给读者留下了无穷的想象空间。而《长生殿》第二十

① 徐震：《美人谱》，《香艳丛书》（一），上海书店1991年影印本，第19-23页。
② 陆采：《明珠记》，《六十种曲》第三册，中华书局1958年版，第5、6页。

一出《窥浴》则描摹出了杨玉环出浴的慵倦之美。温泉殿的景致起到了衬托作用:"别殿景幽奇:看雕梁畔,珠帘外,雨卷云飞。逶迤,朱阑几曲环画溪,修廊数层接翠微。绕红墙,通玉扉。"几个宫女在绮疏隙处偷觑"镇相连似影追形,分不开如刀划水"的恩爱。通过艳羡不已的宫女之眼,铺陈出杨玉环的绝代芳华:"【水红花】悄偷窥,亭亭玉体,宛似浮波菡萏,含露弄娇辉。【浣溪纱】轻盈臂腕消香腻,绰约腰身漾碧漪。【望吾乡】〔老旦〕明霞骨,沁雪肌。【大胜乐】〔贴〕一痕酥透双蓓蕾,〔老旦〕半点春藏小麝脐。"即使是拥有六宫粉黛的君王,面对如此美貌也都不能自已:"则他个见惯的君王也不自持。"而贵妃出浴后娇弱无力的慵懒体态更是美不胜收:

> 【二犯掉角儿】【掉角儿】出温泉新凉透体,睹玉容愈增光丽。最堪怜残妆乱头,翠痕干晚云生腻。〔老旦、贴与生、旦穿衣介〕〔旦作娇软态,老旦、贴扶介〕〔生〕妃子,看你似柳含风,花怯露,软难支,娇无力,倩人扶起。①

这种对娇弱慵懒审美范式的欣赏,体现了传统士大夫视野下一直以来对女性附属地位的定位。同时,此类描写也充满了香艳暗示,营造出纤柔、绮靡的氛围。

2. 袅袅婷婷的仪态之美

美在动静之间会呈现出不同样式。动态之美,更加生动。如《西厢记》第九出《唱和东墙》,莺莺在后花园烧香,张生在太湖石畔偷窥:"料想春娇厌拘束,等闲飞出广寒宫。花生两脸,体露半襟。垂翠袖以无言,展湘裙而不语。似湘陵仙子,斜倚舜庙珠扉。如月殿嫦娥,半现蟾宫金阙。是好女子也。"通过一系列的比喻和铺排,赞其美满。而莺莺还有着"齐齐整整,袅袅婷婷"的身影,在花园中的脚步"悄悄冥冥,潜潜等等",体现了其体态的轻盈,展现了其动态之美。莺莺吟诗时声音和语调恰如呖呖莺声,使张生惊叹:"小姐,你的新诗句忒应声,诉衷肠真可听,一言一字都相应,语句又轻,音律又清,崔莺莺不愧为名姓。"② 对这段文字的修辞之妙,金圣叹评曰:"欲赞双文之快酬,虽千言不可尽也,

① 洪昇:《长生殿》,辽宁教育出版社1997年版,第59页。
② 崔时佩、李景云:《西厢记》,《六十种曲》第三册,中华书局1958年版,第24、25页。

仅皆双文小名,只于笔尖一点,早已活灵生现,抵过无数拖累笔墨,所谓随手拈得。"①

3. 歌舞色技之美

这是对佳人更高的才艺及内涵方面的要求,也是男权社会对女性作为附属品满足其享乐的要求。《浣纱记》第二十五出《演舞》中提出的审美标准,就加进了艺术方面的要求。越王妃亲自调教西施,说到绝色的三个标准:"古称绝色,第一容貌,第二歌舞,第三是体态。"其中,提出歌唱可以怡养性情:"歌所以养人性情,故阳春动于花下,子夜奏于房中。古人有白水渌水,玄云白云,江南淮南,出塞入塞。"歌唱的要求是:"音声嘹亮,腔调悠扬。"《浣纱记》传奇虽然写的是吴越春秋故事,苏州剧作家梁辰鱼也在作品中写出了当时作为歌唱最高典范的昆曲演唱的审美要求:"当筵要飞尘歇云,论音调又须纡徐淹润,切忌摇头合眼,歪口及撮唇。〔合〕须风韵,华堂深处中宵进,管取一座春风醉酒樽。"与梁辰鱼同时代的魏良辅在其曲论中指出,昆唱歌声要婉转优美,转音若丝,音调"迂徐淹润",演唱姿态美好,忌讳"摇头合眼""歪口撮唇"。二者是何其相似!

【二犯江儿水】香喉清俊,听缥缈香喉清俊,似珍珠盘内滚。向秦楼楚馆,绮席华茵,见莺声风外紧,袅袅起芳尘。袅袅起芳尘,亭亭住彩云,双黛愁颦,两眼波横。美清歌入妙品,难消受花间数巡,难消受花间数巡。怎禁得灯前常近,一声声怨分离欲断魂。②

"飞尘歇云",婉转缠绵的歌声可以绕梁三日,这也是昆曲演唱艺术能够达到的审美效果。歌可以让人断魂,而舞则让人沉滞。学舞之道俱要俯仰应声,抑扬合节。"当场要娉婷出群,论体态又须盘旋轻迅,看纵横俯仰,回身不动尘。"抑扬合节、盘旋轻迅,"奇姿崛起,逸态横陈",也正是昆舞的审美特点和要求。

4. 诗意韵致之美

明张岱《陶庵梦忆》中的秦淮名妓王月生,可以代表当时文人对女性

① 转引自蒋星煜、齐森华、赵山林:《明清传奇鉴赏辞典》(上),上海辞书出版社2004年版,第263页。
② 梁辰鱼:《浣纱记》,《六十种曲》第一册,中华书局1958年版,第86—88页。

韵致的欣赏。其美貌，面色如建兰初开，楚楚文弱，纤趾一牙，如出水红菱；其才艺，善楷书，画兰竹水仙，亦解吴歌；其癖好，好茶，善闵老子，虽大风雨、大宴会，必至老子家啜茶数壶始去；其品格，寒淡如孤梅冷月，含冰傲霜，不喜与俗子交接；或时对面同坐起，若无睹者。其美正如花之香、月之色、云之影，具有脱离具象的韵味，是诗性美的极致。《紫钗记》第六出《堕钗灯影》中霍小玉的形象也同样充满韵味。作者通过李益初次相逢后的回忆写出其"真异人也"：

> 【六犯清音】他飞琼伴侣，上元班辈，回廊月射幽晖。千金一刻，天教钗挂寒枝。咱拾翠，他含羞，启盈盈笑语微。娇波送，翠眉低，就中怜取，则俺两心知。（韦、崔）少甚么纱笼映月歌浓李，偏似他翠袖迎风糁落梅。（生）恨的是花灯断续，恨的是人影参差。恨不得香街缩紧，恨不得玉漏敲迟。把坠钗与下为盟记。（合）梦初回，笙歌影里，人向月中归。①

小玉之美，下笔处全是虚写，是美人的"情眼""娇波"，含羞时的盈盈浅笑，月下灯影里的回眸，留下无穷回味，极富诗意。明沈璟的《红蕖记》第十三出，男女主角郑德璘和楚云在风景如画的洞庭湖的渔船上隔窗相望，眉目传情，并且互赠定情信物。这一出戏除了用如诗如画的景色来衬托人物之美之外，还通过郑德璘的他者之眼，写出了女子的如花美貌："只见他琼英腻雪，莲蕊盈波"，体现了沈璟"多藻语"的绮丽精雅文风。用美玉、白雪写美人肌肤，用莲蕊状美人顾盼的眼神，用露水比拟超脱的姿态，用明月和珍珠类比美人夺目的光彩，体现了"以自然方人"的神韵写意。作者通过细节来写整体的美，"看垂钩纤手偏轻，似红蕖露冷"，通过白皙纤长的美手突出佳人的冷艳。这种遗貌取神、避实就虚的写人方法，活化了佳人神韵。

在传奇文本的创作及舞台表演上，昆剧作家和演员往往还通过人物对比的手法来塑造形象。小姐往往心理活动多、外部动作少，丫鬟的活泼娇俏、伶俐好动被用来反衬小姐的娴静之美。如《牡丹亭》中的杜丽娘和丫鬟春香、《西厢记》中的莺莺与红娘、《鸾鎞记》中的鱼玄机与绿翘等，

① 蒋星煜、齐森华、赵山林：《明清传奇鉴赏辞典》（上），上海辞书出版社2004年版，第447页。

这样一静一动的对比，不仅映衬出佳人静好娴雅的姿态，而且还活跃了舞台气氛，在对照、互动之中增加了戏剧的对称美和节奏感。

昆剧表演历来重视人物刻画和形象塑造，讲求生活的体验与艺术表现的统一。态由心生，女子的种种情态源自其出身、性格及心理世界。要在舞台上表现女子的态，就要悉心体会女心。清乾隆年间一位擅演昆剧的男伶对如何用心揣摩"女心"，从而在舞台上呈现"女态"做了如下描述：

> 丁卯同年某御史，尝问所昵伶人曰："尔辈多矣，尔独擅场，何也？"曰："吾曹以其身为女，必并化其心为女，而后柔情媚态，见者意消。如男心一线犹存，则必有一线不似女，写（乌）能争蛾眉曼睩之宠哉？若夫登场演剧，为贞女则正其心，虽笑谑亦不失其贞；为淫女则荡其心，虽庄坐亦不掩其淫；为贵女则尊重其心，虽微服而贵气存；为贱女则敛抑其心，虽盛妆而贱态在……一一设身处地，不以为戏而以为真，人视之竟如真矣。他人行女事而不能存女心，作种种女状而不能有种种女心，此我所以独擅场也。"①

（二）才子的审美范式

明清才子的审美范式，往往也离不开才貌双全。体现在传奇中，如明陆采《明珠记》第二出《赴京》中的男子仪态：

> （王仙客）小生累代遗芳，一经传业，擅六书之精，当得羲献北面，掇三史之秀，可与迁固比肩。五车读就，敢夸万卷在心胸；八韵赋成，却笑十年耽笔砚；未受九重明诏，空怀四海苍生。不让他吴门二俊擅文名，肯学那竹林七贤甘醉饮。②

一方面是突出才子家世才学、儒雅俊逸的特点，一方面是风流洒脱、狂放不羁，诗酒风流，体现了明清时期江南才子的形象。可是同样是才子，每一个形象又有着个体的差别。在舞台表演上，这就需要演员对角色进行揣摩，锤炼自身的修养和气质。俞振飞在表演李白、柳梦梅、潘必正等人物时，区分了豪迈俊逸与放荡骄矜、风流偶傥与浮浅轻薄之间的界限，通过唱念、眼神、手势、脚步等诸方面，显出其"书卷气"的特点。

① 纪昀：《阅微草堂笔记》，中国戏剧出版社2000年版，第306页。
② 陆采：《明珠记》，《六十种曲》第三册，中华书局1958年版，第2页。

这种特点的形成,也得益于演员平日里诗、书、画等多种文化的修养。

随着明清市民阶层的崛起,才子的审美范式发生了改变,已不再局限于出身名门或以读书致仕为正道的读书人了。传奇中出现了如卖油郎秦钟(《占花魁》)、药行店伙计许宣(《雷峰塔》)等新兴的市民阶层人物,并被作为佳人钟情的对象加以塑造。如秦钟怜香惜玉,对妇女人格的尊重,体现了健康进步的爱情观。因此,最后秦观终于赢得花魁女美娘的芳心:"我想有才的未必有貌,有貌的未必有才,有才有貌的未必多情解意。就是向日那卖油郎,他结想一年,空捱半夜,温存百种,怜惜千般,算来富贵之辈、文墨之中,亦绝无此人的了。"① 而刚下凡的白娘子,西子湖边的芸芸众生在她眼里尽是凡夫俗子,唯独许宣"风流俊雅,道骨非凡",这也体现了时代变迁中新的审美观。

诗化的戏曲艺术,其人物塑造及抒情方式总是以自然为象征,"以自然方人",写意、凝练、灵动地展现人物际遇和精神历程。戏曲人物描写同样浸透着中国传统的"天人合一"的哲学思想,其中所蕴含的写意神韵及美学精神,与西方文艺的写实主义形成了鲜明的对照。

三、昆曲脸谱

昆曲中的化妆来自生活习俗,并为表现人物服务。昆曲妆扮分"俊扮"和"丑扮"两种。"俊扮"指生、末、旦行的面部化妆。俊扮化妆手法单纯精练,除了须发的处理以外,仅画眉毛、画眼圈、涂脂粉,根本不画阴影,绝少画纹理。俊扮化妆不强调性格化,只按人物的年龄、身份等作类型化处理,人物的性格表现全靠演员表演来完成。同时,妆扮是为表现人物服务的,昆剧化妆对于脂粉的使用向来比较慎重。昆曲俊扮又分清水脸、淡妆、艳妆三种。清水脸根本不施脂粉,用于表现病容或穷苦。小生只用少许干粉敷面,以匀净肤色为度;眼膛及眉心略染胭脂,以透露青春气息。老生只在扮演具有富贵气或英武气的人物以及表现老当益壮、鹤发童颜时,才在眉心、眼膛染红,但比小生要淡得多。旦角也并不是一律施粉,一般只有少女角色脂粉略重,扮演中年妇女脂粉就用得很少。但到了晚近舞台上,清水脸几不可见,淡妆仅老年角色用之,大多俊扮角色都

① 李玉:《占花魁》第二十二出《心语》,《明清传奇鉴赏辞典》(下),上海辞书出版社2004年版,第926页。

改用艳妆了。①

昆曲妆容还具有辅助舞蹈性的特点。如髯口。髯口是男人胡须的代表，但并不求"真"，因为它不是"长"在脸上，而是"挂"在耳朵上。髯口的造型、颜色妙在似与不似之间，与昆曲艺术的总体风格相一致。传统昆曲舞台上的髯口功有三十多种，如捋须、拉须、端须、甩须、抖须、抢须、撩须、搭须、推须、拈须、摊须、荡须、揉须、吹须、咬须、扯扎、掏扎，等等。髯口功不仅有助于表达规定情景下的人物心态，还能配合动作增加戏曲的美感和节奏感，如《浣纱记·寄子》中的伍子胥，《琵琶记·吃糠》中的蔡父等，都通过髯口传递了丰富的情绪。

"丑扮"，在昆剧中多用于净丑角色。"丑扮"有一定的规范，这种约定的规范被称为"脸谱"。昆曲脸谱，是昆曲舞台装扮上鲜明的表意特点之一，是充满意义的符号系统，蕴涵着丰富的民族、历史及文化心理内容，并有着鲜明的江南特色。

（一）艺术形式

昆曲脸谱作为程序化的艺术形式，由于历史及艺术自身审美的发展，以及与其他剧种脸谱形式的互相影响，各个时期都在不断变化。其所具有的类型化的固定意义，通常表现在以下几个方面。

1. 形制

脸谱将生活中人物的面部单元——眉、眼、鼻、嘴等加以艺术夸张，使其成为具有装饰性美感的某种个性或表情符号。在昆曲脸谱图案上，眉有兰叶眉、柳叶眉、泰山眉、龙须眉、虎须眉、蝶翅眉、牛角眉、孔雀眉、卧蚕眉、火焰眉、宝刀眉、蝌蚪眉等；眼有豹眼、凤眼、鱼尾眼、鹰眼、喜鹊眼、鸳鸯眼、蝎子眼等；额、面有日形、月形、太极形、火焰形、葫芦形、北斗形、封象形、桃形、蝙蝠形、蝴蝶形、青蛙形、双戟形、钢叉形、单双流云形等。各种眉、眼、鼻窝，都有固定含义，如螳螂眉表示好斗，老眉、老眼窝表示年迈，三角眼窝表示阴险，花眉、花眼窝表示豪放，等等。如《十五贯》的娄阿鼠，在鼻子上画上一只老鼠，不仅具有喜剧性的夸张效果，也暗示了他的性格特征。

2. 色彩

昆曲脸谱的色彩蕴含着民族文化的积淀，具有特定的民族文化心理，

① 管骍：《昆剧舞台美术源流考》，苏州大学2006年博士学位论文。

寓褒贬善恶、性格于各种色彩之中。其中红色表示人物忠烈正义，如关羽、黄盖等；粉红色表示人物年老体衰，如杨林等；黑色表示人物鲁莽豪爽，如张飞、牛皋等；紫色表示人物刚正稳练，如常遇春等；黄色表示人物勇猛凶暴，如典韦、姬僚、宇文成都等；绿色表示人物顽强暴躁，如徐世英等；蓝色表示人物刚强骁勇，如朱温等；金色表示为神灵，如伽蓝神等。①

3. 谱式

脸谱谱式指的是脸谱的类型。脸谱是类型化的符号，如整脸中的水白脸，一般用于心怀叵测、笑里藏刀的上层统治阶级人物；六分脸一般用于年迈者，如正直果敢的老将；三块瓦脸、十字门脸一般用于武将；碎脸一般用于性格暴烈的武将和绿林好汉；等等。而戏曲中还有一种专门用于某一角色的脸谱。如包拯、关羽、项羽的脸谱专谱专用，被称为"无双脸"。昆曲人物的脸谱是以表现人物为中心的，如大面中的白面很可能是到了昆山腔中才发展得更充分，大多用于扮演权奸一类人物，如《鸣凤记》之严嵩、《红梅记》之贾似道、《一捧雪》之严世蕃、《桃花扇》之马士英等，其在美学风格上已不仅仅着重于滑稽调弄了。化妆艺术的改进，更加有助于表现人物性格。清李斗在《扬州画舫录》中总结白面的表演特点道："白面之狠，声音气局，必极其胜，沉雄之气寓于嬉笑怒骂者，均于粉光中透出。"可见白色脸谱对演员的表演起到了勾勒、突出的作用。

（二）审美追求

1. 得意忘象

中国古典美学强调"得意在忘象，得象在忘言"，注重形神的辩证统一。昆曲脸谱通过变形、离形而得神、传神，深受传统意象美学思想的影响。所有脸谱从色彩到形制无一不是舍弃自然之形，而取得精神上的神似，给演员的表演以表情上的帮助。

脸谱是为表现人物服务的。孔尚任在《桃花扇·凡例》中说："脚色所以分别君子小人，亦有正色不足，借用丑净者。洁面花面，若人之妍媸然，当赏识于牝牡骊黄之外耳。"② 在《桃花扇》中，侯朝宗和李香君都由"正色"生和旦扮演，弘光帝、马士英、阮大铖等昏君奸相则由净和副

① 栾冠华：《角色符号：中国戏曲脸谱》，三联书店2005年版，27页。
② 孔尚任：《桃花扇·凡例》，辽宁教育出版社1997年版，第9页。

净扮演，其他一些较次要的人物，虽也由净和丑扮演，但孔尚任认为，他们在扮相上应该与那些昏君奸相区别开来，因此让他们以洁面出场，而不画花脸。还有介乎正、邪之间的人物，剧作家让他们由"间色"末来扮演，体现了戏曲虚拟化的表现方式。

2. 以丑为美

丑角脸谱还体现了以丑为美的传统审美意识。丑角脸谱勾画是指在五官之间的一块较小部位，只用黑、白两色，以白色为底色，用黑色勾画五官。基本形式以"豆腐块"（方形）、"腰子脸"（椭圆形、两端微向下）为主。丑角并不一定都是反面人物，在昆曲传统剧目中，有不少可爱的丑角人物。如"传"字辈演员华传浩曾演《茶访》中的茶博士，豆腐块脸略带圆形，显得笑容可掬，在招待范仲淹时，茶博士表演"茶壶身段"，诙谐有趣；对付张敏时，则表面奉承，暗中讥讽，十分机警，演得热闹、饱满，非常动人。丑角的化妆特点在于充分运用简化的形体、变形的处理、暗示的手法等，取得画龙点睛的效果，体现了中国古代艺术往往将艺术丑作诗意化的表现，以写意的方式勾勒，以丑寓美的美学特点。

3. 天人合一

昆曲脸谱在形制上借鉴化取了大自然中的种种形象，用来表现人物性格和精神面貌。脸谱对自然的化用和变形，把生活的自然形态"融化了"，化成了装扮的特殊样式。经过艺术的整合，形成了高度假定的美的形式，艺术真实反而得到提高和充实，具有了较高的审美趣味。昆曲舞台上的一切，无一不假，却又有着更高层次的艺术的真。

第五章 一湖烟月总归船
——昆曲与江南出行文化

第一节 昆曲与江南舟楫文化

江南地区，水域纵横，舟船是日常出行的主要交通工具。江南城市"地形四达，水陆交通，浮江达淮，倚湖控海"，得天独厚的水乡地理环境，不仅带动了当地经济的繁荣，"擅江湖之利，兼海陆之饶，转输供亿，天下资其财力"①，而且也造就了娱乐文化的组成部分——舟楫文化的丰富和发展。

一、舟上之戏：作为昆腔传奇的观演场所

从历史上来看，画船载歌游泛是君王、士大夫乃至平民百姓都乐此不疲的雅事。《吴风录》记载吴王夫差造九曲路以游姑苏之台："作天池，泛青龙舟，舟中盛致妓乐，日与西施为嬉。"② 到清代康熙二十八年（1689），随同康熙南巡的部院大臣觅梨园至阊门船上，观演《会真记》。乾隆皇帝时，"戏船"的发展达到了极致。据徐珂《清稗类钞》载，清高宗第五次南巡时，御舟将到镇江，江面上出现了一个巨大的桃子，御舟将近，则烟火大发，云飞霞腾，巨桃突然开裂，现出里面的戏台，戏台上有

① 光绪《苏州府志》卷2《形势》，清光绪九年刻本。
② 黄省曾：《吴风录》，转引自杨循吉著，陈其弟点校：《吴中小志丛刊》，广陵书社2004年版，第175页。

数百人，正在表演新戏《寿山福海》。这一特型戏台架在两艘大船上，是两淮盐商为在皇帝面前争奇斗胜而精心设计的。高宗离开扬州时，龙船前有二舟先导，舟与舟之间架戏台，演唱《雷峰塔》等剧。再如清吴三桂之婿王永宁尝连十巨舫为歌台，在苏州石湖行春桥奏演。

明中叶，新兴的昆山腔调用水磨、拍捱冷板，功深熔琢，气无烟火，启口轻圆，收音纯细，"每度一字，几尽一刻，飞鸟为之徘徊，壮士听而下泪"①，其流丽悠远的唱腔在艺术格调上契合文人的审美习惯和审美趣味，有利于抒发细腻蕴藉的艺术情感。因此，听歌唱曲，甚至蓄养声伎，成为明清文人士大夫享乐生活的一部分，而画船载酒、声色享乐，更是文人生活的最高享受。明袁宏道认为人生的"五快活"之一就是："千金买一舟，舟中置鼓吹一部，妓妾数人，游闲数人，泛家浮宅，不知老之将至。"②

明代南方之船，根据功能、尺寸、装饰等分为很多种类。明李日华在日记中记载了许多不同名称的舫，如"小舫""雪舫""湖舫""酒舫"与"画舫"等。清《桐桥倚棹录》卷十二"舟楫"中也提到当时苏州的各种舟楫，其中游船的形式与名称也颇多。湖船，早在宋代就颇闻名。明代湖船的装饰更为华丽，槛牖敞豁，便于倚眺。当时最著名的湖船有"水月楼""烟水浮居""湖山浪迹"等。楼船，从湖船变化而来，更为富丽堂皇。西湖上的湖船创始于副史包涵所，有大、中、小三号：头号置歌筵，储歌童；次号装载书画；小号藏美人。包家的声伎都令见客，而且其中一些精于昆唱，可谓声色犬马，极尽奢华。画舫，泛指装饰华丽的游船。"画舫珠帘竞丽华，玻璃巧代碧窗纱。吴歈宛转香喉滑，小调新翻'剪靛花'。"③ 在画舫上欣赏昆曲，是当时江南社会上层极其风雅之事。画舫往往装饰灯烛，据余怀《板桥杂记》载，当时的秦淮河上画舫云集，十分壮观："薄暮须臾，灯船毕集。火龙蜿蜒，光耀天地。扬槌击鼓，蹋顿波心"④，波光流翠，灯彩摇曳，一派火树银花不夜天，一掷千金、恣

① 袁宏道著、钱伯城笺校：《袁宏道集笺校》（上册），上海古籍出版社1981年版，第157页。
② 袁宏道著、钱伯城笺校：《袁宏道集笺校》（上册），上海古籍出版社1981年版，第205-206页。
③ 顾禄：《桐桥倚棹录》卷十二"舟楫"，上海古籍出版社1980年版，第162页。
④ 余怀：《板桥杂记》，上海古籍出版社2000年版，第10页。

意享乐的盛景。

而苏州虎丘山塘街上的楼船箫鼓，也是无日无之：

> 虎丘去城可七八里，其山无高岩邃壑，独以近城故，箫鼓楼船，无日无之。凡月之夜，花之晨，雪之夕，游人往来，纷错如织。而中秋为尤胜。每至是日，倾城阖户，连臂而至，衣冠士女，下迨蔀屋，莫不靓妆丽服，重茵累席，置酒交衢间。从千人石上至山门，栉比如鳞，檀板丘积，樽罍云泻，远而望之，如雁落平沙，霞铺江上，雷辊电霍，无得而状。①

沙飞船，是能够提供美食、用于宴饮的画舫。关于沙飞船的最早记载，见李斗的《扬州画舫录》："郡城画舫无灶，惟'沙飞'有之，故多以沙飞代酒船。"沙飞船又分为卷梢、开梢两种，但船制相仿："舱中以蠡壳嵌玻璃为窗寮，桌椅都雅，香鼎瓶花，位置务精。"在船上饮宴的同时听歌度曲："入夜羊灯照春，凫壶劝客，行令猜枚，欢笑之声达于两岸。迨至酒阑人散，剩有一堤烟月而已。"②贵族家的沙飞船，雕栏画栋，十分气派壮观。李斗《扬州画舫录》云："以大船载酒，穹篷六柱，旁翼阑楯，如亭榭然。数艘并集，衔尾以进，至虹桥外，乃可方舟。盛至三舟并行，宾客喧阗，每遥望之，如驾山倒海来也。"

当然，上述画舫与灯船的拥有者并非全是士大夫阶层，明文震亨《长物志》对舟船形制的描述是："要使轩牕阑槛，俨若精舍，室陈厦飨，靡不咸宜"，这类船既不同于帝王官府的豪华霸气，也不同于一般商人富贾的豪奢铺陈，体现了文人士大夫的审美心理：重视简约精致、实用，忌讳俗奢，追求趣和韵。"用之祖远饯近，以畅离情；用之登山临水，以宣幽思；用之访雪载月，以写高韵；或芳辰缀赏，或艳女采莲，或子夜清声，或中流歌舞，皆人生适意之一端也。"体现了文人对人生适意的追求。在舟的具体结构及装饰摆设上，也追求简洁、实用、雅致："形如划船，底惟平，长可三丈有余，头阔五尺，分为四仓：中仓可容宾主六人，置桌凳、笔床、酒枪、鼎彝、盆玩之属，以轻小为贵；前仓可容僮仆四人，置壶榼、茗炉、茶具之属；后仓隔之以板，傍容小弄，以便出入。中置一

① 袁宏道著、钱伯城笺校：《袁宏道集笺校》（上册），上海古籍出版社1981年版，第157页。

② 顾禄：《桐桥倚棹录》卷十二"舟楫"，上海古籍出版社1980年版，第60页。

榻、一小几。小厨上以板承之，可置书卷、笔砚之属。榻下可置衣厢、虎子之属。幔以板，不以蓬箽，两傍不用栏楯，以布绢作帐，用蔽东西日色，无日则高卷，卷以带，不以钩。"①

明清文人追求一种适意享乐的生活，世俗化、享乐化已经成为一种时尚。"名利不如闲"，所谓的"闲情逸致"，其实是追求一种生活上的境界。舟楫成为当时文人审美的物态观照，是一种文化形式和生活方式。明代祁彪佳在日记中多次提到泛舟畅游的惬意生活。如《归南快录》乙亥六月初十，"午后，偕内子买湖舫，从断桥游江氏、杨氏、翁氏诸园，泊于放鹤亭下，暮色入林，乃放舟西泠，从孤山之南戴月以归"。六月二十三日，"乃偕内子放舟于南屏山下，予熟寐于柔风薄暮中，梦魂栩栩，为欸乃声所触醒。自雷峰塔，移于定香桥，闲步堤上，值微雨乍至，从湖心亭归庄。"十月十五日，"是日新舫成，止祥题以皆园"。

明末清初余怀《三吴游览志》也多次提到在舟中谈古论今、吟诗作画、弹琴对弈、笙歌弦舞、饮酒品茶的生活：

 初七。小雨。移舟三板桥，招王公沂相见。忆去年暮春，公沂与吴中诸君邀余清泛，挟丽人，坐观音殿前。奏伎丝肉杂陈，宫徵竞作，或吹洞箫、度雅曲，或挝渔阳鼓，唱"大江东"。观者如堵墙。人生行乐耳，此不足以自豪耶！②

潘之恒在诗中说道："何来双桨过横塘，曾向兰陵泛酒香。奏曲有情兼有态，修容无度更无方。清虚境外传高韵，幽寂林中具胜场。最是梦归堪自媚，秋光偏照白云乡。"③ 衣香鬓影，酒醇茶酽，唱曲吟诗，集于一船。脉脉流水，一叶扁舟，既承载着人生的欢娱，又被赋予年华老去的感伤，物是人非的离愁别绪，人生短促与历史变迁浮沉的感叹。如水般缠绵悠远的昆腔，尤其适合在舟船上缓缓展开。明李日华的日记中，夜集友人于吴贞所的画舫时，"令家童度新声或演剧，以佐欢笑，超然自得"。登酒舫游南湖，"游者鼓吹间作，丝肉杂陈，亦有以火花烟爆佐之者"。坐酒舫游湖时，"呼广陵摘阮伎二人，丝肉竞发，颇有凉州风调。酒酣月出，登

① 文震亨：《长物志》，商务印书馆1936年版，第69—70页。
② 余怀：《三吴游览志》，《余怀全集》（下），上海古籍出版社2011年版，第376页。
③ 《蒋九叙邀龚应民、陶志白、李纫之，载酒凫藻舟中，即事分韵得方字》一诗，《潘之恒曲话》，中国戏剧出版社1988年版，第224页。

烟雨楼清啸。二伎更为吴歈新声,殊柔曼揽人也"①。

明代冯梦祯经常呼朋引伴,泛舟西湖,与歌姬侑酒唱曲,过着自在逍遥的生活:"经日新得小湖船,费约卅金,而可暂作浮家泛宅,亦是一快。"在船上饮宴欢歌、饷蟹饮酒、品茗谈禅,甚至时常"宿荷花深处",舟,真可谓是荡漾在潋滟西湖中的"浮家泛宅"。下面试列出冯梦祯日记中在船上观赏的昆曲剧目②:

时间	泊舟(行舟)地点	戏曲及其他活动	环境及感受
万历二十七年三月初一	杭州定香桥,六桥水次	听清讴一曲	桃色映柳,浓淡开落相间
万历二十七年九月二十五日	胥江	同行者冯林卿、王云台。吹箫唱曲	王善箫,能倚歌而和,与林卿足称双美
万历二十七年八月二十五日	半塘寺后长松树边,后移舟泊稍深处	饷蟹、饮酒、啜茶,听曲观戏	有梨园不甚佳
万历二十八年五月初三	西湖中	款臧晋叔、朱君采、姚叔度于湖中。……既借叔度三歌童,问琴亦一再清歌,晋叔论词曲及他,谈谑大有名理	可谓胜举
万历二十八年八月十五日	西湖	宿湖舟。携金太初、王问琴、姚叔祥及四歌童……四歌姬初试湖中,亦称寥亮	是夜竟无月,然兴致颇豪
万历三十年八月十五日	西湖	大晴。屠长卿、曹能始作主唱西湖大会。饭于湖舟,席设金沙滩,……长卿、苍头演《昙花记》。宿桂舟,四歌姬从	
万历三十年八月十六日	西湖	诸君子再举西湖之会,以答长卿、能始,作伎于舟中。席散,同景倩……诸君憩中桥,听曲	

① 李日华著、屠友祥校注:《味水轩日记》,上海远东出版社1996年版,第247页。
② 冯梦祯:《快雪堂日记》,《四库存目丛书》第164、165册,齐鲁书社1997年版。

续表

时间	泊舟（行舟）地点	戏曲及其他活动	环境及感受
万历三十年九月二十四日	半塘寺后	久之，余羡长酒船至，侑者有铁生、外二姬，一为楚人陈大酉故侍儿也	
万历三十年十月二十七日	西湖	款谢王月峰，作弋阳戏……回家，戏尚未终	
万历三十年十二月十三日		姜姝与沈生发兴唱曲无数	意颇豪适
万历三十一年二月十七日	湖心阁	诸姬歌数套	薄暮雨，颇有兴致
万历三十一年二月十九日		四青衣侑觞	侑食品既难下觞，而侑觞者四青衣复难入耳，连日清虚之果报也
万历三十一年七月初七	西湖，靓园	诸姬歌三阕 夜宿荷花深处	俱佳
万历三十一年七月十一日	西湖，包袭明楼船	（包氏家班）张乐演拜月亭，乐半，余诸姬奏	冲旸大加赏叹
万历三十一年七月十七日	靓园	遂过大舟，先令诸姬隔船奏曲，始送酒作戏。是日演红叶传奇	
万历三十一年八月二十二日	湖庄，西湖断桥	早迎五歌姬到舟……侯姥挈新买之妓，移榼舟中为寿。……姚叔度来，挈伯道旧童碧彩，同白苧唱曲，离师日久，已损旧调。益令家姬纵横于断桥。……久之，姚童、家姬各奏一曲，初更别	离师日久，已损旧调

续表

时间	泊舟（行舟）地点	戏曲及其他活动	环境及感受
万历三十一年十二月初十	西湖孤山湖心阁、新堤、断桥	招年家、周生延祚、黄问琴、吴太宁、济轩头陀湖中赏雪。骥、婉俱从，伎凤儿侑觞	晨起，飞雪正酣，屋瓦尽白……历孤山湖心阁、新堤、断桥，尽夜而返，雪犹不止
万历三十二年七月十五日	西湖	湖中行乐者甚盛，舟聚陆祠最多	登楼观之，甚快，此犹太平佳观，不知常能保此不？
万历十九年二月十八日	武山、俞坞兴坞寺	许氏设酒相款，作戏《玉簪》	陈妙常甚佳
万历十九年三月二十七日		曹林师兄来相别。……宾主共十一人。丝竹清歌	是日新晴，湖山甚妙，颇剧欢恰
万历十九年三月二十九日	冶坊浜、普福寺、半塘	及大舟，曹周翰席设普福寺，白家女戏甚佳。……夜泊舟半塘	白家女戏甚佳
万历二十三年二月二十九日	西湖	午后，同长卿、叔宗出湖上，听童子清讴，遇雨，于三桥露台。	雨行里许，桃花着雨，益滋鲜妍，但红英揉乱为可怜耳，因忆昔年赋《桃花片》佳句，与叔宗叹慨久之。
万历二十三年三月二十二日	画溪	早易舟。泛庵画溪西上十里。叔度、长孺俱移杯作主。晚归，仲文作主，有弋阳梨园。	今日泛溪两岸，绿树映蔽，又有侑觞者，食酒颇多
万历二十六年十月二十二日	西湖	赴卓去病湖中之席	
万历二十七年正月二十四日	西门	轻舟入西门……主人张乐相款	夜半归舟

"闹处笙歌宜远听"，临水听曲，藉水扩音，使音效更为婉转动听。同时，也体现了当时文人士大夫对环境氛围的讲究——与品茶、饮酒等一样，追求趣、韵、致，氛围成为感官享受的重要背景和组成部分。由于船

舱空间有限，一般来说，在船上多不适合演出整本戏，而适合演出折子戏；不适合较多动作的武戏，而适合演出以唱为主的文戏。由于多是宴饮中观戏，因此折子戏中又以那些唱词细腻、曲调婉转的居多。听歌赏曲，体现了对声音技巧、演唱水平的重视。在船上欣赏的昆曲，多以清讴、丝竹为主，重在听，音乐更多的是作为欣赏湖光山色的一个背景。而船上空间比较狭小，更适合演生旦戏这样人物较少的剧目。而在观众的欣赏接受方面，则以听为重点。如有一次，贾府戏班在藕香榭的水亭子上唱曲，而贾母等人却在与藕香榭相距颇远的缀锦阁底下吃酒听曲，因为"借着水音更好听"。"不一时，只听得箫管悠扬，笙笛并发，正值风清气爽之时，那乐声穿林度水而来，自然使人神怡心旷。"很明显，文人们重在"听曲"，而不是重在"看戏"。

在船上演出与在私家园林演出有很多不同点。同样是宴饮、唱曲、享乐的场所，舟楫与自然更加亲近。园林是第二自然，有更多的雕琢，而放舟湖中，枕倚真山真水，可以与自然融为一体。就观众及演出性质而言，私家园林中的昆曲欣赏对象主要是文人及其亲朋，多是非营业性的，功能旨在娱己。而舟楫中的昆曲演出，观众更加广泛，很多新兴的商人阶层成为组织者，更多的平民成为欣赏者，营业性演出也比较普遍，其功能除娱己之外，很大程度上是炫富和娱人。

船上同样可以进行规模较大的群众性民俗观演活动。在竞渡等民俗节日，献艺者聚集在船头演剧，锣鼓开场，昆腔弋调并奏，间有软硬功夫、十锦戏法同时呈技。明张岱在《陶庵梦忆》里多次谈到在船上演剧的事情。一次张家在楼船上用木排搭高台演戏，城里乡下来看戏的大小船只有千余艘，场面十分宏大壮观，飓风来了，大雨如注，楼船孤危，但这并不能阻挡看戏人的兴致，大家要等看完才肯散去，可见当时普通民众对昆曲等的狂热。

清李斗在《扬州画舫录》中记录了当时扬州船上观看戏曲演出的情形。一般"歌船宜于高棚，在座船前。歌船逆行，座船顺行，使船中人得与歌者相款洽"[1]。"宜于高棚"是为了使戏台保持一定的高度，以便于观看。"逆行"，指的是"歌船"船头朝后，表演者当然也面朝后面的"座船"演出。此外，演员在楼台上演剧，观众在船上观戏，也是一种观演方

[1] 李斗：《扬州画舫录》，江苏广陵古籍刻印社1984年版，第242页。

式。如嘉兴鸳鸯湖（即今南湖）小鸳鸯楼，曾是明末时期吴昌时家的演戏楼台。家伶在楼台上演唱，宾客在湖船上观听。明吴伟业在《鸳湖曲》中吟咏："主人爱客锦筵开，水阁风吹笑语来"；"云鬟子弟按霓裳，雪面参军舞鸜鹆。酒尽移船曲榭西，满湖灯火醉人归"。① 描绘了当时鸳鸯楼戏曲演出的盛况。另有《本事诗》卷七朱隗《鸳湖主人出家姬演〈牡丹亭记〉歌》也记载了类似情形。

由于船戏受天气等因素影响较大，遇到风雨或戏船观众过多，会造成混乱的场面，或因戏不佳，出现岸上人掷砖抛物等情况，对此官府多次制定规章加以限制或禁止。至清雍正年间，苏州阊门外郭园开辟专业戏园，船戏遂衰落。但在民间，直到中华人民共和国成立之前，迎神赛会有时仍有船戏。

二、戏中之舟：作为传奇的意象和符号

明清传奇中既有诗情画意、良辰美景，又有生离死别、离情别绪，似乎没有什么比脉脉流水更能诠释爱情、比拟人生，也没有什么比一叶扁舟更能表达命运的浮沉、历史的感伤。水磨昆腔，在悠悠的江南流水中铺展开来，荡漾出才子佳人的悲欢离合。传奇作品中，以"舟""船"等字题名的就有《彩舟记》《钓鱼船》《绣春舫》《画舫记》《竹叶舟》《双缘舫》《莲花筏》《千里舟》等。而折子戏则更多，如《荆钗记》的《男舟》《女舟》，《雷峰塔》的《舟遇》，《渔家乐》的《藏舟》，《翡翠缘》的《杀舟》，等等。

（一）摹写儿女情长、铺陈离情别绪

以舟子来写情缘，舟是两情开始的地方。如《桃花扇》中侯、李相遇惊艳。再如清传奇《雷峰塔》中，清明时分，许宣往保俶寺追荐父母，归途中于西湖雇张阿公船，投涌金门。适逢由千年蛇精所变的白娘子、青儿求搭载，在舟中许宣、白娘子互相心许，一场惊天动地的爱情从一叶扁舟开始。

青年男女在两舟间大胆传情。如明沈璟《红蕖记》第十三出，在风景如画的洞庭湖上，男女主角郑德璘和楚云在渔船上隔窗相望，眉目传情，

① 吴伟业：《吴诗集览》，四部备要本，转引自黄天骥、康保成：《中国古代戏剧形态研究》，河南人民出版社 2009 年版，第 299 页。

并且互赠定情信物，突破了男女授受不亲的封建道德束缚。剧中水窗垂钓、红绡题诗、勾惹钓钩、回赠红笺等情节的设置非常新颖巧妙，令人耳目一新。明吕天成在《曲品》中评价道："着意铸熔，曲白工美，郑德璘事固奇，无端巧合，结撰更异。"这出舟戏非常注重环境的安排，极富意境美。一弯新月下，江南湖光山色美景，"云影汉影，山影水影船影"，映衬着美人，"竿影带影，丝影手影香影"，荡漾流转，恍若仙境，细腻地刻画出两人隔舟"眉语神暗迎"、两心缱绻的情感世界。

写景即是写情。如清代传奇《天马媒》第六出《鸣筝》中船家之女裴玉娥的形象。"泛宅浮家，虽有看不尽的景致；孤身只影，竟无称得意的姻盟。芦叶汀舟，怕听咿呀孤雁；蓼花溪畔，愁闻凄楚啼鹃。"身为船家之女，裴玉娥终年漂泊湖上，"弱体如蓬，浮家似梗"，"尘埋玉脸无人识"，双亲年老，婚姻未就，因此，只能月夜弹筝消愁，"夜夜月明愁万种，年年曲罢拜三星"。裴玉娥"粗知文墨，颇善弹筝"，剧作家通过黄损之感官写出她的美貌、美妙的琴声与操琴的姿态："柔荑纤手翠娥眉，罗衫恰称娇身体。云鬟半弹似含思，莫非天上来环佩。"玉娥的举止、情绪以及所处环境，是深闺小姐化的。其弹筝时所唱曲子，充满了自怜自伤："【步步娇】（旦弹筝介）蓬窗寂寂鳞云细，梦断秋风里。炉香袅篆微，轻理朱弦，慢调促柱。"

戏中景语皆情语。有的剧作家还通过写舟中看到的景致来描摹人物细腻的心理状态。如《西楼记》的《倦游》一折，写穆素徽被邀乘舟赴玄墓探梅。一路上写了舟中所见两岸美景：

【长拍】非雨非晴，非雨非晴，欲晴欲雨，十里冷云如画。溪桥烟锁，野渚水满，曲湾湾并没人家。兰桡漫轻划，到水云深处，浅堤残坝。①

一路上，欲晴欲雨、冷云如画、溪桥烟锁的景致，烘托出穆素徽心乱如麻、"懒歌白雪按红牙，倦舞回波落翠鸦"的心情，表现了她对欢场的厌倦。"只恐双溪舴艋舟，载不动许多愁"。一叶扁舟承载了太多的悲欢离合，尤其适合铺陈离情别绪。如明高濂《玉簪记》第二十三出《追别》：

【红衲袄】〔旦〕奴好似江上芙蓉独自开，只落得冷凄凄飘

① 袁于令：《西楼记》，中华书局1988年版，第14页。

泊轻盈态。恨当初与他曾结鸳鸯带，到如今怎生分开鸾凤钗。别时节羞答答，怕人瞧，头怎抬，到如今，闷昏昏，独自个耽着害。爱杀我、一对对鸳鸯波上也，羞杀我、哭啼啼今宵独自捱。

【前腔】〔生〕我只为别时容易见时难，你看那碧澄澄断送行人江上晚。昨宵呵、醉醺醺欢会知多少，今日里、愁脉脉离情有万千。莫不是锦堂欢，缘分浅，莫不是蓝桥满，时运悭，伤心怕向篷窗见也，堆积相思两岸山。①

茫茫江水，一叶扁舟，水与舟，寄托着浓浓的相思和天各一方的惆怅。舟楫可以表现儿女情长，也可以承载英雄豪气。在明张凤翼《红拂记》第二出《仗策渡江》中，李靖面对落叶与秋江，抒发了胸怀大志、怀才不遇的情绪。

【普天乐】〔生〕谢渔翁，相钦重，暂许我仙舟共。汀芦畔，汀芦畔惊起栖鸿，波心里隐见游龙，似凭虚御风。〔末〕汉子，看江上芙蓉花都开了。〔生〕最堪怜是秋江上寂寞芙蓉。

【古轮台】〔末〕幸相同，片帆江上挂秋风。可堪惊眼风波里，南飞乌鹊，绕树无枝，分明是择木难容。〔生〕俯首沉思，转添惆怅，自惭踪迹久飘蓬。〔末〕看你仪容俊雅，笑谈间气展霓虹。多管是吹箫伍相，刺船陈孺，题桥司马。惜别太匆匆。君今去，不知何日再相逢。②

景物成为人物精神的外化。滚滚东逝水，乌鹊绕树，表达了人物在有限人生中渴望直挂云帆济沧海的心志，以及现实中"择木难容"的深深无奈。英雄的沉思与惆怅在舟中都尽情铺展开来，而时代更迭、兴亡之感、历史沧桑更适合以舟为媒介来表达。如清李玉传奇《万里圆》的背景是明末清初的政治大动荡。开头的三、四两出描写清兵南向，弘光朝宗社危急，史可法与奸臣马士英的斗争。史可法乘舟长江，眼见"山水犹存，舆图非故"，尽被"劫火烧残，罡风吹黑"，不禁喟然长叹：

【锦缠道】望中原，惨迷离烽尘蔽天。回首斗牛边，石头城、依稀旺气当年。做不得小朝廷处堂雀燕，还须念旧江东开创山

① 高濂：《玉簪记》，《六十种曲》第三册，中华书局1958年版，第65页。
② 张凤翼：《红拂记》，《六十种曲》第三册，中华书局1958年版，第3页。

川。待旦枕戈眠，抱一片孤忠蹇蹇。君门万里悬，拼折槛出师重建，博得个贾生流涕席须前。①

这段唱词表达了史可法对当道小人的痛恨，以及对祖国山河和未来命运的关切，可谓壮怀激烈。作者创作时难以遏制的激情凝结成饱含血泪的字句，船儿逦迤前行，特定的历史时空随着苍凉悲愤的唱腔展现在观剧者眼前。

（二）在情节关目、结构上的作用。

舟楫往往是情节关目推进的媒介。如《渔家乐·藏舟》，刘蒜为躲避追杀，躲入渔家女邬飞霞舟中。又如《红梅记·泛湖》，侍妾李慧娘在船舫上看到伫立断桥的裴生，叹曰："美哉，少年！"遂惹来杀身之祸。在月黑风高、变化莫测的水面上，船只难免成为杀人越货、谋财害命的场所。在《罗衫合》中，苏云登进士，授兰溪县令，携妻赴任。舟至黄天荡，船户徐能行劫，缚云投水中，掠其妻郑氏还家。《双雄记》第二十二折《龙神拯溺》，留帮兴骗丹信妻魏氏上船后，覆船溺之，后魏氏被龙神相救，居于水府，船戏成为情节发展的关键一环。

舟船还是亲人相认、夫妻团圆的场所。《荆钗记·男舟》剧演钱载和升任两广巡抚，舟过吉安时，钱派邓兴邀请致仕住家的原礼部尚书邓谦、吉安知府王十朋前来赴宴。席中唱曲行会、催花饮酒，钱载和趁机故意从袖中取出荆钗当酒筹，王十朋见了不觉睹物伤情流下泪来。《六十种曲》本《荆钗记》并无《女舟》一出情节。本出所演系演员敷衍而成，只有【大环着】前半支尚是原著文字。剧演钱载和之妻得知吉安知府王十朋乃是义女玉莲之夫，为此设宴舟中，请十朋之母前来赴宴，使其姑媳相见，玉莲、十朋夫妻重圆。这两出舟中戏正因为故事曲折凝练、引人入胜，才被演员铺陈演绎，在舞台上常演不衰。巧合是戏剧艺术审美的重要手段，传奇通过使用大量偶然性因素来突出情节之奇，从而完成"生活戏剧化"，而这其中船往往成为关键场景。如《明珠记》的《江会》，下锦江时两船相遇，离散的亲人遂得团圆。"分珠再合，一家完聚受恩荣。""佳人才子古难并。苦离分，巧完成，离合悲欢只在眼前生。"剧作家通过对万里波涛、三峡猿啼等景色的描写，对人物百感交集的心情进行了渲染，既有对

① 李玉：《李玉戏曲集》（下），上海古籍出版社2004年版，第1577页。

惊天苦难的回首，又表达了对日后团圆平安的祈愿。"几年间东飘西徙，今日里天教重会。"① 具有深沉的打动人心的感染力。而从戏剧结构来说，舟船的运用使情节更加跌宕起伏，故事更为紧凑集中。在这里，船只承载了一切的悲欢，连接起过去和未来，个体的悲欢与社会历史的沉重。

（三）塑造了底层小人物的光彩形象

昆曲经典折子戏《杀舟》，为清朱素臣传奇《翡翠园》中的一折。剧中绣女赵翠儿盗走监斩令牌，麻长史派家将到船上刺杀赵氏母女，未见翠儿，便杀死了赵母。翠儿强忍悲恸，与舒大娘摇船出逃。该剧塑造了女侠赵翠儿的形象。赵翠儿和母亲凭着家传手艺穿州闯县，相府侯门直进直出，见多识广。不管是穷困书生，还是官宦小姐，只要认定是善良之辈，都被视为朋友。在关键时刻，赵翠儿能甘冒生死，扶危济困。

而折子戏《藏舟》则在昆剧舞台上塑造了光彩照人的渔女邬飞霞的形象。清朱佐朝传奇《渔家乐》中的邬飞霞，是一位颇具侠义风骨的渔家女子。东汉时梁冀阴谋篡位，梁冀派校尉追杀清河王刘蒜。刘蒜逃到河边，邬飞霞见到刘蒜，得悉真相后深表同情，将刘蒜藏匿舟中。梁冀要纳马瑶草为姬妾，瑶草要寻自尽，邬飞霞代瑶草入梁府，伺机刺死了梁冀。后刘蒜即帝位，封邬飞霞为皇后。邬飞霞与刘蒜素不相识，只因他是被官府追杀的落难者，遂冒死相救。而且邬飞霞的形象及侠义行为，促成了昆剧舞台上"刺杀旦"这一行当的产生。

明清传奇中船上生活的描绘，以及底层渔女等小人物的塑造，突破了传奇主要写才子佳人的狭小格局，扩大了传奇的表现内容，体现了江南传奇作家人本主义的进步思想。

（四）展现江南独特的地域文化

以舟为媒介，可以展现江南地域特有的水乡美景，赋予传奇鲜明的地域文化特色。如苏州作家沈自晋《望湖亭》中的《泛景》一折，钱万选偕颜秀、尤少梅去洞庭山，在船上，只见苏州洞庭山、太湖的春日美景如斯："震泽连江控全吴，只见水面双螺入画图。""镜里舟行景堪模，真个一片冰心冷玉壶，布帆无恙影儿孤，春波渺阔天边路，纵苇凭虚拍掌呼。"② 很多江南节庆民俗状画也都离不开兰舟画舫。如《鸣凤记》第二

① 陆采：《明珠记》，《六十种曲》第三册，中华书局1958年版，第1、137页。
② 沈自晋著、张树英点校：《沈自晋集》，中华书局2004年版，第101－102页。

十出《端阳游赏》就描绘了端午节在御河楼船上看到的热闹的帝都景致。作者为苏州人，笔下写的是江南端午民风民俗："梅林雨乍飘，处处蛙声闹，角黍包金，满切琼香小，玳筵罗列也。奏云璈暗度荷风，过小桥，看纷纷儿女缠丝彩，帝里繁华景物饶，须欢笑。""看幽鸟高低戏柳梢，笙歌断续欢声沸，何处龙舟竞画桡，开怀抱。"① 荷风暗度，处处兰桡笙歌，一派江南节日气氛。

三、舟戏表演的艺术特点

与西方戏剧的舞台美术不同，中国传统戏曲舞美的基本功能是创造满足戏剧动作需要的舞台空间。舞台设计有多种功能，但是唯有一个功能贯穿了舞台美术发展的一切阶段，并贯穿于一切类型、风格和样式的舞台设计中，这就是组织动作的空间。昆曲舞台美术的基本功能是满足戏曲舞蹈动作的展开，其特点表现为简洁、写意，以简代繁，以少胜多。

（一）舞台美术

1. 人物造型

从角色上来说，有的传奇的主人公及重要角色就是以舟船为家的艄公艄婆，如《十五贯》中的熊友兰，《渔家乐》中的渔家女邬飞霞。由于在风浪里出没的特殊身份，其性格大多表现为仗义直爽、重义轻利。就昆曲行当而言，《渔家乐》中的邬飞霞由五旦、刺杀旦饰演，船夫多由净、杂、小面等饰演。

在昆剧服装和化妆上，体现了戏曲服装、化妆源于生活又高于生活的特点，表现为人物造型上的类型化。如邬飞霞的舞台装扮。作为五旦，在《渔家乐·卖书》中，邬飞霞穿蓝布短衫裤，着彩鞋，梳大头，插花，戴草帽圈，加蓝布、打结；在《渔家乐·纳姻》中，加白裙（打腰、塞角）；在《渔家乐·渔钱》中，再加竹布围身；在《渔家乐·藏舟》中，穿蓝布短衫裤，白裙（打腰、塞角），着彩鞋，梳大头，蓝布打结加白头绳。而在《渔家乐·刺梁》中，邬飞霞作为刺杀旦，其妆扮是：穿黑褶子，白裙，白彩裤，着彩鞋，梳大头，戴银泡，留水发，后加戴大过桥、粉红花帔、大云肩。穿戴草帽圈、蓝布包头、打腰白裙、竹布围身等，简

① 无名氏：《鸣凤记》，《六十种曲》第二册，中华书局1958年版，第85、86页。

洁而干练，也便于表现劳动的状态；服装颜色上则以黑色、蓝色、青色为主。邬飞霞的舞台服饰来自生活中渔女及下层劳动妇女的装扮。同时，打腰白裙等突出了女性腰身，富于曲线美。

还有杂扮船夫的装扮。如："穿青布褶子，束青布带，黑彩裤，着布鞋，戴骚子帽。"(《四弦秋·送客》) "穿短跳，白裙，黑彩裤，着跳鞋，戴白毡帽，挂黑吊搭。"(《雷峰塔·烧香》) "着蒲鞋，挂白天喜，余同《雷峰塔·烧香》。"(《玉簪记·秋江》) 丑或净扮女船夫，服饰上为："穿青布老旦衣裤，束青布带，绿布裙，着黑布鞋，戴黑布乌兜。"(《玉簪记·秋江》) 船夫的装扮，一般为穿黑或青布褶子，束青布带，黑彩裤，着布鞋，头戴骚子帽或白毡帽，挂黑吊搭或白天喜。如熊友兰（老生）穿戴："穿黑褶子，束黄肚带，黑彩裤，着镶鞋，戴罗帽。"(《十五贯·商赠、皋桥、审问》) 其中，青布褶子，即黑色素褶子，有白领，为社会地位较低者的服饰。短跳为褶子的一种，即短式的紫花老斗衣，用时腰束白布短裙，亦为劳动人民的服饰。白裙又称"水裙"，白布短裙，系于腰间，多为渔夫、樵夫、店小二等穿着，如《钓金龟》中的张义（贫民，以钓鱼为生）。船夫妆容中的黑吊搭是髯口的一种，唇上的两撇胡须成八字形，颔下的一撮胡须悬空吊搭，可以晃动。彩鞋，是女用便鞋，矮腰、薄底，杂色缎面绣花，鞋面上缀有一团小穗。剧中夫人、小姐、丫鬟等各色人等均可着用。洒鞋，矮腰、薄底，用缎面、布面制成，面上饰有鱼鳞纹或其他花纹，为渔民等用。草帽圈，草帽去顶，只留下圈，用时套在发髻、甩发或毡帽上，《渔家乐·藏舟》中的邬飞霞即戴此帽。渔婆罩，似草帽圈而小，绸质，四周缀以风毛穗或小珠串，正中有一绒球，为村姑、渔女用。因虞姬亦用，故又名"虞姬罩"。

总之，船戏的人物造型是对生活中人物造型的提炼。船戏中的人物塑造，使昆剧在更加全面地表现生活的同时，艺术形象更为丰富，为昆剧带来清新的生活气息，艺术风格的呈现也更为多样。

2. 景物造型

传统中的昆曲演出场所并不是单一功能的纯观剧剧场，而往往集饮食、娱乐、观剧于一体。观剧仅仅是其中的一项功能，一种点缀。提供一种集体性的聚众交流氛围，满足人们的某种心理需要才是其主要目的。观演空间的存在，对观众与演员共同参与演出活动具有重要的影响和作用。舞台空间，是一个限定的通过表演反映现实空间的戏剧物理空间，演出空

间结构制约着观演空间关系,因而它的大小、结构、装潢、设备等都有意指功能。①

受中国传统美学思想的影响,船戏的舞台布置十分简单。通常通过动作、说白、唱词,配合砌末,来描述规定情景和气氛。如《白蛇传》中"游湖"一场,白娘子、小青游西湖遇雨,恰遇许宣,三人上船同归,其中有上船、下船时的船体晃动,有行船中的调头转体,还有船由停至动时的人体重心不稳等动作。《秋江》中的陈妙常追赶潘必正,搭乘老艄翁的小舟行走江上,船时疾、时徐、时稳、时晃,在水中有多种动态,其间还糅进艄翁的风趣、陈妙常的急切言行,更增加了行船时的动作性。

在道具上,船戏往往以局部代替整体,以抽象代替具体。船一般用桌、椅子来拟象,小道具通常有船桨、旗子等。具体来说,船戏的检场道具可分为以下几种:

1)一桌一椅

如《荆钗记·捞救》一折的舞台道具设计就很抽象简洁:"一桌一椅,正场桌,桌前椅撑船杆两根(船夫执);挑板杆一根(红色)。"

其变形形式有一桌二椅。如《浣纱记》的《采莲》一出,正场放骑场桌一只,桌旁分放椅两把(吴王、西施分坐),小道具船桨四把,表现比较豪华、敞阔的吴王画舫,同时也便于吴王、西施的演唱。还有两桌两椅者。如《单刀会·刀会》第二场,道具包括两桌两椅(红色椅披、桌围),两长棍(船夫拿)。其舞台设计为:"吹打,打扶手众上船,场上放正场桌,桌内椅一只,右边斜八字桌一只,桌内椅一只。"更有一桌三椅者。如《荆钗记·男舟》中,场上放正场桌,里场椅,桌旁左右椅两只。由于这一出剧演钱载和舟过吉安,邀请原礼部尚书邓谦、吉安知府王十朋前来赴宴,席中表现唱曲行会、催花饮酒等,因此根据剧情设置道具,只是在主要人物上场时,通过院子打扶手来表现船这一特定空间。

2)椅两只

《渔家乐·藏舟》一折:二椅横放,椅背相对,上面置一黄色旗(作船舵),刘蒜进舱由大旗下面进去,横橹放在椅上;椅两只(作船头,不用椅披),船橹一只,渔篮一只(邬飞霞拿上)。这里的船就比较拟形、具象,橹、舵、渔篮等小道具的运用,把观众带入了船家生活的特定氛

① 张连:《中国戏曲舞台美术史论》,文化艺术出版社2000年版,第365页。

围。再如，以一椅来表现船这一空间。如《翡翠园·拜年》第一场，上场门放倒背椅一只（背向左，上面搁单刀一把作为摇船的橹）；《翡翠园·杀舟》一场，赵妈妈、舒大娘上场，空场（用单刀作摇橹状），船停后，在下场里角放一倒背椅（为小船后艄），赵翠儿上场后到开船时，将倒背椅捡下。道具使用虽然简洁，表意功能却十分全面、丰富。

3）空场

很多情况下，船是通过空场来表现的，空场尤其适合打斗戏的展开。而一些动作很多的戏，如《玉簪记·秋江》中的两舟追赶，就是用空场再加上演员载歌载舞的动作表演来完成的。在《千金记·追信》中，先是空场，中间渔父上场时，正场放小凳两只（韩信、萧何坐）。小道具是船桨一把（渔父用）。《乌江》中的道具是船桨一根。《玉簪记·秋江》中的道具是桨两块（船夫甲、乙持）。《渔家乐·卖书》中的道具是桨一支、篙一根、渔篮两只，其第三场中，简人同、渔翁席地而坐，父女两人摇橹、撑篙下场。

此外，有的舟戏中还运用了帐门。如《白罗衫·杀舟》中就设了大帐门（扎在两只椅子上，放在台外口作船头），内放正场桌，桌旁左右八字椅两只。①

总之，船戏表现上的舞台检场及道具，体现了以点带面、化无为有、象征替代等舞台表现手法，各种砌末在发挥作用时，无一不是通过观众欣赏的参与配合完成其指向功能。

（二）舟中戏的表演特点

传统昆剧表演往往以虚拟动作表示行舟。冯梦龙墨憨斋刊本《邯郸梦》总评中提到，当时演出《东游》一折时，"采女周行棹歌"，即人动而舟不动，表示水上行舟。这种方法为后世各个剧种所沿用，如京剧《打渔杀家》、川剧《秋江》等。因此，与其说包括昆剧在内的传统戏曲是通过以实带虚的方式艺术真实地暗示了各种场景，不如说是营造出了各种意境。

以桨代船，这是昆曲舞台虚拟化表演的一大特色。演员在表演时以手执船桨的舞蹈来表现在水上划船或摇船，时而平稳，时而疾行，身段动作

① 王士华：《昆剧检场与道具》，内部刊物，文化部昆剧指导委员会第一届委员会培训班1997年编印。

优美，给观众以强烈的真实效果和美的享受。如《玉簪记》中的《秋江》（又名《追舟》），写潘必正被逼离观，陈妙常连夜乘舟追至江边，二人互诉衷肠。这一段在表演上发挥了舟之舞蹈的流畅写意特点。传奇《千里舟》亦有《追舟》一出，演双渐赶苏卿故事，只是演出较少。《渔家乐·藏舟》中也有以桨代船的精彩表演。徐凌云在《昆剧表演一得》中论及《渔家乐·藏舟》时说道："通常舞台上的船，是用两只椅子横放着，椅的靠背相对，上面置一黄色旗，作为船仓，刘蒜进仓是在旗的下面钻进去的。""椅上横放着一支橹，以左手托橹柄，右手把橹尾，先安上橹人头，然后开始摇橹。摇橹的手势是一推一挽，推时身子向前，挽时身子向后。邬飞霞身子一前一后，刘蒜坐在高垫上，身子也是内外摇曳不定。"① 人物心理、情绪的变化，剧情的发展，都在写意的船中发生。舞台动作来自生活，但又对生活进行了艺术上的简化和提炼。船戏表演舞蹈性很强，体现了昆曲的时空自由化、砌末的虚拟化，不同于西方的写实美学特点。

此外，舟中戏往往与江南吴歌相映成趣，富于清新的江南地域色彩，打上了江南水乡文化的鲜明烙印。如《浣纱记》第四十五出《泛湖》，净丑扮渔翁唱渔歌上。再如《精忠记》第九出《临湖》，秦桧和夫人西湖泛舟饮酒作乐：

〔末介。丑歌介〕远望青山山色奇，逋仙放鹤鹤高飞。灼灼艳桃开锦色，依依绿柳傍苏堤。〔净、贴〕

【淘金令】苏堤傍柳，掩映湖光阔。六桥跨水，荡漾玻璃碧。四圣堂前，就中奇绝。迤逦三贤堂过，景物全别。观山玩水不暂歇，兰舟往来，使人欢悦。翠绕红围，另般标格。

〔丑又歌介〕大小孤山列两边，南北高峰透半天。前头就是大佛寺，后头就是小吴山。〔净、贴、众随介〕

【前腔】吴山翠耸，雾霭笼金阙，雷峰蘸绿，松桧盘龙势。南北高峰，迥出林野。玛瑙坡前西去，断桥横列。孤山那里松阴折。笙歌奏阕。夕阳晚月，不觉轻车，远来相接。

西湖的景致，雷峰塔、大小孤山、大佛寺、小吴山、玛瑙坡等，一一在剧中展现。吴歌修辞手法顶真、叠词等的运用，清丽通俗，具有民间文

① 徐凌云：《昆剧表演一得》第二集，上海文艺出版社1959年版，第4、6页。

学的风格特色。这出戏有独唱,有合唱,突出了昆曲载歌载舞的特点,既渲染了气氛,又调剂了冷热,吸引了观众。同时,也描绘了渔家清贫但逍遥自在的生活:

〔丑〕吃湖船,着湖船,祖宗三代靠湖船。造船并起屋,嫁女及婚男。逢子朋友也要哈酒,遇子娼妓也要使几个铜钱。到春来泊船在桃花洞口,绿柳桥边;到夏来鸡头莲子,更兼白藕新鲜;到秋来香橙黄蟹,新酒菊花天;到冬来三冬景雪漫漫,上铺被,下铺毡,三杯浊酒,一枕高眠。有时泊船钱塘门口,涌金门前;有时泊在吴山脚下,静寺河边,眼看青山绿水,耳听急管繁弦。一任闲非不管,一日还我三餐。朝中宰相不如我,赛过蓬莱阆苑仙。①

江南文人笔下呈现的这些风物民俗,蕴含着丰富、鲜明的地域文化信息,一方面体现了地域文化对传奇作品内容、风格、审美的影响;另一方面,在艺术表现上增强了戏剧的舞台效果,活跃了剧场演出氛围,体现了戏剧艺术的娱乐性、民间性、本土性文化特征。由于舟楫等风物是江南人民喜闻乐见的生活的一部分,因此船戏也体现了剧作家以观众(江南观众)为本位的戏剧理念。

总之,船戏表演的最大特点是抒情性强、动作细腻,歌唱与舞蹈身段结合得巧妙而和谐,载歌载舞、歌舞并作。这种以有形表无形、以简驭繁、流动虚拟的特点,体现了昆曲作为传统艺术的美学精髓。

第二节 昆曲与江南乐游文化

明代旅游文化在前代的基础上进一步发展成熟,人们的旅游意识更加浓厚,旅游范围更加广泛,旅游活动日益普及。许多文人及官员放弃仕途,归隐山水。如明袁宏道游赏太湖、西湖、鉴湖、五泄瀑布,登天目山,游记颇多。把游览、观赏山水名胜视为审美活动,表达个人的审美情趣,其不苟流俗的清高格调,不拘传统束缚的自发倾向,代表了明清时期追求生活艺术化的文人的旅游观。

① 无名氏:《精忠记》,《六十种曲》第二册,中华书局1958年版,第18—19页。

第五章 一湖烟月总归船——昆曲与江南出行文化

江南地区由于自然条件得天独厚，经济繁荣，人文昌盛，交通便利，旅游最为发达。吴人好游，而江南文人的游，更多的是追求心灵与自然山水等外物的对应，在游之中观照、沉淀内心，追求澄澈的心灵境界。

文人出游、交游，不仅游览了山水，了解了各地民情风俗，也有利于剧作家、理论家互相交流、切磋，并把昆曲的影响推向全国。

一、昆曲中的乐游

明高濂《遵生八笺》"溪山逸游条"反映了文人旅游时追求的情趣：

> 时值春阳，柔风和景，芳树鸣禽。邀朋郊外踏青，载酒湖头泛棹。问柳寻花，听鸟鸣于茂林；看山弄水，修禊事于曲水。香堤艳赏，紫陌醉眠。杖钱沽酒，陶然浴沂舞风；裀草坐花，酣矣行歌踏月。喜鹡鸰之睡沙，羡鸥凫之浴浪。夕阳在山，饮兴未足；春风满座，不醉无归。此皆春朝乐事，将谓闲学少年时乎？
>
> 夏月则披襟散发，白眼长歌，生快松楸绿阴，舟泛芰荷清馥。宾主两忘，形骸无我。碧筒致爽，雪藕生凉。喧草避俗，水亭一枕来熏；疏懒宜人，山阁千峰送雨。白眼徜徉，幽欢绝俗，萧骚流畅，此乐何多！
>
> 秋则凭高舒啸，临水赋诗。酒泛黄花，馔供紫蟹。停车枫树林中，醉卧白云堆里。登楼咏月，飘然元亮高吟；落帽吟风，不减孟嘉旷达。观涛江渚，兴奔雪浪云涛；听雁汀沙，思入芦花夜月。萧骚野趣，爽朗襟期，较之他时，似更闲雅。
>
> 冬月则杖藜曝背，观禾刈于东畴；策蹇冲寒，探梅开于南陌。雪则眼惊飞玉，取醉村醪；霁则足蹑层冰，腾吟僧阁。泛舟载月，兴到郯溪；醉榻眠云，梦寒玄圃。何如湖上一蓑，可了人间万事。①

"四时游冶，一岁韶华，毋令过眼成空，当自偷闲行乐。"一年四季，春花秋月，晨昏阴晴，有着不同的游赏方式，体现了人在大自然之中随分安处的和谐。据高濂《遵生八笺·起居安乐笺》，当时文人们的游具主要有竹冠、披云巾、道扇、拂尘、竹枝、斗笠、葫芦、药篮、棋篮、诗筒、

① 高濂：《四时幽赏录》，浙江古籍出版社2018年版，第105—106页。

葵笠、韵牌、叶笺、坐毡、夜匣、便轿、轻舟、叠桌、提盒、提炉、备具匣、酒樽等。而明清时期的客店，据《陶庵梦忆》记载，有的客店如泰安州客店规模很大，其中的娱乐有演戏、弹唱等：

> 客店至泰安州，不复敢以客店目之。……上者专席，糖饼、五果、十肴、果核、演戏；次者二人一席，亦糖饼、亦肴核、亦演戏；下者三四人一席，亦糖饼、肴核，不演戏，用弹唱。计其店中，演戏者二十余处，弹唱者不胜计。庖厨炊爨亦二十余所，奔走服役者一二百人。下山后，荤酒狎妓惟所欲，此皆一日事也。①

明清乐游文化反映到昆曲里面，以乐游为题的昆剧有陆采《椒觞记》中的《西湖游闹》《旅馆椒觞》，《浣纱记》中的《姑苏》《采莲》等。在《牡丹亭》第三十九出《如杭》中，夫妻客旅饮酒解闷："天香云外吹，桂子月中开。"又写到杭州钱塘潮涌："卷钱塘风色破书斋"，"江上怒潮千丈雪"，"好似禹门平地一声雷"。江南社会民俗上喜游乐，各种民俗如"百花生日""乞巧""走月亮"等，使平时不大出门的女人们也可以经常享受到赏花、踏月、观灯、饮酒的乐趣。如《三元记》第十二出《赏花》，"春满华堂，花飞锦帐"，写的就是女人们在园林花下饮果酒、赏白牡丹花，但见"流莺啼过碧纱窗，笙歌一派供清赏"。花团锦簇之中，白牡丹"缟素花王""清真国色"，犹似含情，使人不禁发出"琼瑶蕊琼瑶蕊半含半放，如有待，如有待探花郎"的心声。②

游，并不都是柔风和景、花好月圆下的畅快。游，有时是穷途末路，有时是生离死别。在《琴心记》第二出《相如倦游》中，相如功名未酬，有着"病入凋梧，贫依衰草，一时计穷途拙"的潦倒，收拾行囊赶路，其行李是"翠箧乘黄卷，青囊伴绿琴"：

> 【高阳台序】命压孤身，愁深双泪，英雄到底埋没。有用文章，番成无限悲切。酸咽。空教几度秋风也，向萧条梦里分说。这早晚尘途，怎如他朝臣待漏，玉珂金阙。

这样愁绪，再加上行途景致荒凉，让人无论如何都提不起精神来。

① 张岱著、林邦钧注评：《陶庵梦忆注评》，上海古籍出版社2014年版，第125 – 126页。
② 沈寿卿：《三元记》，《六十种曲》第二册，中华书局1958年版，第31页。

"销骨，短剑无芒，孤琴罢响，荒村野店黄叶。一点征鸿，愁共远天俱绝。心裂，貂裘已破黄金尽，这冻魂仗谁医热。怕从今无限凄凉，恨深啼鴂。"① 再如《浣纱记》第二十六出《寄子》。路途中的秋色秋景，在父子二人眼中是不同的。伍子胥决心舍身报国，把儿子托付给朋友鲍牧。这一出里，伍子年少不谙世事与伍子胥沉痛的家国之哀构成了情感上的相互映衬。刚开始伍子蒙在鼓里，不知此行目的，表现了天真无邪的欢快，而伍子胥则满腔悲愤压抑在心底，骨肉生死离别的深沉情感表达在表演上具有打动人心的力量。表演上老生唱腔苍凉悲慨，与伍子稚嫩的声音相互呼应对称，两种音乐风格构成了对比参差之美。

【胜如花】清秋路，黄叶飞，为甚登山涉水。只因他义属君臣，反教人分开父子，又未知何日欢会。〔合〕料团圆今生已稀，要重逢他生怎期。浪打东西，似浮萍无蒂，禁不住数行珠泪，羡双双旅雁南归，羡双双旅雁南归。

〔外〕【前腔】望长空孤云自飞，看寒林夕阳渐低。今生已矣，今生已矣，白首无成，往事依稀，日暮穷途，空挽斜晖。②

长亭是古代陆上的送别之所。一般驿路上每隔十里设一长亭、五里设一短亭，供游人休息和送别。后来"长亭"成为送别地的代名词。"何处是归程？长亭更短亭。"（李白《菩萨蛮》）在中国古典诗歌里，长亭已成为寄托离别情思的特定符号。如《西厢记》第二十九出《秋暮离怀》。暮秋天气崔莺莺送张生赴京，在十里长亭安排下筵席。"悲叹聚散一杯酒，南北东西万里程。""人生自古别离难，可怜含泪眼，一步一回看。"通过景物，把离别之情渲染得哀婉缠绵。

传奇中不仅有驿站分别，还有旅途中的情思与梦境。如《西厢记》中第三十出《草桥惊梦》。张生与莺莺长亭分别后，在草桥客店安歇，客馆的环境是人物心境的反射："客馆敧单枕，秋蛩鸣四野，助人愁。纸窗外风儿裂，这孤眠被儿薄衾又怯，冷清清几时温得热？有限姻缘方宁帖，无奈功名，何苦使人离别。"日有所思，夜有所梦，梦中的莺莺衣袂不整，鞋底沾泥，风尘仆仆赶来团聚，张生十分感动，发出"生则愿同衾，死则

① 孙梅锡：《琴心记》，《六十种曲》第五册，中华书局 1958 年版，第 3 页。
② 梁辰鱼：《浣纱记》，《六十种曲》第一册，中华书局 1958 年版，第 89、90、92、93 页。

愿同穴"的誓言。但梦醒了依旧孑然一身,不禁凄凉万状。这段梦境,似幻似真,扑朔迷离,因符合人物性格和心理期待而显得合情合理。梦醒后,张生所唱之曲十分哀婉动人:"柳丝长情牵惹,冷清清独自嗟。娇滴滴玉人儿何处也!"明王骥德评价曰:"赋旅邸梦回之景,凄绝可念。"金圣叹批:"是境,是人,不可复辨。"随着两人感情的发展,经过悔婚、长亭送别等情节,到此时惊梦,情节逐渐推进,张生的性格由开始的风流轻薄逐渐沉淀,张、崔的爱情也愈加真挚感人。金圣叹评价:"旧时人读《西厢记》,至前十五章既尽,忽见其第十六章乃作《惊梦》之文,便拍案叫绝,以为一篇大文,如此收束,正使烟波渺然无尽。"金圣叹不仅从情节上,而且从哲学的角度评价了其思想及艺术的高度,认为这一折写出了"今夫天地,梦境也;众生,梦魂也"的人生至理。以驿站的惊梦写离思,《西厢记》对后世影响很大。诚如明徐复祚所评:"《西厢》之妙,在于草桥一梦,似假疑真,乍离乍合,情尽而意无穷。"①

在《狮吼记》中,汪廷讷通过两次冶游,写出了陈季常妻柳氏的奇妒。陈季常和柳氏之间的斗争紧密围绕着两次冶游展开。第一次是陈季常以求功名为由到洛中游乐,柳氏得知受骗,写信将其召回。第二次是陈季常回来之后,又与苏东坡、佛印等一同游春玩乐,座中还有妓女琴操相陪。由此,柳氏醋海翻波,继而引发了一系列的戏剧矛盾和冲突。

还有一种游,是精神向度的神游,类似于庄子的《逍遥游》。如清传奇作家丁耀亢《化人游》。剧中主人公何野航空怀奇才大志,因生于末世而有着英雄末路的悲哀,"萧萧孤剑,迈迈长途",缺乏同道的孤寂,伴随其在上下几千年、纵横几万里的时空中狂走、漫游,寻访同道。剧中大海汪洋泛舟,仙山琼阁赴会,画舟欢宴歌舞,鱼腹之内访道,其游踪偶然、怪诞,作者通过瑰丽的浪漫主义想象,准确地传达出在朝代更迭的历史转折关头文人无法把握自己命运的迷惘和失落。

舞台上的出游,往往通过斗篷等服装以及雨伞、包裹等道具来加以表现。如古人出游时常用的交通工具马匹,其在舞台表演上有一个演变过程。最初舞台上是以竹马代替真实的马。杂剧中的"踏竹马",是把竹制的仿真马头和马尾分别扎在演员的前后部,演员扮作剧中人骑马的姿态。

① 转引自蒋星煜、齐森华、赵山林:《明清传奇鉴赏辞典》(上),上海辞书出版社2004年版,第276-277页。

随着戏曲的日渐成熟,逐渐舍掉了竹马的具象,而以一根马鞭来代替,演员做出许多马上动作。昆曲在道具选择上的日益简化,既便于演员程式性的舞蹈,又体现了昆曲写意美学特点的日益成熟。

二、乐游中的昆曲

(一) 文人社团聚会与昆曲活动

明清时期江南地区文人社团活动很活跃,尤其是明中叶以后,不仅社团名目繁多,而且有的社团在全国影响很大。当时组织、参与社团活动,成为江南一些文人的风尚。明方九叙曾说:"夫士必有所聚,穷则聚于学,达则聚于朝,及其退也,又聚于社,以托其幽闲之迹,而忘乎阒寂之怀。是盖士之无事而乐焉者也。古之为社者,毕合道艺之志,择山水之胜,感光景之迈,寄琴尊之乐,爱寓诸篇,而诗作焉。"① 分析这种社团兴盛的原因,一方面与江南社会经济文化的发展有关,另一方面也与当时崇尚才学性情、标榜清雅风流、流连诗酒的文人思想观念与生活方式有关。

宴饮娱乐、游山玩水、吟诗作文、问学论道,是一般文人社团的主要活动内容。吴中一带是当时党社活动的中心,其中的复社一度是规模最大的社团。清吴翌凤《灯窗丛录》卷一云:"……南都新立,有秀水姚浣北若者,英年乐于取友,尽收质库所有私钱,载酒征歌,大会复社同人于秦淮河上,几二千人,聚其文为《国门广业》。"在文人的诗酒聚会中,技艺和戏曲的演出也往往必不可少,"时阮集之填《燕子笺》传奇,盛行于白门,是日句队末有演此者,故北若诗云:'柳岸花溪澹泞天,恣携红袖放灯船。梨园弟子觇人意,队队停歌《燕子笺》'"。② 停演阮大铖的《燕子笺》,表达了文人政治上的独立精神及对南明王朝和阮大铖之流的愤慨之情。

苏州的虎丘也常常是集会之地,《五石脂》中记载了复社在苏州的一次聚会。这次聚会规模很大,文人们泛舟张乐,昆曲活动是其中的一项重要内容:

① 方九叙:《西湖八社诗帖序》,转引自陈宝良:《中国的社与会》,浙江人民出版社1996年版,第280页。
② 吴翌凤:《灯窗丛录》卷一,转引自谢国桢:《明清之际党社运动考》,上海书店2006年版,第138页。

据父老传说，第就松陵下邑论，则垂虹桥畔，歌台舞榭相望焉，郡城则山塘尤极其盛。画船灯舫，必于虎丘是萃，而松陵水乡，士大夫家咸置一舟，每值嘉会，辄鼓棹赴之，瞬息百里，不以风波为苦也。闻复社大集时，四方之士子拏舟相赴者，动以千计，山塘上下，途为之塞。迨经散会，社中眉目，往往招邀俊侣，经过赵李，或泛扁舟，张乐欢饮。则野芳浜外，斟酌桥边，酒樽花气，月色波光，相为掩映，倚阑骋望，俨然骊龙出水晶宫中，吞吐照乘之珠。而飞琼、王乔，吹瑶笙，击云璈，凭虚凌云以下集也。①

（二）冶游与昆曲活动

张岱《陶庵梦忆》（卷四）《二十四桥风月》记载了清代扬州的冶游风气之盛：

广陵二十四桥风月，邗沟尚存其意。渡钞关，横亘半里许，为巷者九条。巷故九，凡周旋折旋于巷之左右前后者，什百之。巷口狭而肠曲，寸寸节节，有精房密户，名妓、歪妓杂处之。名妓匿不见人，非向导莫得入。歪妓多可五六百人，每日傍晚，膏沐熏烧，出巷口，倚徙盘礴于茶馆、酒肆之前，谓之"站关"。茶馆、酒肆岸上纱灯百盏，诸妓掩映闪灭于其间，疤庋者帘，雄趾者阈。灯前月下，人无正色，所谓"一白能遮百丑"者，粉之力也。游子过客，往来如梭，摩睛相觑，有当意者，逼前牵之去；而是妓忽出身分，肃客先行，自缓步尾之。至巷口，有侦伺者，向巷门呼曰："某姐有客了！"内应声如雷。火燎即出，一一俱去，剩者不过二三十人。②

文人们自发举行的各种集会，很多情况下也要请歌妓参加。如明隆庆四年（1570）南京曾举办过著名的"莲台仙会"，有《莲台仙会叙》可证：

金坛曹公家居多逸豫，恣情美艳。隆庆庚午，结客秦淮，有

① 陈去病：《五石脂》，转引自谢国桢：《明清之际党社运动考》，上海书店2006年版，第8页。
② 张岱著、林邦钧注评：《陶庵梦忆注评》，上海古籍出版社2014年版，第111-112页。

莲台之会。同游者毘陵吴伯高（锬）、玉峰梁伯龙（辰鱼）辈，俱擅才调。品藻诸妓，一时之盛。嗣后绝响。诗云："维士与女，伊其相谑"。非惟佳人不再得，名士风流亦仅见之。盖相际为尤难耳。①

佳人才貌，名士风流，汇集其中，一时传为佳话，体现了江南名士对诗酒风流生活的雅尚，从中也可见当时社集之盛。

三、乐游对昆曲的影响

游，作为明清江南文人的生活方式之一，与昆曲声色之乐紧密交融在一起。乐游，促进了昆曲创作，同道者的相互切磋、交流，对昆曲创作及演出有重要作用，而且扩大了昆曲的传播，使昆曲成为影响遍及全国的一个主要剧种。

（一）乐游与昆曲创作

明清传奇作家的乐游经历扩大了他们的视野，加深了他们对现实社会的认识与理解，为传奇作品展现更为丰富的社会内容积累了素材，积蓄了思想和情感。如明代江南传奇作家陆采好乐游，少年时即出门寻访名胜，常经月忘返，有时甚至"囊中装无一钱"。陆采曾"南逾闽峤"，游武夷诸山，后在北上至京途中染病折归。

清康熙二十五年至二十八年（1686—1689），孔尚任奉命随工部侍郎孙在丰至里下河一带治水，到过泰州、兴化、盐城等地。治水未成，孔遭人议论，"结成狱案"，仕途因此受阻，生活窘迫，甚至典裘借粮度日。这一羁旅的人生遭遇，使剧作家看透了官场险恶、世态炎凉，加深了对社会的理解，命运的无常也凝结为剧作中挥之不去的深沉历史沧桑之感。在此期间，孔尚任还结交了冒襄、邓汉仪、黄云、许承钦等明朝遗老，他们所谈论的南明逸事，侯、李遗韵，成为传奇《桃花扇》的素材。泰州俞锦泉蓄有女部昆班，还为孔提供填词打谱、演习斟酌的机会。

（二）乐游与昆曲欣赏

在乐游中欣赏昆曲，是一些文人的乐此不疲之事。万历到明末这一段时间，昆山腔的影响遍及全国。如明史玄《旧京遗事》记万历时事道：

① 潘之恒著、汪效倚校：《潘之恒曲话》，中国戏剧出版社1988年版，第6页。

"今京师所尚戏曲,一以昆腔为贵。"① 因此,文人出外做官或客游时,同样可以欣赏到江南温润、婉转的昆曲。明袁中道曾于万历三十八年到四十四年之间(1610—1616)在北京看到昆山腔戏班演出的《八义记》《义侠记》《昙花记》。崇祯五年,明祁彪佳在北京任职期间,曾欣赏到昆山腔戏班演出的《珍珠衫》《琵琶记》《彩笺记》《宝剑记》等三十二部传奇。万历四十三年,袁中道游宦长沙,看到昆山腔戏班演出的《明珠记》和《幽闺记》,不禁感叹:"久不闻吴歈矣,今日复入耳中,温润恬和,能去人之躁竞。谁谓声音之道,无关性情耶?"② 气无烟火、转音若丝的温软江南昆曲可以祛除浮躁之气,慰藉客游他乡游子的心灵。

(三) 乐游与昆曲传播

江南文人通过游学、做官,把地域性很强的江南昆曲传播到北京乃至全国,提高了昆曲的影响力。这其中,会馆发挥了重要作用。

会馆是联络乡情的纽带。自明代嘉、隆时开始,为了管理外地入京人口,开始设立会馆。但后来会馆失去初衷,成为人们聚会交往甚至娱乐的场所。会馆多设有戏台,是乡民游乐、士绅玩耍、同年团拜的重要场所。在团拜会上演戏,是北京过年的风俗。《北平风俗类征》"岁时"条引清人艺兰生《侧帽余谭》云:"京师于岁首,例行团拜,以联年谊,以敦乡情,诚善举也。每岁由值年书红订客,饮食宴会,作竟日欢。是日,盛聚梨园,若辈应召,谓之堂会。色伎俱优者,每点至多出,获缠头无算,遇所识,或于例赏外,别有所赠。"③

北京的姑苏会馆,是联系吴人乡情的重要场所,会馆中的宴集多有昆剧演剧活动。如明祁彪佳、袁宏道(虽然是湖北人,但曾官吴地,并与吴中文士往来密切)等人,他们都在北京的姑苏会馆欣赏过昆曲。袁中道寓居在当时在京担任稽勋郎中的兄长袁宏道家中。万历三十八年(1610)大年初一,他在姑苏会馆的宴集上欣赏了吴优演出的《八义记》:

> 万历三十八年庚戌,正月初一日,寓石驸马街中郎兄寓。中郎早入朝,午始归。予过东寓,偶于姑苏会馆前逢韩求仲、贺函

① 史玄:《旧京遗事》,《旧京遗事 旧京琐记 燕京杂记》合集,北京古籍出版社1986年版,第25页。
② 袁中道:《游居柿录》,上海远东出版社1996年版,第243页。
③ 李家瑞:《北平风俗类征》,商务印书馆1937年版,第8页。

伯,曰:"此中有宴集,幸同入。"是日多生客,不暇问姓名。听吴优演《八义》。①

清代陈森在小说《品花宝鉴》第六回描写了正月初六姑苏会馆春节同年团拜会上联锦班表演昆曲的情形。这次演出的戏单为:《扫花》《三醉》《议剑》《谒师》《赏荷》《功宴》《瑶台》《舞盘》《偷诗》《题曲》《山门》《出猎》《回猎》《游园惊梦》《明珠记·侠隐》。

可以说,江南文人通过乐游,把植根于江南文化土壤的昆曲带到了全国,扩大了昆曲的受众影响面,同时还传播了江南文化。

① 袁中道:《游居柿录》,上海远东出版社1996年版,第81页。

第六章　金杯角黍送流年
——昆曲与江南节俗文化

风俗是指一个民族或一个地区历代相沿积久而成的风尚、习俗。风俗寄寓着民族情感、美好愿景，沉淀着文化的沿袭。汉民族具有重视礼仪风俗的悠久传统，"观风俗，知薄厚"是儒家传统思想。正如明方孝孺《正俗》所言："行于一人之身而化极四海之内，观于数百年之前而验于数百年之后者，风俗是也。故风俗之所成至微也，其效至著也；所系似小也，所由甚大也。不可忽也。"① 风俗"所成至微""所系似小"，却从来不是小事，"其效至著""所由甚大"，有着强大的力量，因此不容忽视。

第一节　江南节令民俗与昆曲

风俗具有一定的稳定性，但同时在内容上又无时无刻不在随着时代的发展而进行着变迁。戏剧介入风俗娱乐，也是风俗演进的表现之一。中国传统上就有在岁时节令开展歌舞等娱乐活动的习惯。明代是中国传统时令年节的丰满发展期，其主要特点是，时令年节习俗开始从宗教迷信的笼罩中解脱出来，发展为礼仪性、娱乐性的文化活动。

一、民俗中的昆曲

（一）节令中的昆曲

明清时期，江南民间由于昆曲的日益普及，昆曲唱演活动成为岁时节

① 方孝孺：《正俗》，《逊志斋集》，商务印书馆1935年版，第82页。

令活动的重要组成部分。

1. 春节

春节，又称"元旦""正旦"，是岁时节令中的一个重要年节，也是明清年节中活动最为隆重丰富的节日。春节演出的剧目一般以欢乐、喜庆、吉利为主，如清代佚名作者在《嘉庆丁巳、戊午观剧日记》中记录了他在嘉庆二年（1797）正月初一日在北京观剧的剧目，主要有《招财》《大加官》《赐福》《拾画》《叫画》《拜月》《石洞》《游街》《打番》《仙圆》等。《红楼梦》第一百零一回也有贾府于春节"定戏摆酒"的情节。

与春节相关的节日是立春，它标志着春天的到来，从这一天起，万物复苏，春耕也将开始。立春之日，官方和民间有许多仪式，在明清时期的江南，这样的仪式当然少不了昆曲。明袁宏道在《迎春歌》中说到："采莲舟上玉作幢，歌童毛女白双双。梨园旧乐三千部，苏州新谱十三腔。假面胡头跳如虎，窄衫绣袴挝大鼓。金蟒缠身神鬼妆，白衣合掌观音舞。观者如山锦相属，杂沓谁分丝与肉？一路香风吹笑声，十里红纱遮醉玉。""急管繁弦又一时，千门杨柳破青枝。"这里说的就是明代吴地的迎春风俗。其中，演员装扮成各种神鬼及戏文故事中的人物，参与游行狂欢，表达祈禳之意。明嘉靖、万历年间，张瀚也记述了杭州一带的迎春活动。在游行的队伍中，优俳娼妓等冠带乘马，扮成云台诸将、瀛洲学士等神仙人物。戏曲艺人、官妓等被召来扮演迎春社火，这一习俗一直延续至清初。直到雍正年间，迎春仪式中强派戏曲艺人参加的行为才被明令禁止。

2. 上元

农历一月十五夜，又称"上元""元夕"。这一天，家家户户张灯结彩，观灯猜谜，尽情玩乐。传说元宵节始于东汉永平年间，到隋朝时已经发展成为一个表演歌舞、戏剧的"递相夸竞"的狂欢节。明清江南沿袭了这一娱乐宴赏风俗。在这一天，除了祭祀、观灯之外，其他文体活动有百戏、舞龙、舞狮、踩高跷、踢球、跑旱船、跳火、剪纸等。上元节上演昆曲的风俗极盛，如明末浙江绍兴元宵节赛神演戏情景：

> 陶堰司徒庙，汉会稽太守严助庙也。岁上元设供，任事者，聚族谋之终岁。……
> 十三日，以大船二十艘载盘辇，以童崽扮故事，无甚文理，以多为胜。城中及村落人，水逐陆奔，随路兜截，转折看之，谓

之"看灯头"。五夜，夜在庙演剧，梨园必倩越中上三班，或雇自武林者，缠头日数万钱。唱《伯喈》、《荆钗》，一老者坐台下，对院本，一字脱落，群起噪之，又开场重做。越中有"全伯喈"、"全荆钗"之名起此。

天启三年，余兄弟携南院王岑、老串杨四、徐孟雅、圆社河南张大来辈往观之。……剧至半，王岑扮李三娘，杨四扮火工窦老，徐孟雅扮洪一嫂，马小卿十二岁，扮咬脐，串《磨房》、《撇池》、《送子》、《出猎》四出。科诨曲白，妙入筋髓，又复叫绝。遂解维归。戏场气夺，锣不得响，灯不得亮。①

从上文可知，在上元节除了无甚文理、以多取胜的"灯头戏"演出之外，还有水平较高的昆剧表演，如《琵琶记》《荆钗记》《白兔记》等。不仅演员唱做俱佳，科诨曲白妙入筋髓，令人叫绝，而且观戏者中也不乏高水平的观众，演员一字脱落，他们便"群起噪之"，令开场重做，这对演出是一种促进，同时也体现了昆曲观众的欣赏水平之高。

3. 清明

清明，又名"鬼节""冥节"，本为二十四节气之一，再加上寒食节并入其中，清明节遂成为民间重要的年节节日，其主要活动是祭祖扫墓。但由于清明节时气温宜人，因此民间逐渐发展了踏青、插柳、荡秋千、放风筝、斗鸡等娱乐习尚。清代扬州清明节时，人们倾城而出，箫船花鼓、杂艺玩耍等，十分热闹，可以与西湖春、秦淮夏、虎丘秋相媲美。

是日，四方流寓及徽商西贾、曲中名妓，一切好事之徒，无不咸集。长塘丰草，走马放鹰；高阜平冈，斗鸡蹴踘；茂林清樾，劈阮弹筝。浪子相扑，童稚纸鸢，老僧因果，瞽者说书，立者林林，蹲者蛰蛰。日暮霞生，车马纷沓。宦门淑秀，车幕尽开，婢媵倦归，山花斜插，臻臻簇簇，夺门而入。②

这种文人雅士、曲中名妓的集会，自然少不了昆曲演出活动。在苏州，"清明日，郡僚至虎丘历坛，岁祭无祀孤魂，各乡土穀神，皆入坛莅祭"。《姑苏竹枝词》："十里平芜响鹇鞭，人家插柳禁寒烟。楼船箫鼓乘

① 张岱著、林邦钧注评：《陶庵梦忆注评》，上海古籍出版社2014年版，第106—107页。
② 张岱著、林邦钧注评：《陶庵梦忆注评》，上海古籍出版社2014年版，第148页。

春景，画出江南杏雨天。"说的就是清明节苏州的迎神风俗，迎神队伍中自然也少不了昆曲优伶的装扮。

4. 端午

端午节本是祭祀诸神的一个节日，其中包括屈原、曹娥、蚕神、农神、张天师和钟馗等诸神之祭。明代端午节又称"女儿节"和"天中节"。旧俗端午，少女须佩灵符、簪榴花，娘家要接出嫁的女儿归宁"躲端午"。清代苏州端午节的风俗是："钗朵零星缀豆娘，兰汤浴罢醉蒲觞。龙舟箫鼓年年乐，百万黄金罄冶坊。"虎丘七里山塘、冶芳浜等处，龙舟箫鼓，包括昆曲演唱的盛会，热闹非同寻常。"划龙舟"活动中一般要选端好小儿，妆扮台阁故事，俗呼"龙头太子"，有独占鳌头、童子拜观音、指日高升、杨妃春睡诸戏，其中节日的吉祥戏目，体现了端午这个具有祭祀与禁忌、辟邪色彩的节日所特有的演剧特征。

5. 中秋

中秋节，在民间是传统的赏月团圆节日。江南民间的中秋民俗活动极为丰富，包括开筵招客、吃月饼、虎丘看桂、泛舟赏月、妇女盛装"走月亮"、士子为求好兆头登状元泾桥候潮等。中秋佳节，江南的昆曲活动则更为集中，其中最有代表性的就是苏州的虎丘曲会。虎丘曲会在明代就享有盛誉，描述它的诗文有很多，著名的如明张岱的《虎丘中秋夜》、明袁宏道的《虎丘》、明沈宠绥的《中秋品曲》等。

> 虎丘八月半，土著流寓、士夫眷属、女乐声伎、曲中名妓戏婆、民间少妇好女、崽子娈童及游冶恶少、清客帮闲、傒僮走空之辈，无不鳞集。自生公台、千人石、鹅涧、剑池、申文定祠下，至试剑石、一二山门，皆铺毡席地坐。登高望之，如雁落平沙，霞铺江上。

> 天暝月上，鼓吹百十处，大吹大擂，十番铙钹，渔阳掺挝，动地翻天，雷轰鼎沸，呼叫不闻。更定，鼓铙渐歇，丝管繁兴，杂以歌唱，皆"锦帆开"，"澄湖万顷"同场大曲，蹲踏和锣，丝竹肉声，不辨拍煞。

> 更深，人渐散去，士夫眷属皆下船水嬉，席席征歌，人人献技，南北杂之，管弦迭奏，听者方辨句字，藻鉴随之。二鼓人静，悉屏管弦，洞箫一缕，哀涩清绵，与肉相引，尚存三四，迭

更为之。三鼓，月孤气肃，人皆寂阒，不杂蚊虻。一夫登场，高坐石上，不箫不拍，声出如丝，裂石穿云，串度抑扬，一字一刻。听者寻入针芥，心血为枯，不敢击节，惟有点头。然此时雁比而坐者，犹存百十人焉。使非苏州，焉讨识者！①

清张潮曰："吴俗于中秋夜，善歌者咸集虎丘石上，次第竞所长……予神往久矣！"② 虎丘千人石上唱曲，成为集体狂欢的戏曲活动，它是苏州中秋节令民俗的重要部分，体现了苏州人对昆曲的欣赏和热爱。在虎丘曲会上，各个流派的昆曲曲唱者竞相献技，一比高下，这对昆曲歌唱水平的提高有着重要的作用。如万历年间，常熟清曲家周似虞"每中秋坐生公石，歌伎负墙，人声箫管，喧口奴不可辨。翁一发声，林木飘沓，广场寂寂无一人。识者曰：此必虞山周老。或曰太仓赵五老。赵五老者，良辅高足弟子也"。③ 清李渔《虎丘千人石上听曲》诗四首道出了行家眼中的曲会：

　　曲到千人石，惟宜识者听。若逢门外客，翻着耳中钉。
　　并无梁可绕，只有云堪遏。唱与月中听，嫦娥应咄咄。
　　堂中十分曲，野外只三分。空听犹如此，深歌那得闻。
　　一赞一回好，一字一声血，几令善歌人，唱杀虎丘月。

到了清代，虎丘曲会虽然没有明代那样盛大，但苏州人中秋到虎丘游玩的习俗仍然保持着。清顾禄在《清嘉录》中记载："今虎丘踏月听歌之俗，固不逮昔年，而画舫妖姬，徵歌赌酒，前后半月，殆无虚夕。"引《吴江志》："是夕，群集白漾欢饮，竹肉并奏，往往彻晓而罢。"④ 邵长蘅的《吴趋吟》反映了虎丘曲会上昆腔演唱曼声长吟的艺术特质：

　　两两清客辈，弦拍箫、笛、筝。相与期何所，虎丘可中亭。相与期何时，三五蟾兔盈。广场人声寂，独奏众始惊。细如驻游丝，檐牙飐春晴。一字度一刻，袅袅绝复萦。或如琐窗语，喃喃未分明。又如春园花，睍睆啼流莺。入耳忽凄紧，渐渐蕉雨清。

① 张岱著、林邦钧注评：《陶庵梦忆注评》，上海古籍出版社 2014 年版，第 144—145 页。
② 张潮：《虞初新志》卷四《寄畅园闻歌记·跋》，河北人民出版社 1985 年版，第 67 页。
③ 钱谦益：《钱牧斋全集 2》，上海古籍出版社 2003 年版，第 1036 页。
④ 顾禄著、来新夏点校：《清嘉录》卷八，上海古籍出版社 1986 年版，第 131—132 页。

听者唤奈何？靡靡荡我情。坐立互徙倚，彷徨达五更。①

俞南史的《虎丘中秋歌》则以诗歌的形式记载了文人与妓女的虎丘之会：

> 虎丘山头一片石，岁岁年年叠游迹。人情自古重中秋，相看不比寻常月。画舫遥遥接白堤，玉箫金管满禅栖。华灯四映光如昼，酒肆茶寮异昔时。昔时风景谁怜惜，半是文人及骚客。相逢四海尽知交，那有闲人争片席。梁溪钱子集词英，社结香奁旧有名。题诗作赋挥毫日，丽质明妆七十人。岂意年来人事变，名士倾城稀见面。唯有舆台意气雄，路人不识翻相美。新歌艳曲杂伊凉，按拨琵琶意惨伤。②

中秋圆月，在一般人心中已经寄托了太多的情思，而文人骚客更是怜风惜月，感时伤怀，这样的时刻自然少不了用管弦及新歌艳曲作为心灵的寄托。

在江南，重要的节俗活动还有"禊"，这是春、秋两季在水边举行祭祀，以消除"妖邪"的一种活动。集会期间，有时会邀请梨园来助兴进行戏曲演出。清袁学澜有《虎丘杂事诗七言绝句一百首》，中有诗云："社集传觞值禁烟，冠裳五百会神仙。楼船灯彩陈歌舞，禊事重修癸巳年。"在这次的文人禊会上，有大舟二十余艘横亘中流，舟中列优唱，明烛如繁星，伶人数部，歌者竞发，达旦而去，场面十分壮观③。

以昆曲进行祈愿，寄托人生美好愿景，是江南民间社会各阶层、各行业普遍的民俗活动，文人日常家庭生活也不例外，也经常会有以酬神、祈愿、谢医等为目的的昆曲演出。明冯梦祯《快雪堂日记》中就记载了一些谢医、酬神等的昆剧演出。如万历二十八年十二月十四日："奎孙出痘，迎医赛神，惶惶竟日。"同月二十五日，"喜奎孙出痘将愈，今日为十二朝酬神谢医，设席作戏。"万历三十年七月三十日，为"病时十保扶，今日偿愿演戏，点《蔡中郎》，夜半而散"。明祁彪佳日记中也有因妻子病往土地庙求神许"戏愿"的记载，还有其母的谢神、奉神戏剧活动等，其祀

① 邵长蘅：《吴趋吟》，转引自顾颉刚：《苏州史志笔记》，江苏古籍出版社1987年版，第165页。
② 转引自王稼句：《采桑小集》，山东画报出版社，第112－113页。
③ 袁学澜：《适园丛稿》卷三，清同治十一年，序香溪草堂刊本。

神观戏活动及戏目见下表：

祁彪佳日记中的祀神观戏活动及戏目表

时间	演戏目的	戏目	观戏地点
正月二十日	奉神	《双忠记》	祁彪佳家中
二月二十九日	观音生日	传奇	祁彪佳家中
二月二十四日	奉关神及金龙神	《鸾钗记》《绣襦记》	祁彪佳家中
七月初二日	奉神	《金印记》	祁彪佳家中
九月初一日	祀神	《绣龙记》	祁彪佳家中
九月二十四日	奉神	《寻亲记》	祁彪佳家中
十一月十一日	奉关神	《摩尼珠》	祁彪佳家中
十二月初七	谢神	传奇	祁彪佳家中
十二月二十一日	谢神	《白梅记》	祁彪佳家中

（二）人生礼仪与昆曲

婚丧嫁娶，是人生重要的礼仪。在这样重要的人生仪式上，人们借助聚会凝聚伦常关系，表达对人生的祈愿和祝福。在江南，寿宴及婚丧等礼仪场合演戏非常普遍。

1. 庆寿

上至宫廷、达官士大夫，下至市井平民，庆寿观戏成为生活的一项重要内容。庆寿演戏，一般都是带有吉祥、喜庆气氛的剧目。"每逢佳辰令节，几万遍作无罪叛亡，绑赴市曹，虽传奇实属不祥；常遇贺喜上寿，数千遭妆刚强勇猛，殁于战阵，即演义亦觉非分。"① 说的就是趋吉避凶的节日心理。寿诞演剧如《快雪堂日记》中的记载："晴。沈二官为内人生日设席款客，余亦与焉。吕三班作戏，演《麒麟记》。"《麒麟记》一名《双烈记》，明张四维所作传奇，演韩世忠、梁红玉故事。在夫人生日演这种故事耳熟能详，情节曲折，风格上热闹、通俗的戏来庆贺是很合适的。清沈复在《浮生六记》中记载了其母寿宴中的点戏情况：

> 吾母诞辰演剧，芸初以为奇观。吾父素无忌讳，点演《惨

① 白山：《灵台小补·梨园粗论》，转引自郑传寅：《传统文化与古典戏曲》，湖北教育出版社1990年版，第26页。

别》等剧，老伶刻画，见者情动，余窥帘见芸忽起去，良久不出，入内探之，俞与王亦继至。见芸一人支颐独坐镜奁之侧，余曰："何不快乃尔？"芸曰："观剧原以陶情，今日之戏徒令人断肠耳。"俞与王皆笑之。余曰："此深于情者也。"俞曰："嫂将竟日独坐于此耶？"芸曰："俟有可观者再往耳。"王闻言先出，请吾母点《刺梁》、《后索》等剧，劝芸出观，始称快。①

沈复父亲因"素无忌讳"，在喜庆寿宴上点《惨别》等剧目，引起芸的不快，芸离席后闷闷不乐。她是以"陶情"的标准来要求剧目，也同时说明了其入戏之深。而后来点的戏目《渔家乐·刺梁》讲的是侠女邬飞霞行刺梁冀一事；《后寻亲·后索》则写周瑞龙赴考得中，寻找失散父亲周羽一事。到这时芸才出来观看，"始称快"。寿宴演戏要讨吉利、避忌讳，为此，表演者还会临时做一些适当的变通。清焦循在《剧说》中记载了演员改戏词令主人大悦的事情。一贵官为母称觞，演《辞朝》一出，始以为曲文完美。伶人唱至"母死王陵归汉朝"，忽怵然，遂当场易以"母在华堂儿在朝"七字，主人大悦，一时名重。

2. 喜庆戏和治丧戏

明清大户人家的婚礼上经常会有昆剧演出，以为庆贺。如清代小说《儒林外史》中，鲁编修为蘧公孙和鲁小姐举行婚礼时就有演戏庆贺的情节。婚礼上演出的戏目有《加官》《张仙送子》《封赠》等三出吉祥戏，表达赐福、早生贵子等祝福之意。另外还有《三代荣》（又名《百顺记》），事述北宋才子王曾连中三元，位居宰相，其子破敌立功，满门荣耀的故事。

明清时期堂会上演剧，在上演正式剧目之前，一般要演几出吉利戏开场来表示庆贺。《缀白裘》初编、二编中的每编卷首都标明"八仙""加官"等开场戏和演员穿戴方面的要求。演出开场先上演"跳加官""跳魁星""跳财神"等。到了晚清，在堂会演出中间如果有客人到来，戏班要暂停所演出的剧目，为客人"跳加官"，以表示对客人的尊重，而且每跳一次加官，演员都会得到一次赏钱。但在小孩天花痊愈后演剧酬神的时候，就不能演这些"跳戏"，因为演出这些戏时要戴面具，面具对出天花

① 沈复著、王基德点评：《浮生六记》卷一，青岛出版社2005年版，第15－16页。

者来说有不吉利的含义。开场吉利戏又分为一般和特定两种。一般喜庆场合唱加官、赐福之类即可，而结婚、祝寿、生子满月、升官发财等都会有特定的剧目来庆贺，如做寿演《八仙上寿》《麻姑献寿》《大赐福》等，男寿演《佛主寿》，女寿演《蟠桃会》；喜诞演《引凤楼》《美洞房》《仙姬送子》《五桂联芳》等，而男孩满月演《麒麟送子》，女孩满月则演《观音赐女》《打金枝》等；金榜题名要跳魁星，演《封赠》；有的人家老人去世称"白喜"，开场戏要演《驾鹤飞升》；等等。

扬州的官绅商贾人家，每逢婚娶、寿诞、添丁、过周等喜庆日子，或领家班献演，或延请民间班社，以迎宾娱客。一般作厅堂演出，即唱"堂会"。明清两代，此风颇盛。清世宗于雍正元年（1723）曾指责："…俳优妓乐，恒舞酣歌；……骄奢淫佚。相习成风，各处盐商皆然，而维扬为尤甚。"① 清同治间兴化拔贡任缦卿夫人七十寿辰时延班唱戏，任宅以东客堂为戏台，天井中搭红布敞棚为观戏之所。

治丧戏又叫"白头戏"或"孝戏"。《万历宝应志·丧祭》载："近日扬城治丧，灵前笙簧丝竹之音，胜于哭泣。朝祖之夕，演剧开筵，声伎杂唛，名曰伴夜。"②《金瓶梅词话》中曾多次记载演戏款待吊客。明冯梦祯《快雪堂日记》中也记载了治丧演戏："轻舟入西门，毕蔡氏之吊。主人张乐相款，夜半归舟。"可见，昆曲已然深入到江南日常生活的方方面面。

二、昆曲中的民俗

（一）昆曲中的节令

明清昆曲中，民俗节令往往成为情节发生的重要背景。在清方成培《雷峰塔》传奇中，作为故事发生重要背景的江南民俗节日有清明、端阳、吕祖诞辰和观音寿诞等。节令民俗的展现，为昆腔传奇增加了浓郁的江南地域文化特色。

1. 昆曲中的上元节

上元节，又名"灯节"。《清嘉录》记载了清代苏州上元节夜晚张灯鼓

① 中国戏曲志编辑委员会：《中国戏曲志·江苏卷》，中国ISBN中心出版社2000年版，第788页。

② 中国戏曲志编辑委员会：《中国戏曲志·江苏卷》，中国ISBN中心出版社2000年版，第788页。

乐的热闹情景："比户燃双巨蜡于中堂，或安排筵席，互相宴赏。神祠、会馆，鼓乐以酬，华灯万盏，谓之'灯宴'。游人以看灯为名，逐队往来，或杂还于茶垆、酒肆之间，达旦不绝。桥梁植木柷，置竹架如塔形，逐层张灯其上。"① 昆腔传奇以描摹儿女情长见长，上元观灯增加了青年男女见面的机会，"偏咱相逢，是这上元时节"。美好的节日难免让人充满憧憬，"春消息漏泄在花灯节"②，才子佳人的爱情屡屡在上元节的衣香灯影中发生。

《紫钗记》是节令民俗色彩很突出的一部戏。如第五出《许放观灯》："金销通宵启玉京，迟迟春箭入歌声。宝坊月皎龙灯澹，紫馆风微鹤焰平。"节日融注着人们企盼国泰民安、风调雨顺、庆赏丰年的美好愿景。"金吾不禁夜"，元宵节允许夜行，这对于封建礼教下的妇女来说，是难得的自由。第六出《堕钗灯影》把情节设置安排在上元之夜，剧中主要人物纷纷出场，"于万烛光中，千花艳里，将笑语遥分，衣香暗认"。小玉头上的紫玉钗不慎被梅树枝挂落，为李益拾得，在拾钗、寻钗之际，两人初通消息，互传情愫。

【江儿水】则道是淡黄昏，素影斜。原来是燕参差簪挂在梅梢月，眼看见那人儿这搭游还歇。把纱灯半倚笼还揭，红妆掩映前还怯。

【前腔】止不过红围拥，翠阵遮，偏这瘦梅梢把咱相拦拽。〔作避生介〕喜回廊转月荫相借，怕长廊转烛光相射。〔生做见科。旦〕怪檀郎转眼偷相撇。③

戏曲用象征手法来表现灯市的热闹拥挤。通过王孙仕女笑上，黄衫客等对话、叫喊，主要人物频繁上下场，来表现"天街一夜笙歌咽"的热闹场景，刻画了观灯的三教九流群像，体现了汤显祖对戏剧中大场景的驾驭能力。

上元节的繁荣背后也会隐藏着矛盾和杀机，为剧情发展埋下伏笔。在《八义记》第二出《上元放灯》中，上大夫赵盾与下大夫屠岸贾因是否禁放花灯意见不一，为后文矛盾激化、赵盾被满门抄斩等情节埋下伏笔。在第五出《宴赏元宵》中，赵盾之子驸马赵朔与公主排筵在望春楼上，人、

① 顾禄著、来新夏点校：《清嘉录》之"灯节"条，上海古籍出版社1986年版，第32页。
② 汤显祖：《紫钗记》，《六十种曲》第五册，中华书局1958年版，第14页。
③ 汤显祖：《紫钗记》，《六十种曲》第五册，中华书局1958年版，第12、13页。

月两团圆，一派富贵团圆景象。"听笙歌缭绕，鼓乐声喧，金鼎爇凤脑龙涎，画烛映朱颜粉面，阆苑长如春不老，和伊醉倒花前。"剧中人物登高望远，看到的是城中元宵节热闹的全景图。

〔贴上〕灯球隐隐画堂中，鼓乐笙歌彻上穹，万盏金莲开禁苑，千家灯火照庭中。开宫扇，起帘栊，满堂笑语与民同，犹如仙子辞蓬苑，恰似姮娥离月宫。

【滴溜子】〔合〕鳌山上，鳌山上凤烛万点。彩楼内，彩楼内士女欢笑。欢笑见番郎胡女，搽灰弄鬼脸，灯灿烂，引得游人挨擦同观。①

民间元宵节有各种杂戏，该出华筵中也写到元宵节的杂戏，承应乐人争相表演，技艺包括打太平鼓等："【神仗儿】〔丑〕金宵上元，金吾不禁，银漏枉然。我们神歌鬼舞，孩孩迓鼓，孩来好也使人观看，诸社大闹争先。"剧中提到了各种精工细作、流光溢彩的元宵花灯：

【鲍老催】〔生旦合〕花灯万盏，双头牡丹并蒂莲，梅花灯细把冰刀剪，鼓儿灯钹儿灯团团遍，老儿灯拜得腰肢软，婆儿灯跪得裙腰浅，宝塔灯层层现。

【前腔】〔合〕走马灯骤奔如飞电，滚绣球灯滴溜溜转，鱼灯虾灯蟹灯巧，斗鸡灯双对面，蝉灯好看，琉璃灯算来千万碗千万盏，仙鹤灯飞来路远。②

《宴赏元宵》中提到的花灯就有牡丹并蒂莲灯、梅花灯、鼓儿灯、钹儿灯、老儿灯、婆儿灯、宝塔灯、走马灯、滚绣球灯、鱼灯、虾灯、蟹灯、斗鸡灯、蝉灯、琉璃灯、仙鹤灯等，反映出江南花灯种类之多、制作之精良，体现了江南手工技巧的高超。

与观花灯相联系的上元习俗是猜灯谜。明清以后，灯谜已经成为上元节重要的娱乐活动。

明阮大铖《春灯谜》就反映了上元猜灯谜的民间风俗。男女主人公的偶遇也是在"灯月交圆"的上元时节。西蜀才子宇文彦随父赴任，途经皇陵驿码头，上岸观灯。韦影娘随父进京也路过这里，她耐不住寂寞，女扮

① 徐元：《八义记》，《六十种曲》第二册，中华书局1958年版，第7页。
② 徐元：《八义记》，《六十种曲》第二册，中华书局1958年版，第8、9页。

男装，在侍女春樱的陪同下，也上岸观灯。在皇陵庙前猜灯谜时，二人分别猜中"司马相如"和"孟光"的谜底，赢得众人喝彩，两人因此也互相钦佩，并题诗互赠。《春灯谜》又名《十错认》，作品通过一大串错认和误会，表现了主人公大悲大喜的人生经历。其中有男女性别的错置，姓名谐音的错置，真假姓名的错置，活人死人的错置等，误会加误会，错中又有错。而这一切都是从上元猜谜开始的，灯谜在这里是一个关键环节。元宵猜谜，误上官船，虚报家门，使宇文彦惹上官司，遭受一连串的磨难。这些误会在结构上的设置，针线细密，既十分离奇，又显得非常合理。《春灯谜》强调的是命运和人生的关系，表现了人在命运面前的深深无奈。上元节相遇中一系列喜剧性因素的安排，此处的热闹繁华，为后来故事中的离散、刑囚等悲剧性情节埋下了伏笔，使戏剧更富于节奏性，情节跌宕起伏，引人入胜。

2. 昆曲中的清明

江南民间的清明风俗有插柳、上坟、踏青、食青团等。这一天，不仅要洒扫祭奠，还有游春、踏青、游园、笙歌鼓吹、举行集会等活动。

《荆钗记》第三十五出《时祀》，就反映了清明节的祭祀风俗。这一出又称作《男祭》，是昆曲舞台上常演的折子。剧叙王十朋得知玉莲不从继母逼勒、投江而亡的消息，万分悲痛。清明节这天，他与母亲一道祭奠亲人。清明时节的景物如斯："【一枝花】〔老旦上〕细雨霏霏时候，柳眉烟锁常愁。〔生末上〕昨夜东风暮吹透，报道桃花逐水流。〔合〕新愁惹旧愁。"剧中一杯薄酒，既承载着王十朋对亡妻的思念，同时也表达了其对导致夫妻离散的恶势力的悲愤之情，更交织着王十朋"春闱一赴"使"鸾凤分飞"、骨肉分离的悔恨："哭一声妻，寒壑应猿啼。叫一声妻，云愁雨怨天地悲。"多重情绪交织，情感真挚、饱满，可谓感天动地：

> 【沽美酒】〔生〕纸钱飘，蝴蝶飞。纸钱飘，蝴蝶飞。血泪染，杜鹃啼，睹物伤情越惨凄，灵魂恁自知，灵魂恁自知。俺不是负心的，负心的随着灯灭。花谢有芳菲时节，月缺有团圆之夜，我呵，徒然间早起晚寐，想伊念伊。妻，要相逢除非是梦儿里再成姻契。①

① 柯丹丘：《荆钗记》，《六十种曲》第一册，中华书局1958年版，第105、107、108页。

花谢有再开之时，月缺有团圆之刻，而自己与妻子阴阳两隔，除非在梦中才能前缘重续。凄凉悲哀的剧情通过缠绵悱恻的声情完美表达出来，正如明吕天成对该剧的题品：“以真切之调，写真切之情，情文相生，最不易及。”

清明节游春、踏青民俗也反映在传奇中。在《雷峰塔》第六出《舟遇》中，许宣与白娘子的邂逅被安排在清明节的西湖之上。许宣清明节为爹娘祭扫，他在归途中看到"湖光似镜，车马如云，好不可爱！为此唤小艇，慢慢地一路游玩回去"；"看雕鞍骏马，会王孙贵戚多欢畅。倒金樽沉醉花前，听笙歌十里画塘"。展现了清明节一派金樽沉醉、笙歌十里的耽乐场面。清明节俗场景的设置，在剧中推动了情节的发展，便于塑造人物形象。剧中白娘子假称自己年轻寡居，身世凄凉，引起许宣的同情，白娘子一身缟素的扫墓装扮，十分动人。"听伊行教人泪汪，轻俏声儿细诉衷肠，使我心儿悒怏。想他鸾雁孤飞，较我更凄凉。"① 其讲述的凄惨身世，使许宣惺惺相惜，由怜生爱，萌发了爱慕之心。

3. 昆曲中的端午

经过漫长的历史演变，端午节由一个祭祀诸神的节日逐渐衍化为民间游玩、欢乐集会的节日。江南端午节民俗有吃粽子、赛龙舟、佩灵符、饮蒲觞酒等。端午节这天，大户人家多在家中安排宴席，美酒繁弦，庆赏佳节。在《明珠记》第三出《酬节》中，户部尚书刘震与家人在后花园水亭上饮酒欢宴："夹道绿槐阴重，日上虾须，风袅龙涎，别院笙歌哄，太平欢宴。""美泗繁弦，海榴池蕊，芭蕉叶展青鸾尾，金杯角黍送流年，伴他儿女花前醉。"剧作家描写了端午节"人人齐唱升平曲，家家多泛菖蒲粟"的环境和气氛：

〔末〕但见池馆清幽，风光澹荡。器列象州之古玩，帘开合浦之明珠，水晶盘，羊角粽，轻开锦束玉生辉，琥珀酒，琉璃钟，未解黄封香满座。石洞假山，清泉细细。碧梧苍竹，疏影离离。走动的是朱衣堂吏，人人头带赤灵符。吹弹的是红粉佳人，个个手擎长命缕，金雀斜簪堕马髻，画舡齐唱采菱歌，端的好筵席。

① 方成培：《雷峰塔》，《明清传奇鉴赏辞典》（下），上海辞书出版社2004年版，第1391—1392页。

端午节民俗在剧中得到充分的展现。人们头戴红色灵符，腕结长命丝缕线，吃的是羊角粽，饮的是琥珀酒，满眼是虎艾争鲜、龙舟相续，隔水传来画舫中的菱歌轻唱。"轻盈舞裙绿，独抱琵琶度新曲。渐髻偏金凤，钗横紫玉，掠纨扇乳燕飞来，乱急管新蝉相续。"在端午传统节日里，人们难免也会追想和感叹屈原不朽的魂魄："抚景停卮感心曲，叹千年湘水，此日沉玉，名未泯角黍空传，人去远招魂谁续。"①

在《鸣凤记》第二十出《端阳游赏》中，严嵩、严世蕃等人在倭寇来犯的危急时刻，还在御河楼船上饮酒纵欢，一味恣意享乐。只见端阳节的帝都："梅林雨乍飘，处处蛙声闹。角黍包金，满切琼香小，玳筵罗列也，奏云璈暗度荷风，过小桥，看纷纷儿女缠丝彩。"剧作家以端午节节俗为背景，刻画了严嵩等奸臣春风得意、受尽恩宠，却压制忠臣、不理政事，哪管"汨罗忠魄谁招""便是海寇也与我何与"②的小人情态。

《雷峰塔》中的《端阳》是一出重场戏，写端阳节许宣请白娘子饮雄黄酒，开始白娘子不肯喝，在许宣的一再劝说下，终于喝多了，现出了白蛇原形，吓死了许宣。为救许宣，身怀六甲的白娘子决定千里迢迢赴嵩山求药。这段戏俚中见雅，反映了白娘子对许宣的一片深情，在全剧情节中具有重要的转折作用：许宣由此知道白娘子的真身，在情感和理智上不断斗争、游移，而白娘子一系列的磨难也从这里展开。

4. 昆曲中的中秋

中秋节的习俗是阖家团圆、赏月饮酒，体现了中国传统文化中重家庭人伦的观念。"谁家今夜扁舟子，何处相思明月楼"，中秋的这轮明月，会使人分外想念家人。在《琵琶记》第二十八出《中秋望月》中，蔡伯喈与牛小姐在相府花园赏月饮酒，深院闲亭，玉楼月光澄澈，丹桂飘香，但同一轮中秋圆月映照的却是两个不同的心境。安逸的生活下，牛小姐心闲气定："你看玉楼金气卷霞绡，云浪空光澄彻，丹桂飘香清思爽，人在瑶台银阙。"蔡伯喈却触景伤情，感叹月圆人不圆的世事无常："影透凤帏，光窥罗帐，露冷蛩声切，关山今夜，照人几处离别。"李渔评价这出戏的曲词性格描写曰："善咏物者，妙在即景生情。如前所云《琵琶·赏月》

① 陆采：《明珠记》，《六十种曲》第三册，中华书局1958年版，第4-6页。
② 无名氏：《鸣凤记》，《六十种曲》第二册，中华书局1958年版，第85-86页。

四曲，同一月也，牛氏有牛氏之月，伯喈有伯喈之月。所言者月，所寓者心。"① 正是由于心境不同，才会呈现出不同的月色，正所谓"情自中生，景由外得"。值得注意的是下面这支曲子：

【念奴娇序】〔贴〕长空万里，见婵娟可爱，全无一点纤凝，十二栏杆光满处，凉浸珠箔银屏，偏称，身在瑶台，笑斟玉斝，人生几见此佳景？〔合〕惟愿取年年此夜，人月双清。②

这支曲子描摹渲染出清凉美好的月色及月下高旷的景致。明张岱在《陶庵梦忆》中提到虎丘曲会上就有曲家清唱这支"长空万里"。这个唱段由于在音乐上特别悠扬，阴、阳、上、去四声变化很大，音乐起伏婉转，犹如月亮在云层中穿行般流畅，非常适合在空旷的广场上演唱。在昆曲声腔中，去声最高，上声最低，去声和上声放在一起，就会出现很美的腔格。正如吴梅所说，去、上交换时的音乐最美。每个字的唱腔甚至有8个节拍，婉转悠扬，"几尽一刻"，"飞鸟为之徘徊"，体现了昆山腔音乐的雅正特点。水磨腔在创制之初本为清唱，即所谓"冷唱"或"冷板清歌"。诚如沈宠绥所言："所度之曲，则皆'折梅逢使'、'昨夜春归'诸名笔；采之传奇，则有'拜星月'、'花阴夜静'等词。要皆别有唱法，

① 李渔著、单锦珩校点：《闲情偶寄》，浙江古籍出版社1985年版，第53页。
② 高明：《琵琶记》，《六十种曲》第一册，中华书局1958年版，第109-110页。

绝非戏场声口。"《琵琶记》《拜月记》在音律上体现的水磨昆腔特点,与江南文化中细腻缠绵、优雅精致的特质相互谐和,体现了昆山腔依字行腔的音乐特点。水磨昆腔对字音的细致体现、对清雅风格的大力追求,与文人曲作的艺术旨趣尤相契合,因此,这种音乐风格风靡于士大夫阶层,水磨腔成为文人昆曲最"正宗"的唱法,并代表着南北曲歌唱艺术的最高境界。

盛况空前的中秋虎丘曲会,在江南传奇作家的作品中也有提及。马佶人传奇《荷花荡》第八出中有清客都满,其因在虎丘石上唱出了名,因而衣食不愁,生计无忧。

【秋夜月】(净扮清客笑上)撮顶巾,鞋袜真干净,葛布直身忒厮称,提琴箫管谁堪并?蒦片中趣品,伎艺中绝品。(笑介)(白作苏语)不出家时不在家,也无恒业作生涯,十个指头一张嘴,一生穿吃不愁他。自家都满的便是,自幼最喜音律,长成靠此营生。如今虎丘石上,看看得数,那些在行的人,颇颇闻名。年来生意竟不得空。①

王铖《秋虎丘》传奇第十三出《遇翘》也写到中秋夜汪璞、韩旭、钱兴邦游虎丘,丑扮钱兴邦说:"今岁这些唱时曲的清客比往年更多十倍,兴得势。(内作乱叫科)(丑指科)二位老爷,你听那些没搭撒的人,这里也是胡歌野叫,那里也是胡歌野叫,尚未见当行的韵人出来开口哩!"② 虎丘曲会以清唱为主,既有经典不衰的曲子,又有合乎中秋月圆气氛的应景曲,而且每年都有些人"唱时曲",以引起听众兴趣。在虎丘曲会上,演唱高手和"当行的韵人"往往最后登场献技。由于虎丘曲会在江南家喻户晓,在传奇的插科打诨中提及这一活动,有利于拉近作者和观众的距离,产生喜剧效果。如湖隐居士(张楚)《金钿盒》第八出《诗忆》,贡公子往访权次卿,帮闲许四吹捧说:"贡公子的诗,苏子瞻甚是称赏,又且善吹箫唱曲,虎丘石上,只有公子的曲子第一。又串得好戏。"③ 实际上苏子瞻所处的北宋是没有虎丘曲会的,剧作家故意将现时生活中的事情写到历史剧中,让观众会心一笑,收到了喜剧性效果。

① 转引自陆萼庭:《昆剧演出史稿》,上海文艺出版社1980年版,第52页。
② 转引自陆萼庭:《昆剧演出史稿》,上海文艺出版社1980年版,第53页。
③ 转引自陆萼庭:《昆剧演出史稿》,上海文艺出版社1980年版,第53页。

其他节令，如冬至，是一年之中白天最短、黑夜最长的一天，人们往往会在这一天感慨光阴的飞逝。在江南，有着"冬至大如年"的说法。冬至那天，人们往往举家围炉，饮桂花酒，享团圆之乐。如《荆钗记》第四十四出《续姻》，"时序两推迁，莫惜开芳宴"。玉莲与养父母同过冬至节，宴会富贵而喧闹："道消长空叹嗟，画堂中且安享骄奢，看纷纷绿拥红遮，绮罗香散沉麝，醉寒屏开元此日，曾远贡喧传朝野。"

【琥珀猫儿坠】〔众〕玉烛宝典，今古事差迭，遇景酣歌时暂歇，珠帘垂下且莫揭。〔合〕欢悦，那兽炭红炉，焰焰频爇。

【前腔】〔众〕小寒天气，莫把酒樽歇，醉看歌姬容艳冶，春容微晕酒黳颊。〔合前〕

这样"天时人事日相催，冬至阳生春又来"的民俗场景，烘托了玉莲"遇良辰自宜调燮，且把闲闷抛撇"① 无限感慨、暂且消怀的无奈心境。

综上，民俗节令是表达传奇中人物情绪、情感的最佳载体之一，同时也便于传奇作者安排情节和设置矛盾冲突。

（二）昆曲中的人生礼仪

1. 昆曲中的江南婚俗

婚姻是人生的大事，在传统社会里具有伦理上血亲传递的重要意义；婚姻同时还是一种社会制度，缔结婚姻往往意味着门第、家族间的缔盟。传统婚姻仪式礼数十分繁多，明沈自晋在《望湖亭》中就曾写到苏州地区的婚嫁习俗。亲事确定后，男方须备厚礼，送聘仪到女方，谓之"发盘"，而女方的回礼为"回盘"。如第十七出《纳聘》中，高寿白："今日是姐姐受聘日期，分付俺管待来使大叔。摆酒在厅圆堂上，一应从人酒饭；那大媒到木樨亭上坐了。又分付本宅回盘出去，各局人等只消送到船中，吃了糕茶，就发下犒金，俱不到颜宅去了，这也是近来省便之策。"婚嫁日期之前，媒人送"催妆礼"，择定吉日；迎娶之前送"导日礼"，并送成亲日期的帖子。娶亲之时，先由新郎奠雁，然后由女方长辈抬身受礼。之后，请梨园演戏庆贺，演毕新人登轿……该剧生动、详细地展现了当时苏州一带的婚俗，江南文化气息十分浓郁。② 又如《一捧雪·诛奸》中汤经

① 柯丹丘：《荆钗记》，《六十种曲》第一册，中华书局1958年版，第128、129页。
② 沈自晋著、张树英点校：《沈自晋集》，中华书局2004年版，第129页。

历强娶莫雪娘："【出队子】花灯荣烨,聒耳笙歌多闹热。宫花插帽,薄醉恣豪侠。酒意春情欢更洽。谐凤侣,缔鸾交,千金此夜。"婚礼上花灯、笙歌、帽戴宫花,择吉日良辰迎娶,有掌灯师傅司仪等,也体现了江南婚俗。

在传统社会,缔结婚姻要有父母之命、媒妁之言,要经过一系列的礼仪,才能完成这一重要的人伦仪式。在《牡丹亭·婚走》中,杜丽娘还魂后,"香辞地府","为钟情一点,幽契重生"。在柳梦梅的催促下,"便好今宵成配偶",可是杜丽娘仍要坚守婚姻中的礼。连冲破一切束缚,生生死死追求爱情的杜丽娘都要讲究婚姻中的礼,可见礼制习俗的约束力,其化人之深:

〔旦〕秀才可记的古书云:"必待父母之命,媒妁之言。"……〔旦〕秀才,比前不同。前夕鬼也,今日人也。鬼可虚情,人须实礼。听奴道来:

【胜如花】〔旦〕青台闭,白日开。〔拜介〕秀才呵,受的俺三生礼拜,待成亲少个官媒,〔泣介〕结盏的要高堂人在。①

在石道姑的撮合下,杜丽娘与柳梦梅二人拜告天地,承合卺,送金杯,完成了婚礼仪式。

2. 昆曲中的江南祭祀

江南民俗很注重对先人的祭祀,通过一系列祭拜活动来表达哀思,凝聚伦常血亲关系:

一岁之中,于二至日、清明节、七月望日、十月朔、除夕,设案于厅事,合始祖以下荐飨之。吴俗谓之"过时节",事虽非古,亦所以展孝思也。至墓祭,则每岁举行两次:春祭在清明,重拜扫也;秋祭在十月朔,感霜露也。其族大者,长幼毕集,衣冠济济,其祭品必丰必备,而寒素之家则有春祭而秋不祭者。此为祭先之大略也。②

江南祭祀民俗在传奇作品中也有反映,如《一捧雪》之《祭姬》等。

① 汤显祖撰、吴书荫校点:《牡丹亭》,辽宁教育出版社1997年版,第96—97页。
② 丁世良、赵放编:《中国地方志民俗资料汇编·华东卷》,书目文献出版社1995年版,第376页。

在《长生殿》中，洪昇通过祭祀、迁坟、问道、觅魂等情节设置，宣扬了"情缘总归虚幻"的思想，赞颂了"感金石，回天地"的人间至情。作品中大量展现了民间的祭祀风俗，以及设坛求仙等宗教仪式场景。第三十九出《私祭》中，曾经侍奉过贵妃的宫女永新、念奴，如今做了道姑，清明日在女贞观里祭祀妃子。"此时家家扫墓，户户烧钱。妹子，我与你向受娘娘之恩，无从报答。就把一陌纸钱，一杯清茗，遥望长安哭奠一番。"《鸣凤记》第四十出《献首祭告》中，取严世蕃的首级来祭告英灵：

【南江儿水】〔小外〕说到伤情处，难禁珠泪垂，玉堂金马轻遗弃，清流投向黄河际，楚歌江上秋风碎。今日邹、林二大人诛灭奸雄，也与你泉低幽魂舒气，只恐怕同掩黄沙，佞骨尚欺忠义。

【北雁儿落】〔小生〕摆着那跻跄跄幂鼎仪，献着那眼睁睁贼首级，望洋洋昭义气，听轰轰吞佞鬼。〔悲介〕恨则恨桧虽亡，飞先死，忠和佞两成灰，拭不干万古江山泪，咽不住千年风木悲。恩师！俺念着君亲师事同一体，思之，这冤仇愁千年万载不尽太平车。

【北收江南】〔小生〕呀！早知道祸机隐伏，谁羡着挂冠归，便做了子陵靖节也来追，仕途危殆有如斯，总不如渔樵牧儿，总不如渔樵牧儿，因此上英雄长使泪沾衣。①

剧中山河含悲，英雄豪情激荡，正如吕天成所评，"词调尽畅达可咏"。剧作家通过主人公的几次斟酒敬酒，细腻、真实地表现出其情感的起伏和层次。其中既有报仇雪恨、诛灭奸雄的畅快淋漓，同时又有感念故人的悲伤，千古深冤遗恨令人"拭不干万古江山泪，咽不住千年风木悲"。这段内容也表达了作者看透现实中的官场黑暗后远离是非、归隐渔樵的思想。

（三）昆曲中的集会活动

1. 昆曲中的民间集会活动

流行于江南民间的求签、扶鸾、问笺等风俗在传奇中都有生动的展现。《雷峰塔》就大量展现了江南民俗及民间集会，如清明节许宣和白娘

① 无名氏：《鸣凤记》，《六十种曲》第二册，中华书局1958年版，第172、173页。

子船上相遇,浴佛日许宣在承天寺游赏,七月七日龙王诞严世蕃在金山寺游玩等。在民间集会时搬演昆曲,在传奇文本中也有反映,从而构成了有趣的"戏中戏"结构。

苏州作家李玉在《永团圆》第五折《看会生嫌》中描述了一次民间集会中的看戏情景,并至少提到集会中表演的 22 部戏。其中武戏 7 部,如《虎牢关》《薛仁贵》《咬脐记》《关公挑袍》《十二寡妇征西》《黑旋风》《元宵闹》;"女故事"(即风情剧)10 部,包括《西厢记》《红莲债》《红拂记》《破窑记》《连环记》《汉宫秋》《秦楼月》《二乔记》《浣纱记》《海神记》;仙佛故事 5 部,即《游月宫》《西游记》《偷桃记》《一苇渡江》《函关记》;等等。这些戏剧人物及故事引得观者"千千万万、人山人海,好不热闹也"(李玉语)。

2. 昆曲中的官方民俗活动

与民间的民俗活动不同,官方民俗活动是正式的、自上而下的,具有倡导、教化民风的作用。

杏园宴。"朝为田舍郎,暮登天子堂。"登科及第、求取功名是读书人的头等大事,如果能拔得头筹,更是值得弹冠称庆的事情。状元及第游街后要赴官方宴会,宴会名为"杏园宴"。《琵琶记》第十出《杏园春宴》就描写了杏园宴的铺张场面:

> 〔净驿丞上〕厅上一呼,阶下百诺,相公有何钧旨?〔末〕排设完备了未曾?〔净〕告相公,俺拣上等排设俟候点视。〔末〕怎见得上等排设?〔净〕但见珠帘高卷,绣幕低垂,珊瑚席镈镴得精神,玳瑁筵安排得奇巧,金炉内慢腾腾烧瑞脑,玉瓶中娇滴滴插奇花,四围环绕画屏山,满座重铺锦褥子。金盘犀箸光错落,掩映龙凤珍馐,银海琼舟影荡摇,翻动葡萄玉液。洒扫得干干净净,并无半点尘埃。铺陈得整整齐齐,另是一般气象。正是:移将金谷繁华景,妆点琼林锦绣仙。①

宴会上珍馐美味、玉液琼浆,环境则是画屏锦褥、富丽堂皇,烘托了士子们科场及第的春风得意心情。

劝农活动。传统农业社会靠天吃饭,农业生产对国家的稳定和发展具

① 高明:《琵琶记》第二十二出,《六十种曲》第一册,中华书局 1958 年版,第 40 页。

有十分重要的作用,劝农也因此成为春耕前重要的一项官方风俗活动。《牡丹亭》等传奇中都有劝农戏。《八义记》第八出《宣子劝农》中也有课农仪式。时节上是"节届寒食清明",艳阳天,花草烂漫,一派春光,"草铺茵柳拖金,花世界锦乾坤"。长亭十里摆开筵宴,官民共祈风调雨顺,齐乐丰年。官员通过劝农仪式进行农耕动员,以达到劝诫劳动、祈祝丰稔的目的。如剧中展现了其乐陶陶、怡然自得的农家生活:

> (净)……爱吃螺蛳池内摸,红虾紫蟹锦鳞鱼,白酒青梨黄豆熟。住低房,摆矮桌,莎草铺来着地洛。……前栽桑,后栽柳,鲜果蒲卜结成蒂。葱蒜韭薤及黄瓜,茄儿瓠子与茭白。种得萝卜芋头多,收得绿豆赤豆有。池中摘起红菱角,塘内掏出白莲藕。晚来一碗荸荠茶,天明两个鸡子酒。庭前稚子舞班衣,院内山妻同白首。起时红日照东窗,睡时明月过北斗。①

这种自在朴实、无牵无绊的生活,表达了劳动人民乐天知命、随缘安处的人生态度,同时这也是文人对田园生活的想象,寄寓了他们的生活理想。

此外,集会民俗戏在场面的冷热调剂上也具有重要作用,满足了观众的欣赏心理和审美需求。清李玉在《永团圆》的《会赘》一出中,把情节安排在村坊庆丰会热闹的社火场面里,锦衣华服的岳丈与穿着腌臜布袍的穷女婿在众人面前相见,非常具有戏剧冲突性。而社火表演中,各种故事舞队、伎艺表演轮流上下穿梭,增加了舞台观赏性,体现了江南地域的民风民俗,剧本内容上的文化信息含量十分丰富。

第二节　节令民俗对昆曲的影响

昆曲由于文人们的不断打磨,形成了自身尚雅的风格,但其在内容上却被民间习俗所吸引,同人的世俗本质相关联,体现了民俗文化影响下的世俗精神。民俗对昆曲的影响是多方面的,它既是昆曲表现的内容之一,又是昆曲产生和发展的载体,影响了昆曲的内容和艺术形式,制约了昆曲的艺术生产。如果昆曲赖以生存的民俗文化消失,昆曲就会失去发展的动力,这在昆曲发展历史中是得到证明的。

① 徐元:《八义记》,《六十种曲》第二册,中华书局1958年版,第16-17页。

一、民俗对昆曲美学风格的影响

节俗对喜庆、欢乐的要求制约着艺术的生产。这种趋吉避凶、增福添寿的要求，影响了昆腔传奇的内容和形式。"每逢佳辰令节，几万遍作无罪叛亡，绑赴市曹，虽传奇实属不祥；常遇贺喜上寿，数千遭妆刚强勇猛，殁于战阵，即演义亦觉非分。"① 体现了观众对于惨烈内容的抵触。

民俗中的演出对昆曲的要求，首先是"贵浅显"。昆曲观众不仅有文化水平较高的知识分子，还有下层的平民，即使是士大夫家庭观剧，也有老少男女、文化高低之分。正如李渔所说，戏曲为"雅人俗子同闻而共见"，"又与不读书之妇人小儿同看，故贵浅不贵深"。② 这里浅显是对昆曲内容和形式方面的整体要求，包括主题单一明确，结构"一人一事，一线到底"，人物性格单纯、类型化，语言明白贴近生活，等等。只有这样，才能达到雅俗共赏的观赏要求。

昆腔传奇中虽然不乏悲剧，但总体来说，即使是悲剧，也往往是亦悲亦喜，泪中带笑，而且多以大团圆的结局来冲淡困难与悲惨。也就是，往往始于悲而终于欢，始于离而终于合，始于困而终于亨。这一特色，除了与中国特有的文化精神、审美意识、思维模式，中国观众的欣赏习惯等有关之外，与昆曲多在热闹欢乐的节俗、庆典宴会演出也有着密切关系。

民俗对昆曲影响还体现在昆曲中插科打诨运用的不断发展，及各行当家门戏的大量产生。丑角等的插科打诨，有利于调节气氛，引起观众的兴趣。在昆曲舞台演出中，演员对于某些剧本中喜剧情节的发展，乃至衍化出新的折子戏，就突出地体现了这一特点。如明徐复祚《红梨记》，原著中本无《醉皂》这一出，但由于这部分表演具有很浓的喜剧幽默效果，经过演员的不断加工、发展，逐渐成为舞台上常演不衰的折子戏。再如《孽海记》中的《思凡》一折，小尼姑思凡下山，与小和尚双双还俗，有着强烈的世俗欢乐的内容，语言活泼，动作有趣，迎合了观众的审美心理和观赏要求。《孽海记》全剧在舞台上很少搬演，而《思凡》一出则成为昆曲中的经典剧目流传下来。

① 白山：《灵台小补·梨园粗论》，《元明清三代禁毁小说戏曲史料》，上海古籍出版社1981年版，第359页。

② 李渔著、单锦珩校点：《闲情偶寄》"词曲部"，浙江古籍出版社1985年版，第215页。

二、民俗对舞台美术的影响

观剧场所不同，人们的心理要求也就不同。不同于文人厅堂红氍毹上的演剧，在节庆民俗的热闹场所，面对文化素质不高的普通观众，戏曲舞美就需要明朗、热烈的美，如戏服脸谱、化妆等的色彩要鲜艳，体现了艺术欣赏中的陌生化效果，也满足了普通观众在节日时的欣赏心理。受民俗观剧心理的影响，一般昆曲戏班大多重视戏衣行头，以获得更好的视觉效果，达到吸引观众的目的。华丽的戏服可以提升戏班的档次，进而提高戏价。而一些精致、高档的戏装，多是为了演出古装历史剧而制作的，这就使得昆剧创作的题材以表现帝王将相、才子佳人为主要内容；在创作倾向上则表现为重穿着华丽的历史剧，轻现实时事剧。

昆曲与其他戏曲门类相比，整体的舞台风格是追求素雅、突出诗意，和谐是其舞台美术的最高境界，但在某些场合、某些戏中也突出华丽。如清徐孝常在为《梦中缘》传奇所写的序中这样提示戏曲人物装扮和舞台陈设："子弟装饰，备极靡丽，台榭辉煌。"① 在服饰和舞台上追求繁富华美，体现了民俗演剧对昆曲舞美的要求。

三、民俗对昆曲传播的影响

民俗活动传播并扩大了昆曲的影响，包括昆曲对普通民众的影响，民俗在这里具有着重要传播学上的意义。如晚明江南民俗中民众对昆曲活动的狂热。明祁彪佳在日记中记载："乙酉三月二十五日，城中举社剧供东岳大帝，观者如狂。"而明末绍兴枫桥镇杨神庙的一次迎台阁活动，四方来观者有数十万人。

值得注意的是，文人对民俗中昆曲表演水平的提高及昆曲表演的组织、传播起到了推动作用，在民俗文化的传承上也有重要作用。明张岱《陶庵梦忆》中就记载骆氏兄弟、张耀芳兄弟等文人曾个人出资兴办民众性娱乐活动。具有一定文化素养的文人，能潜移默化地改变普通民众的文化品位和审美趣味，通过风尚影响市井文化。可以说，文人组织的昆剧演出对风俗的演进有着深远意义。

① 转引自郑传寅：《传统文化与古典戏曲》，湖北教育出版社1990年版，第31页。

余论：昆曲审美特质与江南文化的深层结构

艺术来自生活，又反过来影响生活。艺术美是对生活美的反映，是生活美通过艺术家的审美评价，按照艺术家的审美理想所创造出来的美。因此，艺术美便不能不具有主观美感的品格，而这种主观美感品格表现在艺术美之中，有时还是双重性甚至是多重性的，这就使得艺术美较之生活美，以及通常意义下的美的涵意，要格外复杂一些了。①

明清时期，在生活艺术化的同时，一些文人在践行着艺术的生活化。昆曲作为艺术，"漱涤万物，牢笼百态"，反映了现实生活，带有明清江南文人文化的审美烙印。昆曲在明清时期以文人生活的日常情趣、生活方式而存在。滋生于江南文化土壤的昆曲，与江南文人的饮食文化、服饰文化、人居文化等物态文化，有着审美上的异质同构，并因其所具有的审美现代性，在当前消费时代仍具有存在意义。

一、昆曲与江南物态文化审美上的异质同构

昆曲与江南人居文化、饮食文化、服饰文化、出行文化等，同为江南文化的产物，有着共同的文化土壤与精神底蕴。昆山腔"止行于吴中"，是江南人文地理环境的产物。"水磨腔"的柔婉明丽、细腻典雅充分表现了"得水之趣"的江南文化，尤其是吴文化的特色情趣。昆曲音乐文化与抒情特色正是在明代发展成熟的吴文化的物态化标志，是吴文化的音乐化和戏剧化。

① 王畅：《论文学艺术的美与规律》，花山文艺出版社1989年版，第33页。

昆曲本身是作为文人生活方式而存在的。中国文人群体的自我意识、自由意识最强，但又不同于西方对群体意识的强调，中国文人习惯于把外在规范内化为内在的自觉性，在生活享受层面上也是如此。文人把审美理想凝结寄托为物。江南饮食、园林、服饰等文化，以及昆曲等艺术样式，都是文人生活的寄托物，体现了文人精神的观照，是文人自适的手段和途径。昆曲与饮食、园林、服饰等文化交互渗透，如戏曲评论家祁彪佳、张岱，传奇作家高濂、李渔等文人对饮食、服饰、园林等都颇有研究。江南的园林、饮食、服饰、舟楫等文化影响了昆曲，昆曲也反过来将其审美特质投射到江南文化之中，使彼此交融成为一体。

（一）江南乐感文化的影响

中华民族是充满乐观人生态度的民族。王国维在《红楼梦评论》中曾指出："吾国人之精神，世间的也，乐天的也。故代表其精神之戏曲、小说，无不着此乐天之色彩。"不同于西方"以灵与肉的分裂，以心灵、肉体的紧张痛苦为代价而获得的意念超升、心理洗涤以及与上帝同在的迷狂式的喜悦"的"罪感文化"①，中国文化在传统实用理性统摄下，注重对"此在"的追求。明清哲学中，"道"即在"伦常日用""工商耕稼"之中，不舍弃、不离开伦常日用的人际有生和经验生活去追求超越、先验、无限和本体。②

"审美而不是宗教，成为中国哲学的最高目标，审美是积淀着理性的感性，这就是特点所在。"③ 这种超越不是在痛苦中寻求，而是在快乐中寻求超越。江南文化体现了对禅宗、道教的倚重，重视感性和自然。明清文人对主客交融、天人合一境界的追求，以及对审美生活的追求，无一不突出体现了中国传统乐感文化的影响。

中国古代戏曲，不仅喜剧多，而且喜剧的种类也多。正如林语堂在《论幽默》中所说："中国真正幽默文学，应当由戏曲传奇小说小调中去找。"中国戏曲乐感文化的形成，与戏曲是民间艺术这一文化品性不无关系。中国戏曲不留痕迹，却能感人至深，迥异于西方戏剧给观众带来的悲剧体验。正如钱穆所说，中国传统戏曲包括京剧和昆曲，"一切严重的剧

① 李泽厚：《中国思想史论》（上），安徽文艺出版社1999年版，第311页。
② 李泽厚：《中国思想史论》（上），安徽文艺出版社1999年版，第313页。
③ 李泽厚：《中国思想史论》（上），安徽文艺出版社1999年版，第314页。

情,则如飞鸟掠空,不留痕迹,实则其感人深处,仍会常留在心坎。这真可谓是存神过化,正是中国文学艺术之最高境界所企。若看西方戏,正因其太逼真,有时会使人失眠,看了不能化"。"在中国则是人生而戏剧化。但其戏剧中之忠孝节义感人之深,却深深地存在,这正是中国艺术之精妙处。"① 这种"人生而戏剧化",也就是布莱希特盛赞中国戏曲的"陌生化效果"。滋生于江南的昆曲既具有其他戏曲的共通性,又具有江南文化中的思想自由、新兴的人本主义观念等,并突出了对世俗喜剧性的追求。如昆曲大多以喜庆的大团圆收束;昆曲中颇多调侃、诙谐的科诨,体现了对趣的重视。

不仅生活即戏场,戏剧了反映人生的富贵浮沉、离合悲欢,而且文人在戏剧创作和观赏中也试图沟通戏曲小道与儒家大道的关系,甚至找到传奇与四书五经等儒家经典的精神相通之处,使娱乐与教化在某种程度上得以沟通。

> 大地一梨园也。曰生、曰旦、曰净、曰丑、曰外、曰末,场上之人,即场下之人也。贫富贵贱,倏升倏沉,眼前景也。离合悲欢,欲歌欲泣,心头事也。忠孝廉节,为圣为贤,意中人也。当以此推作者之用心,温柔敦厚,《诗》之正而葩也。疏通知远,《书》之典而则也。广博易良,《乐》之和而节也。恭俭庄敬,《礼》之简而文也。洁静精微,《易》之奇而法也。属词比事,《春秋》之劝善而惩恶也,我故曰:传奇非小技,以文言道俗情,约六经之旨而成者也。②

文人强调"寓道德于诙谑",但其实更多的是消解了戏曲的教化功能,当文人与正统道德的界限越来越模糊、迷离时,戏曲中娱乐游戏的成分必然上升。戏曲宣扬的虽多是忠孝节义,但并不排斥人生乐趣。李渔在《风筝误》剧末诗中写道:"传奇原为消愁设,费尽杖头歌一阕。何事将钱买哭声?反令变喜成悲咽。惟我填词不卖愁,一夫不笑是吾忧。举世尽成弥勒佛,度人秃笔始堪投。"这充分体现了传奇作家的审美追求。幽默与滑

① 钱穆:《中国京剧之文学意味》,《戏剧学研究导引》,南京大学出版社 2006 年版,第 381 页。
② 朱亦东为王懋昭传奇《三星圆》所作《序》,《中国古典戏曲序跋汇编》,齐鲁书社 1989 年版,第 2062—2063 页。

稽的戏剧风格，突出地为戏曲的娱乐消遣功能服务。

（二）主情尚文，对自然性情的追求

中国传统文化对经验、体验和直觉十分重视，认为气、阴阳、五行的宇宙并不是一个纯自然的宇宙，而是一个文化的宇宙，自己面对的是宇宙的本心。江南文化发展了中国文化中这一天人合一的特点，具体体现为重视整体、气、神；在空间上讲究虚空，使气能往来。昆曲在美学上也追求天人合一的境界，如空台艺术及舞台意象等，正如施旭升所言，不是一种直观的指事造型，而是高度的摹神写意和简化变形，显示出虚实结合、形神兼备、流动不居的感性样式和时空品格。

戏曲诗性的生成，尤其是昆曲对情的铺陈与张扬，无疑是中国传统抒情文化与江南倚情文化的产物。中国文学的传统主要是诗歌传统，抒情传统的发展必然导致对情的肯定和张扬。昆曲诗性的生成，继承了中国自隋唐以来美学中的"适意""性情之外不知有文字"（元好问语）等诗学观念。

明中后期徐渭、李贽、汤显祖、冯梦龙、袁宏道等的文学观，对"文以载道"的正统文学观来说，有着鲜明的离经叛道特点。在他们看来，文学的基本内容、文学表现的基本对象不应该再是正统的"道"或"理"，而应该是人心和人情。汤显祖提出贵生说，"天地之性人为贵"，"大人之学，起于知生。知生则知自贵，又知天下之生皆当贵重也"[1]；强调对人主体的张扬，指出人性无善恶，而情有真情和矫情之分。汤显祖《牡丹亭》中"不知所起""一往而深"的超越生死之情，洪昇《长生殿》中精诚所至、感天动地的至情，把情推向了极致。这种性情观反映到昆曲艺术形式上，就是反对模拟和平庸，反对一味讲究格律，汤显祖甚至提出凡文以意、趣、神、色为主，可以不考虑格律，甚至拗折天下人嗓子也不妨。

不同于诗词的言简意赅，戏曲往往通过铺陈手法描摹出情感的"极情极态"。"十分情十分说出，能令有情者皆为之死。"[2] 昆腔传奇中设置的对花伤怀、对月愁绪、闺情闺怨、情梦情痴等抒情场面，其情感缠绵悱恻，细致幽微。但昆腔传奇中情感上的铺陈并不是平铺直叙，而是通过多

[1] 汤显祖：《贵生书院说》，《汤显祖全集》，北京古籍出版社1999年版，第1225页。
[2] 孟称舜：《娇红记》第45出《泣舟》，《中国十大古典悲剧集》（上册），上海文艺出版社1982年版，第469页。

种艺术手段，使外部动作内化为内心动作，体现了江南文化含蓄、细腻、婉转的特点。如《牡丹亭》通过写"姹紫嫣红开遍"的春天园林之景，来表现杜丽娘的内心世界，表达对无边春色和美好青春易逝的叹惋。用美景写哀情，"睡荼蘼抓住了裙钗线"，认为"花似人心向好处牵"，以己之心来观照自然界中的花之心，万物都好像拥有如自己一般的灵魂。再如《长生殿》第二十四出《惊变》里，唐明皇知道兵变消息之后的第一反应是：

〔向内问介〕宫娥每，杨娘娘可曾安寝？

〔老旦、贴内应介〕已睡熟了。〔生〕不要惊他，且待明早五鼓同行。〔泣介〕天那，寡人不幸，遭此播迁，累他玉貌花容，驱驰道路。好不痛心也！①

贵为大唐天子的唐明皇，面对兵变，没有首先想到自己的安危，第一个反应竟是"累他玉貌花容，驱驰道路"的痛心，体现了其对杨贵妃的深深怜惜，这种怜惜超越了帝妃关系，具有人性共通性，因而能直抵普通人的心灵，引起强烈共鸣。

戏曲是诗剧，而孳生于江南温润土壤的昆曲，更是一首带着"杏花春雨江南"特色的诗，充分体现了中国传统文化中的诗性艺术精神。

（三）中和之美统御下的含蓄冲淡风格

明清时期，江南饮食文化、园林文化、昆曲艺术等各方面文化都达到了中国传统文化的制高点。优雅精致以及对和谐的追求是江南文化理想的审美凝结，江南饮食、服饰、居住、昆曲等文化的各个方面都体现了中和之美的和谐美学观。

中和，是各种相反因素的调和。昆曲在美学上体现了这种中和。它所体现的并不是单一向度的特点，而是各种相反因素的调和，呈现出看似矛盾而又和谐共存的中和之美。昆曲追求雅俗之间的调和，是文人雅文化与民间俗文化的结合体。传奇来自民间土壤，场上搬演等特点使其具有了俗文学的特点。在新兴市民文化的影响下，昆腔传奇呈现出帝王平民化、僧道世俗化、商贩儒雅化、市民侠义化等特点，体现了与传统价值观截然不同的进步的人本主义精神，而这种精神也与江南文化中求新求变，反对束

① 洪昇：《长生殿》，辽宁教育出版社1997年版，第67页。

缚、崇尚自由的个性精神相互呼应。这里，雅和俗要辩证地看。在明清江南，文人文化与市民文化呈现出融合交汇的情况，文学与艺术存在"俗"的倾向。如明中后期，袁宏道等人对当时文坛的复古主义不满，而推重鲜活、朴质的民间文艺。因此，求"俗"在某种意义上来说，也是一种进步与革命。

在戏曲语言上，昆曲语言既有文人诗词典丽、华彩的特点，又追求冲淡、自然。而这种自然，并不是俚俗和粗浅。明凌濛初批评吴江派一味追求形式，在语言上取貌遗神："以鄙俚可笑为不施脂粉，以生梗雉率为出之天然，较之套词、故实一派，反觉雅俗悬殊。使伯龙、禹金辈见之，益当千金自享家寻矣！"① 凌氏指出，昆腔传奇语言应以本色为最上。明吕天成也在《曲品》中认为："本色不在摹勒家常语言，此中别有机神情趣，一毫妆点不来；若摹勒，正以蚀本色。"并指出语言上当行与本色的关系："殊不知果属当行，则句调必多本色；果其本色，则境态必是当行。"吕天成认为"当行"与"本色"两者本来就是不可割裂的，而是相辅相成的，同为内容这一根本宗旨服务。

同时，昆曲在风格上尚雅，具体体现在：昆曲对歌唱、唱腔的重视，昆曲在创制之初就是以清曲形式存在的；对本色的追求，强调曲贵含蓄；意境上对空灵之境的追求；欣赏上的沉醉与痴迷；等等。以上方面无一不具有文人影响下的雅文化特质，这种雅突出地表现为昆曲对含蓄冲淡韵味的追求。

江南文化偏于内敛、含蓄、净化、调和，强调对自然的追求，体现了简单中的丰富。如明瓷的姿态是自然的，看不到做作的痕迹，迥异于宋瓷理智严肃的造型追求。再如，在室内陈设与装饰设计方面，删繁去奢思想还表达了文人们不为物役的理想品格。"宁古无时，宁朴无巧，宁简无俗；至于萧疏雅洁，又本性生，非强作解事者所得轻议矣。"② 萧疏雅洁，是一种饰极返素、绚烂之极归于平淡的艺术化境。对于这一境界的体认，需要较高的文化修养和品格，是一种源于物又超越物、源于饰又超越饰、源于刻意又归于无意的精神。

① 凌濛初：《谭曲杂札》，《中国古典戏曲论著集成》（四），中国戏剧出版社1959年版，第254－255页。

② 文震亨著、陈植注：《长物志校注》，江苏科学技术出版社1984年版，第37页。

昆曲的美学思想及风格与此一致。昆曲含蓄蕴藉的艺术风格来自中国文学的传统。传统诗词中，"词不迫切，而意已独至"①的"微而婉"的优秀作品比比皆是。"少陵七言律，蕴藉最深，有余地，有余情"②，体现了对蕴藉风格的激赏。昆曲通过委婉含蓄的表达和间接的抒情，在情感抒发上追求情景交融，情生于景，景生于情，情景相生，自成声律。昆曲讲究情景相生的造境方法，婉转徘徊，柔肠九曲，符合中国文学"不质直言之而曲折言之"的美学原则，为人物形象提供了丰富的情境。而昆曲中的意境偏于优美、细致，这和江南文化自身含蓄的特点有关。与力图以真实布景构置幻觉的欧洲传统戏剧不同，昆曲的造境方法显然不是写实的，而是写意的，不是封闭的，而是开放的。同时，这种宏观取象的造境方式，对于传统诗词托物比兴、情景交融的造境方法也是一种扩展。昆曲更注重对人物内心世界真实的追求，以表现人物的心绪情感为中心，扬弃一切不必要的客观景物设置，通过剧中人的行动和感受来表现舞台上的客观环境。明代凌濛初在《谭曲杂札》中论戏曲套曲的尾声时说："大都以词意俱若不尽者为上，词尽而意不尽者次之。若词意俱尽，则平平耳，犹未舛也；而今时度曲者，词未尽而意先尽，亦有词既尽而句未尽，则复强缀一语以完腔，未必'貂不足'，真所谓'狗续尾'也。"清代的梁廷枏也表达了同样的观点，他说："言情之作，贵在含蓄不露，意到即止。……情在意中，意在言外，含蓄不尽，斯为妙谛。"③明祁彪佳如是论："忠臣、义士之曲，不难于激烈，难于婉转。"④又批评"记木兰从军事"的《双环记》："于关情处，转觉未尽。"祁认为在写情抒怀上，既要婉转曲折又要酣畅淋漓。

追求韵味是昆曲的最高审美标准和要求。明王骥德认为，昆曲整体上的"风神"和"标韵"是戏曲所能达到的最高的"绝技"和"神品"。"而其妙处，政不在声调之中，而在句字之外。又须烟波渺漫，姿态横逸，揽之不得，挹之不尽。摹欢则令人神荡，写怨则令人断肠。不在快人，而

① 张戒：《岁寒堂诗话》，转引自陈良运：《中国历代诗学论著选》，百花洲文艺出版社1995年版，第423页。
② 陆时雍：《诗镜总论》，转引自陈良运：《中国历代诗学论著选》，百花洲文艺出版社1995年版，第776页。
③ 梁廷枏：《曲话》，《中国古典戏曲论著集成》（八），中国戏剧出版社1959年版，第258页。
④ 祁彪佳：《远山堂曲品》，《中国古典戏曲论著集成》（六），中国戏剧出版社1959年版，第152页。

在动人。此所谓'风神',所谓'标韵',所谓'动吾天机'。不知所以然而然,方是神品,方是绝技。"①

(四)审美体验的此在与瞬间

在中国文学及艺术中,自然不仅是表现内容、寄托情感的载体,更是一种思维方式与审美方式。具体表现为:创作中物我合一,分不清哪里是物、哪里是我,哪里是真景、哪里是幻境;在欣赏中强调意会、在刹那间顿悟。江南审美文化重在以美启真,重视体验和顿悟的欣赏方式。在日常生活方式中则要求达到意义的充满,从有限达到无限,如对"神思""畅神"的重视。主体在与自然融合的过程中创造出一种"图式化的外观",指向一种深厚博大的精神世界。

> 寒食后雨,予曰此雨为西湖洗红,当急与桃花作别,勿滞也。午霁,偕诸友至第三桥,落花积地寸余,游人少,翻以为快。忽骑者白纨而过,光晃衣,鲜丽倍常,诸友白其内者皆去表。少倦,卧地上饮,以面受花,多者浮,少者歌,以为乐。偶艇子出花间,呼之,乃寺僧载茶来者。各啜一杯,荡舟浩歌而返。②

白衣胜雪,落花纷纷,宛若画图,人与自然交融,成为美的一部分;同时又感受着大自然的律动节奏,饮酒高歌,品茗荡舟,在人生的刹那欢惬中获得人生艺术化的审美体验。

在审美上,昆曲更注重观众的参与和体验。昆曲在欣赏上更在意对情的重视,而不是对故事情节的重视。西方戏剧从亚里士多德开始就强调"最重要的是情节",而中国昆曲,无论是创作还是演出,一向突出情感的作用。因为,从观众角度来说,故事情节具有一次性消费的特点,很多经典剧目观众都烂熟于心。昆曲强调的是沉迷与体验。从审美接受上来说,只有参与其中,才能完成昆曲从舞台场景、戏剧情节到人物、意境等的塑造。昆曲的情境总是一种"此在",甚至在某种意义上就是昆曲"观一演"之间所共存的审美体验瞬间。

① 王骥德:《曲律》之《论套数》,《中国历代剧论选注》,湖南文艺出版社1987年版,第169页。

② 袁宏道:《雨后游六桥记》,《袁宏道集笺校》(上册),上海古籍出版社1981年版,第426页。

二、启蒙话语下的传统及消费时代生活方式反思

明清时期文人把审美投注在日常生活中,构筑乌托邦来寄寓生命与理想。如张岱不仅自出手眼对旧有园亭进行改造,更新了张元忭的"不二斋",还建成了"梅花书屋"(又名"云林秘阁")。云林秘阁是当时绍兴诗社——枫社的主要活动场所。张岱晚年寓居绍兴快园,这处明亡前的名园在兵燹之后已经破败不堪。但即使在最为破败惨淡的困顿日子里,张岱仍在精神上为自己构置了一个理想居所——最后的乌托邦,来安放心灵:

>　　郊外有一小山,石骨棱砺,上多筠箪,偃伏园内。余欲造厂,堂东西向,前后轩之,后碾一石坪,植黄山松数棵,奇石峡之。堂前树婆罗二,资其清樾。左附虚室,坐对山麓,磴磴齿齿,划裂如试剑,扁曰"一丘"。右踞厂阁三间,前临大沼,秋水明瑟,深柳读书,扁曰"一壑"。缘山以北,精舍小房,绌屈蜿蜒,有古木,有层崖,有小涧,有幽篁,节节有致。山尽有佳穴,造生圹,俟陶庵蜕,碑曰"呜呼有明陶庵张长公之圹"。圹左有空地亩许,架一草庵,供佛,供陶庵像,迎僧住之奉香火。大沼阔十亩许,沼外小河三四折,可纳舟入沼。河两崖皆高阜,可植果木,以橘、以梅、以梨、以枣,枸菊围之。山顶可亭。山之西鄙,有腴田二十亩,可秋可秔。门临大河,小楼翼之,可看炉峰、敬亭诸山。楼下门之,扁曰"琅嬛福地"。缘河北走,有石桥极古朴,上有灌木,可坐、可风、可月。①

小园古朴优雅又自然天成,从中我们可以看到中国传统文人的风雅情怀和坚韧人格。有些东西是无法摧毁的,你可以剥夺走文人的一切,包括家国,却无法夺走文人的梦、理想,以及对美至死方休的追求。

而昆曲从某种角度来说又何尝不是艺术的乌托邦呢?可以说,昆曲本身所具有的批判性特点,体现了审美上的现代性。追求生活的艺术化,虽然有可能会与正统文化及传统的道德观背道而驰,但在特定的时代背景下,文人们在生活的另一边找到了意义,这种寻找充满了边缘文化的反叛和不合作精神。昆曲作为小道,原为正统文化所不齿,其所承载的男欢女

① 张岱著、林邦钧注评:《陶庵梦忆注评》,上海古籍出版社2014年版,第247页。

爱、至情与原欲，其价值批判与艺术追求，何尝又不是边缘文化对所谓主流文化的揶揄和嘲弄呢？美的东西，总是让人迷恋低回，却又像手中握不住的沙，被历史的狂风无情吹散，我们捡起的，或许已经褪色、变形，但仔细端详，这些沙在阳光下还是会折射出曾经的海市和蜃楼，那里有舞榭歌台、羌管笛声、烟波画船、衣香鬓影、如花美眷，原来时光可以这样雕刻，在板着脸一本正经的正史与道德文章旁边，有着如许活色生香的生活样式，无为，却直逼生命的性灵。

20世纪30年代，周作人、张竞生等人就提出了生活艺术化的观点。1924年，北京大学审美学社成立，该社成员提倡日常生活审美化。美学家朱光潜也专门论述过"人生艺术化"问题。生于绍兴的作家周作人不仅把唯美主义当作艺术理想，更付诸实践，提出了"生活之艺术"，即把生活当作一种艺术，微妙地美地生活，以审美的态度对待生命，用艺术家的心态去感受生活的点滴。

美是生活，是人类"应当如此的生活"。审美的生活方式对人的影响既是潜在的，又是缓慢而深沉的。与昆曲一样，其采用的方式是"化人"。中国文化一直以来试图解决的难题是将雅俗文化融合在一起，而在历史实践中，其代价往往是牺牲优雅文化的细腻、秀逸、精深。要将精致、高雅、高深的文化旨趣，与日常人生的平实、普通、自然的文化趣味融合起来，不在日常人生之外企求一种超越与孤绝的神境，而就在日常人生与平实自然之中，涵具精神的润泽与人生的远意。中西文化中不同的心理结构，影响并形成了不同的文化精神和对世界的观照方式。中国传统文化强调直觉，体现了轻工具、重心灵，以及对感性生命的重视。在明清江南文人生活方式中，人不再是手段，而是目的，人可以创造自己的生活方式。

天人合一是中国文化特有的宇宙观念。马克思认为，全部人类历史的第一个前提无疑是有生命的个人的存在。人作为自然与社会的二重性存在，必须在自由自觉的层面展示人的自主文化选择。人类的再生产并不限于某一规定性，而是生产其全面性。人类对自身和外在自然界相互关系的认识，大约经历了"主客浑然一体阶段""主客体两分对立阶段""主客体辩证统一阶段"。如果说，以古希腊为源头的西方人较完整地经历了这三个认识阶段，那么，中国传统的思维方式则一直未能充分展开主体与客体（或曰"人"与"天"）的分离阶段，即使春秋时期的子产倡言"天道远，人道迩"，战国时的荀况、唐代的刘禹锡论证过天人相分，但就总体

而言，天人合一观点在中国占优势，天人相分观点没有获得充分发育。这一倾向与中国走向近代化的历程特别艰难曲折是互为因果的。当然，中国传统的天人合一思想所包含的若干合理成分，对于面对生态危机的后工业社会又有着特殊的启迪意义，已经并将进一步发挥积极作用。①

"中国文化亡于明亡之时。"（牟宗三语）江南诗性文化的现代性意义，"主要在于它可以提供一种解决后现代文化问题的古典精神资源。""现代性的基本困境在于，在现代条件下获得充分发展的个体，如何才能解决'自我'与'他人'之间日益严重的分裂与对立。在中国文化传统中，除了审美功能比较发达的江南文化之外，其他传统对个体基本上都是充满蔑视与敌意的。所以说，江南诗性文化最重要的现代性意义就在于，它最有可能成为启蒙、培育中国民族的个体性的传统人文资源。尽管它主要局限在情感机能方面、不够全面，但毕竟是来自中国文明肌体自身的东西，也是我们所能设想的最有可能避免抗体反应的文化基因。在这个严重物化、欲望化的消费时代中，如何守护与开放好这一沉潜的诗性人文资源，如何依据它提供的原理创造出一种诗化新文明，就是我们研究江南传统文化与生活方式的根本目的。"② 如果我们探究沉积于人们心理结构中的文化传统，就会发现江南文化是一种智慧，它体现在文学、艺术、思想、风习、意识形态、文化现象等方方面面，是江南诗性心灵的对应物和物态化。昆曲及与之相关的江南文化具有诗性和世俗性双重品格，总体上说，世俗性显现为物质功利性、直觉体验性和快乐性等特征；诗性是对世俗性的超越，构成了文化生生不息的价值支点，从而为人的全面发展开辟出一条新的通道。一般来说，人的感情向着过去，向着文化的自我保持；人的理智向着未来，向着自我更新。"只有当一个民族的文化达到'保持'与'更新'的相对统一，该民族才能实现精神平衡，确立较为健全的社会心态，否则便可能陷入精神沉郁，或者抛向精神浮躁。"③ 这种文化的统一，"不是结果的统一性而是活动的统一性；不是产品的统一性而是创造过程的统一性"④

① 冯天瑜、何晓明等：《中华文化史》（上），上海人民出版社1990年版，第7页。
② 刘士林：《江南文化与江南生活方式》，《绍兴文理学院学报》（哲学社会版），2008年第1期。
③ 冯天瑜等编著：《中华文化史》（下），上海人民出版社1990年版，第1161页。
④ 〔德〕恩斯特·卡西尔：《人论》，上海译文出版社1985年版，第90页。

"生生不已","天之大德曰生",中国传统上对个体感性生命的重视,在明清江南特定的时空中得以某种方式的映像。明清江南文化及艺术化的生活方式体现出的精神向度与生命智慧,是一种向内挖掘的心灵境界,是静观平宁中的超越。江南文人特有的审美诗意的生活方式以及昆曲这种艺术形式作为一种审美样本,是现代社会追求利益最大化、冲突物化、文化平面化的状态下,实现人和自然、人与人、人与内心和谐相处的途径之一,在当代仍有存在意义。

对昆曲及作为其土壤的生活方式的美学及文化学上的思考,其实是对人能否完整、全面、健康地发展的思考。本文希望通过对昆曲审美价值以及相关文化价值的探索,重新厘清人的文化精神坐标,进而促进对当下生活和现实的反省以及对真正幸福的认同。通过探索和谐与美的原则,对中国古代美学中的"游""乐""畅神""怡情"和"品味"等概念进行进一步的厘清,对西方美学中的"游戏""超越"和"自我实现"等观念加以沟通,从而从文化哲学的层面回答:昆曲作为一种现实存在,与之息息相关的文化到底"是感性的还是理性的","是精神的还是物质的","是一种意义还是一种行为"?即通过特定历史时代的人们对他们所面临的生命历程和所抱有的生活理想而确立起来的文化样式、生活方式和价值取向,来构建一种人类文明程度的标尺,一个意义世界。

后 记

苏州是我生命中美好的一站。

无论是对生活的反思，还是对传统文化的亲近，和苏州的缘分，十分偶然，决定也非常仓促。

离开苏州近十年了，回首那段苦乐参半的日子，我还是觉得自己十分的幸运，生命的维度里多了苏州，让我触摸到历史的温度，感受到那细腻的质感，那些古桥、小巷、市井，园林里轻柔的风，房檐间跳跃的阳光，旖旎流动的水，是那样的陌生而熟悉，就像今生所感受到的前世。

如今，我又在深圳工作和生活了近十年，这十年中发生了很多的事，我也慢慢地成长起来。在繁华的特区回望苏州的濛濛烟水、无边风月，总会在内心涌起很多感慨。虽然有些人、有的生活方式、有的艺术样式终将慢慢被人淡忘，但其精神总还在，渗透在城市的血液里。

没有多走的弯路，只有更多的风景，苏州让我的生命拐了一个弯。十年后，我还想说，感谢苏州，感谢和师友们的美好遇见，那些和你们一起沉浸在水磨昆腔中的美好岁月，我永记于心。

感谢周秦老师、师母和周南，感谢周门的兄弟姐妹们，感谢苏大的博士生同学们，谢谢你们带给我的温暖。感谢父母、姐妹；感谢我亲爱的儿子乐昂，博士学位论文完成时，你刚要背起书包上小学，此书出版时你已长成十六岁的翩翩少年。

感谢编辑刘海老师，谢谢你的认真审稿和督促。感谢深圳职业技术学院学术著作出版资助，使这本书得以出版。当然，此书因自身原因，还是有很多不足，错漏之处还请方家指正。

是为记。

郑锦燕

2020 年 3 月 26 日于深圳